KB069140

중국화론집성
주석본

인물편

중국화론집성
주석본

인물편

유검화(俞劍華) 編著
김대원(金大源) 註釋

學古房

『중국화론집성中國畵論集成』
인물편 주석본을 내면서

이 책은 중국역대 화론에서 인물화에 관련된 것들을 골라서 원문을 이해하는데 도움을 주고자 상세하게 주석한 것이다. 인물을 주제로 하여 그려진 작품을 통상 인물화라고 하는데, 서양에서는 이집트·그리스·로마시대부터 회화의 중심이 되었으며, 표현과 목적에 따라 신화화·종교화·풍속화·전쟁화 등으로 나뉜다. 동양회화에서도 인물화는 산수화와 더불어 주류를 이루었는데, 유교적인 현실주의와 교화주의敎化主義를 바탕으로 전개되었으며, 주제에 따라 고사인물故事人物·도석인물道釋人物·풍속화·초상화·사녀도仕女圖 등으로 나뉜다.

중국에서는 이런 인물화들도 고대로부터 이론과 실기를 병행함으로써 기반이 확고해졌다. 예술에 해박한 문인들이 창작의 요체를 이론화하여 정신적인 깊이가 중시되어 왔다. 흔히 글씨나 그림은 그 사람과 같다는 의미에서 전통적으로 '서여기인書如其人' 또는 '화여기인畵如其人'을 거론한다. 즉 서화는 작가의 심성을 그대로 반영하기 때문에 마음을 표현하는 예술이다. 그러한 마음은 속기俗氣가 제거되어야 한다. 속기를 제거하려면, 학문을 쌓아 인품을 높여야 한다. 추사秋史 김정희金正喜가 서화에서 '문자향文字香 서권기書卷氣'를 강조한 것도 이러한 점에서이다.

동양화는 기교보다 내재된 정신세계를 중시해왔다. 그런 정신세계를 이론적으로 체계화시킨 것이 화론이다. 이편은 인물화에 대한 인식과 창작, 감상과 품평들로써, 여러 경전과 고전에 산재되어 있는 것을 문인과 화가들이 집약해 놓은 것이다.

화론은 조물주가 창조한 대자연과, 인간이 창조한 문화 환경에서 아름다움에 대한 진리를 탐구하고, 끊임없이 진보하려는 인간의 정신적 성과물이다.

이는 작가의 내면세계를 표출시키며, 회화의 이론체계와 예술가의 심미품격을 배양하여 창작할 수 있는 동기를 제공해준다. 또한 그림이 단순한 기예의 차원을 넘어 도道의 경지로 진보할 수 있게 한다.

중국화론이 우리의 것도 아닌데다가 진부한 점도 있지만, 고유한 문화와 예술사상이 전통의 현대화를 모색하는 화가들에게 유익한 것은 분명한 사실이다. 이는 노장철하이 오늘날 그 가치를 새롭게 인정받는 것과도 같다.

우리나라 인물화도 일찍부터 중국의 영향을 적지 않게 받아왔다. 따라서 우리의 인물화를 인식하기 위해서는 중국화론을 이해해야 그 근원과 발전과정을 인식할 수 있다. 그러나 오늘날 한국화나 동양화는 한국적인 특성을 모색한다는 미명하에, 뚜렷한 근거도 없이 시속時俗만 쫓아 서구적인 성향에 치우쳐 있다고 해도 과언은 아니다.

화가의 궁극적인 목표는 좋은 그림을 창작하는 것이다. 좋은 그림은 무엇이고 어떻게 그리며, 어떤 것이 좋은 그림인가? 등에 관한 해답이 선현들의 예술론에 내재해 있다. 따라서 선현들의 예술론을 재인식하고, 이를 통해 새로운 창작의 길을 마련한다면, 한국회화의 품격과 가치는 더욱 높아질 것이다.

필자가 국내에 번역된 화론들을 접하면서 느낀 점은, 한문의 소양이 없거나, 또 실제 창작경험이 없는 자의 해석만으론 화론의 깊은 뜻을 정확하게 전달할 수 없다는 것이었다. 천근한 지식과 재주로 엮은 책이지만, 회화의 근원을 이해하고 우리다운 그림을 모색하는 후학들에게 일말의 도움이 되기를 바라는 마음이다.

어려운 여건에도 『중국화론집성』「인물편」주석본을 출간해주신 학고방 하운근 사장님께 다시 한 번 감사드리며, 항상 가까운 곳에서 묵묵히 참고 견디어 준 아내와 자녀들에게 고마움과 사랑을 전한다.

1014년 3월
광교산光教山 호연재浩然齋에서
김대원金大源

目　　錄

- 인물편 -

8

10

◎ 일 러 두 기 ◎

1. 『중국화론집성中國畫論集成』은 北京 人民美術出版社에서 출판한 『중국고대화론유편』修訂本 (2004년 제2판)에 근거하였다.

2. 종서縱書로 된 문장을 횡서橫書로 옮겨 기재하였다.

3. 문장마다 원문을 먼저 기재하고 아래에 주석하였으며, 문장이 방대한 것은 내용에 따라 단락을 나누어 원문과 주석의 대조에 용이하도록 하였다.

4. 인용문은 " "로 표시하고, 지명 및 인명은 밑줄로 표시하였다. 원문에는 책명이나 작품명 아래에 ~~~~~ 로 표시되어 있으나, 역자는 책명을 모두 『 』로 표시하고, 항목이나 편명은 「 」로, 작품명은 < >로 구분하여 표시하였다.

5. 주석번호는 문단마다 독립적으로 부여하였다. 주석에서의 한자어는 한글에 이어 괄호() 안에 표기하였고, 파생어 및 복합어는 " "로 표시하였으며, 교열한 문단도 " "로 표시하였다. 주석에의 서적명과 제목은 모두 『 』로 표시하였고, 편명이나 항목은 「 」로, 작품명은 < >로 표시하였다. 독자들이 참고에 용이하도록 앞서 나온 주석이 중복되는 경우도 있다.

6. 책명과 작품명으로 구분하기가 애매한 비문이나 비각과 같은 경우에는, 내용상 서첩으로 설명하였으면 『 』로 표시하고, 작품으로 설명하였으면 < >로 표시하였다.

7. 제목이나 편명, 항목의 해석, 보충 설명한 문단, 익숙하지 않은 화법용어, 고사 및 화가인명은 주석으로 처리하였다. 하나의 주석에서 여러 가지가 설명될 경우에는 '＊'로 표시하여 구분하였다. 주석자의 견해에도 '＊'로 표시하였다.

歷代名畫記論南北時代[1]

唐 張彦遠 撰

若論衣服・居輿・土風・人物, 年代各異, 南北有殊. 觀畵之宜, 在乎詳審. 只如吳道子畵仲由[2]便帶木劍, 閣令公畵昭君[3]已著幃帽[4]. 殊不知木劍創於晉代, 幃帽興於國朝, 擧此凡例, 亦畵之一病也. 且如幅巾[5]傳於漢 魏, 冪䍦[6] 書畵譜本作䍦[7] 起自齊 隋, 幞頭[8]始於周朝, 折上巾, 軍旅所服, 卽今幞頭也. 用全幅皂向後幞髮, 俗謂之幞頭. 武帝建德中裁爲四脚也. 按畵苑本皂誤爲烏, 四脚誤爲問角. 巾子[9]創於武德. 胡服靴衫[10], 豈可輒施於古象? 衣冠組綬[11], 不宜長用於今人. 芒屩[12]非塞北[13]所宜, 牛車非嶺南所有. 詳辯古今之物, 商較[14]土風之宜. 指事繪形, 可驗時代. 其或生長南朝[15], 不見北朝[16]人物; 習熟塞北, 不識江南山川; 遊處江東, 不知京洛[17]之盛; ……此則非繪畵之病也. 故李嗣眞評董 展云: "地處平原, 闕江南之勝[18]; 迹參戎馬, 乏簪裾[19]之儀, 此是其所未習, 非其所不至." 如此之論, 便爲知言[20]. 譬如鄭玄[21]未辯槢 畵苑本作櫨[22] 梨, 蔡謨不識螃蟹[23], 魏帝[24]終削『典論[25]』. 初以其無火浣布[26], 著典論言之, 刊于太學, 後有外國獻火浣布, 遂削其典論也. 隱居[27]有昧藥名, 陶隱居本草(畵苑本誤爲朝)[28]多未曉其地藥名也. 吾之不知, 蓋闕如也. 雖有不知, 豈可言其不博? 精通者所宜詳辯南北之妙迹, 古今之名蹤[29], 然後可以議乎畵.

1) 『역대명화기논남북시대歷代名畵記論南北時代』는 847년에 당(唐) 장언원(張彦遠)
이, 『역대명화기』에서 남북(南北)과 각 시대의 차이점을 논한 것이다. *장언원이
예술비평에서 제시한 바 그림을 논할 때나 그릴 때는 반드시 지역적인 특징과 시
대적인 특징을 알아야 한다는 것이다. 장언원의 이러한 견해는 오늘날 역사적인
사실을 그리거나, 역사 드라마의 무대미술에도 당연히 주의해야 할 문제이다.
2) 중유(仲由; 기원전542~480)는 공자(孔子) 제자 가운데 한 사람인 자로(子路)의

원래 이름이다. *"자로"는 그의 자(字)이며, '계로季路'라고도 한다. 춘추말기 노나라 변(卞), 즉 산동성(山東省) 사수현(泗水縣) 동쪽 지역 사람으로 공자보다 9세 연하이다. 제자들 가운데 가장 연장자였다. 특히 용맹하기로 이름을 날렸다. 성격이 강직하고 직선적이었기 때문에 공자의 꾸지람을 많이 듣기도 했으나, 공자가 인간적으로 가장 신뢰한 인물이기도 했다. 후일 위(衛)나라의 대부로 있다가 내란에 휩쓸려 전사하였는데, 공자는 자로의 죽음을 듣고 매우 애통해 했다고 한다.

3) 소군(昭君)은 고대 중국의 내표직인 미인으로 손꼽히는 '왕소규王昭君'이다. 한(漢)나라 원제(元帝) 때 궁녀로 이름은 '장장'이고, '소군昭君'은 그녀의 자이다. 기원전 33년 흉노(匈奴)와의 친화를 위해 공녀(貢女)로 끌려갔다고 한다. 이후 그녀의 이야기는 다양하게 각색되어 많은 문학작품에 등장하였다.

4) 위모(幃帽)는 쓰개 아래의 둘레에 망사(網紗)를 드리운 모자이다.

5) 복건(幞巾)은 머리에 쓰는 건의 하나로, 검은색 증(繒)이나 사(紗)로 만든다.

6) 멱리(冪䍦)는 여인들이 사용하는 쓰개의 일종으로, 사라(紗羅)로 만들어 전신을 덮었다.

7) "멱리冪䍦"에서 '䍦'자가 『서화보』본에는 '羅'자로 되어 있다.

8) 복두(幞頭)는 두건(頭巾)의 하나이다. 3자(尺)의 검은 명주 천으로 머리를 싸는데, 네 가닥의 띠가 있어 두 개는 아래로 늘어뜨리고 두 개는 머리 위로 올려서 묶었다. 북주(北周) 무제(武帝) 때에 처음으로 만들었다고 한다.

9) 건자(巾子)는 두건이다. 복두 안에 받쳐 쓰는 것이다. 오동나무나 대나무를 사용하여 그물 모양으로 만들었으며 틀어 올린 머리에 끼우고 그 위에 복두를 썼다.

10) 호복(胡服)은 옛날 호족(북방과 서방 민족)의 복장이다. *화삼(靴衫)은 말을 탈 때 입는 옷이다.

11) 조수(組綬)는 패옥(佩玉)이나 인장(印章) 따위를 매는 끈이다.

12) 망갹(芒屩)은 짚신인데, 망리(芒履)나 망혜(芒鞋)와 같은 것이다.

13) 새북(塞北)은 중국 북방의 변경지대로 옛날 중국 만리장성의 북쪽지방을 가리킨다.

14) 상교(商較)는 연구하여 비교하는 것이다.

15) 남조(南朝)는 남북조(南北朝)시대에 건강(健康; 지금의 南京)에 도읍하여, 강남(江南)에 자리잡았던 송(宋)·제(齊)·양(梁)·진(陳) 등 4왕조를 이른다.

16) 북조(北朝)는 남북조(南北朝)시대의 북위(北魏)·동위(東魏)·서위(西魏)·북제(北齊)·북주(北周) 등의 총칭이다.

17) 경락(京洛)은 낙양(洛陽)의 다른 이름, 동주(東周)와 동한(東漢)이 이곳에 도읍을 정하였으므로 '경락'이라고 한다.

18) "지처평원地處平原, 궐강남지승闕江南之勝"은 강북의 평원에 살았으므로 강남의 수려한 풍광을 빠트렸다는 것이다. 동백인(董伯仁)은 하남성(河南省) 여남(汝南) 출신이고, 전자건(展子虔)은 산동성(山東省) 양신(陽信) 사람이므로, 강남(江南)

의 산천이나 풍속을 직접 접하지 못하였음을 가리킨다. *예로부터 강남과 강북은 기후와 문화, 풍속의 차이가 심했다. 강남의 귤울 강북에 심었더니 탱자가 되었다는 비유도, 사실 남북의 차이를 묘사하는 하나의 예이다. 강북은 기후가 척박하고 평원이 많기 때문에, 유목문화의 전통이 강하여 예술적인 표현에 있어서도 굳세고 강직한 특성이 나타난다. 사상적인 측면에 있어서도 강북이 현실적이고 유학적(儒學的)인 경향이 강하다면, 강남은 자연에 의탁하는 도가적(道家的)인 경향이 보인다.

19) 잠거(簪裾)는 관에 꽂는 비녀와 옷자락으로, 귀인(貴人)이나 관리(官吏)의 복장을 가리킨다.

20) 지언(知言)은 식견이 있는 말, 사리를 잘 아는 말이다.

21) 정현(鄭玄; 127~200)은 후한(後漢) 때의 경학가(經學家)인데, 북해(北海) 고밀(高密), 즉 지금의 산동성(山東省) 사람이며, 자는 강성(康成)이다. 44세 때 '당고(黨錮)의 화(禍)'를 당한 후 저술에만 전념하였다. 여러 경전(經典)에 주석(註釋)해 한대(漢代)의 경학을 집대성해서 그의 학문이 '정학鄭學'으로 불린다.

22) "사權"자가 『화원』본에는 '櫨'자로 되어 있다. *노(櫨)는 풀명자나무인데, 능금과에 속하는 낙엽소관목(落葉小灌木)으로, 열매는 모과와 비슷하며 매우 시큼한 맛이 난다.

23) "채모불식방해蔡謨不識螃蟹"는 진(晉)나라 때의 채모(蔡謨)가 게와 방게를 구별하지 못했다는 것이다. 이 고사는 유의경(劉義慶)이 편찬한 『세설신어世說新語』에 "채모(蔡謨)가 강남 가서 방게를 처음보고서는 매우 기뻐하며 그것을 삶아 먹었는데, 곧 토해 버리고 말았으며, 그때서야 게와 방게가 다른 것을 알았다"고 하는 내용이 있다.

24) 위제(魏帝)는 위 문제(魏文帝)인 조비(曹丕)를 가리킨다.

25) 『전론典論』은 조비(曹丕)가 지은 책 이름으로, 지금은 전하지 않고 저자의 서문과 논한 글만 『문선文選』 52권에 기재되어 전한다.

26) 화완포(火浣布)는 석면(石綿)으로 짜서 불에 타지 않는 천인데, 고대에는 나무껍질이나 화서(火鼠; 전설중의 기이한 쥐)의 털로 짠 것이라고 여겼다.

27) 은거(隱居)는 도홍경(陶弘景)의 호이다. *도홍경(陶弘景)은 남조(南朝)의 제(齊)·양(梁) 시기의 도교(道敎) 사상가(思想家), 의학가(醫學家)이다. 자가 통명(通明)이고, 자호가 화양은거(華陽隱居)인데 저서로 『本草經集注』 7卷이 있다.

28) "본초本草"에서 '草'자가 『화원』본에는 '조朝'자로 잘못되어 있다.

29) 명종(名蹤)은 명화(名畵)를 이른다.

夢溪筆談論畵人物¹⁾

宋 沈 括 撰

相國寺²⁾舊畵壁, 乃高益³⁾之筆, 有畵衆工奏樂一堵⁴⁾, 最有意. 人多病
擁琵琶⁵⁾者誤撥下絃, 衆管皆發 ‘四’⁶⁾字, 琵琶 ‘四’字在上絃, 此撥乃
掩下絃, 誤也. 予以爲非誤也. 蓋管以發指⁷⁾爲聲, 琵琶以撥過⁸⁾爲聲.
此撥掩下絃則聲在上絃也. 益之布置尚能如此, 其心匠⁹⁾可知.

1) 『몽계필담논화인물夢溪筆談論畵人物』은 약 1070년 전후 송(宋)나라 심괄(沈括)
 이, 『夢溪筆談』에서 인물화에 관하여 논한 것이다. *『夢溪筆談』은 송(宋)나라 심
 괄이 지은 책으로 원집이 26권, 보집 2권, 속집 1권, 총 29권이다. 고사(故事),
 변증(辨證), 악률(樂律), 상수(象數), 인사(人事), 관정(官政) 등의 17문으로 엮은
 백과사전이다.

2) 상국사(相國寺)는 하남성(河南省) 개봉시(開封市)에 있는 사찰이다. 본래의 이름
 은 건국사(建國寺)이고, 북제(北齊) 천보(天保; 550~559) 연간에 창건하였으며,
 당 예종(睿宗) 때 상국사로 고쳤다.

3) 고익(高益)은 송나라 거란(契丹) 사람으로 탁군(涿郡)에 옮겨 살았다. 태종(太宗;
 976~997) 때 중국에 와서 처음 시장에서 약을 팔아 생활했다. 약을 팔 때마다 종
 이에 귀신(鬼神)・개・말 따위를 그려 주었으므로, 차츰 이름이 알려지게 되었다.

4) 도(堵)는 두 층의 걸이가 있는 틀에, 층마다 음률이 다른 여덟 개의 종을 매달아
 치는 일종의 타악기이다.

5) 비파(琵琶)는 동양 현악기의 하나이다. 긴 타원형을 세로로 쪼개 놓은 듯한 넓은
 면에, 4줄을 걸고 4개의 기러기발로 받쳤다.

6) 사(四)는 악보(樂譜)에서 음(音)을 나타내는 기호의 하나로, 대려(大呂)와 태주
 (太簇)의 음을 나타낸다. 『宋史』「樂志」 17에 "蔡元嘗爲燕樂一書, 證俗失以存古
 義……大呂・太簇用四字."라고 하며 『遼史』「樂志」에 "大樂聲, 各調之中, 度典協
 音, 其聲凡十, 曰五・凡・工・尺・上・一・四・六・句・合."이라고 나온다. *대
 려(大呂)는 악률(樂律) 이름으로, 십이율(律)에서 음(陰)에 속하는 6려(呂) 가운데
 4번째 음률이다. 태주(太簇)는 십이율(律) 가운데 양율(陽律)의 제2율이다. *사
 (四)는 오늘날 간보(簡譜; 1, 2, 3, 4, 5, 6, 7로 음부를 만드는 악보)의 6(저음
 ‘라’)에 해당한다.

7) 발지(發指)는 관악기를 연주할 때, 손가락을 펴서 덮었다 떼었다하는 것이다.

8) 발과(撥過)는 현악기를 타는 방법으로, 손가락을 튕기는 것을 이른다.
9) 심장(心匠)은 마음 속의 구상과 설계, 또는 치밀하게 설계하는 것을 이른다.

『國史譜[1]』 一作補[2] 言: "客有以<按樂圖>示王維. 維曰: '此<霓裳[3]>第三疊[4]第一拍也.' 客未然, 引工按曲乃信." 此好奇者爲之. 凡畫奏樂, 只能畫一聲, 不過金石管絃, 同用一字耳. 何曲無此聲? 豈獨<霓裳>第一拍也! 或疑無節及他擧動拍法中, 別有奇聲可險. 此亦不然. <霓裳曲>凡十三疊, 前六疊無拍, 至第七遍方謂之疊遍[5], 自此始有拍而舞作. 故白樂天詩云: "中序擘騞[6]初入拍", 中序卽第七疊也. 第三疊安得有拍? 但言第三疊第一拍卽知其妄也. 或說嘗有人觀畫<彈琴圖>曰: "此彈<廣陵散[7]>也" 此或可信. <廣陵散>有數聲, 他曲皆無, 如撥攦聲[8]之類是也.

1) 『국사보國史譜』는 당(唐) 개원(開元; 713~741)간의 잡사(雜事)를 기록한 책으로, 이조(李肇)가 지은 3권이다.
2) "국사보國史譜"에서 '譜'자가 어떤 데는 '補'자로 되었다.
3) <예상霓裳>은 무지개를 의상에 견주어 이르는 말인데, <예상우의곡霓裳羽衣曲>을 이른다. *<예상우의곡>은 당대(唐代) 현종(玄宗)이 월궁(月宮)의 음악을 모방하여 만든 곡조 이름이다.
4) "삼첩三疊"은 노래를 연주할 때, 어느 한 구절을 3번 반복하여 연주하는 것을 이른다.
5) "첩편疊遍"은 당악곡(唐樂曲)인 <예상우의곡>의 12첩(疊) 중 7첩부터 박자를 치며 춤추는 것을 이르는 말이다.
6) "중서中序"는 <예상우의곡>의 7번째 악장이다. *벽획(擘騞)은 터져 갈라지는 소리이다.
7) <광릉산廣陵散>은 금곡(琴曲)의 이름으로, 삼국(三國)시대 위(魏)나라 혜강(嵇康)이 은자(隱者)에게 배운 것이라고 한다.
8) "발려성撥攦聲"은 금곡(琴曲)인 광릉산(廣陵散) 중의 한 곡조의 소리이다.

王仲至[1]閱吾家書, 最愛王維畫<黃梅出山圖>. 蓋其所圖, 黃梅[2] 曹溪[3]二人, 氣韻神檢[4], 皆如其爲人. 讀二人事迹, 還觀所畫, 加以想見[5]

其人.

1) 중지(仲至)는 송(宋)나라 왕흠신(王欽臣)의 자(字)이고, 응천부(應天府) 송성(宋城) 사람이다. 왕수(王洙)의 아들이고, 진사급제(進士及第)를 하사 받았다. 벼슬은 섬서 전운 부사(陝西轉運副使)·집현전 수찬(集賢殿 修撰)·화주 지주사(和州知州事)·성덕지군사(成德知軍事)였고, 고려(高麗)에 사신을 다녀왔다. 장서가 매우 많았는데, 그가 직접 교정한 것은 선본(善本)으로 인정받았다.
2) 황매(黃梅)는 불교선종 5조인 홍인(弘忍; 602~675)을 말한다.
3) 조계(曹溪)는 불교선종 6조인 혜능(慧能; 638~713)을 말한다.
4) 신검(神檢)은 아름답고 고상한 풍채이다.
5) 상견(想見)은 생각해 보거나 그리워하는 것이다.

『名畫錄』: "吳道子嘗畫佛, 留其圓光[1], 當大會中, 對萬衆擧手一揮, 圓中運規. 觀者莫不驚乎." 畫家爲之自有法, 但以肩倚壁, 盡臂揮之, 自然中規. 其筆畫之粗細[2], 則以一指拒壁以爲准, 自然均勻[3], 此無足奇, 道子妙處不在於此, 徒驚俗眼耳. 畫工畫佛身光[4], 有匾圓[5]如扇者, 身側則光亦側, 此大謬也. 渠但見雕木佛耳, 不知此光常圓也. 又有畫行佛[6]光尾向後, 謂之順風光, 此亦謬也. 佛光乃定果[7]之光, 雖刮風不可動, 豈常風[8]能搖哉!

1) 원광(圓光)은 불상의 머리 위에 나타나는 원형의 빛이다.
2) 조세(粗細)는 굵고 가는 정도를 이른다.
3) 균균(均勻)은 균등하게 고루 분포하는 것이다.
4) 신광(身光)은 부처의 몸에서 발하는 빛이다.
5) 편원(匾圓)은 납작하고 둥근 것이다.
6) 행불(行佛)은 부처님의 위의(威儀)를 바로 갖추는 것으로, 좌선하는 것이다. 좌선은 부처님의 위의를 갖추는 것이기 때문에 이렇게 칭한다.
7) 정과(定果)는 선정(禪定)의 결과이다. *선정(禪定)은 정신 집중의 수련이나 좌선을 해서 마음을 한 점에 하나같이 기울이는 종교적 명상으로, 좌선에 의해 몸과 마음이 깊게 통일된 상태이다.
8) 상풍(常風)은 장기간 부는 바람이다.

圖畫見聞志論畫人物[1]

論衣冠異制[2]

自古衣冠之制, 荐有變更, 指事[3]繪形, 必分時代, 袞冕法服[4], 『三禮[5]』備存, 物狀實繁, 難可得而載也. 漢 魏已前, 始戴幞巾[6]; 晉 宋之世, 方用冪䍦[7]. 後周以三尺皁絹向後幞髮[8], 名折上巾, 通謂之幞頭[9]. 武帝時裁成四脚. 隋朝有貴臣服黃綾紋袍[10], 烏紗帽[11], 九環帶[12], 六合靴[13]. 起於後魏 次用桐木黑漆爲巾子[14], 裏於幞頭之內, 前繫二脚, 後坐二脚, 貴賤服之而烏帽漸廢. 唐太宗嘗服翼善冠[15], 貴臣服進德冠[16]. 至則天朝以絲葛爲幞頭巾子以賜百官. 開元間始易以羅, 又別賜供奉官[17]及內臣[18]圓頭宮樣巾子[19]. 至唐末方用漆紗裏之, 乃今幞頭也. 三代[20]之際, 皆衣襴衫[21]. 秦始皇時, 以紫緋綠袍爲三等品服[22], 庶人以白. 『國語[23]』曰: "袍者朝也, 古公卿上服也." 至周武帝時下加襴[24]. 唐高宗朝組五品已上隨身魚[25], 又勅品官紫服金玉帶, 深淺緋服並金帶, 深淺綠服並銀帶, 深淺青服並鍮石[26]帶, 庶人服黃銅鐵帶. 一品已下, 文官帶手巾 · 算袋 瞿本作袋[27] · 刀子 · 礪石, 武官亦聽. 睿 瞿本作睿[28]宗朝制武官五品已上帶七事跕蹀[29], 佩刀刀子磨石契苾真[30]噦厥[31]鍼筒火石袋也. 開元初復罷之. 三代已前, 人皆跣足[32]. 三代以後, 始服木屐. 伊尹[33]以草爲之, 名曰履. 秦世參用絲革. 靴本胡服, 趙靈王好之, 制有司[34]衣袍者宜穿皁靴. 唐 代宗朝, 令宮人侍左右者, 穿紅錦靿靴[35]. 晉處士馮翼衣布大袖, 周緣以皁, 下加襴, 前繫二長帶. 隋 唐朝野服之,

謂之馮翼之衣, 今呼爲直裰. 禮記儒行篇[36]: 魯哀公問於孔子曰: 夫子之服, 其儒服與? 孔子對曰: 丘少居魯, 衣逢掖之衣[37]. 長居宋, 冠章甫之冠[38]: 註云: 逢大也. 大掖大袂禪衣[39]也. 逢掖與馮翼音相近. 又『梁志[40]』有袴褶[41]以從戎事. 凡在經營, 所宜詳辯. 至如閻立本圖昭君[42]妃 音配 虜戴帷帽[43]以據鞍, 王知愼[44]畫梁武南郊[45]有衣冠而跨馬. 殊不知帷帽創於隋代, 軒車[46]廢自唐朝, 雖弗害爲名蹤, 亦丹靑之病爾. 帷帽如今之席帽, 周回垂 (石印本作坐)[47] 網也.

1) 『도화견문지논화인물圖畫見聞志論畫人物』은 1074년 송(宋)나라 곽약허(郭若虛)가 『도화견문지』에서 인물화를 논한 것이다.
2) 「논의관이제論衣冠異制」는 『도화견문지圖畫見聞志』의 항목으로, 의관(衣冠)의 제도는 시대에 따라 다르다는 것을 논한 것이다.
3) 지사(指事)는 사물을 가리켜 그림으로 그려 보이는 것이다.
4) 곤면(袞冕)은 황제의 예복인 곤룡포와 황제의 관인 면류관이다. *법복(法服)은 품등에 따른 복식을 이른다.
5) 『삼례三禮』는 옛날의 예절을 기록한 세 가지 책으로 『儀禮』 『周禮』 『禮記』를 가리킨다.
6) 복건(幞巾)은 머리에 쓰는 건의 하나로, 검은색 증(繒)이나 사(紗)로 만든다.
7) 멱리(冪䍦)는 여인들이 사용하는 쓰개의 일종으로, 사라(紗羅)로 만들어 전신을 덮었다.
8) 복발(幞髮)은 머리를 싸매는 것이다.
9) 복두(幞頭)는 관모(官帽)의 하나인 두건(頭巾)의 한 종류이다. 후주(後周)의 무제(武帝)가 처음 만들었다. 전각복두(展脚幞頭)와 교각복두(交脚幞頭)의 두 가지가 있다. 모부(帽部)가 2단으로 되어 턱이 져 앞턱이 낮으며 모두(帽頭)는 평평하고 네모지게 만들어 좌우에 각(角)을 부착하였다.
10) 포(袍)는 긴 겉옷을 이른다.
11) 오사모(烏紗帽)는 흑색 사(紗)로 만든 모정(帽頂)이 높은 모자이다.
12) 구환대(九環帶)는 제왕과 지위가 높은 신하가 착용하는 요대(腰帶)이다. 가죽으로 띠를 만들고 그 위에 금으로 만든 장식을 아홉 개 박아서 장식 아래마다 작은 금 고리를 달았다.
13) 육합화(六合靴)는 제왕과 백관이 착용하던 신으로 여섯 조각의 조피(鳥皮)를 봉합하여 만들었다. 6합은 '천지4방天地四方'의 의미에서 취한 것이다.
14) 건자(巾子)는 복두 안에 받쳐 쓰는 것이다. 오동나무나 대나무를 사용하여 그물 모양으로 만들었으며, 틀어 올린 머리에 끼우고 그 위에 복두를 썼다.
15) 익선관(翼善冠)은 황제가 쓰는 관으로 모양은 복두와 비슷하다.

16) 진덕관(進德冠)은 당대에 황태자나 귀신(貴臣)이 착용하던 관모(官帽)로, 복두와 비슷하다. 진덕(進德)이라는 명칭은 '진수덕행進修德行'의 의미에서 유래하였다.

17) 공봉관(供奉官)은 황제를 호종(扈從)하는 관리이다.

18) 내신(內臣)은 환관(宦官)이다.

19) "환두궁양건자團頭宮樣巾子"는 궁에서 착용하는 둥근 건자(巾子)를 이른다.

20) 삼대(三代)는 하(夏)·상(商)·주(周)나라 때를 이른다.

21) 난삼(襴衫)은 포의 일종이다.

22) 품복(品服)은 계급에 따른 관복을 이른다.

23) 『국어國語』는 주(周)의 좌구명(左丘明)이 지은 21권의 책으로, 춘추열국의(春秋列國)의 사적을 나라별로 기록하였다. 일명 『춘추외전春秋外傳』이라고도 한다.

24) 난(襴)은 위아래가 붙은 옷이다.

25) 수신어(隨身魚)는 물고기 모양의 부계(符契)인데, 관성명(官姓名)을 새겨 몸에 지녔으며 궁정을 출입할 때 증명으로 사용되었다.

26) 유석(鍮石)은 놋쇠이다.

27) 산대(算俗)는 산가지 주머니이다. "산대算俗"에서 '俗'자가 『구본瞿本』에는 '袋'자로 되어 있다.

28) 예종(睿宗)의 '睿'자가 『구본瞿本』에는 '睿'자로 되어 있다.

29) "칠사접첩七事跕蹀"은 군중에서 지녀야하는 일곱 가지 물건이다. 『당서唐書』「거복지車服志」에 따라 '佩刀, 刀子, 磨石, 契苾, 眞噦, 厥鍼筒, 火石袋也'로 되어 있는 『도화견문지』와는 달리 읽었다.

30) 계필진(契苾眞)은 무엇인지 알 수 없다. 계필(契苾)은 당대의 성의 하나이며, 신강성(新疆省) 언기현(焉耆縣)의 서북쪽에 살았던 종족(種族)의 명칭으로 칙륵제부(勅勒諸部)의 하나이다.

31) 해궐(噦厥)은 당대(唐代)에 무관(武官)이 패용(佩用)하던 물건이다.

32) 『예기禮記』「유행편儒行篇」의 내용은 공자(孔子)가 노(魯)나라의 애공(哀公)을 위하여, 유자(儒者)의 행실을 열거한 것이다.

33) "봉액지의逢掖之衣"는 옆이 넓게 트이고 소매가 넓은 포(袍)의 한 종류이다.

34) "장보지관章甫之冠"은 상나라의 관으로, 검은 베로 만들었다.

35) 선의(禪衣)는 안감이 없는 홑옷이다.

36) 『양지梁志』는 양(梁; 502~557)나라의 역사서이다.

37) 고습(袴褶)은 기마 복이다.

38) 선족(跣足)은 맨발이다.

39) 이윤(伊尹)은 상대(商代)의 어진 정승으로 이름은 지(摯)이다. 처음에 신야(莘野)에서 농사를 지었고, 탕(湯)이 세 번이나 초빙(招聘)하자 출사(出仕)하였다. 그 뒤 탕이 천하를 차지하도록 도왔으며, 탕은 그를 높여서 아형(阿衡)이라고 불렀다. 탕이 죽은 뒤 그 손자 태갑(太甲)이 무도하므로 동궁(桐宮)으로 쫓아냈다가,

3년 뒤에 태갑이 뉘우치자 박(亳)으로 돌아오게 하였다.
40) 유사(有司)는 관리의 총칭이다.
41) "홍면요화紅錦靿靴"는 붉은 비단으로 만든 신발이다. *요화(靿靴)는 등이 구부러진 신이다.
42) 소군(昭君)은 전한(前漢) 원제(元帝; 기원전 48~33 재위) 때의 궁녀인 왕소군이다. 칙명(勅命)으로 흉노(匈奴)의 왕인 호한사선우(呼韓邪單于)에게 시집갔다.
43) 유모(帷帽)는 궁녀들이 말을 탈 때 얼굴을 가리는 쓰개이다. 멱리(冪䍦)는 전신을 가리지만 유모는 가리개가 어깨까지 늘어져서 얼굴만을 가린다.
44) 왕지신(王知愼)은 7세기에 활동한 당대의 화가로, 염립본(閻立本)에게 그림을 배웠다.
45) 남교(南郊)는 매년 동지(冬至)에 황제가 천지(天地)에 제사하는 의식이다.
46) 헌거(軒車)는 신분이 높은 사람이 타는 수레로 휘장이 없다.
47) "주회수망야周回垂網也"에서 '垂'자가 『석인본石印本』에는 '坐'자로 되어 있다.

論婦人形相[1]

歷觀古名士畫金童玉女[2]及神仙星官[3]中有婦人形相者, 貌雖端嚴, 神必淸古, 自有威重儼然[4]之色, 使人見則肅恭[5]有歸仰心. 今之畫者, 但貴其姱麗之容, 是取悅於衆目, 不達畫之理趣也. 觀者察之.

1) 「논부인형상論婦人形相」은 『도화견문지圖畫見聞志』의 항목으로, 부녀자의 모습을 그리는 것에 관하여 논한 것이다.
2) "금동옥녀金童玉女"는 신선이 사는 곳에서 시중드는 '동남동녀童男童女'로 천진무구한 어린이들이다.
3) 성관(星官)은 도교에서 받드는 성신(星神)이다.
4) 위중(威重)은 위엄이 있고 중후한 태도이다. *엄연(儼然)은 엄숙하고 장중한 모양이다.
5) 숙공(肅恭)은 엄숙하고 공손함이다.

故事拾遺[1]

1) 「고사습유故事拾遺」는 『도화견문지圖畫見聞志』의 항목으로, 옛일을 모으고 남은

것이나 빠뜨린 것을 보충한 것이다.

閻立本　唐　閻立本至荊州, 觀張僧繇舊蹟, 曰: "定虛得名耳." 明日又往, 曰: "猶是近代佳手." 明日往, 曰: "名下無虛士." 坐臥觀之, 留宿其下, 十餘日不能去.下略

吳道子　開元中將軍裴旻[1]居喪, 詣吳道子, 請於東都[2]天宮寺畵神鬼數壁, 以資冥助[3]. 道子答曰: "吾畵筆久廢, 若將軍有意, 爲吾纏結[4]舞劍一曲, 庶因猛勵以通幽冥[5]." 旻於是脫去縗服, 若常時裝束[6], 走馬如飛, 左旋右轉, 揮劍入雲, 高數十丈, 若電光下射, 旻引手執鞘承之, 劍透室而入. 觀者數千人, 無不驚慄. 道子於是援毫圖壁, 颯然風起, 爲天下之壯觀[7]. 道子平生繪事得意[8], 無出於此.

1) 배민(裴旻)은 검무(劍舞)에 능했던 당대의 장군이다. 그의 검무는 이백(李白)의 가시(歌詩), 장욱(張旭)의 초서(草書)와 함께 3절(三絶)로 칭해졌다.
2) 동도(東都)는 하남성(河南省) 낙양(洛陽)으로, 수도였던 섬서성(陝西省) 장안의 서쪽에 있어서, 동도라 하였다.
3) 명조(冥助)는 드러나지 않고 은미한 가운데 입는, 신이나 부처의 도움이다.
4) 전결(纏結)은 한 악장에 해당하는 검무(劍舞)를 추는 것이다.
5) 유명(幽冥)은 저승의 귀신이다.
6) 장속(裝束)은 몸을 묶어서 차리는 것이다.
7) 장관(壯觀)은 굉장하여 볼 만한 것이다.
8) 득의(得意)는 생각대로 되어 만족한 것을 이른다.

周昉　唐　周昉善屬文, 窮丹靑之妙, 多遊卿相間, 貴公子也. 兄皓善騎射, 隨哥舒翰[1]征吐番收石堡城[2], 以功爲執金吾[3]. 德宗建章明寺. 召皓云: "聞卿弟善畵, 欲使之畵章明寺壁, 卿特爲言之." 又經數月, 再召之, 昉乃就事. 落士之際, 土錐[4]朽畵[5]者也. 都人士庶觀者以萬數. 其間

鑑別之士, 乳稱其善者, 或指其瑕者, 昉隨日改定, 月餘是非語絶, 無
不歎其神妙. <u>郭汾陽</u>⁶⁾壻<u>趙縱侍郞</u>⁷⁾嘗令<u>韓幹</u>寫眞, 衆稱其善, 後復請
<u>昉</u>寫之, 二者皆有能名. <u>汾陽</u>嘗以二畫張於坐側, 未能定其愚劣, 一
日<u>趙夫人</u>歸寧⁸⁾, <u>汾陽</u>問曰: "此畫誰也?" 云: "趙郞也." 復曰: "何者
最似?" 云: "二畫皆似, 後畫者爲佳. 蓋前畫者空得<u>趙郞</u>狀貌, 後畫者
兼得<u>趙郞</u>情性笑言之姿爾." 後畫者乃<u>昉</u>也. <u>汾陽</u>喜曰: "今日乃決二
子之勝負." 於是令 石印本誤作今⁹⁾ 送錦綵¹⁰⁾數百疋以酬之. <u>昉</u>平生畫牆
壁卷軸甚多, <u>貞元</u>間, <u>新羅</u>人以善價收置數十卷. 持歸本國.

1) 가서한(哥舒翰; ?~756)은 당대의 장군이다. 현종(玄宗) 천보(天寶) 12년(753)에
 하서절도사(河西節度使)가 되었으며 서평군왕(西平郡王)에 봉해졌다. '안록산(安
 祿山)의 난' 때에 선봉병마원수(先鋒兵馬元帥)가 되어 싸우다가 대패하여, 포로
 가 되어 살해되었다.
2) 석보성(石堡城)은 현재 청해성(靑海省)에 있는 성으로, 험난한 지형으로 둘러싸
 인 곳이다.
3) 집금오(執金吾)는 대궐문을 지켜 비상시의 일을 막는 임무를 맡은 벼슬이다.
4) 토추(土錐)는 밑그림을 그리는 붓으로, 붓끝이 송곳처럼 날카로워 토추라고 한다.
5) 후화(朽畵)는 목탄으로 밑그림을 그리는 것이다.
6) 곽분양(郭汾陽)은 곽자의(郭子儀; 697~780)이다. '안록산의 난' 때에 공을 세워
 중서령(中書令)이 되었으며 분양왕(汾陽王)에 제수되어 '곽분양'이라고 한다.
7) 시랑(侍郞)은 중서성(中書省)이나 문하성(門下省)의 장관이다.
8) 귀녕(歸寧)은 시집간 여자가 친정 부모를 뵈러 가는 것이다.
9) "영송금채令送錦綵"에서 '令'자가 『石印本』에는 '今'자로 잘못되어 있다.
10) 금채(錦綵)는 수놓은 비단이다.

<鍾馗樣>昔<u>吳道子</u>畫<u>鍾馗</u>¹⁾, 衣藍衫²⁾, 鞹一足, 眇一目, 腰笏巾首而
蓬髮, 以左手捉鬼, 以右 石印本誤作左³⁾ 手抉其鬼目, 筆蹟遒勁, 實繪事
之絶格⁴⁾也. 有得之以獻<u>蜀主</u>⁵⁾者, <u>蜀主</u>甚愛重之, 常挂臥內⁶⁾. 一日召
<u>黃筌</u>令觀之. <u>筌</u>一見稱其絶手. <u>蜀主</u>因謂<u>筌</u>曰: "此<u>鍾馗</u>若用拇指掐其
目則愈見有力. 試爲我改之." <u>筌</u>遂請歸私室, 數日, 看之不足, 乃別

張絹素畫一鍾馗, 以拇指掐其鬼目. 翌日, 並<吳本>一時獻上. 蜀主問曰: "向止令卿改, 胡爲別畫?" 筌曰: "吳道子所畫鍾馗, 一身之力, 氣色眼貌[7], 俱在第二指, 不在拇指, 以故不敢輒改也. 臣今所畫雖不追古人, 然一身之力, 倂在拇指, 是敢別畫耳." 蜀主嘆賞久之, 仍以錦帛鎏器[8], 旌其別識.

1) 종규(鐘馗)는 역병(疫病)의 신을 몰아내는 귀신으로, 당(唐)의 현종(玄宗)이 꿈에 본 것을 오도자(吳道子)에게 그리게 한 데서 비롯되었다고 한다.
2) 남삼(藍衫)은 8·9품의 낮은 관원이 입던 옷이다.
3) "이우수결以右手抉"에서 '右'자가 『石印本』에는 '左'자로 잘못되어 있다.
4) 절격(絶格)은 매우 뛰어난 격조이다.
5) 촉주(蜀主)는 후촉(後蜀)의 후주(後主)인 맹창(孟昶; 935~965재위)을 이른다.
6) 와내(臥內)는 침소나 침실을 가리킨다.
7) 안모(眼貌)는 눈 모양이나 시선이다.
8) 옥기(鎏器)는 도금한 그릇이다.

東坡論人物傳神[1]

宋 蘇軾 撰

傳神記[2]

傳神之難在目, 顧虎頭云: "傳神寫影[3], 都在阿堵中." 其次在顴頰[4].
吾嘗於燈下顧自見頰影, 使人就壁模之, 不作眉目, 見者皆失笑[5], 知
其爲吾也. 目與顴頰似, 餘無不似者, 眉與鼻口可以增減取似也. 傳
神與相一道, 欲得其人之天, 法當於衆中陰察之[6]. 今乃使人具衣冠
坐, 注視一物, 彼斂容自持[7], 豈復見其天乎? 凡人意思[8]各有所在, 或
在眉目, 或在鼻口. 虎頭云: "頰上加三毛, 覺精采[9]殊勝." 則此人意
思, 蓋在須頰間也. 優孟學孫叔敖抵掌談笑, 至使人謂死者復生, 此
豈擧體[10]皆是, 亦得其意思所在而已. 使畫者悟此理, 則人人可以爲
顧 陸. 吾嘗見僧惟眞[11]畫曾魯公初不甚似, 一日往見公, 歸而喜甚,
曰: "吾得之矣." 乃於眉後加三紋, 隱約[12]可見, 作俛首仰視, 眉揚而
頰麚者, 遂大似. 南都 程懷立[13]衆稱其能, 於傳吾神大得其全. 懷立
擧止如諸生[14], 蕭然[15]有意於筆墨之外者也, 故以吾所聞助發云.

1) 『동파인물전신東坡論人物傳神』은 약 1078년 전후 송나라 소식(蘇軾)이 초상화
 에 관하여 논한 것이다.
2) 『전신기傳神記』는 『동파논인물전신』의 항목으로 초상화(肖像畫)에 대한 것을 기
 록한 것이다. *고개지(顧愷之) 이후 전신에 대하여 논한 사람 중 소식(蘇軾)이 가
 장 탁월하다. 원, 명, 청대 초상화가들의 이론은 기법에 관해 상세하고 광범위하
 게 밝히기는 했지만, 어떻게 신(神)을 파악할 것인가에 대한 이론은 소식을 넘어
 서지 못했다.
3) "전신사영傳神寫影"은 정신을 전하여 초상화를 그리는 것이다. "전신사영傳神寫
 影, 도재아도중都在阿堵中."은 고개지의 관점을 계승하여 이를 보충한 것이다.

*아도(阿堵)는 당시의 방언으로 이것이란 뜻인데 눈동자를 가리킨다.

4) "기차재권협其次在顴頰"은 초상화를 그리는 데 눈동자의 중요성을 말한 다음에 광대뼈의 중요성을 말한 것이다. *이는 측면의 윤곽을 묘사한다는 데서 볼 때 광대뼈와 뺨은 전신의 중요한 부분이다. 이는 외곽선이 되기 때문이다. 정면에서 보면 물론 이와 같지 않다. *권협(顴頰)은 광대뼈와 뺨을 가리킨다.

5) 실소(失笑)는 저도 모르게 웃음을 터트리는 것이다.

6) "욕득기인지천欲得其人之天, 법당어중중음찰지法當於衆中陰察之"는 소식이 인물의 자연스러운 표정을 표현해야 한다고 제시하고, 어떻게 하여야 인물의 자연스러운 표정을 표현할 수 있는지에 대해서도 제시한 말이다. 이는 '전신론' 중에 가장 독창적인 견해이다. '사람의 천연함'은 사람 본래의 자연스러운 표정인데, 화가가 이를 표현하려면 반드시 여러 사람들이 활동하는 가운데서 은밀히 관찰해야 한다. 사람들은 사람들 사이에서 교류하고 왕래하는 가운데 진실한 표정이 분명하게 드러나기 때문이다. 여러 사람들 가운데서 은밀하게 살피는 것이 가장 좋은 방법이다.

7) 염용(歛容)은 용모를 단정히 하여 경의를 표하는 것이다. *자지(自持)는 스스로 억제함·자제함·스스로 자신을 확고하게 지키는 것이다.

8) 의사(意思)는 생각·표정·기색·정취·흥취·흔적 등으로 그 사람의 특징을 이른다.

9) "협상가삼모頰上加三毛, 각정채수승覺精采殊勝"은 인물의 전신을 표현하는데 각각의 부분이 모두 닮되, 특히 그의 특징이 담겨 있는 곳을 정확하게 파악해야 한다는 것을 말한 부분이다. *정채(精采)는 발랄한 기상이나 정교한 아름다움을 이른다.

10) 거체(擧體)는 온 몸이나 전신을 이른다.

11) 유진(惟眞)은 유진(維眞)을 말하는 것 같다. *유진(維眞)은 승려로 절강(浙江) 가화(嘉禾) 사람이며, 초상을 잘 그렸고, 원애(元靄)의 후계자이다. 유명한 귀족과 귀인들이 자주 초청하여 초상을 그리게 하였다.

12) 은약(隱約)은 어렴풋한 것이다.

13) 남도(南都)는 지금의 하남(河南) 남양(南陽) 지역이다. *정회립(程懷立)은 송나라 남도 사람으로, 초상화를 잘 그렸다.

14) 제생(諸生)은 여러 유생(儒生), 여러 선비이다.

15) 소연(蕭然)은 소탈한 것이다.

書吳道子畵後[1]

知者創物, 能者述[2]焉, 非一人而成也. 君子之於學, 百工至於技, 自

三代歷漢至於唐而備矣. 故詩至於杜子美, 文至於韓退之, 書至於顔魯
公, 畵至於吳道子, 而古今之變, 天下之能事畢³⁾矣. 道子畵人物, 如
以燈取影, 逆來順往, 旁見側出. 橫斜平直, 各相乘除⁴⁾, 得自然之數,
不差毫末. 出新意於法度之中, 寄妙理於豪放⁵⁾之外, 所謂 "游刃餘地⁶⁾,
運斤成風⁷⁾," 皆古今一人而已. 余於他畵, 或不能必其主名⁸⁾, 至於道
子, 望而知其爲眞僞也. 然世罕有眞者, 如史全叔所藏, 平生蓋一二
見而已, 元豐八年十一月七日書.

1) 「서오도자화후書吳道子畵後」는 『동파논인물전신』의 항목으로, 오도자(吳道子)
 그림 뒤에 쓴 것이다.
2) 술(述)은 조술(祖述)로, 본받음·모방함·드러내어 밝혀 널리 퍼지게 하는 것이다.
3) "능사필能事畢"은 특별히 잘하는 일, 뛰어난 능력이나 숙련된 일은 끝났다는 의
 미로 완전하게 된 것을 이른다.
4) 승제(乘除)는 곱셈과 나눗셈이다. 계산하다, 생각하다, 가감하다, 적당히 조절하
 는 것 등을 비유하는 말이다.
5) 호방(豪放)은 의기가 장하여 작은 일에 구애되지 않는 것으로 호탕(豪宕)한 것이다.
6) "유인여지游刃餘地"는 '유인유여游刃有餘'로 일처리가 익숙한 모양, 솜씨가 노련
 하여 여유작작한 모양이다. 『莊子』「養生主」에서 포정(庖丁)이란 백정이 칼날로
 고기의 결을 따라 바르는데, 그 공간이 칼을 놀리고도 남을 만큼 여유가 있어 칼
 날이 19년을 썼는데도 새것 같다고 한 우화에서 유래하였다.
7) "운근성풍運斤成風"은 매우 교묘한 장인의 솜씨를 형용한 말로, 영(郢) 땅에 사는
 사람이 그의 콧등에 백토(白土)를 엷게 바르고, 장석(匠石)이 도끼를 휘둘러 바람
 을 일으키며, 날쌔게 흙을 깎아내되 코는 다치지 않았다는 『莊子』에서 유래된 것
 이다. 후배가 선배에게 시문(詩文) 따위의 첨삭(添削)을 청할 때, '영부(郢斧)를
 빈다.' '성풍(成風)을 바란다.'고 하는 말이 이 말에서 유래되었다.
8) 주명(主名)은 이름이나 명분(名分)을 정하다, 당사자나 주모자의 성명이나 주된
 명칭이다.

海嶽論人物畵¹⁾

宋 米 芾 撰

高愷之＜維摩天女飛仙²⁾＞在余家.

1) 『해악논인물화海嶽論人物畵』는 송나라 약 1101년 전후 해악(海嶽; 米芾의 號)이 인물화에 관하여 논한 것이다. *그림 명제에서 '圖'자를 붙인 것과 붙이지 않은 것이 있는데, 그것은 역자가 번역하면서 '도'자가 있어서 문맥이 자연스러운 것은 '도'자를 붙였다. 예를 들면, 원문의 〈여사잠女史箴〉은 〈여사잠도〉로 번역하였고, 〈왕융상王戎象〉은 그대로 〈왕융상〉으로 번역하였다. 이 조항『海嶽論人物畵』은 인물화의 소장처와 신채의 표현 양식들을 거론한 것들이라서 그림의 내용은 설명하지 않았다.
2) 〈유마천녀비선摩天女飛仙〉은 유마(維摩)와 선녀(仙女)와 신선(神仙)을 그린 〈유마천녀비선도〉이다. *유마(維摩)는 유마힐(維摩詰)의 준말이다. 유마힐(維摩詰)은 유마힐경(維摩詰經)의 주인공으로 인도 비야리성(毘耶離城)의 대승거사(大乘居士)이다. 석가의 재가(在家; 속가에 있는) 제자로서 속가(俗家)에서 보살 행업(行業)을 닦아 수행이 대단하였다고 한다. 후대에는 대승 불법을 닦는 거사(居士)를 이르는 말로 사용된다.

＜女史箴¹⁾＞橫卷在劉有方家. 已上筆彩生動. 髭髮秀潤²⁾. 『太宗實錄』載購得顧筆一卷.　今士人家收得³⁾唐摹顧筆＜烈女圖＞至刻板⁴⁾作扇, 皆是三寸餘人物, 與劉氏＜女史箴＞一同.

1) 〈여사잠女史箴〉은 고개지의 〈여사잠도女史箴圖〉를 이른다.
2) 수윤(秀潤)은 아름답고 윤이 나는 것인데, 그림이 잘 그려져 생동하는 것을 비유하는 말로 사용된다.
3) 수득(收得)은 취득하는 것을 이른다.
4) 각판(刻板)은 글씨나 그림을 판에 새긴 것을 이른다.

吾家＜維摩天女＞長二尺, 『名畵記』所謂小身維摩也.

戴逵＜觀音＞在余家, 天男[1]相無髭皆貼金.

> 1) 천남(天南)은 천상의 남자 신선으로 미남을 이른다.

蘇氏＜古賢像十人＞一卷, 衣紋自非晉筆.

蔣長源字仲永收＜宣王姜后免冠諫圖＞, 宣王白帽, 此六朝冠也.

＜王戎象＞元在余家, 易＜李邕帖[1]＞與呂端問, 已上皆假顧愷之筆,
余以＜懷素帖[2]＞易於王詵字晉卿家.

> 1) 『이옹첩李邕帖』은 당나라 이북해(李北海)의 서첩을 이른다 .
> 2) 『회소첩懷素帖』은 당대의 고승(高僧)인, 회소(懷素)의 초서(草書) 서첩을 이른다.

＜梁武帝翻經象＞在宗室仲忽[1]處, 亦假顧筆.

> 1) 중홀(仲忽)은 주(周)나라 때 팔사(八士)의 한 사람이다. 일설에는 산택(山澤)을
> 관장하는 팔우(八虞)의 하나라고도 한다.

＜天帝釋象＞在蘇泌家, 皆張僧繇筆也. 張筆天女宮女面短而豔, 顧
乃深靚[1]爲天人[2]相. 武帝作居士服[3], 反脣露齒. 宮女四人擎花, 後四
武士持戎劍, 髮如神也.

> 1) 심정(深靚)은 심정(深靜)으로, 깊숙하고 고즈넉한 것이다.
> 2) 천인(天人)은 천상에 산다는 여인을 이른다.
> 3) 거사복(居士服)은 불자가 입는 옷을 이른다.

余家收＜英布象＞類六朝時石刻.

蘇氏<種瓜圖>絶畵故事, 蜀人多作此等畵工甚, 非閻立本筆, 立本畵
皆著色而細銷銀作月色布地. 今人收得便謂之李將軍 思訓, 皆非也.
江南 李主多有之, 以內合同印集賢院¹⁾印印之, 蓋收遠物²⁾或是珍貢³⁾.

1) 집현원(集賢院)은 집현전(集賢殿)에 둔 서원(書院)을 이른다.
2) 원물(遠物)은 먼 곳에서 생산되는 진기한 물건이다.
3) 진공(珍貢)은 진귀한 공물(貢物)이다.

王維畵<小輞川>摹本¹⁾筆細, 在長安 李氏, 人物好, 此定是眞. 若比
世俗所謂王維全不類, 或傳宜興 楊氏本上摹得.

1) 모본(摹本)은 원본을 본뜨거나 번각(翻刻)한 글씨나 그림을 이른다.

張修字誠之少卿¹⁾家有<辟支佛>, 下畵王維仙桃巾²⁾黃服, 合掌項禮³⁾,
乃是自寫眞, 與世所傳關中⁴⁾十大弟子⁵⁾眞法⁶⁾相似, 是眞筆. 世俗以蜀
中畵<騾綱圖><劍門關圖>爲王維甚衆. 又多以江南人所畵<雪
圖>命爲王維. 但見筆淸秀者卽命之. 如蘇之純家所收<魏武讀碑
圖>亦命之維. 李冠卿家小卷亦命之維, 與<讀碑圖>一同, 今在余
家. 長安 李氏<雪圖 美術叢書本闕⁷⁾>與孫載道字積中家<雪 王氏畵苑本誤
作畵⁸⁾ 圖>一同, 命之爲王維也. 其他貴侯 王氏畵苑本作族⁹⁾ 家不可勝數,
諒非如是之衆也.

1) 소경(少卿)은 대경(大卿; 周代 六官의 장)의 다음 벼슬이다.
2) 선도건(仙桃巾)은 송(宋)나라 때 도사(道士)가 쓰던 두건을 이른다.
3) 합장정례(合掌項禮)는 두 손을 마주 대고 깍듯이 경례하는 것이다.
4) 관중(關中)은 지명(地名)으로, 지금의 섬서성(陝西省)을 이른다.
5) 십대제자(十大弟子)는 10제자(十弟子)이다. 석가(釋迦)의 수제자인 마하가섭(摩
 何迦葉; 上行)·아난타(阿難陀; 多聞)·사리불(舍利弗; 智慧)·수보리(須菩提;解
 空)·부루나(富樓那; 說法)·목건련(目犍連; 神通)·가전연(迦旃延; 論議)·아나

율(阿那律; 天眼)・우바리(優波離; 持戒)・나후라(羅睺羅; 密行)를 이른다.
6) 진법(眞法)은 불법(佛法; 부처의 가르침을 행하는 것)으로, 진여(眞如)의 정법을
 이른다. 진여(眞如)는 사물의 있는 그대로의 모습이라는 뜻으로, 우주 만물의 본
 체인 평등하고 차별이 없는 절대의 진리를 이르는 말이다.
7) "설도雪圖"에서 ‘圖’자가 『美術叢書』본에서는 빠졌다.
8) "설도雪圖"에서 ‘雪’자가 『王氏畵苑』본에서는 ‘畵’자로 잘못 되어 있다.
9) "귀후貴侯"에서 ‘侯’자가 『王氏畵苑』본에서는 ‘族’자로 되어 있다.

文彦博太師<小輞川>拆 美術叢書本作折[1] 下唐跋, 自連眞[2]還李氏, 一
日同出, 坐 美術叢書本作[3] 客皆言太師者眞. 唐 張彦遠『名畵記』云:
"類道子." 又云: "雲峰石色, 絶迹天機[4], 筆思縱橫[5], 參於造化[6]." 孫
圖僅有之, 餘未見此趣.

1) "탁하拆下"에서 ‘拆’자가 『美術叢書』본에서는 ‘折’자로 되어 있다.
2) 연진(連眞)은 행서(行書)를 이른다.
3) "좌객坐客"에서 ‘坐’자가 『美術叢書』본에서는 ‘作’자로 되어 있다.
4) "절적천기絶迹天機"는 타고난 기지를 드러내지 않은 것이다. *절적(絶迹)은 종적
 을 드러내지 않는 것이다. *천기(天機)는 타고난 기지이다.
5) "필사종횡筆思縱橫"은 그림의 구상이 자유로운 것이다. *필사(筆思)는 그림을 구
 상하는 것이다. 종횡(縱橫)은 웅건(雄建)하고 분방(奔放)한 것이다.
6) 조화(造化)는 만물을 창조하고 변화하는 대자연의 이치이고, 어떻게 이루어진 것
 인지 알 수 없을 정도로 신통하게 된 일을 이른다.

蘇軾子瞻家收吳道子畵佛及侍者誌公[1]十餘人, 破碎[2]甚而當面一手精
彩[3]動人, 點不可墨, 口淺深暈成[4], 故最如活.

1) 시자(侍者)는 노승 곁에서 시중드는 중이다. *지공(誌公)은 남조(南朝) 양(梁)나
 라의 고승(高僧) 보지(寶誌)의 존칭이다.
2) 파쇄(破碎)는 파손되어 부서진 것이다.
3) 정채(精彩)는 활발하고 생기가 넘치는 기상이다.
4) 천심(淺深)은 얕음과 깊음, 깊고 두터운 것이다. *운성(暈成)은 담홍색을 띠다,
 용모가 준수한 것을 형용한다.

薛紹彭家<三天女>謂之顧愷之, 實唐初畫.

邵筆家<維摩文殊>六朝畫. <西山十二眞君>亦其次. 題爲閻立本.

今人絶不畫故事, 則爲之人又不考古衣冠, 皆使人發笑. 古人皆云某圖是故事也. 蜀人有晉 唐餘風, 國初已前多作之, 人物不過一指[1], 雖乏氣格[2]亦秀整[3]. 林木皆用重色, 淸潤[4]可喜, 今絶不復見矣.

1) "인물불과일지人物不過一指"는 고사도의 인물은 '권선징악勸善懲惡'에 불과하니, 잘 그리고 못 그린 것을 논할 필요는 없다는 뜻이다. *일지(一指)는 손가락 하나, 한 번 가리킴, 한 번 지시함, 하나의 뜻이나 하나의 종지(宗旨)이다. 우주도 손가락 하나로 가릴 수 있으므로, 시비(是非)와 득실(得失)을 가리는 것은 무의미하다. 일지는 '시비득실'을 초월한다는 뜻으로 쓰인다.
2) 기격(氣格)은 작품의 기운(氣韻)과 풍격(風格)을 이른다.
3) 수정(秀整)은 준수하고 단정함이다.
4) 청윤(淸潤)은 맑고 윤택한 것이다.

王防字元規家<二天王>皆是吳之入神畫, 行筆磊落[1]揮霍[2]如蕘菜[3]條, 圜潤折算[4], 方圓[5]凹凸, 裝色如新, 與子瞻者一同.

1) 뇌락(磊落)은 헌걸찬 모양, 대범함, 또렷한 모양, 원활한 모양이다.
2) 휘곽(揮霍)은 빠른 모양, 아무런 구속 없이 자유분방함, 거리낌 없이 시원스러움, 변화하는 모양이다.
3) 순채(蕘菜)는 수련과의 여러해살이 수초이다.
4) 원윤(圜潤)은 원윤(圓潤)으로 기법이 원숙하고 미끈함, 물체의 표면이 빛나는 것이다. *절산(折算)은 환산하는 것이다.
5) 방원(方圓)은 사물의 형체와 성질을 두루 이르는 말이다.

李公麟字伯時家<天王>雖佳, 細弱無氣格, 乃其弟子輩作. 貴侯家[1]所收, 率皆此類也.

1) 귀후가(貴侯家)는 귀인(貴人)이나 제후(諸侯)의 집을 이른다.

宗室令穰字大年處<天蓬>亦眞吳筆.

周種字仁熟家<大悲>亦眞. 今人得佛則命爲吳, 未見眞者. 唐人以
吳集大成[1]面爲格式, 故多似, 尤難鑑定. 余白首止見四軸眞筆也.

1) 집대성(集大成)은 이전의 방법이나 성과를 모아, 크게 하나의 체계를 이룬 것이다.

蔡駬 子駿家收<老子度關>, 山水·林石·車從[1]·關令[2]尹喜[3]皆奇
古. 老子乃作端正塑像, 戴翠色蓮華冠, 手持碧玉如意. 此蓋唐爲之
祖, 故不敢畵其眞容. 漢畵老子於蜀郡石室有聖人氣象, 想去古近當
是也.

1) 거종(車從)은 거마(車馬)와 시종(侍從)이다.
2) 관령(關令)은 관윤(關尹)으로, 관리(關吏)의 우두머리이다.
3) 윤희(尹喜)는 전국시대 진(秦)나라 사람이며, 자는 공도(公度)이고, 함곡관(函谷
關)의 관리이다. 노자(老子)를 만나『도덕경道德經』을 전수 받고 노자와 함께 서
쪽으로 갔으며, 『관윤자關尹子』를 지었다고 전한다.

又收<吳王斫鱠圖>江南衣文. 金冠右衽紅衫, 大榻上背擦兩手, 吳
王衣不當右衽.

濟州破朱浮[1]墓, 有石壁上刻車服人物平生, 隨品所乘. 曰"府君作令
時." 車是曲轅駕一馬, 車輪略離地, 上一蓋, 坐一人, 三梁冠, 面與馬
尾平對, 自執綏, 馬有髳 美術叢書誤作羣[2] 遮其尾, 一人御. 又曰"作京
兆尹[3]時." 四馬轅小曲車差高, 蓋下坐儀衛[4]多有, 曰鮮明隊, 又某隊,
隊十人, 騎馬作一隊, 內一隊背持鐃[5], 多不能紀也, 從者皆冠.

1) 주부(朱浮)는 후한(後漢) 사람이다. 후(詡)의 아들이고, 자는 숙원(叔元), 유주목(幽州牧)으로 북쪽을 평정하였고, 어양 태수(漁陽太守) 팽총(彭寵)과 틈이 벌어져 공격을 받자, 내직으로 옮겨 집금오(執金吾)·대사공(大司空)을 역임하고 신식후(新息侯)에 봉해졌다.
2) "마유군차기미馬有帬遮其尾"에서 '帬'자가 『美術叢書』에는 '軰'자로 잘못되어 있다.
3) 경조윤(京兆尹)은 벼슬 이름이다. 진(秦)나라 때 두어 경기(京畿) 1백 리 지역을 관할하였는데, 한(漢) 경제(景帝) 2년(기원전 155)에 좌·우내사(左右內史)를 두어 나누어 맡았다. 무제(武帝) 태초(太初) 원년(기원전 104)에 우내사를 경조윤으로 고치고, 좌풍익(左馮翊)·우부풍(右扶風)을 두어 삼보(三輔)라 하여 기내(畿內) 지역을 관장하였다. 평제(平帝) 원시(元始) 원년(기원후1)에 장안(長安)을 비롯하여 12현(縣)을 경조윤이 맡도록 하였다.
4) 의위(儀衛)는 의식에 참가하는 호위병을 이른다.
5) 뇨(鐃)는 악기의 한 종류로, 군중(軍中)에서 쓰는 작은 징을 이른다.

古人圖畫無非勸戒[1], 今人撰<明皇幸興慶圖>, 無非奢麗, <吳王避暑圖>重樓平閣, 動人侈心.

1) 권계(勸戒)는 착한 일은 하도록 권고하고 악한 일은 못하도록 타이르는 일이다.

王端學關同, 人物益入格[1]. 元靄傳寫眞有神彩[2].

1) 입격(入格)은 일정한 격식에 맞는 것이다.
2) 신채(神采)는 얼굴의 신기와 광채이다. 풍경이나 예술작품 따위의 정취나 운치를 이르는 말이다.

孫知微作星辰多奇異, 不類人間所傳, 信異人也. 然是逸格[1], 造次[2]而成, 平淡而生動, 雖淸拔[3], 筆皆不圜, 學者莫及. 然自有瓊古圓勁[4]之氣. 畫龍有神采不俗也. 楊朏學吳生點睛髭髮有意, 衣紋差圓, 尙爲孫知微逸格所破.

1) 일격(逸格)은 빼어나게 아름다운 격조를 이른다. *일(逸)은 보통 수준을 넘어선

것 뿐만 아니라, 일반적인 회화 규칙과 법칙을 넘어서는 것을 가리키기도 한다. 담원하고 청기한 자연의 풍토와 자태를 가리키며 이는 사의화(寫意畵)가 도달해야 할 경지이다.

2) 조차(造次)는 지극히 짧은 시간이다.

3) 청발(淸拔)은 빼어나서 속되지 않은 것이다.

4) 괴고(瓌古)는 아름답고 예스러운 것이다. *원경(圓勁)은 부드러우면서 힘이 있는 것이다.

武岳學吳有古意. 子洞淸元作佛象羅漢, 善戰掣筆[1], 作髭髮尤工. 天人[2]畵壁, 髮彩[3]生動, 然絹素畵以粉點眼, 久皆先落, 使人惜之. 南岳後殿壁天下奇筆.

1) 전체필(戰掣筆)은 행필(行筆)할 때 흔들고 떨며 가는 형세의 필치이다. '전필顫筆' 이라고도 하며, 떠는 가운데 장애가 되는 힘을 만나면, 어려움을 맞아 나아가는 것과 같이 선이 굳세고 험준한 효과를 취한다.

2) 천인(天人)은 하늘과 사람, 도를 닦은 사람, 선인(仙人), 용모가 아주 빼어난 사람, 임금 여신 등이다.

3) 발채(髮彩)는 두발의 검은 광채이다.

關中小孟人謂之今吳生, 以壁畵筆上絹素, 一一如刀劃. 道子界墨訖則去, 弟子裝之色. 蓋本筆再添而成, 唯恐失眞, 故齊如劃. 小孟遂只見壁畵不見其眞. 至於點睛 美術叢書本誤作晴[1] 皆用濃墨, 愈光 美術叢書本誤作尖[2] 愈失神彩不活. 又畵人面, 耳邊地闊, 口鼻眼相近. 武宗元亦然. 以吳生畵其手多異, 然本非用意各執一物, 理自不同[3]. 宗元乃爲 <過海天王>二十餘身, 各各高呈, 似其手各作一樣. 一披之猶一群打令[4]鬼神, 不覺大笑, 俗以爲工也.

1) "점정點睛"에서 '睛'자가 『美術叢書』본에는 '晴'자로 잘못되어 있다.

2) "유광愈光"에서 '光'자가 『美術叢書』본에는 '尖'자로 잘못되어 있다.

3) "본비용의각집일물本非用意各執一物, 이자부동理自不同"은 일부러 어떤 의도를

갖고 한 사물을 표현하려는 생각이 없으면, 각자의 개성이나 능력이 서로 다르게
드러난다는 뜻이다.
4) 타령(打令)은 술자리에서 흥을 돋우기 위해 주령(酒令)을 시행하는 것이다. 주령
(酒令)은 술 마시며 하는 여러 가지 유희의 규칙으로, 위반하면 벌주를 마시는 것
이다.

李公麟病右手三年, 余 美術叢書本作餘 [1]始畵. 以李嘗師吳生終不能去其
氣. 余乃取顧高古, 不使一筆入吳生. 又李筆神采不高, 余爲目睛面
文骨木[2], 自是天性, 非師而能. 以俟識者, 唯作古忠賢象也.

1) "여시화余始畵"에서 '余'자가 『美術叢書』에는 '餘'자로 되어 있다.
2) 골목(骨木)은 인체의 뼈를 이르는 목골(木骨)을 가리키는데, 뼈는 오행(五行)에서
목(木)에 해당하기 때문이다.

江南 周文矩士女面一如昉, 衣紋作戰筆, 此蓋布文也. 惟以此爲別.
昉筆秀潤[1]勻細.

1) 수윤(秀潤)은 아름답고 윤이 나는 것으로, 그림이 잘 그려져 생동감이 있는 것을
비유하는 말이다.

沈括存中收唐人壁畵兩大軸. 或一手一面, 或半身, 是學者記其難處,
遂題爲眞.

蘇洎 及之[1]處收<古荀香[2]一枝>, 耆[3]字國老題爲閤令畵. 寶月所收李
成四幅, 路上一才子騎馬, 一童隨, 淸秀如王維畵孟浩然[4]. 成作人物
不過如是, 他圖畵人醜怪[5], 賭博[6]· 村野·如伶人[7]者, 皆許道寧專作
成時畵.『畵史』

1) 소계(蘇洎)는 전고를 찾을 수 없어서 잘 모르겠다.
2) 회향(茴香)은 산형과의 여러해살이풀로, 열매는 기름을 짜거나 향신료나 약재로 쓴다.
3) 기(耆)는 전고를 찾을 수 없어서 잘 모르겠다.
4) 맹호연(孟浩然; 689~740)은 당나라 양양(襄陽; 지금의 源北) 사람이다. 시로 유명하며, 특히 5언시(五言詩)에 뛰어나며 산수풍경을 많이 그렸다. *맹호연을 그린 것이라서 〈孟浩然像〉이라고 번역하였다.
5) 추괴(醜怪)는 용모가 추하고 괴이한 것이다.
6) 도박(賭博)은 노름이다.
7) 영인(伶人)은 음악을 담당하는 악사(樂土), 영공(伶工), 배우 등을 이른다.

廣川畫跋論人物畫[1]

宋 董 逌 撰

書伯時藏周昉畫[2]

龍眠居士知自嬉於藝, 或謂畫入三昧, 不得辭也. 嘗得周昉畫<按箏圖>其用功力不遺餘巧矣. 媚色艷態, 明眸善睞[3], 後世自不得其形容骨相, 況傳神寫照可暨得於阿堵中耶? 嘗持以問曰: "人物豊濃, 肌勝於骨, 蓋畫者自有所好哉?" 余曰: "此固唐世所尙, 嘗見諸說太眞妃[4] 豊肌秀骨, 今見於畫亦肥勝於骨, 昔韓公言曲眉豊頰, 便知唐人所尙以豊肥爲美. 昉於此時知所好而圖之矣." 濃(穠) 肥(肌) 於(過)

1) 『광천화발논인물화廣川畫跋論人物畫』는 약 1120년 전후 송(宋)나라 동유(董逌)가, 『廣川畫跋』에서 인물화에 관하여 논한 것이다.
2) 「서백시장주방화서書伯時藏周昉畫」는 『광천화발논인물화』의 항목으로 이백시(李伯時; 李公麟)가 소장한 주방(周昉)의 그림에 관하여 적은 것이다.
3) 선래(善睞)는 아름다운 눈짓을 말한다.
4) 태진비(太眞妃)는 당(唐)나라 양귀비(楊貴妃)의 별호이다.

跋李祥收吳生人物[1]

吳生之畫如塑然, 隆額豊鼻[2], 趺目陷臉[3], 非謂引墨濃厚[4], 面目自具, 其勢有不得不然者, 正使塑者如畫, 則分位[5]皆重疊, 便不能求其鼻目額額可分也. 楊惠之與吳生皆出開元時, 惠之進學不及, 乃改爲塑. 目爲塑工易. 若塑者, 由彩繪設飾, 自不能入縑素爲難. 吳生畫人物如塑, 旁見周視, 蓋四面可意會, 其筆跡圓細如銅絲縈盤[6], 朱粉厚薄,

皆見骨高下, 而肉起陷處, 此其自有得者, 恐觀者不能知此求之, 故
並以設彩者見焉. 此畫人物尤小, 氣韻落落[7], 有宏大[8]放縱之態, 又其
難者也. 額(額) 爲(其) 工易(易工) 知(於) 者(缺) 『廣川畫跋』

1) 「발이상수오생인물발李祥收吳生人物」은 『광천화발논인물화』의 항목이다. 이상
 (李祥)이 수장한 오도자(吳道子)의 인물화에 대한 발문이다.
2) 융액(隆額)은 솟은 이마이다. *풍비(豊鼻)는 풍만한 코이다.
3) 질목(跌目)은 툭 불거진 눈동자이다. *함검(陷臉)은 쏙 들어간 뺨이다.
4) 농후(濃厚)는 빛깔이 매우 진하고 두터운 것이고, …할 가능성이나 요소 따위가
 다분히 있는 것을 이른다.
5) 분위(分位)는 위치를 나누어 배당하는 것이다.
6) 영반(縈盤)은 영회(縈回)로 휩싸여 빙빙 돌아감, 굽이굽이 둘러싼 것이다.
7) 낙락(落落)은 빼어나서 탁월한 모양이다.
8) 굉대(宏大)는 거대한 것이다.

宣和畵譜論道釋人物番族[1]

道釋敍論[2]

"志於道, 據於德, 依於仁, 游於藝[3]." 藝也者雖志道之士所不能忘, 然特游之而已. 畵亦藝也, 進乎妙[4], 則不知藝之爲道, 道之爲藝; 此梓慶之削鐻[5], 輪扁之斲輪[6], 昔人亦有所取焉. 於是畵道釋像與夫儒冠[7]之風儀[8], 使人瞻之仰之, 其有造形 書畵譜作略[9] 而悟者, 豈曰小補之哉? 書畵譜以下刪 故圖釋門因以三敎[10]附焉. 自晉 宋以來, 還迄於本朝, 其以道釋名家者得四十九人. 晉 宋則顧 陸, 梁 隋則張 展輩, 蓋一時出乎其類拔乎其萃[11]者矣. 至於有唐, 則吳道元遂稱獨步, 迨將前無古人. 五代[12]如曹仲元亦駸駸度越[13]前輩. 至本朝則繪事之工, 凌轢[14]晉 宋間人物. 如道士李得柔, 畵神仙得至於氣骨[15], 設色之妙, 一時名重, 如孫知微輩皆風斯在下[16], 然其餘非不善也, 求之譜系[17], 當得其詳, 姑以著者槩見於此, 若趙裔 高文進輩於道釋亦藉藉知名者, 然裔學朱繇, 如婢作夫人[18], 擧止羞澀[19], 終不似眞. 文進 蜀人, 世俗多蜀畵爲名家, 是虛得名, 此譜所以黜之[20]. 圖畵集成獨缺此篇

1) 『선화화보논도석인물번족宣和畵譜論道釋人物番族』은 약 1123년 전후 『선화화보』에서 도석인물화와 소수민족 그림을 논한 것이다. *『선화화보』는 송 휘종(宋徽宗) 때 궁중에 소장되어 있던, 2백 31인이 그린 6천3백96축(軸)의 그림을 수록한 책으로 20권이다.

2) 「도석서론道釋敍論」은 『선화화보』의 항목으로 도석화(道釋畵)에 대한 서론(敍論)이다. *도석(道釋)은 도교(道敎)와 불교(佛敎)의 총칭이다.

3) "지어도志於道, 거어덕據於德, 의어인依於仁, 유어예游於藝."는 『論語』「述而」편에 나오는 말인데, '도道'는 사물의 본원(本源)·본체(本體) 및 사리(事理)를 가리

킨다. '덕(德)'은 만물이 도에 인하여 얻은 특수한 규율이나 특수한 성질을 가리킨다. '인(仁)'은 덕을 행하는 것이다. '예(藝)'는 기술로 예술을 포괄하는 것을 가리킨다. '유(游)'는 수련하고 학습하는 것인데, 예술은 도와 통하기 때문에 '游於藝'해야 한다는 말이다.

4) 묘(妙)는 미묘(微妙)·오묘(奧妙)한 것인데, 『老子』제1장에 "그런 까닭에 영원한 무에서 지극히 미묘한 것을 보고자 하고, 영원한 존재에서 결과를 보고자 한다. 故常無欲, 以觀其妙. 常有欲, 以觀其徼."라는 문장의 '妙'와 뜻이 비슷하다.

5) "재경지삭거梓慶之削鐻"의 재경(梓慶)은 춘추시대 노(魯)나라의 대장(大匠)으로 이름이 경(慶)이고, 재(梓)는 성(姓)이라고도 하고 관명(官名)이라고도 한다. '재경삭거梓慶削鐻'는 『莊子』「達生」편에 "재경이 나무를 깎아서 거를 만들어 완성되자 보는 자들이 귀신같아서 놀랬다. 梓慶削木爲鐻, 鐻成. 見者驚猶鬼神."고 나온다. *거(鐻)는 옛날의 악기이다. 나무로 맹수(猛獸) 모양을 만들었으나 나중에는 동으로 만들었다.

6) "윤편지착륜輪扁之斲輪"의 윤편(輪扁)은 수레바퀴를 만드는 사람이고, 착륜(斲輪)은 수레바퀴를 깎는 것이다. '윤편착륜'은 『莊子』「天道」편에 "윤편이 말하길, 저는 제가 하는 일의 경험으로 말씀드리겠습니다. 수레바퀴를 깎을 때 느리게 하면 헐렁해서 꼭 끼이지 못하고, 빨리 깎으면 빡빡해서 돌아가지 않습니다. 느리지도 않고 빠르지도 않는 것은 손에 익숙하여 마음에 응하는 것이어서, 입으로는 표현할 수 없습니다. 그 사이에는 익숙한 기술이 있는 것이지만 저는 그것을 제 자식에게 가르칠 수가 없고, 제 자식도 그것을 저에게 배워 갈 수가 없습니다. 輪扁曰 臣也以臣之事觀之, 斲輪徐則甘而不固, 疾則苦而不入. 不徐不疾, 得之於手而應於心, 口不能言, 有數存焉於其間, 臣不能以喩臣之子, 臣之子亦不能受之於臣."이라고 나온다. *'재경삭거梓慶削鐻'와 '윤편착륜輪扁斲輪'은 기예가 공교롭고 아주 익숙한 경지에 도달하여 도에 진보한다는 말이다.

7) 유관(儒冠)은 원래 유생들이 쓰는 모자인데, 유학자를 가리킨다.

8) 풍의(風儀)는 풍도(風度)나 의용(儀容)이다.

9) "조형造形"에서 '造'자가 『서화보』에는 '觀'자로 되어 있다. *조형(造形)은 그려낸 물상을 이른다.

10) 삼교(三敎)는 유교(儒敎)·불교(佛敎)·도교(道敎)를 이른다.

11) "출호기류발호기췌出乎其類拔乎其萃"는 그 부류에서 나와서 그 무리에서 출중한 것으로, 걸출한 인물이 출중하게 빼어난 것을 형용하는 말이다. 『孟子』「公孫丑上」에 "일반 백성의 성인도 이와 같은 것이다. 무리 중에서 빼어나며 모인 것에서 높이 솟아났다. 聖人之於民, 亦類也, 出於其類, 拔於其萃."라고 나온다.

12) 오대(五代)는 통상적으로 양(梁)·당(唐)·진(晉)·한(漢)·주(周)나라를 이른다.

13) 침침(駸駸)은 빠른 것이다. *도월(度越)은 초월(超越)하는 것이다.

14) 능력(凌轢)은 압도하는 것이다.

15) 기골(氣骨)은 작품의 기세(氣勢)와 골격(骨格)이다.

16) "풍사재하風斯在下"는 붕조(鵬鳥)가 바람을 의지하여 높이 나는 것으로, 후에 '風斯在下'는 선현을 초월하는 것을 비유한다. 『장자莊子』「소요유逍遙遊」에 "바람의 부피가 두텁지 않고서는 붕의 큰 날개를 지탱할 수가 없다. 그러기에 9만 리나 되는 높이까지 올라가야만 날개를 지탱할 수 있는 바람이 밑에 생겨나게 되는 것이다. 그런 뒤에 바람을 탄다. 風之積也不厚, 則其負大翼也無力. 故九萬里則風斯在下矣. 而後乃今培風."라고 나온다.

17) "구지보계求之譜系"는 『화보』가운데서 찾는다는 것이다.

18) "비작부인婢作夫人"은 하녀가 부인(夫人)노릇을 하는 것으로, 애써 모방하여도 같아질 수 없는 것을 말한다. 남조양(南朝梁) 원앙(袁昻)의 『古今書評』에 "양흔의 글씨는 대가의 부인 노릇하는 것 같아서 그 자리에 있으나 행동거지가 부끄러워 머뭇거려서, 끝내 참모습을 닮지 못했다. 羊欣書如大家婢爲夫人, 雖處其位, 而擧止羞澀, 終不似眞."고 나온다. 후에 애써서 모방하나 재주와 힘이 부족하여, 정신이 닮지 않는 것을 '비작부인'이라고 한다.

19) "거지수삽擧止羞澀"은 행동거지가 부끄러워 머뭇거리는 것이다.

20) 출지(黜之)는 그것을 제거하는 것이다.

人物敍論[1]

昔人論人物, 則曰: "白晳[2]如瓠, 其爲張蒼[3], 眉目若畫, 其爲馬援[4], 神姿高徹[5]之如王衍[6], 閒雅甚都之如相如[7], 容儀俊爽[8]之如裴楷[9], 體貌閑麗[10]之如宋玉[11]." 至於論美女, 則蛾眉皓齒[12], 如東鄰之女[13]: 瓌姿艷逸, 如洛浦之神[14], 至有善爲妖態[15], 作愁眉, 啼妝, 墮馬髻, 折腰步, 齲齒笑者, 皆是形容見於議論之際而然也. 若夫殷仲堪[16]之眸子[17], 裴楷之頰毛[18], 精神[19]有取於阿堵中, 高逸可置之邱壑間[20]者, 又非議論之所能及, 此畫者有以造不言之妙也. 故畫人物最爲難工[21], 雖得其形似, 則往往乏韻[22]. 書畫譜以下刪 故自吳 晉以來, 號爲名手者, 才得三十三人. 其卓然可傳者, 則吳之曺弗興, 晉之衛協, 隋之鄭法士, 唐之鄭虔 周昉, 五代之趙巖 杜霄, 本朝之李公麟. 彼雖筆端無口, 而尚論古之人, 至於品流之高下, 一見而可以得之者也. 然有畫人物得名而

特不見於譜者, 如張旉之雄簡[23], 程坦之荒閑[24], 尹質[25], 維眞[26], 元靄[27]
之形似, 非不善也, 蓋前有曹 衛而後有李公麟照映[28], 數子固已奄奄[29],
是知譜之所載, 無虛譽焉.

1) 「인물서론人物敍論」은 『선화화보』의 항목으로, 인물화(人物畵)에 대한 서론(敍
 論)이다.
2) 백석(白晳)은 살빛이 흰 것이다.
3) 장창(張蒼)은 한(漢)나라 양무(陽武) 사람이고, 시호(諡號)는 문(文)이며, 진(秦)
 에서 어사(御使)로 있다가 한(漢)에 항복하였다. 율력(律曆)·도서(圖書)·계적
 (計籍)에 밝았다. "진(秦)나라 때 어사(御使)가 되어 주하사(柱下史; 임금이 머무
 는 전각의 기둥 옆에서 서서 대기)와 방서(方書; 공문서)를 주관하였다. 죄가 있
 어서 도망하여 돌아가는데 패공(沛公)이 변방을 순시하다가 양무(陽武)에 들렀는
 데, 장창이 객으로 남양(南陽)을 침공하는 일에 종사하였다. 장창이 법에 연좌되
 어 참수를 당하게 되어 옷을 벗으니 체질이 키가 크고 살이 찌고 흰 것이 박 같았
 다. 그 때에 왕릉(王陵; 沛 사람)이 보고서 미모의 인사를 진귀하게 여겨 패공에
 게 사면하여 참수하지 말라."고 하였다. 후에 벼슬이 승상(丞相)에 이르렀고 북평
 후(北平侯)로 봉하였다. 『사기史記』「장승상열전張丞相列傳」에 보인다.
4) 마원(馬援)은 후한(後漢)의 무릉(茂陵) 사람이고, 자가 문연(文淵)이며, 정치가이
 다. 처음에는 외효(隗囂)를 따르다가 광무제(光武帝)에게 사관(仕官)하여, 복파장
 군(伏波將軍)이 되었다. 세상에서 마복파(馬伏波)라고 일컬었다. 오수전(五銖錢)
 의 주조(鑄造)를 실현했다. "남아는 당연히 변야(邊野)에서 죽어 말가죽에 시체를
 싸 돌아와 장사 지낼 뿐이니, 어찌 침상에 누워서 아녀자의 수중에 있겠는가?"라
 는 말을 했다. 『후한서後漢書』「마원전馬援傳」을 인용하여 마원의 사람됨이 빼어
 나서, 미목이 그림 같다고 한 것은 그의 용모가 준걸하고 아름답다는 것을 말한
 것이다.
5) 신자(神姿)는 표정과 자태이고, 고철(高徹)은 빼어나서 해맑고 뛰어난 것이다.
6) 왕연(王衍)은 진(晉)나라 낭야(琅邪) 임기(臨沂) 사람으로 자는 이보(夷甫)이고,
 벼슬이 사도(司徒)에 이르렀다. 왕융(王戎)의 종제이다. 풍채가 뛰어나고 청담(淸
 淡)을 좋아하여, 당대의 용문(龍門)이라고 불리었다. 『세설신어世說新語』「상예賞
 譽」상에 "왕융(王戎)이 이르길, 태위(太衛; 王衍)는 풍채가 고고하고 명철하여,
 아름다운 숲속의 빛나는 나무와 같아서 자연 세속 밖의 인물이다."라고 하였다.
 『名士傳』에도 이르길 "이보(夷甫; 王衍)는 타고난 모습이 독특하여, 밝고 수려함
 이 신과 같다."라고 하였다.
7) 상여(相如)는 전한(前漢)의 문인인 '사마상여司馬相如'이다. 자는 장경(長卿)이고
 무제(武帝) 때 낭(郎)으로서 서남이(西南夷)와의 외교에 공이 컸으며, 사부(辭賦)

에 능하여 한위육조(漢魏六朝) 문인의 모범이 되었다. 『사기』「사마상여열전」에 "상여(相如)의 임공(臨邛)은 수레와 기마에 종사하여 조용하고 한아하여 매우 아름답다."고 하여 그의 풍신과 태도가 조용하고 급하지 않아서, 행동거지가 고상하고 대범하였다고 하였다.

8) 준상(俊爽)은 재주가 출중하고 성격이 호방한 것이다.

9) 배해(裴楷)는 진(晉) 문희(聞喜) 사람으로 자가 숙칙(叔則)이고, 벼슬이 시중(侍中)이었다. 『진서』「배해전」에 "배해는 풍신이 고매하고, 용모와 거동이 영준하고 맑았다."고 하였다.

10) 한려(閑麗)는 우아하고 아름다움, 조용하며 뛰어나게 아름다운 것이다.

11) 송옥(宋玉)은 춘추전국시대 초(楚)나라 언(鄢) 땅 사람이다. 사부(辭賦) 작가로 굴원(屈原)의 제자로 초 경양왕(頃襄王) 때 대부(大夫)였다고 한다. 전해지는 그의 작품 중 구변(口辯)이 믿을 만하며, 그의 재주와 용모가 뛰어나다고 전해져 미남의 대칭(代稱)으로 사용된다.

12) 아미(蛾眉)는 누에나방 촉수(觸鬚)처럼 털이 짧고 초승달 모양으로 길게 굽은 눈썹, 미인의 눈썹을 이른다. 호치(皓齒)는 희고 깨끗한 이를 말한다.

13) "동린지녀東鄰之女"는 '동가지자東家之子'인데, 미인을 이른다. 송옥(宋玉)의 「등도자호색부登徒子好色賦」에 "천하의 미인은 초국(楚國)만 못하고, 초국의 미인은 저의 동네만 못하며, 저의 동네의 미인은 동가(東家)의 자(子)보다 못하다."는 구절이 있다.

14) "낙포지신洛浦之神"은 전설 중의 낙수(洛水)의 여신(女神)인 복비(宓妃)를 이른다. 조식(曹植)의 「낙신부洛神賦」에 "아름다운 자태가 뛰어나 여유 있고 우아하다. 瓌姿艶逸, 儀靜體閑."는 구절이 나온다. *염일(艶逸)은 아름다움이 단연 뛰어난 것이다.

15) "유선위요태有善爲妖態"는 어떤 사람이 요염한 모습을 잘 짓는다는 것으로, 한(漢)나라 양기(梁冀)의 부인을 이른다. 『後漢書』「梁冀傳」에 "양기(梁冀)의 부인인 손수(孫壽)가 아름다운데, 요염한 태도를 잘 지어서 수미(愁眉), 제장(啼妝), 타마계(墮馬髻), 절요보(折腰步), 우치소(齲齒笑)로써 미혹(媚惑)하게 하였다."라는 구절이 있다. *수미(愁眉)는 일종의 가늘고 굽게 눈썹을 화장하는 것이다. *제장(啼妝)은 눈 아래를 닦아 내서 눈물을 흘린 자욱이 있는 것 같이하는 화장법이다. *타마계(墮馬髻)는 머리를 한 쪽으로 틀어 올린 것이다. *절요보(折腰步)는 허리를 흔들며 간들간들 걷는 요염한 걸음새이다. *우치소(齲齒笑)는 고의적으로, 이가 아파서 웃는 것 같은 모습을 짓는 것이다.

16) 은중감(殷仲堪)은 진(晉) 진군(陳郡) 장평(長平) 사람, 의(顗)의 종제, 노장(老莊)의 담론과 문장에 능하였다. 벼슬은 형주자사(荊州刺史)·광주자사(廣州刺史)였고, 환현(桓玄)에게 패하여 자살하였다.

17) "은중감지모자殷仲堪之眸子"는 고개지(顧愷之)가 은중감(殷仲堪)을 그리려 하자,

은중감은 눈병이 있어서 사양하니, 눈을 살짝 가리게 그리겠다고 한 것을 말한다.

18) "배해지협모裵楷之頰毛"는 고개지(顧愷之)가 배해(裵楷)를 그리는 데, 볼 위에 세 가닥의 털을 그려 넣은 것을 말한다.

19) 정신(精神)은 육체나 물질에 대립되는 마음이나 영혼, 마음의 작용이 겉으로 드러난 모습, 기색, 안색 등을 이른다. 생기가 있는 것을 형용하는 말이고, 겉으로 풍기는 고상한 기품 등을 이른다.

20) "고일가치지구학간高逸可置之邱壑間"은 고개지(顧愷之)가 사곤(謝鯤)의 초상을 그리는 데, 그를 암석 가운데 배치한 깃을 이른다.

21) "화인물최위난공畫人物最爲難工"은 고개지(顧愷之)의 『魏晉勝流畫贊』에 "모든 그림은 사람이 가장 어려우며, 다음은 산수이고, 다음은 개와 말 그림이다. 누대와 정자는 일정한 기물일 뿐이다. 그리기는 어렵지만 좋아하기는 쉬워서, 생각을 옮겨 묘함을 얻는 것을 필요로 하지 않는다. 凡畫: 人最難, 次山水, 次狗馬, 臺榭一定器耳, 難成而易好, 不待遷想妙得也."라고 나오는 말이다.

22) 운(韻)은 필획·선의 움직임·기복·마르고 습윤함 등의 변화가 시 같은 운미(韻味)를 가지는 것과, 감상자로 하여금 끝없이 마음이 이끌리도록 하는 운치를 가리킨다.

23) 장방(張昉)은 송(宋)나라 임여(臨汝) 사람으로 자는 승경(升卿)이고, 오도자의 화법을 배워 도석(道釋)·인물을 잘 그렸다. 상부(祥符; 1008~1016) 때 옥청소응궁(玉淸昭應宮)이 완성되자, 황제의 명으로 3청전(三淸殿)에 〈천녀주악상天女奏樂像〉을 그렸는데, 밑그림을 그리지 않고 다 그렸다. 웅간(雄簡)은 화필이 힘차며 간단명료한 것이다.

24) 정탄(程坦)은 송나라 화가로 채색을 잘 했다. 황한(荒閑)은 그림의 흥취가 광범하고 숙달된 것이다.

25) 윤질(尹質)은 송나라 성도(成都) 사람으로, 자가 원화(元化)인데 초상을 잘 그렸다.

26) 유진(維眞)은 송나라 승려로, 가화(嘉禾) 사람인데 초상을 잘 그렸다.

27) 원애(元靄)는 송나라 승려로, 촉(蜀) 사람인데 초상을 잘 그렸다.

28) 조영(照映)은 밝게 빛나거나 눈부시게 비치는 것이다.

29) 엄엄(奄奄)은 호흡이 끊어질 듯 약한 모양, 세력이 아주 미약한 모양이다.

番族敍論[1]

解縵胡之纓[2]而歆�魏闕[3], 袖[4]操戈之手而思棄正朔[5]. 梯山[6]航海, 稽首稱藩[7], 願受一廛而爲氓[8]. 至有遣子弟入學, 樂 書畫譜無樂字[9] 率貢職犇走[10]而來賓者, 則雖異域之遠, 風聲氣俗[11]之不同, 亦古先哲王[12]所

未嘗或棄也, 此番族 書畫譜作俗[13] 所以見於丹青之傳. 書畫譜以下刪 然畫者多取其佩弓刀, 挾弧矢[14], 遊獵狗馬之玩, 若所甚貶, 然亦所以陋蠻夷之風而有以尊華夏化原[15]之信厚[16]也. 今自唐至本朝, 畫之有見於世者凡五人. 唐有胡瓌 胡虔, 至五代有李贊華[17]之流, 皆筆法可傳者. 蓋贊華系出北虜, 是爲東丹王, 故所畫非中華衣冠而悉其風土故習[18], 是則五方[19]之民, 雖器械異制[20], 衣服異宜[21], 亦可按圖而考也. 後有高益[22] 趙光輔[23] 張戡[24] 與李成輩, 雖馳譽於時, 蓋光輔以氣骨[25]爲主而格俗, 戡 成全拘形似而乏氣骨, 皆不兼其所長, 故不得入譜云. 『宣和畫譜』

1) 「번족서론番族敍論」은 『선화화보』의 항목으로, 번족(番族; 少數民族) 그림에 대한 서론(敍論)이다.
2) 만호(緩胡)는 두껍고 무늬가 없는 무사(武士)의 관끈이다. 만호영(緩胡纓)은 무사의 관끈이나 무사의 옷을 이른다.
3) 위궐(魏闕)은 높고 큰 문으로 대궐의 정문인데, 조정(朝廷)을 가리킨다.
4) 수(袖)는 소매 속에 넣는 것이다.
5) "사품정삭思稟正朔"은 신민(臣民)이 되기를 바란다는 뜻이다. *사품(思稟)은 받들어 행하기를 희망하는 것이다. *정삭(正朔)은 정월(正月)과 삭일(朔日)인데, 널리 제왕이 새로 반포한 역법(曆法)을 이른다. 옛날에는 왕자가 새로 건국하면 반드시 달력을 고쳐 천하(天下)에 반포(頒布)하여, 그 달력이 통치권이 행하여지는 영역에서 쓰이므로, 신민(臣民)이 되는 것을 '奉正朔'이라 한다.
6) 제산(梯山)은 높은 산을 오르는 것이다.
7) 계수(稽首)는 꿇어 앉아 머리가 땅에 닿도록 굽혀서 하는, 구배(九拜)의 한 가지로 공경함을 최대로 표시하여 절하는 것이다. 칭번(稱藩)은 속국(屬國)으로 자칭하는 것으로, 대국이나 종주국에 대하여 부용국(附庸國)이 됨을 이른다.
8) "원수일전이위맹願受一廛而爲氓"은 일전을 받아 백성이 되길 원한다는 뜻이다. *일전(一廛)은 고대에 한 집안 가장이 집을 짓고 농사를 지을 수 있는 넓이의 땅을 말한다. 『孟子』「滕文公上」에 "먼 지방 사람들이 군주께서 인정을 행하신다는 말을 듣고, 한 자리를 받아 백성이 되길 원합니다. 遠方之人, 聞君行仁政, 願受一廛而位氓."라는 문장을 인용한 것이다.
9) "낙솔공직樂率貢職"에서 '樂'자가 『書畫譜』에는 없다.
10) 공직(貢職)은 공물(貢物; 속국에서 제왕에게 헌납하는 물건)과 조세(租稅)이다.

*분주(犇走)는 바쁘게 달리는 것이다.

11) 풍성(風聲)은 교훈, 풍문, 인품 등을 이른다. *기속(氣俗)은 풍기(風氣)와 습속(習俗)이다.

12) 철왕(哲王)은 현명한 군주(君主)를 이른다.

13) "번족番族"에서 '番'자가 『書畫譜』에는 '俗'자로 되어 있다.

14) 호시(弧矢)는 화살이다.

15) 화하(華夏)는 원래 중원(中原) 지구를 가리켰으나, 나중에 중국본토를 과칭(誇稱)하는 말이 되었다. 화원(化原)은 교화(敎化)의 원류(源流)이다.

16) 신후(信厚)는 성실하고 돈후한 것이다.

17) 이찬화(李贊華)는 오대(五代) 후당(後唐) 거란(契丹) 사람인데, 본명은 야율배(耶律培)이다. 거란의 태조(太祖) 야율아보기(耶律阿保機)의 아들로 동단왕(東丹王)에 봉해졌다. 925년 아버지가 죽자 후당(後唐)으로 도망하여, 931년 후당의 명종(明宗)으로부터 '이찬화'라는 이름을 하사 받았다. 그림에 능하여 본국의 귀인(貴人)·추장(酋長)과 안마(鞍馬)를 많이 그렸다. 호복(胡服)과 말안장 등이 모두 진기하고 화려했으나, 말이 너무 살쪄서 건장한 맛이 없었다.

18) 풍토(風土)는 본래 한 지방의 기후와 토지를 가리켰는데, 나중에 풍속 습관과 지리 환경을 가리키게 되었다. *고습(故習)은 예전부터 길들여진 습관이다.

19) 오방(五方)은 사방(四方)과 중앙으로, 네 지방의 이족(夷族)과 중원(中原; 中國)을 가리킨다.

20) 기계(器械)는 연장·그릇·기구 등의 총칭이다. *이제(異制)는 형상의 구조가 서로 다른 것이다.

21) 이의(異宜)는 적절한 기준이 서로 다른 것이다.

22) 고익(高益)은 송나라 거란(契丹) 사람으로 탁군(涿郡)에 옮겨 살았다. 태종(太宗; 976~997재위) 때 중국에 와 처음 시장에서 약을 팔아 생활했다. 약을 팔 때마다 종이에 귀신·개·말 따위를 그려 주었으므로 차츰 이름이 알려지게 되었다.

23) 조광보(趙光輔)는 송나라 화원(華原) 사람이다. 태조(太祖; 960~795 재위) 때 도화원학생(圖畫院學生)으로서, 고향에서는 '조평사趙評事'라고 불리었다. 도석화(道釋畵)와 인물화에 능했는데, 필치가 마치 칼끝이나 제비 꼬리처럼 예리했다.

24) 장감(張戡)은 송나라 와교(瓦橋) 사람으로, 번마(番馬)를 잘 그렸다. 말하는 자들이 그가 연산(燕山) 가까이 살아서 호족(胡族)들의 용모를 묘하게 그릴 수 있었다고 한다.

25) 기골(氣骨)은 작품의 기세(氣勢)와 골력(骨力; 筆力)을 이른다.

洞天淸祿論畫人物[1]

宋 趙希鵠 撰

孫太古 蜀人, 多用游絲筆[2]作人物, 而失之軟弱, 出伯時下. 然衣褶宛
轉曲盡[3], 過於李.

1) 『통천청록론화인물洞天淸祿論畫人物』은 약 1127년 전후 송(宋)나라 조희곡(趙希
 鵠)이, 『동천청록집』에서 인물화에 관한 것을 논한 것이다.
2) 유사필(游絲筆)은 부드럽고 가는 붓 끝으로, 누에가 실을 토하는 듯한 필치를 이
 른다.
3) 완전(宛轉)은 구불구불 이어짐, 함축성이 있고 변화가 많은 것이다. *곡진(曲盡)
 은 마음과 힘을 다함, 자세히 빠짐없이 설명하는 것이다.

石恪亦蜀人, 其畫鬼神奇怪[1], 筆畫勁利, 前無古人, 後無作者. 亦能
水墨作蝙蝠[2]水禽之屬, 筆畫輕盈[3]而曲盡其妙.

1) 기괴(奇怪)는 기묘하고 기이한 것인데, 평범하지 않은 사람이나 사물을 형용한다.
2) 편복(蝙蝠)은 익수류(翼手類)에 속하는 동물의 하나로 쥐처럼 생겼으며, 밤에 날
 아다니고 벌레를 잡아먹는다. 박쥐, 복익(伏翼), 비서(飛鼠)를 이른다.
3) 경영(輕盈)은 경쾌한 것이다.

人物鬼神生動之物, 全在點睛, 睛活則有生意. 宣和畫院工或以生漆[1]
點睛, 然非要訣. 要須先圈定目睛, 塡以籐黃, 夾墨於籐黃中, 以佳墨
濃加一點作瞳子, 須要參差不齊, 方成瞳子, 又不可塊然[2]. 此妙法也.

『洞天淸祿集』

1) 생칠(生漆)은 정제하지 않은 옻나무의 진을 이른다.
2) 괴연(塊然)은 고독한 모양, 물체의 덩어리처럼 감각이 없는 모양, 구체적이고 분
 명함, 우람한 모양 등이다.

江湖長翁集論寫神[1]

宋 陳 造 撰

使人偉衣冠, 肅瞻視, 巍坐屛息[2], 仰而視, 俯而起草, 毫髮不差, 若鏡中寫影, 未必不木偶也. 著眼[3]於顚沛造次[4], 應對進退[5], 顰頻適悅[6], 舒急倨敬[7]之頃, 熟想而默識[8], 一得佳思, 亟運筆墨, 兎起鶻落, 則氣王而神完矣. 少陵云: "褒公 鄂公毛髮動, 英姿颯爽[9]來酣戰[10]." 所以美曹將軍也. 張橫浦[11]則曰: "孔門弟子能奇怪, 畵出當年活聖人." 所以詠 "子溫而厲, 威而不猛, 恭而安"也, 人鮮克知此妙, 故重爲商評之.

1) 『강호장옹집론사신江湖長翁集論寫神』은 약 1190년 전후 송(宋)나라 진조(陳造)가, 『강호장옹집』에서 초상화를 그리는 것에 대하여 논한 것이다.
2) "외좌병식巍坐屛息"은 꼿꼿이 앉히고 숨을 죽이게 하는 것이다. *외좌(巍坐)는 높이 앉은 것이다. *병식(屛息)은 겁이 나서 숨을 죽임, 두려워서 조심하는 것이다.
3) 착안(著眼)은 주의하여 살피는 것으로 주안점을 두는 것이다. *소식(蘇軾)은 인물의 자연스러운 표정을 얻기 위하여 "여러 사람 가운데서 은밀히 살펴야 한다."고 주장했다. 진조(陳造)도 관찰할 때는 '은밀히 파악할 것'을 제시했다. 그러나 단순히 관찰만 해서는 안 되고 짧은 순간의 행동과 평상시의 모습과 얼굴의 표정 등을 마음 속으로 기억해 두었다가 익숙하게 생각하여 이를 재빨리 그려야 한다는 것이다.
4) "전패조차顚沛造次"는 엎어지고 자빠지는 순간으로, 짧은 시간을 이른다.
5) "응대진퇴應對進退"는 응접하고 대답하며 나가고 물러나는 모양이다.
6) "빈알적열顰頻適悅"은 콧대를 찡그리거나 기뻐하는 모양이다.
7) "서급거경舒急倨敬"은 느리거나 빠르며 거만하거나 삼가는 모양이다.
8) "숙상이묵식熟想而默識"은 곰곰이 생각하고 은밀하게 파악한다는 것이다. 이것은 소식이 말한 여러 사람 가운데서 은밀히 살핀다는 "중중음찰衆中陰察"과 서로 결합하여야만, 완전한 이론이 된다. 이것은 초상을 그리는 데 있어서, 대상의 자연스러운 표정을 파악하는 매우 좋은 방법이다.
9) 삽상(颯爽)은 씩씩한 모습을 형용하는 것이다.
10) 감전(酣戰)은 격렬하게 싸우는 것이다.

11) 장횡포(張橫浦)는 송(宋)나라 장구성(張九成)인데 그의 호가 횡포거사(橫浦居士)
이고, 자는 자소(子韶)이며, 문충(文忠)으로 시호를 받았다. 양시(楊時)의 제자이
다. 소흥(紹興) 연간에 정대(廷對)에서 1등을 하였다. 벼슬은 예부시랑 태사(太師)
에 증직 되었으며, 저서에『尙書說』『中庸說』『大學說』『孝經說』『語孟說』『孟子
傳』등이 있다.

桯史題跋[1]

宋 岳 珂 撰

元祐間, 黃 秦諸君子在館, 暇日觀畵. 山谷出李龍眠所作<賢已圖[2]>, 博奕樗蒲[3]之儔咸列焉. 博者六七人, 方據一局, 投迸盆中, 五皆旅, 而一猶旋轉不已. 一人俯盆疾呼[4], 旁觀皆變色起立, 纖穠[5]態度, 曲盡其妙. 相與嘆賞, 以爲卓絶. 適東坡從外來, 睨之曰: "李龍眠天下士, 顧乃效閩人語耶?" 衆咸怪請其故. 東坡曰: "四海[6]語音, 言六皆合口, 惟閩音則張口. 今盆中皆六, 一猶未定, 法當呼六, 而疾呼者乃張口何也?" 龍眠聞之, 亦笑而服. 『書畵譜』

1) 『정사제발程史題跋』은 약 1200년 전후에 송(宋)나라 악가(岳珂)가 『정사程史』의 제발(題跋)을 찬술한 것이다.
2) 〈현이도賢已圖〉는 장기・바둑・저포(樗蒲)놀이를 하는 그림이다. *유검화(兪劍華)의 편저에는 "현기도賢已圖"도로 되었는데, 역자가 '현이도賢已圖'로 바로잡았다.
3) 박혁(博奕)은 장기와 바둑으로, 전의되어 노름을 이른다. *저포(樗蒲)는 주사위 같은 것을 나무로 만들어 던져서, 끗수로 승부를 겨루는 놀이의 일종이다. 도박을 두루 이르는 말이다.
4) 질호(疾呼)는 소리소리 지르는 것이다.
5) 섬농(纖穠)은 날씬함과 통통함, 매우 아름다운 모양, 문예 작품의 화려하고 우아한 풍격, 또는 실속은 없고 겉만 화려한 풍격 등을 이른다.
6) 사해(四海)는 천하, 전국의 각 지역을 이른다.

藏一話腴論寫心[1]

寫照[2]非畫科 一作物[3]比, 蓋寫形不難, 寫心[4]有難, 寫之人尤其難 一無此六字[5] 也. 夫帝堯秀眉, 魯僖司馬[6]亦秀眉; 舜重瞳[7], 項羽[8]朱友敬[9]亦重瞳; 沛公龍顔[10], 嵇叔夜[11]亦龍顔; 世祖[12]日角[13], 唐高祖亦日角; 文皇鳳姿[14], 李相國[15]亦鳳姿; 尼父[16]如蒙魁[17], 陽虎[18]亦如蒙魁; 竇將軍[19]鳶肩[20], 駱賓王[21]亦鳶肩; 楊食我[22]熊虎之狀, 班定遠[23]乃虎頭; 司馬懿[24]狼顧[25], 周嵩[26]乃狼肮[27]……如此者寫之似足矣, 故曰寫形不難. 夫寫屈原[28]之形而肖矣, 儻不能筆其行吟澤畔[29], 懷忠不平之意, 亦非靈均. 寫少陵之貌而是矣, 儻不能筆其風騷[30]沖澹之趣[31], 忠義傑特之氣[32], 峻潔葆麗[33]之姿, 奇僻瞻博之學[34], 離寓放曠[35]之懷, 亦非浣花翁[36]. 蓋寫其形, 必傳其神, 傳其神, 必寫其心; 否則君子小人, 貌同心異, 貴賤忠惡, 奚自而別? 形雖似何益? 故曰寫心惟難. 他本至此止, 以下惟說郛本有之. 夫善論寫心者, 當觀其人, 必胸次廣, 識見高, 討論博, 知其人則筆下流出, 間不容髮矣.[37] 倘秉筆而無胸次, 無識鑒, 不察其人, 不觀其形, 彼目大舜而性項羽, 心陽虎而貌仲尼, 違其人遠矣. 故曰寫之人尤其難. 下略『說郛』

1) 『장일화유론사심藏一話腴論寫心』은 약 1230년 전후에 송(宋)나라 진욱(陳郁)이, 『장일화유藏一話腴』에서 사심(寫心)에 관하여 논한 것이다. *장일(藏一)은 진욱(陳郁)의 호이다. *유론(腴論)은 유사(腴辭)로 아름답게 표현된 말이나 문구인데, 쓸 데 없이 장황한 문사(文辭)를 이른다. *사심(寫心)은 마음을 그리는 것이다.
2) 사조(寫照)는 초상화를 이른다.
3) "비화과비非畫科比"에서 '科'자가 어떤 데는 '物'자로 되어 있다. *역자는 '畫物'로 번역하였다.

4) 사심(寫心)은 인물화는 마음을 표현해야 한다는 것이다. *진욱(陳郁)의 "寫心論" 은 인물의 정신적 모습을 표현해야 된다는 중요성을 지적함으로써, 곽약허(郭若 虛)의 기계론적이고 평면적인 관점을 벗어났다. 진욱은 인물의 정신과 기질을 표 현함으로써, 인물의 공통점과 개별성을 구별해야 한다고 하였다. 그는 사람이 외 모는 같더라도 정신과 기질은 서로 다른데, 근본적으로 구별되는 것은 정신과 기 질이라고 하였다.

5) "사지인우기난寫之人尤其難" 6자가 어떤 데는 없다. *역자도 번역하지 않았다.

6) 노희(魯僖)는 노(魯)나라 희공(僖公)이다. *사마(司馬)는 주대(周代)에 주로 군무 (軍務)를 맡은 벼슬이다. 한대(漢代)는 삼공(三公)의 하나이다.

7) 중동(重瞳)은 겹눈동자를 말한다.

8) 항우(項羽)는 항적(項籍)인데, 그의 자가 우(羽)이다. 항적(項籍)은 진말(秦末)의 하상(下相) 사람이다. 진말(秦末)에 진승(陳勝)과 오광(吳廣)이 거병(擧兵)하자, 숙부(叔父) 양(梁)과 오중(吳中)에서 병(兵)을 일으켜, 진군(秦軍)을 격파(擊破)하 고 스스로 '서초西楚의 패왕覇王'이라 일컬었다. 한고조(漢高祖)와 천하를 다투다 가 해하(垓下)에서 패사(敗死)하였다.

9) 주우경(朱友敬)은 전고(典故)가 없어서 잘 모르겠다.

10) 패공(沛公)은 한고조(漢高祖) 유방(劉邦)이 제위(帝位)에 오르기 전, 패(沛) 땅에 서 군대를 일으켰을 때 군중이 그를 옹립하여 붙인 칭호이다. *용안(龍顔)은 용 과 같이 생긴 얼굴로 임금의 얼굴을 가리킨다.

11) 혜숙야(嵇叔夜)는 혜강(嵇康)으로 진(晉)나라 사람인데, 자는 숙야(叔夜)이다. '죽 림칠현竹林七賢'의 한 사람으로 노장학(老莊學)을 좋아하여 「양생편」을 지었다.

12) 세조(世祖)는 제왕(帝王)의 묘호(廟號)인데, 여기는 후한(後漢)의 제1대 광무제 (光武帝)인 '유수劉秀'를 이른다.

13) 일각(日角)은 이마의 중앙 뼈가 해 모양으로 융기(隆起)한 것인데, 귀인(貴人)의 상(相)이다.

14) 문황(文皇)은 이세민(李世民)으로, 당태종(唐太宗) 고조(高祖; 李淵)의 둘째 아들 을 가리킨다. *봉자(鳳姿)는 봉황과 같은 거룩한 자태를 이른다.

15) 이상국(李相國)은 전고(典故)가 없으나, 상국(相國)이 재상의 존칭으로 사용되었다.

16) 이보(尼父)는 공자의 존칭이다. '父'가 '甫'로도 사용된다. 공자의 자가 '중니仲尼' 이기 때문에 일컫는 말이다.

17) 몽기(蒙魌)는 섣달에 역귀(疫鬼)를 쫓아내거나, 상여가 나갈 때에 사용하는 귀신 상이다. 추악한 얼굴에 머리는 산발하여, 형상이 매우 흉악하다.

18) 양호(陽虎)는 양화(陽貨)로 계씨(季氏)의 가신이다. 노(魯)나라의 실권을 장악하 고 있던 그가 급기야 노나라의 정권을 찬탈하려고 하다가, 뜻을 이루지 못하여 진(晉)나라로 도망쳤다. 『論語』「陽貨」편에 "양화가 공자를 만나고 싶어했으나, 공자가 그를 만나러 가지 않았기 때문에, 공자에게 삶은 돼지 한 마리를 갖다 주

어서 공자를 유인하려고 했다. 陽貨欲見孔子, 孔子不見, 歸孔子豚……"이라는 내용이 있다.

19) 두장군(竇將軍)은 두건덕(竇建德)인데, 수(隋)나라 청하(淸河) 장남(漳南) 사람이다. 군웅(群雄)의 한 사람으로 대업(大業) 연간 낙수(樂壽)에 수도를 정하고, 하(夏)나라를 세웠다. 뒤에 왕세충(王世充)을 도와 이세민(李世民)과 싸우다 사로잡혀 죽었다.

20) 연견(鳶肩)은 위로 올라간 어깨를 이른다.

21) 낙빈왕(駱賓王)은 당(唐)나라의 시인, 왕발(王勃)·양형(楊炯)·노조린(盧照隣)과 함께 초당4걸(初唐四傑)이라 일컫는다. 측천무후(則天武后) 때 불만을 품고 벼슬을 버리고, 서경업(徐敬業)과 함께 양주(揚州)에서 반란을 일으키더니 끝내 행방불명되었다.

22) 양식아(楊食我)는 전고(典故)가 없어서 잘 모르겠다.

23) 반정원(班定遠)은 후한(後漢) 반초(班超)의 봉호(封號)이다. 반초(班超)는 부풍(扶風) 안릉(安陵) 사람으로 자는 중승(仲升)이고 반표(班彪)의 아들이며 반고(班固)의 동생이다. 처음 문(文)에 종사하다가 큰 뜻을 품어 붓을 던지고 무(武)에 종사하여 큰 공을 세웠으며, 서역(西域)을 토벌하여 세운 공으로 서역도호(西域都護)의 벼슬을 지냈다.

24) 사마의(司馬懿)는 삼국시대(三國時代) 위(魏) 나라의 명장(名將)으로 자는 중달(仲達)이고, 의심이 많고 책략(策略)이 뛰어나 촉한(蜀漢) 제갈량(諸葛亮)의 군사를 잘 막아 냈다. 문제(文帝) 때 승상에 올라 손자 사마염(司馬炎)이 제위(帝位)를 찬탈(簒奪)할 기초를 닦았다.

25) 낭고(狼顧)는 이리처럼 사물을 보는데, 사납고 탐욕스럽게 탈취하려는 모양을 형용한다. 사람의 상(相)이 이리와 같이 뒤를 돌아다 볼 수 있는 머리이다. 몸은 앞으로 향하고 있으면서, 이리처럼 고개만 돌려 뒤를 보는 것을 이르는 말이다.

26) 주숭(周嵩)은 진(晉) 안성(安成) 사람으로 주의(周顗)의 아우이고, 자는 중지(仲智)이다. 어사중승(御史中丞)을 지냈고, 왕돈(王敦)의 미움을 받아 무함(誣陷)으로 상해되었다.

27) 낭항(狼肮)은 오만함, 포악한 것이다. '주숭낭항周嵩狼肮'은 주숭(周嵩)의 성격이 강직한 것을 이른다. 진(晉) 원제(元帝) 때, 주숭의 형 의(顗)와 아우 모(謨)와 자신의 미래를 예견한 고사에서 유래한 말이다.

28) 굴원(屈原)은 전국시대(戰國時代)의 초(楚)의 문학가로 이름은 평(平)이고, 자는 원(原)이다.

29) "행음택반行吟澤畔"은 '택반음澤畔吟'으로, 초(楚)나라의 굴원이 못 가에서 음영(吟詠)한 일이다.

30) 풍소(風騷)는 풍아(風雅)와 이소(離騷)로 시부(詩賦)를 이른다.

31) "충담지취沖澹之趣"는 맑고 온화하며 담백한 정취, 시가의 뜻이 한가롭고 고요한

운치를 이른다.

32) "걸특지기傑特之氣"는 특출하게 뛰어난 기운이다.

33) 준결(峻潔)은 품행이 고결함, 시문이 힘 있고 간결함이다. *보려(葆麗)는 화려함
 을 드러내지 않는 것이다.

34) 기벽(奇僻)은 유별난 것이다.

35) 방광(放曠)은 마음이 활달하여, 남의 구속을 받지 아니함.

36) 완화옹(浣花翁)은 두보(杜甫)인데, 사천성(四川省)에 있는 완화계(浣花溪)에 두보
 의 고택(古宅)이 있다.

37) "지기인칙필하유출知其人則筆下流出, 간불용발의間不容髮矣"는 그 사람을 알고
 붓을 대면, 유창하게 표출되어 차이점은 조금도 용납하지 않게 된다는 것으로,
 그 사람과 똑같이 표현된다는 것을 말한 것이다.

松雪論畵人物¹⁾

元 **趙孟頫** 撰

余嘗見<u>盧楞伽</u>²⁾羅漢像, 最得<u>西域</u>人情態³⁾, 故優入<u>聖域</u>⁴⁾. 蓋當時京師
多有<u>西域</u>人, 耳目相接, 語言相通故也. 至<u>五代</u> <u>王齊翰</u>⁵⁾輩雖畵, 要與
<u>漢僧</u>何異? 余仕京師久, 頗嘗與<u>天竺</u>僧遊, 故於羅漢像, 自謂有得. 此
卷予十七年前作, 粗有古意, 未知觀者以爲何如也? 『淸河書畵舫⁶⁾‧大觀錄』

1) 『송설논화인물松雪論畵人物』은 약 1315년 전후 송나라 조맹부(趙孟頫)가, 인물
 그림에 관하여 논한 것이다.
2) 노능가(盧楞伽)는 당나라 때 장안(長安) 사람으로, 일명 능가(稜伽)라고도 한다.
 현종(玄宗) 때 사람으로 오도자(吳道子)에게 그림을 배워 산수‧인물‧불상 등을
 잘 그렸다.
3) 정태(情態)는 정상(情狀)‧정황‧표정‧태도를 이른다.
4) 성역(聖域)은 성인의 경지나 성인의 지위를 이른다.
5) 왕제한(王齊翰)은 오대(五代) 남당(南唐) 때 금릉(金陵) 사람인데, 후주(後主) 때
 화원(畵院)의 대조(待詔)를 지냈다. 도석(道釋)‧인물‧산수는 필치가 아주 세밀
 했고, 화조는 생동감이 있었으며, 특히 노루와 원숭이를 잘 그려서 당시에 이름
 이 높았다.
6) 『청하서화방(淸河書畵舫)』은 명나라 장축(張丑)이 역대의 유명한 서화에 관하여,
 평론하고 고증한 책으로 12권이다. '서화방'은 미불(米芾)의 서화선(書畵船) 고사
 에서 따온 것이다.

畵人物以得其性情¹⁾爲妙. <u>東丹</u> 李贊華²⁾ 此圖, 不惟盡其形態, 而人犬
相習, 又得於筆墨丹靑之外, 爲可珍也. 『式古堂書畵彙考³⁾』

1) 성정(性情)은 품성과 자질, 사상과 감정, 성격과 기질 등을 이른다.
2) 이찬화(李贊華)는 오대(五代) 후당(後唐) 거란(契丹) 사람인데, 본명은 야율배(耶
 律培)이다. 거란의 태조(太祖) 야율아보기(耶律阿保機)의 아들로 동단왕(東丹王)
 에 봉해졌다. 925년 아버지가 죽자 후당(後唐)으로 도망하여, 931년 후당의 명종

(明宗)으로부터 이찬화라는 성명을 하사 받았다. 그림에 능하여 본국의 귀인(貴
人)・추장(酋長)과 안마(鞍馬)를 많이 그렸다. 호복(胡服)과 말안장 등이 모두 진
기하고 화려했으나, 말이 너무 살쪄 건장한 맛이 없었다.

3) 『식고당서화휘고』는 청나라 변영예(卞永譽)가 지은 책 60권으로, 여러 책에서 서
화에 관한 기록을 뽑아 분류하였다.

畵鑑論人物畵[1]

元　湯垕　撰

曹弗興古稱善畵, 作人物衣紋皺縐[2], 畵家謂: "曹衣出水[3], 吳帶當風[4]."
宣和內府刻意搜訪, 不過<兵符圖>一卷. 余嘗見於一人家, 上有紹
興題印, 筆意神彩[5], 疑是唐末宋初人所爲也. 以下均依說郛本校, 書名不備擧.
縐一皺 一人-錢唐[6]人 自宣和以下, 書畵譜刪.

1) 『화감논인물화畵鑑論人物畵』는 약 1328년 전후 원(元)나라 탕후(湯垕)가, 『화감』
 에서 인물화를 논한 것이다. *『화감畵鑑』은 원나라 탕후가 지은 1권의 책으로, 삼
 국시대에서 원나라까지의 그림을 논하였고 부록으로 「잡론」이 있다. 미불의『畵
 史』와 비슷하다.
2) 준추(皺縐)는 옷 주름을 그리는 것이다.
3) "조의출수曹衣出水"는 북제(北齊)의 화가 조중달(曹仲達)의 인물화 기법으로, 물에
 젖은 옷이 몸에 달라붙은 것처럼 꼭 끼도록 그렸기 때문에 생긴 용어이다. 곽약허
 (郭若虛)의『圖畵見聞志』에 '曹衣出水'의 '曹'는 조중달(曹仲達)이라고 하였다.
4) "오대당풍吳帶當風"은 당(唐)의 화가 오도자(吳道子)의 화풍을 이르는 말로, 불상
 을 잘 그렸는데 옷이 바람에 나부끼는 듯하여 붙여진 말이다.
5) 필의(筆意)는 그림에 나타나는 의취(意趣)이다. *신채(神彩)는 작품의 정취(情趣)
 나 운치(韻致)를 이른다.
6) 전당(錢唐)은 전당(錢塘)으로 옛날 현명(縣名)인데, 지금의 항주시(杭州市)이다.

衛協 晉人也, 唐『名畵記』品第在顧生之上, 世不多見其蹟.『畵譜』所
傳<高士圖><刺虎圖>余並見之, 唐末五代人所爲耳, 眞蹟不可得
見矣. 書畵譜刪去 "晉人也" 及 "世不多見" 以下諸語. 說郛本於 "不可得見矣" 以下有 "或云
二圖是支仲元[1]作."

1) 지중원(支仲元)은 오대(五代) 전촉(前蜀) 사람으로, 신선(神仙)과 인물고실(人物
 故實)을 잘 그렸다.

顧愷之畵如春蠶吐絲[1], 初見甚平易, 且形似時或有失, 細視之, 六法兼備, 有不可以語言文字形容者. 曾見<初平叱 起[2] 石圖> <夏禹治水 水圖[3]> <洛神賦[4]> <小身天王[5]>, 其筆意如春雲浮空, 流水行地, 皆出自然. 傳染人物容貌以濃色, 微加點綴[6], 不求藻 暈 飾[7]. 唐 吳道元早年常摹愷之畵, 位置筆意, 大能彷彿. 宣和 紹興便題作眞蹟, 覽者不可不察也. 『書畫譜』删去 '曾見初平'以下. 『說郛』本另有謝莃(?)云: "愷之畵迹不逌意, 聲過其實, 近見唐人摹本, 始得其說" 一段. 莃係赫之誤.

1) "춘잠토사春蠶吐絲"는 고개지의 옷 주름 필선이 봄누에가 실을 뽑아낸 것 같이 가늘고 자연스러움을 형용한 말이다.
2) 〈초평질석도初平叱石圖〉에서 '叱'자를 '起'자로 해야 한다. *〈초평기석初平起石〉은 『몽구蒙求』의 표제(標題)이다. 40여 년간 신선술을 익힌 황초평(黃初平)이란 사람이 신통력으로써 돌을 양(羊)으로 변하게 한 고사이다. 그 고사를 그린 〈초평기석도〉이다.
3) "하우치수夏禹治水"에서 '水'자가 '水圖'이어야 한다. *〈하우치수夏禹治水〉는 하(夏)나라의 우(禹; 姒文命)임금이 물길을 다스리는 내용의 고사이다. 그 내용의 그림이 〈하우치수도〉이다.
4) 〈낙신부洛神賦〉는 삼국시대(三國時代) 위(魏)나라 조식(曹植)이 지은 부(賦)의 내용을 그린 〈낙신부도〉이다.
5) 〈소신천왕小身天王〉은 소신천왕을 그린 〈소신천왕도〉이다. *소신천왕(小身天王)은 보살이 축소되어 나타난 금빛의 화신(化身)이다.
6) 점철(點綴)은 돋보이게 함, 장식함, 그림의 구도와 채색, 구색을 갖춤이다.
7) "불구조식不求藻飾"에서 '藻'자가 '暈'자로 된 것도 있다. *조식(藻飾)은 몸치장을 함, 외관을 아름답게 꾸미는 것이다. *운식(暈飾)도 용례는 없으나, 담홍색으로 꾸미는 것으로 보아 '조식'과 같은 뜻으로 해석하였다.

陸探微與愷之齊名, 余平生只見<文殊降靈[1]>眞蹟, 部從人物, 共八十人, 飛仙四, 皆各有妙處. 內亦有番僧[2], 手持觸髏盂[3] 缺 者, 蓋西域俗然. 此卷行筆緊細, 無纖毫遺恨, 望之神彩動人, 眞希世之寶也. 今藏秘府, 後見<維摩像> <觀音像> <摩利支天[4]像>皆不逮之. 張

彦遠謂風神遒擧[5], 筆力頓挫, 一點一拂, 動覺新奇. 非虛言也. 書畵譜

删自'余平生………至皆不逮之'一段

1) 〈문수강령文殊降靈〉은 문수보살(文殊菩薩)이 신령(神靈)을 내려오도록 부르는
 것을 그린 〈문수강령도〉이다. *문수보살(文殊菩薩)은 여래(如來)의 왼편에 있는
 지혜를 맡은 보살, 오른손에 지검(智劍)을, 왼손에 청련화(靑蓮花)를 가졌다. 불
 성(佛性)을 명견(明見)하여 법신(法身)·반야(般若)·해탈(解脫)의 3덕(三德)을
 모두 갖추고, 불가사의한 지혜를 가진 보살이다.
2) 번승(番僧)은 라마승으로, 서쪽 소수민족의 승려를 이른다.
3) 촉루우(觸髏盂)는 해골로 만든 그릇이다. *"촉루우觸髏盂"에서 '盂'가 빠졌다.
4) "마리지천摩利支天"은 Maricidml 음역에 유래함, 원래 범천(梵天) 등의 아들이라
 일컫는다. 몸을 숨기고 장해를 제거하여 이익을 늘린다고 인도 민간에서 믿는 신
 으로 돼지를 탄 동녀(童女)의 모습이고, 따로 '삼면팔비三面八臂'의 모습도 있다.
 무사(武士)의 침본존(枕本尊)이라 하고, 호신(護身)·득재(得財)·승리를 기원하
 는 마리지천법(摩利支天法)을 닦는다.
5) 주거(遒擧)는 강경하고 빼어난 것이다.

展子虔畵山水法, 書畵譜作大抵[1] 唐 李將軍父子多宗[2]之. 畵人物描法甚
細, 隨以色暈開. 余嘗見故實人物春山人馬等圖, 又見北齊 後主＜幸
晉陽宮圖[3]＞, 人物面部, 神彩[4]如生, 意度[5]具足, 可 缺[6] 爲唐畵之祖.

1) "화산수법畵山水法"에서 '法'자가 『서화보』에는 '大抵'로 되어 있다.
2) 종(宗)은 추존(推尊)하여 본받는 것이다.
3) 〈행진양궁도幸晉陽宮圖〉는 북제후주(北齊後主; 高緯)가 진양(晉陽; 지금의 山西
 太原)에 있는 궁(宮)에 행차하는 그림이다.
4) 신채(神彩)는 얼굴의 신기(神氣; 기색)와 광채(光彩)를 이른다.
5) 의도(意度)는 기도(氣度)로, 작품의 의경(意境)과 풍격(風格)을 가리킨다.
6) "가위당화지조可爲唐畵之祖"에서 '可'자가 빠졌다.

六朝人畵＜魯義姑圖[1]＞, 一兵士持戈作勇猛之勢. 義姑作安詳[2]答問
之態. 棄所生子於地, 作畏懼怖急[3]挽母衣之狀. 而所抱之子以兩手抱

義姑之項, 回視兵士, 一一如生, 筆法細潤, 傅色鮮明, 望而知其非唐畵. 舊藏申屠大用⁴⁾家, 今歸義興⁵⁾王氏, 王藏舊 繆⁶⁾ 畵至三百軸, 此爲最也. 『書畵譜』刪去此節

1) 〈노의고도魯義姑圖〉는 춘추시대 노(魯)나라 여인이 제(齊)나라의 침략을 당하여, 자기 자식 대신 조카를 데리고 피난하자, 노군(魯君)이 이를 의롭게 여겨 내린 칭호인데, 그 내용을 그린 그림이다.
2) 안상(安詳)은 침착하고 점잖은 모습이다.
3) 외구(畏懼)는 두려워하는 것이다. 포급(怖急)은 두렵고 다급한 모습을 이른다.
4) "신도대용申屠大用"의 '대용大用'은 치원(致遠)의 자이다. 치원은 원(元)나라 동평(東平) 수장(壽張) 사람인데 호는 인재(忍齋)이고, 벼슬은 강남행대감찰어사(江南行臺監察御使)·첨회서강북도숙정염방사사(僉淮西江北道肅政廉訪司事)였고, 성품이 강직하였으며, 1만 권의 책을 수집하여 묵장(墨莊)이라 하였다.
5) 의흥(義興)은 지금의 강소(江蘇) 의흥(宜興) 지역을 이른다.
6) "장구화藏舊畵"에서 '舊'자가 '繆'자로 되어 있다.

閻立本畵<三淸像¹⁾> <異國人物職貢圖²⁾> <傳法大士 太上³⁾ 像⁴⁾> <五星像⁵⁾>皆宣和 明昌物, 余並見之. 及見<步輦圖⁶⁾>畵太宗坐步輦上, 宮人十餘輿輦⁷⁾, 皆曲眉豊頰⁸⁾, 神彩如生. 一朱衣髯官執笏⁹⁾引班, 後有贊普¹⁰⁾使者, 服小團花衣, 及一從者. 贊皇 李衛公¹¹⁾小篆題其上, 唐人八分書贊普辭婚事. 宋高宗題印字, 字圖書集成作完.¹²⁾ 眞奇物也. 書畵譜僅有"閻立本爲唐畵第一"一句

1) 〈삼청상三淸像〉의 삼청(三淸)은 신선이 사는 곳인 옥청(玉淸)·상청(上淸)·태청(太淸)인 궁관(宮官)에 있는 신선상을 그린 것을 이른다.
2) 〈이국인물직공도異國人物職貢圖〉는 다른 나라 사람들이 조정에 공물을 바치는 그림을 이른다.
3) "전법대사傳法大士"에서 '大士'가 '太上'이어야 한다.
4) 〈전법태상상傳法太上像〉은 태상천황(太上天皇)이나 태상노군(太上老君)이 불법을 전하는 그림을 이른다. *태상(太上)은 황제나 천자, 가장 높은 신의 이름 앞에 놓아 존숭하는 뜻을 나타내는 말이다.

5) 〈오성상도五星像圖〉는 오성(五星; 金·木·水·火·土)의 신을 그린 것이다.

6) 〈보련도步輦圖〉는 사람이 끄는, 가마를 타고 가는 모습을 그린 그림이다. *보련
(步輦)은 윗부분을 장식하지 않은, 교자(轎子)와 비슷한 가마의 일종이다.

7) 여련(輿輦)은 천자가 타는 손수레이다.

8) 곡미(曲眉)는 초승달처럼 가늘고 굽은 눈썹이다. *풍협(豊頰)은 풍만하여 오동통
한 볼을 이른다.

9) 홀(笏)은 천자(天子) 이하 공경사대부(公卿士大夫)가 조복을 입었을 때 띠에 끼고
다니는 것이다. 군명(君命)을 받았을 때는 이것에 기록해 두며, 옥이나 상아 대나
무 등으로 만들었다.

10) 찬보(贊普)는 토번(吐藩)의 군장(君長)을 이른다. *토번(吐藩)은 지금의 서장(西
藏)으로, 국왕(國王) 기종롱찬(棄宗弄贊)이 인도(印度)와 통하고, 당(唐)나라 태
종(太宗)과 우호 관계를 맺어 양국의 문물을 채용(採用)하였으므로 세력이 날로
성하여졌으나, 당나라 이후 점점 쇠하여 청(淸)나라 세종(世宗)이래 번속국(蕃屬
國)이 되었다.

11) 찬황(贊皇)은 현(縣)의 이름으로 수(隋)대 하북(河北) 서남부(西南部)에 설치되었
다. *이위공(李衛公)은 당나라 초기의 명장인 이정(李靖)인데, 위국공(衛國公)에
봉해졌다.

12) "송고종제인자宋高宗題印字"에서 '字'자가 『도서집성』에는 '完'자로 되어 있다.

王芝 字¹⁾ 子慶家收閻令畵〈西域圖〉爲唐畵第一. 趙集賢 子昻題其
後云: "畵惟人物最難, 器物 服²⁾ 擧止, 文 缺³⁾ 古人所特留意者. 此一
一備盡其妙, 至於髮采⁴⁾生動, 有欲語狀, 蓋在虛無之間⁵⁾, 眞神品也."
與下吳道子倂爲一節. 書畵譜刪此節.

1) "자경子慶"에서 '子'자가 '字'자로 되어 있다.
2) "기물거지器物擧止"에서 '物'자가 '服'자로 되어 있다.
3) "우고인소특유의자又古人所特留意者"에서 '又'자가 빠져 있다.
4) 발채(髮采)는 머리카락에 검은 빛이 나는 것을 말한다.
5) "재허무지간在虛無之間"은 형체가 없는 데도 말하려는 모습이 있는 것을 가리킨다.

吳道子筆法超妙, 爲百代畵聖. 早年行筆差細, 中年行筆磊落揮霍,
如蓴菜條. 人物有八面, 生意活動, 方圓平正, 高下曲直, 折算停分,

莫不如意. 其傅采於焦墨痕中, 略施微染, 自然超出縑
素, 世謂之吳裝. 『圖書集成』作吳袖當風. 『美術叢書』作吳帶當風. 按裘字應作裝[1] 當時弟子甚多,
如盧稜伽 楊庭光[2]其尤者也. 五代 宋 他本作朱[3] 繇[4]亦能髣髴, 終不甚
似, 覽者當意得之. 常 應作嘗[5] 見吳道子<熒惑[6]像>, 烈焰中神像威
猛, 筆意超動, 使人駭然[7], 上有金 章宗題印, 秘在內府. 又見<善童[8]
二燈><摩利諸天[9]像><帝釋[10]像><木紋天尊[11]像>及<行道觀音[12]>
<托塔天[13]><毗沙門神[14]>等像, 行筆甚細, 恐其弟子輩所爲也. 此節
諸本脫漏甚多, 玆據『說郛本』補錄, 凡字旁有, 者皆係他本所無, 不知何以竟脫漏至此. 又此節
『書畫譜』僅存吳道子至爲百代畫聖一句.

1) "오구吳裘"에서 '裘'자가 『도서집성』에는 '吳袖當風'으로 되어 있고, 『미술총서』
　　에는 '吳帶當風'으로 되어 있다. '구裘'자는 마땅히 '裝'자로 되어야 한다.
2) 노릉가(盧稜伽)와 양정광(楊庭光)은 모두 당 현종(玄宗) 때 사람으로, 오도자(吳
　　道子)의 화체(畫體)를 꽤 터득했다.
3) "송요宋繇"에서 '宋'자가 다른 책에는 '朱'자로 되어 있다.
4) 주요(朱繇)는 오대(五代) 후양(後梁) 사람으로, 도석(道釋)을 잘 그리고 오도자의
　　체를 묘하게 얻었다.
5) "상견오도자常見吳道子"에서 '常'자가 '嘗'이어야 한다.
6) 형혹(熒惑)은 화신을 그린 〈형혹상〉이다. *형혹(熒惑)은 화신(火神)의 이름이다.
7) 해연(駭然)은 놀라는 모양이다.
8) 〈선동이등善童二燈〉은 선동이 수행하는 모습을 그린 〈선동이증상〉이다. 여기서
　　'二燈'은 '二證'이어야 한다. *선동(善童)은 선신(善神)으로 불법과 이것을 신봉하
　　는 사람을 수호하는 신이다. *이증(二證)은 불교를 수행하는 삼학(三學; 수행하
　　는 자가 반드시 닦아야하는 가장 기본적인 세 가지 수행) 중 사증(事證)과 이증
　　(二證)이 있는데, 계(戒)를 닦는 것을 '사증事證'이라하고, 정(定)·혜(慧)를 수행
　　하는 것을 '이증二證'이라 한다.
9) 〈마리제천摩利諸天〉은 마리지천을 그린 〈마리제천상〉이다. *마리지천(摩利支天)
　　은 항상 자신의 모습을 숨기고, 재난을 없애 주고 복을 준다는 신이다.
10) 제석(帝釋)은 천축(天竺)의 신을 그린 〈제석천상〉이다. *제석천(帝釋天)은 자비스
　　런 형상을 하고, 몸에 영락(瓔珞)을 여러 가지 둘렀다. 수미산(須彌山) 꼭대기의
　　도리천(忉利天)의 중앙 희견성(喜見城)에 있어 3십3천(三十三天)의 주(主)이다.
11) 〈목문천존木紋天尊〉은 나무로 만든 부처상을 그린 〈목문천존상〉이다. *천존(天

尊)은 부처님을 말한다.

12) 〈행도관음行道觀音〉은 불도를 수행하는 관세음보살을 그린 〈행도관음상〉이다. *행도(行道)는 불도를 수행하는 것으로, 경을 읽거나 열을 지어 불좌의 주위를 천천히 걸으면서 도는 의식 등이다. *관음(觀音)은 자비의 화신으로서 중생을 고난에서 구해주는 보살, 원래 관세음(觀世音)인데, 당대에 태종(太宗; 李世民)을 피휘(避諱)하여 관음이라 하였다.

13) 〈탁탑천托塔天〉은 사천왕을 그린 〈탁탑천왕상〉이다. *탁탑천왕(托塔天王)은 불경에서 말한 사천왕(四天王)의 하나, 북방의 다문천왕(多聞天王)을 말한다. 법명은 비사문(毘沙門)이다.

14) 〈비사문毘沙門〉은 사천왕을 그린 〈비사문신상〉이다. *비사문(毘沙門)은 다문천(多聞天)세계의 북방을 수호하는 신으로, 수미산(須彌山) 중턱의 북쪽에 있다고 한다.

尉遲乙僧外國人, 作佛像甚多. 用色沉著, 堆起絹素, 而不隱指[1]. 平生凡四見眞蹟, 要不在盧稜伽之下. 楊庭光學吳生, 行筆甚 美術叢書誤作其[2] 細而不弱, 畵佛像多在山林中, 雜畵一一臻妙.

1) "불은지不隱指"는 가리키는 것을 감추지 않는 것으로, 짙게 꽉 매워버리지 않고, 은근히 나타낸 것으로 보았다.
2) "행필심세이行筆甚細而"에서 '筆'자가 『美術叢書』에는 '其'자로 잘못되어 있다.

范長壽<醉道士圖>曾見二本皆直 圖書集成, 美術叢書誤作眞[1] 軸[2]. 筆法緊實[3]可愛, 用色亦潤.

1) "직축直軸"에서 '直'자가 『도서집성』과 『미술총서』에는 '眞'자로 잘못 되어 있다.
2) 직축(直軸)은 곧게 세로로 펼치는 두루마리를 말한다.
3) 긴실(緊實)은 견실(堅實)한 것이다.

蜀人畵山水人物, 皆以孫位爲師. 龍水尤位所長者也. 世言孫位畵水, 張南本畵火, 水火本無情之物, 二公深得其理. 常見孫位<水宮圖>, 缺[1] 魚龍出沒於海濤, 神鬼變滅於雲漢, 覽之凜凜然[2], 眞傑作也.

1) "손위수궁도孫位水宮圖"에서 '宮圖'가 빠졌다.
2) "늠름연凜凜然"은 위풍이 있고 당당한 모습이다.

唐無名人畫至多, 要皆望而知其爲唐人, 別有一種氣象[1], 非宋人所可
比也.

1) 일종(一種)은 특별하거나 특이한 것이다. *기상(氣象)은 시문이나 서화의 운치와
풍격을 이른다.

王右丞 維工人物山水, 筆意淸潤. 畫羅漢佛像至佳. 平生喜作雪景·
劍閣·棧道·騾綱·曉行·捕魚·雪灘·村墟等圖. 其畫<輞川圖>
世之最著者也. 皆胸次瀟灑, 意之所至, 在[1] 落筆便與庸史不同. 『書畫
譜』僅存首尾兩句

1) "의지소지意之所至"에서 '至'자가 '在'자로 된 것도 있다.

周昉善畫貴游人物[1], 善 又善[2] 寫眞, 作仕女多濃麗豊肥, 有富貴氣. 書
畫譜只存首尾兩句. 以下書畫譜刪節不備擧.

1) "귀유인물貴游人物"은 상류사회 인물이다.
2) "선사진善寫眞"에서 '善'자가 '又善'으로 되어 있다.

張萱工仕女人物, 尤長於嬰兒, 不在周昉之右. 平生凡見十許本, 皆合
美術叢書作古[1] 作. 畫婦人以朱暈耳根, 眼[2] 以此爲別, 覽者不可不知也.

1) "합작合作"에서 '合'자가 『미술총서』엔 '古'자로 되어 있다.
2) "이근耳根"에서 '根'자가 '眼'자로 된 것도 있다.

李昇畫山水常見之, 至京師見<西嶽降靈圖>, 人物百餘, 體勢生動, 有未塡面目者, 是其稿本, 上有紹興題印, 若無之則以爲唐人稿本也.

嘗見紙上畫一人 缺[1] 騎甚佳, 後題永徽年月日太原 王宏 弘[2] 畫, 不知 宏 弘[3] 爲何人, 徧考不出. 信知唐人能畫者固多, 紀錄不能盡也.

1) "일인기심가一人騎甚佳"에서 '人'자가 빠진 것도 있다.
2) "왕굉王宏"에서 '宏'자가 '弘'지로 된 섯도 있다.
3) "宏"자가 '弘'자로 된 것도 있다.

仕女之工, 在於得其閨閣之態. 唐 周昉 張萱, 五代 杜霄 周文矩, 下及蘇漢臣輩, 皆得其妙, 不在施朱傅粉, 鏤金佩玉, 以飾爲工. 上[1] 余嘗見 收[2] <宮女圖>, 文矩筆也; 置玉笛於腰帶 缺[3] 中, 目觀 自視[4] 指爪, 情意凝竚, 知其有所思也. 又見文矩畫<高僧試筆圖>, 見錢唐民家, 一僧攘臂揮翰, 旁觀數士人, 各 呑嗟[5] 嘖嘖之態, 如聞有聲. 眞奇物也.

1) "이식위공以飾爲工"에서 '工'자가 '上'자로 된 곳도 있다.
2) "상견궁녀도嘗見宮女圖"에서 '見'자가 '收'자로 된 곳도 있다.
3) "치옥적어요대중置玉笛於腰帶中"에서 '帶'자가 빠진 곳도 있다.
4) "목관지조目觀指爪"에서 '目觀'이 '自視'로 된 것도 있다.
5) "각책책지태各嘖嘖之態"에서 '各'자가 '呑嗟'로 된 것도 있다.

陸晃畫人物極工, 元章『畫史』稱其庶人章, 余嘗從同里葉氏見之, 描法甚細而有力. 又有<解厄天官像>等數圖, 皆粗惡可厭, 蓋晃畫自有二種, 細者爲上.

李後主命周文矩 顧宏仲圖<韓熙載夜燕圖[1]>, 余見周畫二本, 至京

師見<u>宏仲</u>筆, 與<u>周</u>事蹟稍異. 有<u>史魏</u> <u>王浩</u>題字, 並紹興 _{美術叢書誤作勳}²⁾ 印, 雖非文房淸玩³⁾亦可爲淫樂之戒耳.

1) 〈한희재야연도韓熙載夜燕圖〉는 고굉중(顧宏中; 오대 때 궁정화가)이 그린 것인데, 이는 은밀히 관찰하여 마음 속에 기억해두었다가 돌아와서 그린 것이다. 어찌나 사실적이고 생동감 있게 그렸는지 실로 놀라운 솜씨이다. 인물을 기억하는 능력은 경치를 기억하는 것보다 훨씬 어렵다. 당시의 중신인 한희재(韓熙載)는 창기(娼妓)를 좋아하여, 항상 빈객들을 불러 음주(飮酒)와 가무(歌舞)로 소일하였다. 후주(後主) 이욱(李煜)이 이를 듣고 고굉중을 시켜 이를 그려 바치라고 하자, 고굉중은 몰래 잠입하여 한희재가 연회를 베푸는 장면을 모두 기억하였다가 그려 바쳤다 한다. 이것이 오늘날 전하는 〈한희재야연도〉권이다. 일설에 의하면 한희재의 이러한 행동은 장차 송(宋)에 의한 병탄(倂呑)을 눈앞에 둔 상황에서의 보신술(保身術)이었다 한다.
2) "소흥인紹興印"에서 '興'자가 『美術叢書』에는 '勳'자로 잘못 되어 있다.
3) "문방청완文房淸玩"은 '문방사보文房四寶'로써 고상한 감상거리를 이른다.

<u>周文矩</u>畵人物宗<u>周昉</u>, 但多顫掣筆¹⁾是學其主<u>李重光</u>書法如此, 至畵士女則無顫筆.

1) "전철필顫掣筆"은 동양 서화기법의 하나로, 붓을 떨면서 끌어당기는 필치를 이른다.

<u>衛賢</u>, <u>五代</u>人, 作界畵¹⁾可觀. 余嘗收其<盤車水磨圖>佳甚 _{美術叢書誤}
作景²⁾ 又見<u>王子慶</u><驢鳴圖>亦佳甚, 但樹木古拙, 皴法則不老耳.

1) 계화(界畵)는 동양화 기법의 하나로, 잣대를 사용하여 선을 긋는 방법을 이른다.
2) "佳甚"에서 '甚'자가 『미술총서』에는 '景'자로 잘못되어 있다.

<u>胡翼</u>工畵人物, <u>關仝</u>畵山水, 人物非其所長, 多使<u>翼</u>爲之. 僧<u>貫休</u>畵羅漢高僧, 不類世俗貌.

五代婦人童氏畵<六隱圖>見於『宣和畵譜』, 今藏山陰 王子才監簿[1]
家, 乃畵范蠡[2]至張志和[3]等六人乘舟而隱居, 山水樹石人物如豆許,
亦甚可愛.

1) 감부(監簿)는 '감군주부監郡主簿'로 군현을 감찰하는 벼슬이다.
2) 범여(范蠡)는 춘추시대 월(越)나라 대부이다. 자는 소백(少伯) 회계(會稽)에서 패
 한 구천(句踐)을 도와 오왕(吳王) 부차(夫差)를 멸망시켰다.
3) 장지화(張志和)는 당(唐)나라 금화(金華) 사람으로, 자는 자동(子同)이고, 처음
 이름은 구령(龜齡)이며, 지화는 숙종(肅宗)이 하사한 이름이다. 16세에 명경과(明
 經科)에 급제, 벼슬은 좌금오위녹사참군(左金五衛錄事參軍), '연파조도煙波釣徒'
 라 자칭하였다.

顧德謙[1]<蕭翼賺蘭亭圖[2]>在宜興 岳氏, 作老僧[3]自負所藏之意, 口目
可見. 後有米元暉 畢少董[4]諸公跋. 少董 畢良史也. 跋云: "此畵能用
朱砂石粉, 而筆力雄健, 入本朝諸人, 皆所不及. 能[5]比邱塵柄指掌[6],
非盛稱<蘭亭>之美, 則力辭以無. 蕭君袖手營度瑟縮[7], 其意必欲得
之, 皆是妙處."畵必貴古, 其說如此. 又山西 童藻跋云: "對榻僧斬色[8]
可掬, 旁侍僧亦復不悅. 物 僧·物[9]果難取哉."

1) 고덕겸(顧德謙)은 오대(五代) 남당(南唐) 강녕(江寧) 사람으로, 인물화에 능하여
 도사상(道士像)을 즐겨 그렸으며, 까치·매미·나비·물고기 등 동물과 식물을
 잘 그렸다. 후주(後主)의 총애를 받아 "2고(二顧; 진대의 顧愷之와 顧德謙을 가리
 킴)가 서로 이런 그림에 뛰어났다."는 칭찬을 들었다.
2) 〈소익잠란정도蕭翼賺蘭亭圖〉는 난정서를 구하는 내용을 그린 그림이다. *소익
 (蕭翼)은 당(唐)나라 사람으로 본명은 세익(世益), 남조양(南朝梁) 원제(元帝)의
 증손자인데, 벼슬은 감찰어사(監察御使)와 원외랑(員外郞)을 역임하였다. 태종
 (太宗) 때 왕희지(王羲之)의 난정서(蘭亭序) 진적(眞蹟)을 월(越)의 승려 변재(辨
 才)로부터 구해 와서 후한 상을 받았다.
3) 노승(老僧)은 고승(高僧) 변재(辨才)가 월주(越州) 영흠사(永欽寺)에 있는 것을
 가리킨다.
4) 필소동(畢少董)은 이름이 양사(良士)이고, 소동(少董)은 그의 자이다. 송나라 채

주(蔡州) 사람이며, 소홍(紹興) 때에 진사하였고, 서화 감정을 잘했다.
5) "개소불급皆所不及"에서 '及'자가 '能'자로 된 것도 있다.
6) 주병(塵柄)은 주미(塵尾; 먼지 털이)의 자루를 가리킨다. 고라니의 꼬리는 먼지가 잘 털린다 하여, 청담(淸談)을 하던 사람들이 많이 가지고 다녔고, 후에는 불도(佛徒)들도 많이 가지고 다녔다. 지장(指掌)은 손가락으로 손바닥을 가리키는 것이다.
7) 영탁(營度)은 구상하고 계획하는 것이다. 슬축(瑟縮)은 오그라듦, 움츠러듦, 지체함, 주저하는 것이다.
8) 참색(斬色)은 인색(吝色)과 같다.
9) "물과난취재재物果難取哉"에서 '物'이 '僧物'로 되어 있다.

唐人畫＜李八百妹洗 缺[1] 黃庭經圖[2]＞曾於司德用家見一本, 萬山中一白衣婦人, 踞地臨溪, 洗一本經, 經之亮光燭天, 殊不知其意也.

1) "이팔백매세황정경도李八百妹洗黃庭經圖"에서 '洗'자가 빠진 것도 있다.
2) 〈이팔백매세황정경도〉는 이팔백의 매가 『황정경』을 씻는 그림이다. *이팔백(李八百)은 전설상의 신선으로 이름은 탈(脫)이고, 이팔백은 별호이다. 대대로 그를 본 당시 사람들은 그의 나이를 팔백 살 이라고 헤아리기 때문에 그렇게 부른다. 『晉書』「周禮傳」에 "그 때에 도사 이탈(李脫) 이라는 자가 있었는데 요술로 대중들을 흘리고 자신이 팔백 살이라고 하기 때문에 '이팔백'이라고 부른다."는 문구가 있다. 그의 매(妹)는 누군지 모르겠다. *『황정경黃庭經』은 도교(道敎)의 경서(經書)로 『황정내경경』『황정외경경』『황정둔갑연신경』 등의 총칭이다.

胡瓌畫番部[1]人馬, 用狼毫制筆, 疏渲駿尾, 繁細有力. 至於穹廬什物[2], 各盡其妙. 司德用家＜啗鷹圖＞, 眞妙品也.

1) 번부(番部)는 소수민족이나, 그 민족이 살고 있는 지역을 말하며 외국을 이르기도 한다.
2) "궁려십물穹廬什物"은 옛날 유목민족이 거주하던 천막과 집기나 가구를 이른다.

李伯時宋人, 人物第一. 專師吳生照映前古者也. 畫馬師韓幹, 不爲著色, 獨用澄心堂紙爲之. 惟臨摹古畫用絹素著色, 筆法如行雲流水,

有起倒. 作<天王佛像>全法吳生. 士人高仲常專師伯時, 彷彿亂眞.
至南渡吳興僧梵隆亦師伯時, 但人物多作出水紋[1], 稍乏神氣[2], 若畫
馬則全不能也. 伯時暮年作畫蒼古, 字亦老成[3]. 余嘗見<徐神翁像>
筆墨草草[4], 神氣炯然[5]. 上有二絶句, 亦老筆所書, 甚佳. 又見伯時摹韓
幹<三馬>神駿[6]突出縑素, 今在杭州人家, 使韓復生亦恐不能盡過也.

1) "출수문出水紋"은 옷 주름을 묘사하는 필선이다. 사람이 옷을 입은 채 물에 빠진
 듯, 옷이 몸에 착 붙은 모습의 옷 주름으로 '조의출수曹衣出水'라고도 한다.
2) 신기(神氣)는 정신과 기운, 표정과 기색, 풍격과 운치, 풍채에 생기가 있는 것이다.
3) 노성(老成)은 경력이 많아서 사물에 노련한 것이다.
4) 초초(草草)는 급히 서두르는 모양, 거칠고 엉성함, 몹시 간략한 것이다.
5) 형연(炯然)은 밝게 빛나는 모양, 명백한 모양, 건강하고 왕성한 모양이다.
6) 신준(神駿)은 양마(良馬)로 예술 작품의 표현이 신기하고 빼어남을 이르는 말이다.

石恪畫戲筆[1]人物, 惟面部手足用畫法, 衣紋乃麤筆成之.

1) 희필(戲筆)은 장난삼아 지은 시문이나 서화를 이른다.

武岳 長沙人, 工畫人物, 尤長於天神星像. 用筆純熟, 其子洞淸能世
其學, 過父遠甚. 凡世間星像・天神・藥王等像, 傳流甚多, 神妙不
俗, 大抵與武宗元[1]相上下, 而神彩[2]勝之. 宗元<朝元仙仗圖>昔藏張
君錫家, 今歸杭人崔氏, 盡一匹絹作五帝[3]朝元[4], 人物仙仗[5], 背頂 『圖
書集成』作背項說郛本誤作皆頂.[6] 相倚, 大抵如寫草書然, 亦奇物也.

1) 무종원(武宗元; ?~1050)은 송(宋)나라 하남(河南) 백파(白波) 사람으로, 초명은
 종도(宗道)이고 자는 총지(總之)이다. 오도자(吳道子)의 화법을 배워 도석인물화
 (道釋人物畫)와 귀신을 잘 그렸는데, 필치가 유연하고 신채(神彩)가 생동했다.
2) 신채(神彩)는 얼굴의 신기(神氣)와 광채(光彩)인 신색(神色)으로, 풍경이나 예술
 작품 따위의 정취나 운치를 이르는 말이다.
3) 오제(五帝)는 삼황(三皇)의 다음으로 대를 이은 다섯 사람의 성천자(聖天子)이다.

소호(少昊)·전욱(顓頊)·제곡(帝嚳)·요(堯)·순(舜) 또는 황제(黃帝) 등과, 하
늘에서 오방(五方)을 주재(主宰)하는 신, 창제(蒼帝)·적제(赤帝)·황제(黃帝)·
백제(白帝)·흑제(黑帝) 등을 이른다.

4) 조원(朝元)은 제후와 신하들이 매년 정월 초하루에 제왕(帝王)에게 경하를 올리
며 알현하던 일, 신도가 노자(老子)에게 참배하는 일, 당(唐) 초기에 노자를 태상
현원황제(太上玄元皇帝)로 추호(追號)하였다.

5) 선장(仙仗)은 천자의 의장(儀仗)이나 신선의 의장이다. 의장(儀仗)은 임금의 조회
나 거동 때 호위하는 군사가 의식에 쓰는 물건을 이른다.

6) "배정背頂"이 『도서집성』에는 '背項'으로 되어 있고, 『설부본』에는 '皆頃'으로 잘
못되어 있다.

田景延寫眞詩序[1]

清苑 田景延善寫眞[2], 不惟極其形似, 幷與東坡所謂意思, 朱文公所
謂風神氣韻之天者而得之. 夫畫形似可以力求, 而意思與天者, 必至
於形似之極, 而後可以心會焉. 非形似之外, 又有所謂意思與天者也.
亦下學而上達[3]也. 予嘗題一畫卷云: "煙影天機[4]滅沒邊, 誰從毫末出
淸姸[5]? 畫家也有淸談[6]弊, 到處南華[7]一嗒然[8]." 此又可謂學景延不至
者戒也. 至元十二年三月望日容城 劉某書. 『靜修先生集[9]』

1) 『전경연사진시서田景延寫眞詩序』는 약 1335년 전후 원(元)나라 유인(劉因)이, 전
　경연(田景延)이 그린 초상화에 대한 시의 서문이다. *전경연(田景延)은 전고를
　찾을 수 없다.
2) 사진(寫眞)은 초상을 그리는 것, 사실처럼 그려내는 것, 진실한 감정을 표현해 내
　는 것이다.
3) "하학이상달下學而上達"은 『論語』「憲文」편에 "하늘을 원망하지 말고 사람을 탓하
　지 말며, 아래를 배워서 위로 도달한다. 不怨天, 不尤人, 下學而上達."이라고 나
　오는데, 하안(何晏)의 주에 공안국(孔安國)이 이르길, 하학(下學)은 인사(人事)이
　고 상달(上達)은 지천명(知天命)이라 하였고, 「주희집주朱熹集注」에 정자(程子)
　가 이르길, 대개 모든 하학은 인사이고, 상달은 하늘의 이치라고 하였다. 가까운,
　쉬운 일을 배워서 높고 심오한 하늘의 이치를 깨닫는다는 말이다.
4) 연영(煙影)은 엷게 낀 안개나 구름이다. *천기(天機)는 하늘의 기밀, 하늘의 뜻,
　타고난 기지, 하늘이 운행하는 기틀 등을 이른다.
5) 청연(淸姸)은 아름다움이다.
6) 청담(淸談)은 속되지 않는 이야기이다. 위진(魏晉)시대에 노장학파(老莊學派)에
　속하는 고절(高節)·달식(達識)의 선비들이 정계(政界)에 실망을 느껴 세사(世事)
　를 버리고 산림에 은거하여 '청정무위淸淨無爲'의 설을 담론하던 일로, 죽림칠현
　(竹林七賢)의 청담이 가장 유명하다.
7) 남화(南華)는 '남화진경南華眞經'의 약칭으로, 장주(莊周)의 저서인 『莊子』의 별
　칭이다.
8) 탑연(嗒然)은 몸과 마음에서 벗어나 물아(物我)를 잊은 상태이다.
9) 『정수선생집靜修先生集』은 원(元) 유인(劉因)의 문집으로 30권이다.

寫像秘訣[1]

元 王繹 撰

凡寫像[2]須通曉相法[3]. 蓋人之面貌部位, 與夫五岳四瀆[4], 各各不侔, 自有相對照處, 而四時氣色亦異. 彼方叫嘯談話之間, 本眞性情發見, 我則靜而求之. 點 應作黙 識[5]於心, 閉目如在目前, 放筆如在筆底, 然後以淡墨霸定[6], 逐旋積起, 先蘭臺庭尉[7], 次鼻準[8], 鼻準既成, 以之爲主. 若山根[9]高, 取印堂[10]一筆下來; 如低, 取眼堂[11]邊一筆下來; 或不高不低, 在乎八九分中, 則側邊[12]一筆下來, 次人中[13], 次口, 次眼堂, 次眼, 次眉, 次額, 次頰, 次髮際, 次耳, 次髮, 次頭, 次打圈[14], 打圈者面部也. 必宜如此, 一一對去, 庶幾無纖毫遺失. 近代俗工膠柱鼓瑟[15], 不知變通之道, 必欲其正襟危坐如泥塑人, 方乃傳寫, 因是萬無一得, 此又何足怪哉? 吁! 吾不可奈何[16]矣!

1) 『사상비결寫像秘訣』은 약 1360년 전후에 원(元)나라 왕역(王繹)이 초상화를 그리는 비결을 논한 것이다.

2) 사상(寫像)은 초상을 그리는 것이다.

3) 통효(通曉)는 깨달아서 환하게 아는 것이다. *상법(相法)은 얼굴이나 골격 등을 보고 길흉을 점치는 방법이다. 한(漢)나라 왕부(王符)의 『潛夫論』「相列」에 "人之相法, 或在面部, 或在手足, 或在行步, 或在聲響. 此重在面相"이라고 나온다.

4) 오악(五岳)은 일반적으로 동쪽의 태산(泰山)·남쪽의 형산(衡山)·서쪽의 화산(華山)·북쪽의 항산(恒山)과 중앙의 숭산(嵩山)을 가리킨다. 4독(四瀆)은 장강(長江)·황하(黃河)·회하(淮河)·제수(濟水)를 가리킨다. *"人之面貌部位, 與夫五岳四瀆, 各各不侔,"는 사람의 얼굴을 5악과 4독에 비유한 설명이다.

5) "점지點識"에서 '點'자가 '黙'자로 되어야 한다. *묵지(黙識)는 묵묵히 이해하는 것이다.

6) 패정(霸定)은 확실하게 정하는 것이다.

7) "난대정위蘭臺庭尉"는 관상가(觀相家)들이 코의 양쪽을 이르는 말인데, 좌측이

'난대蘭臺'이고 우측을 '정위庭尉'라고 한다.

8) 비준(鼻準)은 콧대, 콧마루, 비량(鼻粱)이다.
9) 산근(山根)은 관상용어로 비량(鼻粱)을 가리킨다.
10) 인당(印堂)은 관상용어로 양쪽 눈썹의 사이이다.
11) 안당(眼堂)은 인당(印堂) 아래 두 눈 사이 부분으로, 콧마루 상단을 가리킨다.
12) 측변(側邊)은 콧대 옆을 가리킨다.
13) 인중(人中)은 코의 밑과 윗입술 사이의 우묵한 곳이다.
14) 타권(打圈)은 얼굴 윤곽을 그리는 것이다.
15) "교주고슬膠柱鼓瑟"은 기러기발을 아교로 붙여 놓고 거문고를 타는 것으로, 고지식하여 조금도 변통성이 없는 것을 이른다.
16) "불가내하不可奈何"는 어찌할 수 없다는 것이다.

采繪法¹⁾

凡面色: 先用三朱²⁾·膩粉³⁾·方粉⁴⁾·藤黃⁵⁾·檀子⁶⁾·土黃⁷⁾·京墨⁸⁾合和襯底, 上面仍用底粉薄籠, 然後用檀子墨水幹染⁹⁾. 面色白者, 粉入少土黃·臙脂, 不用臙脂則三朱. 紅者前件色入少土朱. 紫堂者粉檀子老青入少燕脂, 黃者粉土黃入少土朱. 青黑者粉入檀子土黃老青各一點, 粉薄罩檀黑幹. 已上看顔色淸濁加減用, 又不可執一也.

1) 「채회법采繪法」은 『사상비결寫像秘訣』의 항목으로, 초상화의 채색법을 설명한 것이다.
2) 삼주(三朱)는 주사(朱砂)를 사용할 때 선홍(鮮紅)을 미세하게 갈아서, 다시 수비(水飛)하여 주표(朱標)·2주(二朱)·3주(三朱)로 구분하여 만든다. 2주(二朱)는 선홍색(鮮紅色)이고, 3주(三朱)는 약간 검은 색을 띤다.
3) 이분(膩粉)은 연지(臙脂)와 호분(胡粉)이다.
4) 방분(方粉)은 정제한 조개가루로 흰색에 사용한다.
5) 등황(藤黃)은 식물성 안료로 노란색을 이른다.
6) 단자(檀子)는 식물성인 엷은 홍색의 안료이다. 담홍색이라고 한다.
7) 토황(土黃)은 황토로 만든 노란색의 일종으로, 우리가 말하는 황토색을 이른다.
8) 경묵(京墨)은 한(漢)나라 때 경조윤(京兆尹) 장창(張敞)이 아내의 눈썹을 아름답게 그려준 고사가 있는데, 눈썹색인 푸른빛을 띤 먹색을 말한다.
9) 알염(幹染)은 엷은 먹이나 색을 거듭 칠하는 것이다.

口角[1]臙脂淡, 如要帶笑容, 口角兩筆略放起. 眼中白染瞳子外兩筆, 次用煙子[2]點睛, 墨打圈, 眼稍[3]微起, 有摺便笑. 口脣[4]上臙脂驀[5]. 鼻色紅臙脂微籠. 面雀斑[6]淡墨水幹, 麻檀水[7]幹. 鬢色墨者依鬢髮[8]渲, 紫者檀墨間渲, 黃紅者藤黃檀子渲. 髮先用墨染, 次用煙子渲, 有間渲, 排渲, 亂渲[9], 當自取用. 手指甲先用臙脂染, 次用粉染根. 凡染婦女面色, 臙脂粉襯薄粉籠, 淡檀墨幹. 凡染法, 白紙上先染後却罩粉, 然後再染提掇[10], 絹則先襯背後.

1) 구각(口角)은 입아귀로 입가를 이른다.
2) 연자(煙子)는 검댕을 이른다.
3) 안초(眼稍)는 눈초리로 사물을 볼 때 눈의 모양이다. 귀 쪽으로 째진 눈 끝을 말한다.
4) 구순(口脣)은 입술을 이른다.
5) 맥(驀)은 곧장, 줄곧, 쉬지 않고, 똑바로, 등의 부사로 사용된다.
6) 작반(雀斑)은 주근깨이다.
7) 마단수(麻檀水)는 단갈수(檀褐水)로 적갈색(赤褐色) 물을 이른다.
8) 빈발(鬢髮)은 살쩍(관자놀이와 귀 사이에 난 털)과 머리털이다.
9) 간선(間渲)은 사이사이 선염하는 것이다. *배선(排渲)은 차례로 선염하는 것이다. *난선(亂渲)은 어지럽게 산만하게 선염하는 것이다.
10) 제철(提掇)은 단정하게 매만져서 정돈하는 것이다.

凡調合[1]服飾器用顏色者, 緋紅用銀朱紫花[2]合. 桃紅[3]用銀朱臙脂合. 肉紅[4]用粉爲主, 入臙脂合. 柏枝綠用枝條綠入漆綠[5]合. 墨綠用漆綠入螺靑[6]合. 柳綠用枝條綠入槐花[7]合. 官綠[8]卽枝條綠是. 鴨頭綠[9]用枝條綠入高漆綠合. 月下白用粉入京墨[10]合. 柳黃用粉入三綠標[11]並少藤黃合. 鵝黃[12]用粉入槐花合. 磚褐用粉入煙[13]合. 荊褐[14]用粉入槐花·螺靑·土黃標[15]合. 艾褐[16]用粉入槐花·螺靑·土黃·檀子合. 鷹背褐[17]用粉入檀子·煙墨·土黃合. 銀褐[18]用粉入藤黃合. 珠子褐[19]用粉入藤黃·臙脂合. 藕絲褐[20]用粉入螺靑臙脂合. 露褐[21]用粉入少土黃·

檀子合. 茶褐[22)]用土黃爲主, 入漆綠·煙墨·槐花合. 麝香褐[23)]用土黃·檀子入煙墨合. 檀褐[24)]用土黃入紫花合. 山谷褐[25)]用粉入土黃標合. 枯竹褐用粉土黃入檀紫一點合. 湖水褐用粉入三綠合. 葱白褐[26)]用粉入三綠標合. 棠梨褐用粉入土黃·銀朱[27)]合. 秋茶褐用土黃入三綠槐花[28)]合. 油裏墨[29)]用紫花土黃入煙墨合. 玉色用粉入高三綠合. 鮀色[30)]用粉漆綠標墨入少土黃合. 褪子[31)]用粉·土黃·檀子入墨一點合. 藍靑用三靑入高三綠[32)]合. 金黃用槐花粉[33)]入臙脂合. 雅靑用蘇靑襯螺靑[34)]罩. 鼠毛褐用土黃粉入墨合. 不老紅用紫花·銀朱[35)]合. 葡萄褐用粉入三綠紫花合. 丁香褐用肉紅[36)]爲主, 入少槐花合. 杏子絨[37)]用粉墨螺靑入檀子合. 褪綾[38)]用紫花底紫粉搭[39)]花樣. 番皮[40)]用土黃·銀朱合. 鹿胎[41)]用白粉底紫花樣. 水獺氈[42)]用粉土黃合. 牙笏[43)]用好粉一點土黃粉凝, 皁韡[44)]用煙墨標. 柘木交椅[45)]用粉·檀子·土黃·煙墨合. 金絲柘同上不入墨. 紫袍[46)]用三靑·臙脂合, 其餘不能一一備載, 在對物用色可也.

1) 조합(調合)은 색을 일정한 비율로 배합하는 것이다.
2) 비홍(緋紅)은 선홍색으로 산뜻하고 밝은 홍색이다. *은주(銀朱)는 수은으로 된 주사(朱砂)로 주묵(朱墨)을 만드는데 사용된다. *자화(紫花)는 자줏빛 꽃으로 자주색을 이른다.
3) 도홍(桃紅)은 분홍색이다.
4) 육홍(肉紅)은 살빛으로 붉고 윤기가 있는 담홍색을 이른다.
5) 백지록(柏枝綠)은 물감의 한 종류로, 짙은 초록색이다. *지조록(枝條綠)은 나뭇가지의 녹색이다. *칠록(漆綠)은 검은빛을 띤 녹색이다.
6) 묵록(墨綠)은 검푸른 녹색이다. *나청(螺靑)은 검푸른 빛깔이다.
7) 괴화(槐花)는 홰나무·회화나무의 꽃으로 노란 물감이나 약으로 사용된다.
8) 관록(官綠)은 진초록·순녹색·담녹색이다.
9) 압두록(鴨頭綠)은 오리 모가지의 녹색으로, 빛이 푸르므로 물의 푸른빛을 비유한다.
10) 월하백(月下白)은 원래 국화 품종의 하나로 청백(靑白)색인데, 그 꽃이 청백(靑白)색이라서 달 아래에서 보는 것 같아서 '월하백'이라고 한다. *호분(胡粉)은 조개가루로 흰색이다. *경묵(京墨)은 한(漢)나라 때 경조윤(京兆尹) 장창(張敞)이 아

내의 눈썹을 아름답게 그려준 고사가 있는데, 눈썹색인 푸른빛을 띤 먹을 말한다.

11) 유황(柳黃)은 버들잎이 처음 싹트는 종류의 연한 노란색이다. *삼록표(三綠標)는 석록(石綠)을 잘게 부셔서 수비(水飛: 물에 담아서 거르는 것)할 때 세 층이 생긴다. 그중의 제일 표면의 녹색이 두록(頭綠)·2록(二綠)·3록(三綠)으로 나누는데, 두록(頭綠)이 가장 짙고, 다음이 2록(二綠)이며, 3록(三綠)이 가장 옅다. *등황(藤黃)은 노란색이다.

12) 아황(鵝黃)은 담황색으로 거위 새끼의 색깔이다. *괴화(槐花)는 회화나무의 꽃으로 노란 물감이나 약으로 사용된디.

13) 전갈(磚褐)은 벽돌색을 띤 갈색으로, 검은 빛을 띤 주황색(朱黃色)인데, 다색(茶色)·밤색이라고 한다. *연(煙)은 연묵(煙墨)으로 그을음을 이른다.

14) 형갈(荊褐)은 나무나 꽃의 가시 색을 띤 갈색으로, 일종의 황묵(黃墨)색을 말한다.

15) 나청(螺靑)은 검푸른 빛깔이다. *토황표(土黃標)는 황토를 수비하여 걸러낸 것이다.

16) 예갈(艾褐)은 일종의 갈색으로 황묵색(黃墨色)을 이른다. *단자(檀子)는 엷은 홍색의 안료이다.

17) 응배갈(鷹背褐)은 매 등의 색인데, 일종의 갈색으로 황묵색(黃墨色)을 말한다.

18) 은갈(銀褐)은 은빛을 띤 갈색이다.

19) 주자갈(珠子褐)은 진주 빛을 띤 갈색이다.

20) 우사갈(藕絲褐)은 연뿌리 같은 갈색으로 붉은 빛을 띤 갈색이다.

21) 노갈(露褐)은 이슬에 젖은 갈색이다.

22) 다갈(茶褐)은 조금 검은 빛을 띤 붉고 누른 빛깔이다.

23) 사향갈(麝香褐)은 사향노루 빛을 띤 갈색이다.

24) 단갈(檀褐)은 적갈색(赤褐色)인데, 적갈색(赤褐色)은 붉은 빛으로 갈색·고동색·적토색(赤土色)·붉은 고동색이라고도 한다.

25) 산곡갈(山谷褐)은 산골짝의 갈색을 이른다.

26) 총백갈(葱白褐)은 파의 밑동의 갈색을 이른다.

27) 당리갈(棠梨褐)은 팥배나무의 갈색을 이른다. *은주(銀朱)는 수은으로 된 주사(朱砂)를 이른다.

28) 추다갈(秋茶褐)은 가을의 차나무의 갈색 즉 다갈색으로, 조금 검은 빛을 띤 적황색을 이른다. *괴화(槐花)는 회화나무의 꽃으로 노란 물감이나 약으로 사용된다.

29) 유리묵(油裏墨)은 윤기가 나는 먹빛을 이른다.

30) 타색(鮀色)은 모래무지나 메기의 갈색을 이른다.

31) 모자(毛㲩子)는 무늬를 넣어 짠 모직물을 이른다.

32) 남청(藍靑)은 짙은 푸른빛이다. *삼청(三靑)은 광물성 청색 안료를 수비(水飛)한 것 중에 가장 옅은 청색이다. *고삼록(高三綠)은 가장 곱고 맑은 녹색을 이른다.

33) 괴화분(槐花粉)은 회화나무 꽃가루인데, 그것으로 노랑물감을 만드는 데 사용된다.

34) 아청(雅靑)은 아청(鴉靑)으로 암청색(暗靑色) 일종이다. *소청(蘇靑)은 일종의 짙

은 청색으로 자소(紫蘇; 꿀 풀과의 한해살이풀인데 들깨와 비슷하며 자색에 芳香
이 들어 있다.)의 색을 이른다. *나청(螺靑)은 검푸른 빛깔이다.

35) 노홍(老紅)은 시들어서 떨어지려는 붉은 꽃이다. *불노홍(不老紅)은 시들지 않은
붉은 꽃을 이른다. *자화(紫花)는 자주 빛으로 제비꽃·오랑캐꽃 색이다. *은주
(銀朱)는 수은으로 된 주사(硃砂)로, 주묵(朱墨)이나 약제로 사용되며 수화주(水
花硃)라고 한다.

36) 육홍(肉紅)은 살빛으로 붉고 윤기가 있는 담홍색이다.

37) 행자융(杏子絨)은 살구꽃 색깔의 융단이다.

38) 모릉(氁綾)은 무늬를 넣어 짠 모직물이다.

39) 자분(紫粉)은 자분상(紫粉霜)으로 은주(銀朱)를 이른다. *탑(搭)은 걸치다, 곁들
이는 것이다. 서법의 하나로 위 획이 아래 획에 걸치거나 위 글자가 아래 글자에
걸친 것이다.

40) 번피(番皮)는 토마토 껍질이다.

41) 녹태(鹿胎)는 녹태변(鹿胎弁)으로 당나라 때 5품 이상인 관원의 복장이고, 파의
다른 이름이다.

42) 수달전(水獺氈)은 족제빗과에 속하는 포유동물 껍질로 만든 담요를 이른다.

43) 아홀(牙笏)은 상아로 만든 홀(笏)인데, 홀은 천자(天子)이하 공경사대부(公卿士大
夫)가 조복을 입었을 때 띠에 끼고 다니는 것이다. 군명(君命)을 받았을 때는 이
것에 기록해두는데, 옥·상아·대나무 등으로 만들었다.

44) 조화(皂靴)는 검은색의 신발이다.

45) "자목교의柘木交椅"는 자목(柘木; 뽕나무 과에 속하는 낙엽 교목)으로 만든 접을
수 있는 의자이다.

46) 자포(紫袍)는 자주색 조복(朝服)으로 고위 관리가 입었다.

凡合用顏色: 細色頭靑[1], 二靑[2], 三靑[3], 深中靑[4], 淺中靑[5], 螺靑[6], 蘇
靑[7]. 二綠[8], 三綠[9], 花葉綠[10], 枝條綠[11], 南綠[12], 油綠[13], 漆綠[14]. 黃丹[15],
飛丹[16]. 三朱[17], 土朱[18], 銀朱[19]. 枝紅[20], 紫花[21]. 藤黃[22], 槐花[23], 削粉[24],
石榴顆[25], 綿燕支[26], 檀子[27]. 其檀子用銀朱淺入老墨臙脂合.

1) 두청(頭靑)은 광물성 청색을 잘게 부수어 아교와 물에 섞은 후에 걸러내어서, 가
장 짙은 색을 '두청頭靑'이라고 한다. 보통 배채(背彩), 즉 비단의 뒷면으로부터
칠할 때 사용한다. 광물질 안료를 두껍게 칠하면 그림을 다룰 때 갈라져 칠이 벗
겨지므로, 앞면에 칠할 때는 식물성 안료인 화청(花靑)을 먼저 칠하고 그 위에 칠
한다.

2) 이청(二靑)은 두청(頭靑) 다음으로 짙은 청색이다.

3) 삼청(三靑)은 가장 옅은 청색이다.

4) 심중청(深中靑)은 짙은 가운데의 청색이다.

5) 천중청(淺中靑)은 옅은 가운데의 청색이다.

6) 나청(螺靑)은 검푸른 빛깔이다.

7) 소청(蘇靑)은 차조기과의 일년생 재배초(栽培草)의 색으로, 그 색이 짙은 청색이다.

8) 이록(二綠)은 두록(頭綠)다음으로 짙은 녹색이다.

9) 삼록(三綠)은 가장 옅은 녹색이다.

10) 화엽록(花葉綠)은 꽃잎의 고운 녹색 빛깔이다.

11) 지조록(枝條綠)은 나뭇가지의 녹색 빛깔이다.

12) 남록(南綠)은 남쪽으로 향한 잎의 녹색이다.

13) 유록(油綠)은 반짝이는 진초록이다.

14) 칠록(漆綠)은 검은 빛을 띤 녹색이다.

15) 황단(黃丹)은 납과 유황(硫黃)을 섞어서 만든 약제의 색깔이다.

16) 비단(飛丹)은 비홍(緋紅)으로 선홍색이다.

17) 삼주(三朱)는 가장 밝은 붉은빛이다.

18) 토주(土朱)는 대자석(代赭石)의 다른 이름이다.

19) 은주(銀朱)는 주로 인주(印朱)를 만드는 데 사용하는, 짙은 주홍빛 안료이다.

20) 지홍(枝紅)은 초목 가지의 붉은 색이다.

21) 자화(紫花)는 자주꽃 빛깔이다.

22) 등황(藤黃)은 해등(海藤)이라는 나무의 진에서 축출한 식물성 황색안료, 나무진을 굳혀서 막대기 형태로 만들어 두고 조금씩 물에 녹여서 사용한다. 산수·화조 등에 폭넓게 사용된다. 색이 변하지 않으며 약간 독성이 있어 붓을 입으로 빨면 해롭다.

23) 괴화(槐花)는 홰나무의 꽃이나 열매로 만든 황색물감이다.

24) 삭분(削粉)은 호분을 삭제하는 것이다.

25) 석류과(石榴顆)는 석류 알맹이로 주홍색을 이른다.

26) 면연지(綿臙脂)는 솜에 물들인 연지 빛을 이른다.

27) 단자(檀子)는 담홍색 물감이다.

寫眞古訣[1]

寫眞之法, 先觀八格, 次看三庭. 眼橫五配, 口約三勻. 明其大局[2], 好定寸分[3].

1) 「사진고결寫眞古訣」은 『사상비결寫像秘訣』의 항목으로, 초상화를 그리는 옛날 요결이다.
2) 대국(大局)은 전체의 큰 형세이다.
3) 촌분(寸分)은 분촌(分寸)으로 길이를 재는 단위 인데, 조금·척도(尺度)·한계(限界)이다.

八格解: 相之大槪不外八格: 田, 由, 國, 用, 目, 甲, 風, 申八字. 面扁方爲田. 上削下方爲由. 方者爲國. 上方下大爲用. 倒掛形長是目. 上方下削爲甲. 顋闊爲風, 上削下尖爲申.

三庭解: 髮際至印堂[1]爲上庭, 印堂至鼻準[2]爲中庭, 鼻準下一筆, 至地角[3]謂下庭, 謂之三庭.

1) 인당(印堂)은 관상용어로 양쪽 눈썹사이를 가리킨다. 정(庭)은 정각(庭角)으로 이마의 솟은 중앙 부위를 이른다.
2) 비준(鼻準)은 콧마루이다.
3) 지각(地角)은 옛날 관상가들이 사람의 아래턱을 지각(地角)이라고 하였다.

五配三勻[1]解: 山根[2]約一眼之位, 兩魚尾[3]約兩眼之位, 共成五, 謂之五配. 兩頤約兩口之位, 共成三, 謂之三勻.

1) "오배삼균五配三勻"은 얼굴을 그릴 때 안면의 가로 비례를 설명하는 것으로, 상반부는 눈을 기준으로 하여 5등분으로 나누고, 하반부는 입을 기준으로 하여 3등분으로 나누는 비례를 말하는 것이다.
2) 산근(山根)은 골상학(骨相學)에서 사용하는 말로, 콧마루와 두 눈썹사이를 이른다.
3) 어미(魚尾)는 눈가에 생기는 주름이다.

收放用九宮格法[1]

作書九宮本九九八十一格[2], 收小卽所以放大, 將全面眶格畵於大九

宮格內, 上頂髮際, 下齊地角, 即用小九宮一箇收小, 便絲毫不爽. 格
須斬方. 九宮格收放法, 祇以能畵後用之, 若初學當熟習起手訣, 目
力³⁾方準. 『輟耕錄』⁴⁾

1) 「수방용구궁격법收放用九宮格法」은 『사상비결寫像秘訣』의 항목으로, 9궁격법
 (九宮格法)을 사용하여 초상을 확대하거나 축소시키는 방법이다. *수방(收放)은
 축소하거나 확대하는 것이다. *9궁격(九宮格)은 서예를 익힐 때에, 모눈 금을 그
 은 종이를 사용하는 방식으로, 모양이 명당(明堂)의 구궁과 비슷한데 중국 당나
 라의 구양순(歐陽詢)이 처음 사용한 이래 수차례 변천하였다.
2) 구구81격(九九八十一格)은 9개의 칸으로 구성된 격자를 9를 곱한 81개의 칸으로
 만들어서, 확대하거나 축소하는데 이용하는 눈금 격자이다.
3) 목력(目力)은 시력(視力)으로 사물을 관찰하는 능력이다.
4) 『철경록輟耕錄』은 원말(元末) 도종의(陶宗儀)가 편찬한 수필 30권. 원대의 법제
 (法制)와 지정(至正; 1341~1367) 말년의 동남(東南) 여러 성의 반란에 관하여 기
 술하였고, 서화(書畵) 문예 고정(考訂)에 주목할 만한 것이 많아 원대의 법제・사
 회・경제・예술 따위의 연구 사료로서 가치가 높다.

衡山論畵人物[1)]

明 文徵明 撰

畵人物者不難於工緻[2)]而難於古雅[3)], 蓋畵至人物輒欲窮似, 則筆法不暇計也. 初閱此卷, 以爲元人筆, 比及[4)]見右軍羽客晤語[5)]之狀, 則人各一度[6)], 變化無端[7)], 不知右軍羽客晤對之奇, 抑子畏用筆之奇, 蓋兩相脗合[8)]耳. 題唐寅<右軍換鵝圖>卷『積梨館過眼錄』

1) 『형산논화인물衡山論畵人物』은 약 1540년 전후 명(明)나라 문징명(文徵明)이, 인물화에 관하여 논한 것이다.
2) 공치(工緻)는 공치(工致)로 공교하고 치밀한 것이다.
3) 고아(古雅)는 예스럽고 아취가 있는 것으로 즉 고상한 것이다.
4) "비급比及"은 '…할 즈음에' '…할 때가 되다.'라는 뜻이다.
5) 비객(飛客)은 신선이다. *오어(晤語)는 마주 보고 이야기하는 것이다.
6) "일도一度"는 한 번, 한차례, 같은 도리나 태도, 법도를 한결같게 하는 것이다.
7) "변화무단變化無端"은 변화가 끝이 없다. 변화가 정함이 없는 것이다.
8) 문합(脗合)은 입술의 아래 위가 맞는 것처럼 서로 들어맞음, 서로 조화되는 것이다.

上略 伯時之畵, 論者謂出於顧 陸 張 吳, 集衆長以爲己有, 能自立意, 不蹈襲前人, 而陰法其要. 其成染精緻, 俗工或可學, 至於率略簡易處, 終不及也. 下略 題李龍眠<孝經相>『莆田集』

竹嬾論畫人物[1]

明 李日華 撰

每見梁楷諸人寫佛道[2]諸像, 細入毫髮, 而樹石點綴則極灑落[3], 若略
不住思者; 正以像旣恭謹[4], 不能不借此以助雄逸[5]之氣耳. 至吳道子
以描筆[6]畫首面肘腕, 而衣紋戰掣奇縱[7], 亦此意也. 『紫桃軒又綴』

1) 『죽란논화인물竹嬾論畫人物』은 약 1620년 전후 명나라 이일화(李日華)가, 인물
 화에 관하여 논한 것이다.
2) 불도(佛道)는 불법의 도, 불교(佛敎)와 도교(道敎)이다.
3) 쇄락(灑落)은 소탈하고 대범함, 흩어져 떨어짐, 인품이나 작품에 속기가 없는 깨
 끗한 모양을 이른다.
4) 공근(恭謹)은 공손하고 삼가는 공건(恭虔)함을 이른다.
5) 웅일(雄逸)은 웅장하고 빼어난 것을 이른다.
6) 묘필(描筆)은 무늬나 윤곽을 그리는 붓, 또는 그림 그리는 붓인데, 여기는 묘사방
 법의 필치를 사용한다는 것이다.
7) 전철(戰掣)은 붓을 떨면서 그리는 동양화의 필법이다. *기종(奇縱)은 신기롭고
 호방(豪放)함이다.

紅雨樓題畫人物[1]

明 徐㶿 撰

書家人物最難, 而美人爲尤難. 綺羅珠翠[2], 寫入丹靑易俗, 故鮮有此技名其家者. 吳中惟仇實父 唐子畏擅長[3]. 實父作<箜篌美人[4]>, 淡妝濃抹[5], 無纖毫脂粉氣[6]. 且文壽承[7]書其後, 筆工詞麗, 譬之苕華琰琬[8], 各成其美矣. 『紅雨樓[9]題跋』

1) 『홍우루제화인물紅雨樓題畫人物』은 약 1630년 전후 명나라 서발(徐㶿)이, 인물화에 관하여 논한 것이다.

2) 기라(綺羅)는 화려하고 진기한 비단으로 비단 옷을 입은 사람, 흔히 귀부인이나 미녀를 이른다. *주취(珠翠)는 진주와 비취, 잘 차려입은 여자를 가리키는 말, 진주조개와 물총새를 가리키는 말이다.

3) 천장(擅長)은 자기의 장점만을 드러냄, 어느 한 분야에 뛰어난 것이다.

4) <공후미인箜篌美人>은 공후(箜篌)를 타는 미인을 그린 <공후미인도>이다. *공후(箜篌)는 현악기 이름으로 수공후(豎箜篌)와 와공후(臥箜篌) 두 종류가 있다.

5) "담장농말淡妝濃抹"은 소동파(蘇東坡)의 <처음에는 날씨가 개었다가 나중에는 비가 오는 호수 가에서 술을 마시다. 飮湖上初晴後雨>라는 제목의 시에 "물빛이 번듯번듯 날씨가 개이니 비로소 좋다. 산색이 자욱하고 비가 내리니 또한 신기하더라. 서호(西湖)를 가지고 서시에 비유한다면, 엷은 화장을 하나 짙게 화장을 하나 모두가 서로 어울리더라. 水光瀲灩晴方好, 山色空濛雨亦奇. 若把西湖比西子, 淡粧濃抹總相宜."라는 구절을 인용한 것이다.

6) "지분기脂粉氣"는 연지와 분 냄새로, 억지로 아름답게 꾸미려는 태도나 방법을 비유하는 말이다

7) 수승(壽承)은 문팽(文彭; 1498~1573)의 자인데, 문징명(文徵明)의 장남으로 글씨와 그림에 뛰어났다.

8) 초화(苕華)는 아름다운 옥 이름인데, 마음씨와 용모가 모두 아름다운 여자를 이른다. *염완(琰琬)도 아름다운 옥으로 용모가 아름다움을 비유하는 말이다.

9) 홍우루(紅雨樓)는 명나라 서발(徐㶿)의 장서루(藏書樓)이다.

天形道貌畵人物論[1]

明 周履靖 撰

智者創物, 能者述焉[2]. 君子之於學, 百工之於藝, 自三代歷漢至唐, 廣大悉備. 故詩至李 杜, 文至韓 柳, 書至鍾 王, 畵至吳 曹, 而古今之意趣, 天下之能事[3]盡矣. 吳之人物, 似燈取影, 逆來順往[4], 意見疊出, 按蘇軾原文爲旁見側出, 意字亦誤.[5] 橫斜平直, 各相乘除[6]. 得自然之數, 不差毫末. 出新意於法度之中, 寄妙理於豪放之外[7]. 所謂"游刃餘地, 運斤成風," 蓋古今一人而已. 是謂吳 曹二體, 學者取宗. 按唐 張彥遠『歷代名畵記』云: 稱北齊 曹仲達者, 本曹國人, 最工畵梵像, 是爲曹, 唐 吳道子曰吳. 吳之筆, 其勢圓轉而衣摺飄擧; 曹之筆, 其體疊而衣摺緊窄. 故後輩稱之曰: 吳帶當風, 曹衣出水.

1) 『천형도모화인물론天形道貌畵人物論』은 약 1630년 전후에 명(明)나라 주리정(周履靖)이 『천형도모天形道貌』에서 인물화에 관화여 논한 것이다. *천형(天形)은 천생(天生)의 형태, 천연(天然)의 형체(形體)이다. *도모(道貌)는 도를 닦는 사람의 용모, 남달리 빼어나고 청아(淸雅)한 풍모(風貌)이다.

2) "능자술언能者述焉"에서 '술(述)'은 공자(孔子)께서 말한 '술이부작(述而不作)'의 의미이다. 이런 전거는 『예기禮記』「악기樂記」에 "때문에 예악의 본질을 아는 자만이 예악을 창작할 수 있고, 예악의 문식을 아는 자만이 전술 할 수 있는데, 창작하는 자를 성인이라 하고, 전하여 기술하는 자를 명이라고 한다. 故知禮樂之情者能作, 識禮樂之文者能述, 作者謂之聖, 述者謂之明"는 문장에서 볼 수 있다.

3) 능사(能事)는 숙련된 일, 자신 있는 일, 수완, 뛰어난 능력, 능력을 다하는 것이다.

4) "역래순왕逆來順往"은 도리에 어긋나도 순조롭게 조리를 갖추는 것으로, 역순으로 그려도 조리를 갖추었다는 것이다.

5) "의견첩출意見疊出"을 내(俞劍華)가 소식(蘇軾)의 원문(原文)을 살펴보니, '방견측출旁見側出'이라고 되어 있다. '의意'자도 잘못이다.

6) 승제(乘除)는 곱셈과 나눗셈, 계산하여 적당히 조절하는 것, 상쇄함, 맞비기는 것을 이른다.

7) "출신의어법도지중出新意於法度之中, 기묘리어호방지외寄妙理於豪放之外"는 새
로운 뜻을 나타내어도 법도에 적중하였으며, 신묘한 이치를 표현했어도 호기롭고
자유분방하지 않았다는 것이다. 법도를 벗어나서 호방하게 그리지 않았으나, 새
로운 뜻과 묘한 이치가 다 표현되었다는 것이다.

又曰: 畫人物衣紋, 用筆全類於書, 貴乎筆力, 在乎柔中生剛, 畫近若
遠, 思存遠至. 若豪釐分寸, 須見筆力. 如漢家古篆法, 大小相登, 最
忌鼠尾. 面貌要有骨肉, 鬚髮不宜排列整齊, 却在不失體制, 活相爲
難, 須見有根生苗之意. 亦在密處密, 疏處疏, 疏密自有一種妙處. 夫
描者骨也, 着色者肉也, 有骨有肉方妙. 學畫者, 要知其描法, 如學寫
字先楷而後草也. 有重大而調暢[1]者, 有縝密而勁健[2]者. 勾綽縱掣[3],
理無妄[4]下, 以狀高深傾斜卷摺飄擧之勢. 按諸節並非一人之言, 而用'又曰', '又
云', 不可解.

1) 조창(調暢)은 통달하거나 유창함. 조화시켜 통하게 하는 것이다.
2) 경건(勁健)은 굳세고 힘찬 것으로, 예술작품의 풍격이 굳세고 웅건(雄健)함을 이
른다.
3) "구작종철勾綽縱掣"은 전고는 없으나, 여유 있고 날씬하게 그리며 마음껏 표현하
는 것을 이른다.
4) 무망(無妄)은 속이지 않음, 함부로 하지 않는 것이다.

又曰: 人物必分貴賤氣貌[1], 朝代衣冠. 釋門則有善功方便[2]之類, 道流[3]
必具修眞度世[4]之範, 帝王當崇上聖天日之表[5], 外夷[6]應得慕華欽順[7]
之情, 儒賢[8]卽見忠賢禮義之風, 武士固多勇悍雄烈[9]之狀, 隱逸[10]須識
肥遁高世[11]之節, 貴戚[12]蓋尙紛華侈靡[13]之丰, 公侯[14]須明威福[15]嚴重之
體, 鬼神作醜覶馳趨之形, 士女[16]宜秀色美麗[17]之貌, 田家[18]自有淳厚
朴野[19]之眞. 恭驚愉慘, 又在其間矣.

1) 기모(氣貌)는 겉모양과 생김새, 풍채, 기세와 형모를 묘사하는 것이다.
2) "선공방편善功方便"은 형편에 따라서 일을 쉽게 처리하는 수단과 방법, 불교에서 보살이 중생을 구제하기 위하여 쓰는 방법을 이르는 말이다.
3) 도류(道流)는 도가자류(道家者流)의 준말인데, 도교를 믿고 도를 닦는 사람이다.
4) "수진도세修眞度世"는 도를 배워 수행하여, 세속(世俗)을 초월하는 일이다.
5) 상성(上聖)은 전대(前代)의 성인(聖人) 또는 전대의 성왕(聖王)을 이른다. *"천일지표天日之表"는 하늘의 태양처럼 뛰어난 기상, 곧 사해(四海)에 군림(君臨)할 상(相)을 이른다.
6) 외이(外夷)는 옛날 중국에서 나라 밖의 오랑캐라는 뜻으로, 외국이나 외국인을 업신여겨 이르던 말이다.
7) "모화흠순慕華欽順"은 중국의 사상이나 문물을 흠모하여 따르는 것이다
8) 유현(儒賢)은 유학에 정통하고 언행이 바른 사람이다.
9) "용한웅렬勇悍雄烈"은 날래고 사나우며 씩씩하고 격렬한 것이다.
10) 은일(隱逸)은 세상을 숨어사는 사람을 이른다.
11) "비둔고세肥遁高世"는 유유한 심정으로, 세상을 피하여 일세에서 고상한 것이다.
12) 귀척(貴戚)은 임금의 인척을 이른다.
13) "분화치미紛華侈靡"는 화려하고 사치스러운 것을 이른다.
14) 공후(公侯)는 공작과 후작으로 제후(諸侯)를 이른다.
15) 위복(威福)은 위력(威力)을 행하기도하고, 복록(福祿)을 베풀어 달래기도 하는 일이다.
16) 사녀(士女)는 남자와 여자, 사녀(仕女)로 미인을 이른다.
17) "수색미려秀色美麗"는 빼어나고 아름다운 것이다.
18) 전가(田家)는 농부나 농부의 집을 이른다.
19) "순후박야淳厚朴野"는 순박하고 인정이 두터운 모양을 이른다.

又云: 人物有行立坐臥, 古怪秀雅. 古如蒼松老柏, 不食煙火之像; 怪如奇石崚嶒, 迥非世人之姿; 秀如金玉, 雅如芝蘭. 古怪可施於山林隱逸, 秀雅可施於館閣[1]公卿. 或獨坐平原, 或支頤蓬戶[2]; 或閒步於水邊, 或眺望於巖岫; 或倚樓作沉吟之狀, 或憑檻爲賞翫之容; 或攜童策杖於溪橋, 或拉友散步於丘壑; 或振衣[3]於高岡, 或偃息於林麓; 要各隨寓閒適, 無得莽意亂揮. 或對奕山堂[4], 則作苦思角勝之態; 或暢飮臺榭, 則作歡呼顚倒之容. 獨坐則有忘世之襟度[5], 長嘯則有物外之

情懷. 寫村婦老翁, 提攜稚子, 則有閭閻顧盼之情. 畫耕夫牧豎, 則有
不識不知[6]之意. 若乃羽寫高人, 則有乘風吸露[7], 披霞戴月, 不染纖埃
之氣. 先須意定, 然後下筆. 衣摺所貴, 順適簡暢, 最忌繁亂鄙俗, 要
當師一人之法足矣. 着色描法, 其紋用肥, 又要影見. 解要濃染, 幹要
淡開[8]. 解又要細, 惟吳裝[9]描用釘頭鼠尾. 其細描背襯顏色[10], 面上依
描法, 隨其龕肥開之. 水墨[11]須要筆法硬健雄壯, 或龕大墨濃亦可. 白
描[12]要潔淨勻細不滯. 但人物中惟手足最難畫, 何也? 手足具於人身,
一有弗得於法, 則失於拘攣跛殘[13]者多矣. 凡手之執持, 足之行立, 取
法於人身, 動履[14]無差, 屈伸[15]不爽, 斯可稱善.

1) 관곽(館閣)은 귀인의 저택이나 숙소, 송나라 때 한림원(翰林院)의 다른 이름이다.
2) 봉호(蓬戶)는 쑥대로 엮은 집인데, 가난한 집을 이른다.
3) 진의(振衣)는 옷을 털다, 세속을 벗어나 뜻을 고상하게 하는 것을 이른다.
4) 산당(山堂)은 산속의 절, 은사가 사는 산중의 집이다.
5) 금도(襟度)는 남을 받아들일 만한 도량을 이른다.
6) "불식부지不識不知"는 자기도 알지 못하는 사이, 어느 사이를 이른다.
7) 흡로(吸露)는 이슬을 마시는 것인데, 고결함을 비유하는 말이다.
8) "해요농염解要濃染, 알요담개幹要淡開"에서 '해解'는 옷 주름이 잇닿는 곳이고,
 '알幹'은 빙빙 돌려 그리는 선이다.
9) 오장(吳裝)의 장(裝)은 장(粧)으로도 쓰며, 당나라 오도자의 화풍으로, 인물화에
 서 엷은 색깔을 칠한 것을 말한다. 또 색채가 옅은 것을 이른다.
10) "배친안색背襯顏色"은 비단이나 화지(畫紙)의 뒷면에 채색하는 기법이다.
11) 수묵(水墨)은 먹으로 그리는 방법을 이른다.
12) 백묘(白描)는 먹 신으로만 그리는 백묘법(白描法)을 이른다.
13) 구련(拘攣)은 얽매임, 구금함, 경련이 나서 근육이 뻣뻣하게 굳은 것이다. *파잔
 (跛殘)은 절뚝발이 파(跛)와 해칠 잔(殘)이라는 글자로, 절뚝거리며 상하게 되는
 것으로 보았다.
14) 동리(動履)는 일상생활, 기거, 걸음걸이 등을 이른다.
15) 굴신(屈伸)은 굽히는 것과 펴는 것, 나아감과 물러남이다.

衣摺描法, 更有十八種: 一曰高古遊絲描, 用十分尖筆, 如曹衣紋; 二

曰如周擧琴絃紋描; 三曰如張叔厚鐵線描; 四曰如行雲流水描; 五曰馬和之 顧興裔之類馬蝗描; 六曰武洞淸釘頭鼠尾描; 七曰人多混描; 八曰如馬遠 夏圭用禿筆撅頭釘描; 九曰曹衣描, 卽魏 曹不興也; 按曹不興爲吳人, 非魏人. 十曰如梁楷尖筆細長撇捺折蘆描; 十一曰吳道子柳葉描; 十二曰用筆微短, 如竹葉描; 十三曰戰筆水紋描; 十四曰馬遠 梁楷之類減筆描; 十五曰麤大減筆枯柴描; 十六曰蚯蚓描; 十七曰江西 顔輝橄欖描; 十八曰吳道子觀音棗核描.

其畵面像, 更有分數, ——九分・八分・七分・六分・五分・四分・三分・二分・一分之法. 背像正像則七分六分四分乃爲時常之用者. 其背像用之亦少, 惟畵神佛, 欲其威儀莊嚴尊重矜敬之理, 故多用正像, 蓋取其端嚴之意故也. 畵山水人物, 若溷然用其正像, 則板刻而近俗態, 恐未盡善. 顧凱之曰: "四體姸媸本無關於妙處, 傳神寫像, 正在阿堵物 按原文無物字[1] 中." 此不惟寫眞爲然, 雖畵人物, 其精粹玄奧, 神彩[2]俱發於兩目, 使或失其宜則無神, 恰成傀儡[3]之狀矣. 可不愼哉! 畵人物之鼻, 亦須高聳豊隆[4]則近古. 畵目必要方, 則丰雅耐觀[5], 寫睛先要打其圈, 然後用淡墨點之則有神氣. 畵口須微起則笑用自生. 畵耳要輪廓分明, 雍壯厚重. 鬚髥下筆之際, 根須入於肉內方是佳, 則亦須疏疏[6]乃得飄逸瀟灑之度. 手要纖秀, 亦要麤老, 因人而施. 如帝王卿相, 高人羽士, 姜女童子, 則貴纖秀; 其壯士勇夫, 農人樵父, 必須蒼古爲是. 其掌大可掩半面, 足長過手半分. 身之長短, 以面爲準, 立七坐三 按應作五[7] 爲則. 後之學者, 若能熟玩於是, 則畵法之玄奧, 斯誠爲得矣.

1) "아도물阿堵物"에서 '物'자가 『역대명화기』 원문에는 없다.
2) 신채(神彩)는 얼굴의 신기(神氣)와 광채로, 사람의 용모나 풍채, 작품 따위의 정

취나 운치 등을 이른다.

3) 괴뢰(傀儡)는 허수아비나 꼭두각시를 이른다.

4) 풍륭(豊隆)은 풍성하고 가운데가 불룩하게 융기(隆起)한 것을 이른다.

5) "내관耐觀"은 그런대로 관람할 만한 것이다.

6) 소소(疏疏)는 드문드문한 모양이다.

7) "좌삼坐三"에서 '三'자가 당연히 '五'자로 되어야 할 것이다.

眉公論畫人物[1]

明 陳繼儒 撰

<女史箴>余見於吳門, 向來[2]謂是顧凱之, 其實宋初筆. 箴乃高宗書, 非獻之也. 古人畫人物, 上衣下裳, 互用黃白粉靑紫四色, 未嘗用綠色者, 蓋綠近婦人服色也. 琴囊[3]或紫或黃二色而已, 不用他色. 『妮古錄』[4]

1) 『미공론화인물眉公論畫人物』은 약 1636년 전후 명나라 진계유(陳繼儒)가, 『이고록』에서 인물화에 관하여 논한 것이다.
2) 향래(向來)는 종래, 이제까지, 줄곧 등의 부사로 쓰인다.
3) 금낭(琴囊)은 현악기의 일종인 금(琴)을 넣어두는 주머니를 이른다.
4) 『이고록妮古錄』은 명나라 진계유(陳繼儒)가 서화(書畫)·비첩(碑帖)·이기(彝器)·원벽(瑗璧) 등에 관하여 평론한 책으로 4권이다.

明畫錄論人物畫[1]

明 徐 沁 撰

敍曰: 東坡論畫不求形似, 至摹壁上燈影[2], 得其神情[3], 此特一時嬉笑之語. 若夫造微入妙, 形模爲先, 氣韻精神, 各極其變, 如頰上三毛, 傳神阿堵, 豈非酷求其似乎? 至於傳寫古事[4], 必合經史[5], 衣冠器具, 時各不同. 吳 閶名手, 尙不免仲由帶木劒, 明妃[6]著幃帽之譏, 況下此者乎? 有明 吳次翁[7]一派, 取法道元. 平山濫觴[8], 漸淪惡道. 仇氏專工細密, 不無流弊. 近代北崔南陳, 力追古法, 所謂人物近不如古, 非通論[9]也. 『明畫錄』

1) 『명화록논인물화明畫錄論人物畫』는 약 16305년 전후 명나라 서심(徐沁)이, 『명화록』 서문에서 인물 그림에 관하여 논한 것이다.
2) 등영(燈影)은 등불에 비친 그림자이다.
3) 신정(神情)은 사람의 얼굴에 나타나는 기색이나 표정을 이른다.
4) 고사(古事)는 옛 일, 옛 사례(事例)이다.
5) 경사(經史)는 『경서經書』와 『사서史書』이다.
6) 명비(明妃)는 한원제(漢元帝)의 후궁(後宮)인 왕장(王嬙)을 이르는 말인데, 왕장의 자는 소군(昭君)이었으나 진문제(晉文帝; 司馬昭)의 휘(諱)를 피하여 명군(明君)으로 개칭하였으며, 후에 '명비明妃'라 불리었다.
7) 차옹(次翁)은 명나라 오위(吳偉; 1459~1508)의 자이다. *오위는 대진(戴進)에 뒤이은 절파(浙派)의 대표적인 화가로서, 이른바 절파양식의 완성에 큰 영향을 미쳤다.
8) "평산남상平山濫觴"은 장로 그림의 기원인 절파화풍(浙派畵風)을 이른다. *평산(平山)은 명나라 장로(張路)의 호이다. *남상(濫觴)은 사물의 시초(始初)나 기원(起源)을 이르는데, 양자강 같은 큰 강물도 근원을 거슬러 올라가면 잔을 띄울 만한 세류(細流)라는 말에서 기인한 것이다.
9) 통론(通論)은 모든 일에 통하는 바른 이론, 사리에 맞는 이론, 일반적인 이론, 개론(槪論) 등을 이른다.

傳神秘要[1]

清 蔣驥 撰

傳神以遠取神法[2]

傳神最大者令彼隔几而坐, 可遠三四尺許, 若小照可遠五六尺許, 愈小宜愈遠. 畵部位或可近, 畵眼珠[3]必宜遠. 凡人相對而坐, 近在一二尺, 則相視[4]不用目力[5], 無力則無神, 若遠至丈許, 或至數丈, 人愈遠相視愈有力, 有力則有神. 且無力之視, 眼皮垂下, 有力之視, 眼皮撑起[6]. 畵者須於未畵部位之先, 卽留意[7]其人, 行止坐臥, 歌呼談笑, 見其天眞[8]發現, 神情外露, 此處細察, 然後落筆, 自有生趣[9]. 凡傳神須得居高臨下[10]之意.

1) 『전신비요傳神秘要』는 약 1700년 전후 청나라 장기(蔣驥)가, 초상화 그리는 비요(秘要)를 27항목으로 나누어 설명한 것이다. *『전신비요』는 명나라 장기(蔣驥)가 그림에 관하여 서술한 권의 책이다.
2) 「전신이원취신법傳神以遠取神法」은 『傳神秘要』의 항목으로 초상화를 그리는 데, 멀리서 보고 정신(精神)을 취하는 법에 관하여 논한 것이다.
3) 안주(眼珠)는 눈망울을 이른다.
4) 상시(相視)는 마주 바라봄, 보살핌, 살펴보고 조사함을 이른다.
5) 목력(目力)은 시력이나 안력(眼力)으로, 시비나 선악을 분별하는 능력이나 사물을 관찰하는 분별력이다.
6) 탱기(撑起)는 꼿꼿하게 일어나는 것으로, 눈꺼풀이 팽팽하게 생기 있는 것을 이른다.
7) 유의(留意)는 관심을 가지거나 마음에 두는 것이다.
8) 천진(天眞)은 예속(禮俗)에 구속되지 않는 품성, 꾸밈없는 순진함, 사물의 타고난 성질이나 모습, 두 눈썹의 모서리 등을 이른다.
9) 생취(生趣)는 흥취가 생동하는 것이다.
10) "거고임하居高臨下"는 높은 곳에서 아래를 굽어보는 것으로, 흔히 유리한 처지에

있음을 형용하는 말이다.

點睛取神法[1]

點睛取神[2], 尤宜高遠, 凡人眼向我視, 其神拘. 眼向前視, 其神廣. 所謂拘者, 拘於尺寸之地, 祇有一面. 廣則上下四方皆其所目覩[3]耳.

1) 「점정취신법點睛取神法」은 『전신비요傳神秘要』의 항목으로, 초상화에서 눈동자를 그려서 정신을 취하는 법이다.
2) "점정취신點睛取神"에서 '신神'은 물상(物象)의 본질을 가리키는데, 동양의 서화는 창작할 때 모두 신을 강조하며, 헤아릴 수 없고 정교하며 미묘한 신을 표현의 최고 경계로 삼는다.
3) 목도(目覩)는 눈으로 직접 보는 것을 이른다.

畫眼皮用筆得其輕重, 亦取神之要處.

凡人有意欲畫照, 其神已拘泥[1]. 我須當未畫之時, 從旁窺探[2]其意思[3], 彼以無意露之, 我以有意窺之. 意思得卽記在心上. 所謂意思, 靑年者在烘染, 高年者在縐紋. 烘染得其深淺高下, 縐紋得其長短輕重也. 若令人端坐後欲求其神, 已是畫工俗筆. 宋 陳造曰: "著眼[4]于顚沛造次[5], 應對進退[6], 嚬笑適悅[7], 舒急倨敬[8]之頃, 熟視而默識, 一得佳思[9], 亟運筆墨." 此論最佳.

1) 구니(拘泥)는 고지식하여 융통성이 없는 것, 제약 받는 것을 이른다.
2) 규탐(窺探)은 정탐하거나 엿보는 것을 이른다.
3) 의사(意思)는 생각이나 의도, 표정이나 기색, 정취나 흥취, 정서나 기분 등을 이른다.
4) 착안(著眼)은 어떤 일을 눈여겨보거나 그 일에 대한 기틀을 깨달아 잡음, 주의하는 것이다.
5) "전패조차顚沛造次"는 엎어지고 자빠지는 아주 짧은 순간을 이른다.

6) "응대진퇴應對進退"는 질문에 답하고 나가고 물러서는 행동거지를 이른다.

7) "빈소적열嚬笑適悅"은 얼굴을 찡그리거나 웃고 기뻐하며 즐거워하는 것이다.

8) "서급거경舒急倨敬"은 느긋하고 급하며 거만하고 정중한 것을 이른다.

9) 가사(佳思)는 좋은 생각, 아름다운 정서, 좋은 구상이다.

眼珠上下分寸[1]

人之瞳神[2]有上視・平視・下視・怒視之別. 視下則無神, 視上失之太古, 大概下視則眼珠下半藏在下眼皮內, 上視反此. 怒視則眼珠上下全露. 若平視則眼珠亦平. 高遠則下半眼珠略帶上, 其眼珠下半亦帶圓意. 或上半眼珠竟小半[3]在上眼皮內, 而下半眼珠竟極圓. 又有下半眼珠之下, 下眼皮之上, 中間微露一絲空地, 其神愈出者, 不可不知. 合揣上視・下視・怒視之別, 始知平視帶上, 爲執中之道. 要之上視下視, 其神拘于上下. 平視其神近平, 視帶上其神開闊耳. 故訣不在眼珠中黑點, 在上下眼皮, 在兩眼梢, 又在兩眼珠之兩圈上下. 在眼角[4]裏嘗有眼肉[5], 及眼梢頭[6]黑影, 必須畵出. 而下半眼珠必當圓于上半眼珠. 至眼亦有大小, 不可任意爲之. 當以鼻之大小比數. 大抵寫照難在兩目, 但須得其人之自然, 不可少有假借勉强[7]. 有一種人眼睛[8]全無神氣, 或是近視, 必執此爲板法[9], 反致拘牽[10]矣.

1) 「안주상하분촌眼珠上下分寸」은 『전신비요傳神秘要』의 항목으로, 눈망울 아래위의 치수를 설명한 것이다. *안주상하분촌(眼珠上下分寸)은 눈망울 아래위의 치수를 이른다.

2) 동신(瞳神)은 눈동자이다.

3) 소반(小半)은 절반이 안 되는 부분, 절반가량, 절반쯤을 이른다.

4) 안각(眼角)은 눈구석과 눈초리의 총칭이다.

5) 안육(眼肉)은 육안(肉眼)으로 눈이나 시력을 두루 이르는 말이다.

6) "안초두眼梢頭"는 눈초리 부근을 이른다.

7) 가차(假借)는 남의 도움을 빌리는 것이나 가장하는 것을 이르고, 면강(勉强)은 억

지로 시키는 것으로 자연스럽지 못한 것을 이른다.
8) 안정(眼睛)은 눈동자이다.
9) 판법(板法)은 비뚤어지거나 도리에 어긋나는 진부한 방법을 이른다.
10) 구견(拘牽)은 얽매임, 구애받음, 만류하는 것이다.

笑容部位不同¹⁾

笑格每不同, 大笑失部位, 喜笑或眼合. 取笑之法, 當窺其人心中得
意, 而口尙未言, 神有所注, 而外貌微露. 若徒有笑容, 不能得兩目之
神, 亦所不取.

1) 「소용부위부동笑容部位不同」은 『전신비요傳神秘要』의 항목으로, 웃는 얼굴의 부
위는 같지 않은 것을 설명한 것이다.

取笑法¹⁾

面上取笑法, 眉宜低又宜彎, 眼宜挑, 並魚尾²⁾・壽帶³⁾・鬚根⁴⁾・口角⁵⁾
等處, 口角略放起 察其出進高下, 因部位略有更變⁶⁾, 與常格⁷⁾不同也. 如
遇鐵面翁⁸⁾, 强畵作彌勒相, 必至部位俱失之矣. 宜先以格局⁹⁾畵定, 再
以笑容審定¹⁰⁾更易之, 自然精細.

1) 「취소법取笑法」은 『전신비요傳神秘要』의 항목으로, 웃는 모습을 그리는 법을 설
명한 것이다.
2) 어미(魚尾)는 물고기의 꼬리로 관상(觀相)에서, 눈 꼬리의 주름을 이르는 말이다.
3) 수대(壽帶)는 관상(觀相)용어로, 코끝의 양쪽 곁으로부터 턱에 이르는 주름이다.
4) 수근(鬚根)은 수염뿌리를 가리킨다.
5) 구각(口角)은 입아귀이다.
6) 경변(更變)은 바꾸다, 고치다, 변경하다, 개변하는 것이다.
7) 상격(常格)은 일정한 규정, 항상 정해져 있는 격식(格式)을 이른다.
8) "철면옹鐵面翁"은 쇠로된 낯 가죽이란 뜻으로, '철면피한鐵面皮漢'을 이르며, 부

끄러운 줄을 모르는 늙은이를 이른다.
 9) 격국(格局)은 관상가(觀相家)가 일컫는 정격(定格; 정해진 격식이나 표준)과 합국
 (合局; 정해진 격식이나 조건에 맞음), 구조와 격식을 이른다.
 10) 심정(審定)은 자세히 살피어 정하는 것이다.

神情[1]

神在兩目, 情在笑容, 故寫照兼此兩字爲妙, 能得其一已高庸手一籌[2].
若泥塑木偶[3], 風斯下矣.

 1) 「신정神情」은『전신비요傳神秘要』의 항목으로 얼굴에 나타나는 기색이나 표정을
 설명한 것이다.
 2) 용수(庸手)는 평범한 솜씨이다. *일주(一籌)는 하나의 산(算)가지 인데, 한 가지
 계책을 이른다.
 3) "이소목우泥塑木偶"는 진흙이나 나무로 만든 인형이다.

閃光[1]

面上凹凸處, 以顔色深淺分之. 惟兩頤及深眼眶或半側面皆有閃光,
略用檀子[2]染之, 檀子以墨和臙脂赭石 烘出[3]高處, 但此色不可多用, 緣檀
子顔色重濁, 易致汚穢[4]. 檀子近看卽是黑氣, 不可多用.

 1) 「섬광閃光」은『전신비요傳神秘要』의 항목으로, 반짝이는 눈동자의 빛을 나타내
 는 방법이다. *섬광(閃光)은 순간적으로 번쩍이는 빛이다.
 2) 단자(檀子)는 담홍색 물감이다.
 3) 홍출(烘出)은 홍염(烘染)하는 기법으로 그려낸 것이다. 홍염(烘染)은 먹이나 물감
 을 사용하여 음양과 농담을 대비시키는 동양화 채색기법인데, 장식하여 돋보이게
 한다는 뜻도 있다.
 4) 오예(汚穢)는 더럽게 오염되는 것이다.

氣色[1]

氣色在微茫[2]之間, 靑·黃·赤·白, 種種不同, 淺深又不同. 氣色在
平處, 閃光是凹處. 凡畵氣色, 當用暈法[3], 暈者四面無痕迹 察其深淺, 亦
層層積出爲妙.

1) 「기색氣色」은 『전신비요傳神秘要』의 항목으로 태도와 안색. 모습과 빛깔을 표현
 하는 방법이다. *기색(氣色)은 태도와 안색, 인물의 모습과 빛깔·풍경·모습·
 상태를 이른다.
2) 미망(微茫)은 흐릿한 모양, 모호한 모양이다.
3) 운법(暈法)은 운염(暈染)하는 법으로, 점점 짙어지거나 엷어지게 바림(선염)하는
 방법이다.

用全面顔色法[1]

顔色非氣色之謂, 或面白其兩顴有紅氣色, 或面黃其額上有素氣色,
故氣色主一處. 顔色主全面. 畵色各種, 顔色層層烘染, 畵完後顔色
自然和潤[2].

1) 「용전면안색법用全面顔色法」은 『전신비요傳神秘要』의 항목으로, 얼굴 전체의 채
 색법을 설명한 것이다.
2) 화윤(和潤)은 조화롭게 잘 어울려서 윤택하게 되는 것이다.

又一種畵法, 眶格[1]旣定, 卽以各樣顔色看面色配好, 以供全面之用,
不以臙脂藤黃另起爐灶[2], 此法古人有之. 此法以一樣顔色, 淺處淺用, 深處深
用, 凡閃光氣色俱如之, 面上另加顔色, 而顔色亦俱和潤也.

1) 광격(眶格)은 눈언저리의 격식으로, 눈자위의 구성이나 짜임새를 이른다.
2) "영기노조另起爐灶"는 별도로 삶거나 구워서 가공하지 않는다는 것이다. '노조爐
 灶'의 '조灶'는 '竈'와 같은 글자로, 화로와 아궁이를 이른다.

籠墨[1]

畫定眶格以淡墨籠之, 閃光處又用淡墨烘染, 再加粉和顏色畫, 此亦另有陰秀古雅[2]之趣. 今人有以顏色畫好, 用淡墨籠, 在顏色上如畫山水法者, 此法但須先釋, 否則墨色入粉便成墨氣.

1) 「농묵籠墨」은 『전신비요傳神秘要』의 항목으로, 먹을 덮거나 에워싸는 방법을 설명한 것이다.
2) 음수(陰秀)는 깊숙하게 빼어난 것이며, 고아(古雅)는 예스럽고 운치가 있는 것이다.

用筆叢論[1]

用筆以潔淨爲主, 古人畫眶格皆有筆法, 又能潔淨, 見有縐紋眶格, 用筆極粗, 而眉目栩栩[2]欲動, 此兼能以筆力勝者. 其次用筆短, 落筆[3]輕, 乾淡漸加, 細潔圓潤[4]耳. 然 畫論叢刊缺[5] 落筆要從空中下來, 起頭[6]則輕靈, 至運行不可一直, 直則板. 此論畫鬚眉

1) 「용필총론用筆叢論」은 『전신비요傳神秘要』의 항목으로, 용필에 관한 이론을 모아놓은 것이다.
2) 미목(眉目)은 눈과 눈썹인데, 사람의 얼굴 모습을 가리킨다. *후후(栩栩)는 기뻐하는 모양이다.
3) 낙필(落筆)은 붓으로 그리거나 쓰는 것이다.
4) 원윤(圓潤)은 기법이 원숙하고 미끈함, 물체의 표면이 빛이 나는 것이다.
5) "연낙필然落筆"에서 '然'자가 『畫論叢刊』에는 빠져 있다.
6) 기두(起頭)는 글의 첫머리, 일의 맨 처음을 이른다.

用筆四要[1]

一曰準[2] 準者何? 有規矩[3]而目力[4]有準, 然後下筆有準也. 如臨摹眶

格, 以鼻爲規矩, 用目力算之, 其大小相似, 卽謂之準. 由是得其規
矩, 收小放大, 可以變化板法⁵⁾矣.

1) 「용필4요用筆四要」는 『전신비요傳神秘要』의 항목으로, 붓을 사용하는 4가지 요
 결을 설명한 것이다.
2) 준(準)은 준칙(準則), 표준(標準), 규격, 기준으로 삼는 것을 이른다.
3) 규구(規矩)는 규칙, 규범, 표준, 법칙 등이다.
4) 목력(目力)은 시력, 안력으로 선악을 분별하는 능력, 사물을 관찰하는 능력이다.
 즉 보는 능력이다.
5) 판법(板法)은 융통성이 없는 고정된 법칙이다.

二曰烘 烘者何? 卽染之謂也. 人之面格高下, 須用顔色烘托¹⁾. 烘法
惟潤濕全面, 以顔色畵上, 筆以濕爲主, 則有氣韻. 烘染處要潔淨.

1) 홍탁(烘托)은 수묵이나 엷은 색채로 윤곽을 기준으로 바림(엷은 곳에서 점점 짙
 게 하거나, 짙은 곳에서 점점 엷게 하는 선염법)하여, 형체를 선명하게 하는 동양
 화 '선염법'의 일종이다.

三曰砌. 凡面有斑點, 或染有不到, 俱以砌補之. 或面上氣色深者, 竟
不用烘, 以顔色砌之. 砌後仍可用染也. 又有不用染純用砌者, 卽俗
所謂乾皴是也. 筆法枯潤適中, 約似小麻皮皴, 米粒皴, 皴疎砌密, 小
有異耳. 砌在微茫之間, 其筆意可見, 然終以痕跡渾融¹⁾爲妙. 砌染烘
染²⁾可兼用, 可先後用, 或祇烘不用砌亦可, 或純用砌俱可.

1) 혼융(渾融)은 융합(融合)으로 완전히 합하는 것을 이른다.
2) 체염(砌染)은 쌓아올려서 선염하는 방법이고, 홍염(烘染)은 색이나 먹을 바림하
 는 선염법이다.

四曰提 設色將足, 看面上凹凸處用檀子等色提醒¹⁾, 然後格局²⁾分明,

高下顯露.

1) 제성(提醒)은 일깨움, 주위를 환기(喚起)시키는 것으로 그림을 또렷하게 하는 것을 이른다.
2) 격국(格局)은 관상가(觀相家)가 일컫는 정격(定格; 정해진 격식이나 표준)과 합국(合局; 적합한 짜임새), 구조와 격식을 이른다.

砌染虛實不同¹⁾

畫大者須染得到, 各色和潤爲主. 中者如之, 若小者則染皴處有當簡省, 愈小愈可省, 全在兩眼得神²⁾耳. 面上竟有有痕跡處, 可酌量省去, 善會心³⁾者自得之.

1) 「체염허실부동砌染虛實不同」은 『전신비요傳神秘要』의 항목으로, 쌓아서 선염하는 법에는 허(비우거나 생략하는 것)와 실(그리는 것)이 다르다는 것을 설명한 것이다.
2) 득신(得神)은 신운(神韻)을 얻는 것으로, 핍진(逼眞)함을 형용하는 것이다.
3) 회심(會心)은 마음으로 깨달아 아는 것이다.

起手訣¹⁾

傳神起手先打眶格²⁾, 初學用筆, 須極輕淡. 次學用目力以極準爲度. 學用目力, 卽畫鼻與鼻準及定兩眼角等處也. 兩點³⁾不可高低, 兩空地⁴⁾須極勻, 逐一畫上, 由鼻準畫至兩鬢髮際, 全在目力有準. 學者起手尋舊摹鼻準與鼻, 次定兩眼角, 再將全面眶格逐一摹其長短大小, 斷不可以紙加在畫上臨摹, 卽俗語所謂印在下面⁵⁾畫也. 如印畫則不用目力, 目力無準, 雖知算法, 動亦多謬, 此有訣無益也. 摹法以原本置案上, 于旁設素紙, 用目力算其分寸⁶⁾而作之, 其大小與原本相同. 再

將全面大收小, 小放大, 畵十數次, 愈學習則愈準, 學到部位毫髮不
走, 然後謂之準. 此須細心體味⁷⁾, 能收大放小, 卽是變化板法. 學者
眶格打好, 功已過半矣.

1) 「기수결起手訣」은 『전신비요傳神秘要』의 항목으로, 얼굴을 그리기 시작하는 요
 결이다.
2) 광격(眶格)은 눈가, 눈언저리, 눈자위이다.
3) 양점(兩點)은 두 눈동자를 가리킨다.
4) 공지(空地)는 위의 「眼珠上下分寸」조항에 "또한 아래쪽의 눈망울 밑 부분과 아래
 쪽 눈꺼풀 윗부분의 중간에 약간 드러난 하나의 실올 같은 빈 곳이 있다. 又有下
 半眼珠之下, 下眼皮之上, 中間微露一絲空地."고 나온다. 눈망울 아래와 아래 눈
 꺼풀 위의 중간에, 약간 드러나는 실 같은 공백이다.
5) 하면(下面)은 아래쪽 면인데, 하도(下圖; 밑그림)이다.
6) 분촌(分寸)은 치수를 이른다.
7) 체미(體味)는 자세히 음미하다, 직접 느끼는 것을 이른다.

用筆層次¹⁾　先將紙折中縫²⁾

1) 「용필층차用筆層次」는 『전신비요傳神秘要』의 항목으로 붓을 사용하는 차례를 설
 명한 것이다.
2) "선장지절중봉先將紙折中縫"은 먼저 종이의 중간 이음매를 접는다는 것이다.

一畵兩鼻孔¹⁾, 二畵鼻準²⁾下一筆, 三畵鼻準, 四畵鼻, 先左後右, 凡有兩相對
者皆如之. 五 畵兩眼角, 或定山根³⁾亦可 六畵左右兩眼梢⁴⁾, 七畵左右眼上一筆,
八畵左右眼下一筆, 九畵眼珠, 十畵鼻梁, 十一畵上下眼皮, 十二畵
上眼眶兩筆, 十三畵下眼眶兩筆, 十四畵兩眉, 十五定地角⁵⁾, 依王思善
畵法, 畵下庭不先畵地角鼻準下, 卽畵人中口脣亦可. 十六定下口脣, 十七畵口中一
筆, 十八畵上口脣, 十九畵下口脣, 二十畵皺摺痕及髮與鬚髥, 無鬚畵
壽帶⁶⁾, 筆意亦有輕重. 二十一畵全地角, 二十二畵左右兩太陽⁷⁾, 二十三畵

兩顴, 二十四畫兩頤, 二十五畫兩耳, 二十六畫兩鬢, 如露頂卽畫髮際, 如
戴冠卽畫帽簷[8]. 二十七畫衣領微畫兩肩. 王思善『寫像秘訣』云: 先鼻次鼻準, 鼻準下
或印堂[9]一筆, 或眼堂[10]邊一筆, 或中側邊[11]一筆, 次人中[12], 次口, 次眼堂, 次眼, 次眉, 次頰,
次髮際, 次耳, 次頭, 次打圈[13], 打圈者面部也.

1) 비공(鼻孔)은 콧구멍을 이른다.
2) 비준(鼻準)은 콧마루, 콧대, 비량(鼻梁) 콧등이다.
3) 산근(山根)은 산줄기가 뻗어나가기 시작한 곳이다. 골상학에서 콧마루의 두 눈썹
 사이를 일컫는 말이다.
4) 안초(眼梢)는 눈초리이다.
5) 지각(地角)은 양쪽 아래턱을 이른다.
6) 수대(壽帶)는 관상(觀相)용어이다. 코끝의 양쪽 곁으로부터 턱에 이르는 주름인
 데, 이것은 장수할 상이라 한다.
7) 태양(太陽)은 눈 꼬리 옆의 오목한 곳에 있는 태양혈(太陽穴)로, 동자료(瞳子髎)
 의 다른 이름이다. *동자료(瞳子髎)는 경혈(經血)의 이름으로 족소양담경(足少陽
 膽經)에 속하며, 눈초리 끝에서 뒤쪽으로 5푼쯤에 있다.
8) 모첨(帽簷)은 모자의 차양이다.
9) 인당(印堂)은 관상학에서 말하는 양쪽 눈썹 사이, 이 사이가 넓으면 소년등과(少
 年登科)한다고 한다.
10) 안당(眼堂)은 인당(印堂)아래 양 눈 사이 부분으로, 콧마루 상단을 가리킨다.
11) 측변(側邊)은 콧대 옆을 가리킨다.
12) 인중(人中)은 코의 밑과 윗입술 사이의 우묵한 곳이다.
13) 타권(打圈)은 얼굴 윤곽을 그리는 일이다.

鼻準與鼻相參核法[1]

鼻準與鼻得分寸則全面有把握, 故先論之. 以鼻準作十分算, 定鼻之
大小, 則鼻有半鼻準者, 有半鼻準又零幾分者, 有鼻小不及半鼻準者.
再以鼻作十分算, 定鼻準之寬狹, 則鼻準有一鼻幾分者, 有兩鼻幾分
者, 總以鼻橫數[2]去定之, 必相核[3]無訛爲要. 笑容則鼻準與鼻不同常
格, 大抵笑容則鼻起而略大, 中庭部位少蹙.

1) 「비준여비상참핵법鼻準與鼻相參核法」은 『전신비요傳神秘要』의 항목으로 콧등과 코를 참고하여, 낱낱이 대조하는 방법을 설명한 것이다.
2) 횡수(橫數)는 가로의 수이므로 넓이를 이른다.
3) 상핵(相核)은 서로 세밀하게 비교하고 확인하는 것인데, 코의 높이나 넓이를 서로 비교하는 것이다.

起稿算全面分寸法[1] 另紙起稿部位便於改換, 宋人凡作一畫必先呈稿然後上眞, 古人細心尙如此.[2]

1) 『기고산전면분촌법起稿算全面分寸法』은 『전신비요傳神秘要』의 항목으로 초고를 그려서, 전체 얼굴의 치수를 계산하는 방법을 설명한 것이다.
2) 다른 종이에다 초안해서 부위(部位)를 그려야 고쳐서 바꾸기 편리하다. 송(宋)나라 사람들은 한 그림을 그릴 때마다 반드시 먼저 초고를 그린 뒤에 진영(眞影)을 올렸으니, 옛사람의 세심함은 이와 같다.

一畫兩鼻孔. 二畫鼻準下一筆. 三畫鼻準兩筆. 四畫鼻, 鼻與鼻準兩相參核[1], 畫得極準, 然後可以鼻與鼻準爲主. 鼻準作大尺, 橫作十分算. 鼻作小尺, 竪作十分算, 以一鼻再橫作十分算, 凡面之高下長短闊狹處, 皆用比之. 以直之分數[2]算過, 再以橫之分數算之, 自無錯誤. 五畫兩眼角, 卽以鼻逆數[3]上比之, 有二子幾分, 三子幾分, 以及四子者, 定上下所在, 出進用直線法, 或對鼻筆痕, 或于鼻之中, 或于鼻之外, 或于鼻之幾分, 以定出進所在. 再用王思善法于三筆中取一筆畫下, 看山根之間能容眼之闊狹有幾許, 細細看準, 面之部位, 此處爲最要. 王思善寫像秘訣云: 鼻準旣成, 以之爲主, 若山根高取印堂邊一筆下來, 如低取眼邊一筆下來, 或不高不低, 在乎八九分中, 側邊一筆下來. 六畫左右兩眼梢, 如已畫山根卽以山根闊狹作比, 或以鼻準作鼻, 俱可. 或半鼻準或幾鼻幾分. 王思善曰: 眼中白粉染瞳神外空地, 次用烟子點睛, 墨打圈, 眼梢微起, 有摺便笑. 七畫左右眼

上一筆. 八畫左右眼下一筆, 此一筆須極輕淡, 不可著痕跡, 于設色時, 更宜留心.
九畫眼珠. 十畫鼻梁. 十一畫上下眼皮. 十二畫上眼眶兩筆, 從眼上
一筆算起, 或一鼻幾分, 又或二鼻幾分, 再用眼比, 或一眼幾分, 二眼
幾分. 十三畫下眼眶兩筆, 此法同上; 眼眶如有眶肉者, 則如定眼角
法亦以鼻數上比之. 十四畫兩眉, 有不離眼眶者, 有離幾分者, 再看
印堂[4]上之方正扁長, 此則中庭[5]定矣. 十五定地角, 約以中庭比定. 十
六定上口脣. 十七畫口中一筆, 兩角須逐漸長出, 亦用直線法, 察其
口角上處, 出鼻幾分, 對眼睛何處. 十八畫上口脣. 十九畫下口脣, 其
厚薄亦以鼻比數. 二十畫鬚髯, 無鬚畫壽帶[6]. 二十一畫全地角, 此則
下庭定矣. 二十二畫左右兩太陽[7], 以眼作十分算, 有容一眼幾分者,
或不及一眼者, 或以鼻比數亦可, 此部位之緊要, 切不可忽. 二十三
畫兩顴, 顴有上下, 須察其最出所在; 出對何處, 進對何處. 最出處亦
用直線, 或出太陽幾分, 或進幾分, 有顴小而高處在面心上者, 須用
顔色染出. 二十四畫兩頤, 頤邊一筆須分兩斷, 齊鼻下平去作之上一
斷, 口脣橫看作下一斷. 上斷以鼻準或鼻比數, 下斷以口脣闊狹比數,
口脣亦可作十分算也. 訣總在用橫線法, 卽接着齊鼻平去一筆, 約數,
或一鼻準有餘, 或兩鼻準. 肥者再加, 再以鼻比數或四鼻或五六鼻皆
可比定. 大約宜瘦不宜肥, 宜進不宜出, 可稍加修改, 無致筆淬墨涴.
二十五畫兩耳, 耳之上下無定, 大約不離眼眶上下. 二十六畫兩鬢,
如露頂卽畫髮際; 若戴冠者畫帽簷, 如此則上庭定矣.

1) 참핵(參核)은 참고하여 낱낱이 대조하는 것이다.
2) 분수(分數)는 비례하여 나누는 것이다.
3) 역수(逆數)는 곱하여서 1이 되는 두 수의 각각을 다른 수에 상대하여 이르는 말이
 다. 예컨대 5의 역수는 5분의 1이고, 3분의 2의 역수는 2분의 3이다. 하나의 수
 를 어떤 수로 나누어 얻은 수를 말한다. 거슬러 올라가서 헤아린다는 뜻도 있다.
4) 인당(印堂)은 양쪽 눈썹의 사이이다.

5) 중정(中庭)은 삼정(三庭)의 하나인데, 머리털 경계에서 양 눈썹까지가 '상정上庭'이고, 양 눈썹에서 콧마루까지가 '중정中庭'이며, 콧마루 아래 한 필치로 그리는 아래턱까지가 '하정下庭'인데, 이것을 '삼정三庭'이라 한다.
6) 수대(壽帶)는 코끝의 양쪽 곁으로부터 턱에 이르는 주름이다.
7) 태양(太陽)은 눈썹 바로 위 이마의 가장자리에 오목하게 들어간 부분이다.

全局¹⁾

面上全局可以上庭比中庭, 中庭比下庭, 長短闊狹, 兩兩相比, 則大局可得. 或云: 落筆先左後右, 大像先用淡墨定局²⁾, 次加檀子砌染, 此法亦頗近理, 並附論及.

1) 「전국全局」은 『전신비요傳神秘要』의 항목으로, 얼굴 전체의 짜임새를 얻는 방법을 설명한 것이다. *전국(全局)은 전체의 대세(大勢)로 국면(局面; 틀, 격식, 규모, 짜임새)을 이른다.
2) 정국(定局)은 고정 불변의 판국이다. 최후에 결정하는 것으로 얼굴의 형을 정하는 것이다.

生紙畵法¹⁾

生紙²⁾畵極難, 以落筆略重, 無從改易. 其法脫稿³⁾紙上卽着粉極勻, 兩圈邊上不可有顏色滲出, 卽帶濕烘染深淺如法, 俟乾以手摩去粗粉及紙上粗屑, 又配顏色潤全面, 其烘染如前. 顏色由淡而深, 畵兩三次, 或再加砌染, 用檀子提醒⁴⁾深處.

1) 「생지화법生紙畵法」은 『전신비요傳神秘要』의 항목으로, 생지에 그리는 방법을 설명한 것이다.
2) 생지(生紙)는 뜨기만 하고 가공하지 않은 종이인데, 생지는 흡수성이 강하여 서화에 사용되는 주요한 재료이다. *생지는 오랫동안 저장하기에 좋고 막 생산된 생지는 너무나 희고 깨끗하여, 화기(火氣)가 사람을 위협하는 것을 느낀다.
3) 탈고(脫稿)는 원고 쓰기를 마치는 것이다. 여기서는 밑그림 즉 초고(草稿)가 완성된 것을 이른다.

4) 제성(提醒)은 일깨워줌, 환기를 시키는 것으로 분명한 효과를 낸다.

礬紙畫法¹⁾

用礬紙脫稿將手摩去紙上粗屑, 又加礬一遍, _{恐礬紙不透} 用顏色烘染氣色, 其低處卽用檀子三朱等色畫到, 亦看面上全部氣色, 和粉上之, 極輕薄而勻, 俟乾亦摩去浮粉, 配顏色潤全面, 再加烘染, 以無粉氣爲度. _{凡畫背後須再托粉, 粉中少用顏色和之.}

1) 「반지화법礬紙畫法」은 『전신비요傳神秘要』의 항목으로 반지(礬紙)에 그리는 방법을 설명한 것이다. *반지(礬紙)는 생지 위에 백반수(白礬水)를 여러 번 칠한 것이다.

設色層次¹⁾

設色無一定層次, 約略言之: 脫稿後第一層用檀子醒深處. 第二層檀子染. 第三層三朱臙脂染, 上口脣用燕支加淡墨畫, 下口脣加三朱²⁾畫. 用色亦有淺深非一抹卽已也. 口脣亦有不用墨, 上口脣紅下口脣淡者, 俱在臨時配合. 第四層用粉合入三朱藤黃, _{面赤者和赭石} 空瞳神眼白不用着粉, 餘俱着勻. 第五層用礬, 第六層用顏色潤全面, 再加染. _{染無層次, 以染足爲度}³⁾

1) 「설색층차設色層次」는 『전신비요傳神秘要』의 항목으로, 채색하는 차례를 설명한 것이다.
2) 삼주(三朱)는 화가들이 주사(朱砂)를 사용할 때 선홍(鮮紅)을 가지고 잘게 부수어 수비(水飛)하면, 드디어 주표(朱標), 2주(二朱), 3주(三朱) 세 종류의 붉은 색이 이루어진다. 3주(三朱)는 약간 검은 기를 띤 붉은색이다.
3) 선염에는 차례가 없고 선염이 만족함을 법도로 삼는다.

瞳神凡染一次點一次, 漸漸積深, 加煙煤¹⁾點睛, 及畫上眼皮. 鬚眉最
黑處輕輕²⁾略醒, 惟下眼皮一筆, 用臙脂畵, 痕迹不宜重.

1) 연매(煉煤)는 검정, 그을음, 검은 눈썹먹이다.
2) 경경(輕輕)은 가볍고 조심스레 행동하는 모양이다.

用粉¹⁾

用粉以無粉氣爲度, 此事常有過不及之弊. 太過者, 雖無粉氣未免筆
墨重濁, 不及者, 神氣不完, 卽無生趣. 故畵法從淡而起, 加一遍自然
深一遍, 不妨多畵幾層. 淡則可加, 濃則難退. 須細心參之, 以恰好²⁾
爲主. 用粉不一法, 有用膩粉³⁾者, 取其不變顔色; 有用鉛粉⁴⁾者, 須製
得好, 然用蛤粉⁵⁾最妙, 不變色兼有光彩. 蛤粉製法, 先將殼上一層黑皮去淨, 研
極細用之.

1) 「용분用粉」은 『전신비요傳神秘要』의 항목으로, 호분을 사용하는 방법을 설명한
 것이다.
2) 흡호(恰好)는 때마침, 공교롭게도, 적당함, 알맞음이다.
3) 이분(膩粉)은 매끄럽고 윤이 나는 호분이다.
4) 연분(鉛粉)은 납을 산화(酸化)하여 만든 백색 안료인데, 좋은 것이 아니면 검게
 변하기 쉽다.
5) 합분(蛤粉)은 조개껍질을 미세하게 갈아서 수비(水飛)하여 만든 흰색 안료인데,
 거의 변색되지 않는다.

又有上面不用粉, 惟背後托粉者, 其法亦是. 不論生紙礬紙俱可

補綴¹⁾

設顔色有不和處, 仍將薄粉籠之, 再加烘染, 此亦補綴之道. 籠粉後俟乾,

亦須摩去粗屑再染.²⁾

1) 「보철補綴」은 『전신비요傳神秘要』의 항목으로, 보충하고 다듬어서 꾸미는 것을
설명한 것이다. *보철(補綴)은 보수하는 것을 두루 이르는 말로, 보충하고 다듬
어서 꾸미는 것이다.

2) 호분을 덮은 후 마르기를 기다려서, 거친 가루를 문질러 제거하고 다시 칠해야 한다.

火氣¹⁾

顔色不純熟及用粉太重, 便多火氣, 故用礬紙畵略好, 用生紙畵爲難
也. 前論用淡墨先籠, 若面眶小者, 此法亦不可用. 欲除火氣, 須多臨
古人筆墨.

1) 「화기火氣」는 『전신비요傳神秘要』의 항목으로, 화기(火氣)를 설명한 것이다.
*화기(火氣)는 불에서 나오는 뜨거운 기운이다. 노기(怒氣)·욕정(欲情)·정염
(情炎)을 비유하는 말이다. 오행설(五行説)에서 말하는 화(火)의 정기(精氣)이다.

氣韻¹⁾

筆底²⁾深秀自然有氣韻. 此關係人之學問品詣³⁾, 人品高, 學問深, 下筆
自然有書卷氣. 有書卷氣⁴⁾卽有氣韻.

1) 「기운氣韻」은 『전신비요傳神秘要』의 항목으로, 기운(氣韻)을 설명한 것이다.
*기운(氣韻)은 작품의 풍격(風格)과 정취(情趣)이다.

2) 필저(筆低)는 필하(筆下)와 같이 붓끝을 이른다.

3) 품예(品詣)는 품행(品行)이다.

4) "서권기書卷氣"는 작품에 풍기는 학자다운 풍모나, 문인의 기풍 따위를 이른다.

白描¹⁾

白描打眶格尤宜淡. 東坡云: "吾嘗於燈下顧見頰影, 使人就壁畫之, 不作眉目, 見者皆知其爲我." 夫鬚眉不作, 豈復設色乎? 設色尙有部位見長²⁾, 白描則專在兩目得神³⁾. 其烘染用淡墨或少以赭石和墨亦可, 下筆須潔淨輕細, 得其輕重爲要. 面上惟鼻及眼皮·眉目·口脣有筆墨痕跡, 若鼻準·眉骨⁴⁾·兩顴·兩頤·山根一筆, 中側邊一筆, 眼眶上·下兩筆. 髮際打圈⁵⁾須用淡墨烘出, 故打眶格尤宜淡.

1) 「백묘白描」는 『전신비요傳神秘要』의 항목이다. 백묘법으로 초상을 그리는 방법을 설명한 것이다. *백묘(白描)는 먹 선으로만 대상을 묘사하면서 색채를 사용하지 않는 방법이다. 넓게는 색채를 칠하기 전의 밑그림·분본·소묘 등도 포함되지만, 본래 백묘는 선묘로 이루어진 작품을 가리킨다.
2) "부위견장部位見長"은 설색이 도와서 부위를 잘 드러낸다고 하는 것이다. *부위(部位)는 얼굴 각 부분의 위치를 가리킨다. 설색의 농담(濃淡)이 있고 명암(明暗)으로 고저를 나타내기 때문에, 부위가 잘 드러나는 것이다.
3) 득신(得神)은 신운(神韻)을 얻는 것으로 핍진(逼眞)함을 형용한다.
4) 미골(眉骨)은 미간(眉間; 두 눈썹 사이)이나 미두(眉頭; 눈썹 언저리)를 가리킨다.
5) 발제(髮際)는 머리카락이 생겨난 언저리이다. 타권(打圈)은 얼굴을 그리는 것이다.

臨摹¹⁾

學者從師求其規矩, 旣得規矩, 須自臨摹. 多臨古人好畫, 則設色精妙, 脫去火氣²⁾. 如僅以庸師所作學之, 則筆不流于汙俗, 必習于澆薄³⁾矣, 蓋前人之畫色澤純和⁴⁾, 筆法沉秀⁵⁾, 學者臨至百遍, 自然與衆手不同.

1) 「임모臨摹」는 『전신비요傳神秘要』의 항목으로, 초상을 모사하는 방법을 설명한 것이다. *임모(臨摹)는 그림이나 글씨를 원본대로 모사하는 것이다.
2) 화기(火氣)는 노기(怒氣)를 비유하고, 욕정(欲情), 정염(情炎)이다.
3) 요박(澆薄)은 얇은 것이다. 풍속이 부박(浮薄)한 것이다.
4) 순화(純和)는 순수하고 온화한 것이다.
5) 침수(沉秀)는 깊고 빼어난 것이다.

芥舟學畫編論傳神人物[1]

清 沈宗騫 撰

傳神總論[2]

畫法門類[3]至多，而傳神寫照[4]由來最古，蓋以能傳古聖先賢之神垂諸後世也. 不曰形，曰貌，而曰神者，以天下之人形同者有之，貌類者有之，至於神則有不能相同者矣. 作者若但求之形似，則方圓肥瘦，卽數十人之中，且有相似者矣，烏得謂之'傳神'? 今有一人焉，前肥而後瘦，前白而後蒼，前無鬚髭[5]而後多髯[6]，乍見之或不能相識，卽而視之，必恍然[7]曰，此卽某某[8]也，蓋形雖變而神不變也. 故形或小失，猶之可也，若神有少乖，則竟非其人矣. 然所以爲神之故，則又不離乎形. 耳目口鼻固是形之大要[9]，至於骨格起伏高下，縐紋多寡隱現，一一不謬，則形得而神自來矣. 其亦有骨格縐紋一一不謬，而神竟不來者，必其用筆有未盡處. 用筆之法須相其面上皮色或寬或緊，或粗或細，或略帶微笑，若與人相接意態[10]，然後商量[11]當以何等筆意取之，則斷無不得其神者. 夫神之所以相異，實有各各不同之處，故用筆亦有各各不同之法，或宜渲暈[12]，或宜勾勒，或宜點剔，或宜皴擦，用之不違其法，自能百無一失. 夫用筆之法原不是故爲造出，乃其面上所各自具者，我不過因而貌之，直是當面放一幅天然名作之像，我則從而縮臨之也. 有筆處的是少不得之筆，有墨處的是不可免之墨，有色處的是應得有之色. 層層傳上以待如其分而止，做到[13]工夫純熟，自然心手妙合，形神[14]逼肖矣. 初學須多看古人名作，識其用筆之法，實

從天然自具而來, 細心體認¹⁵⁾, 盡意揣摩¹⁶⁾, 能識面上有天然筆法, 自筆下有天然神理¹⁷⁾. 若不向此加功¹⁸⁾, 徒規規¹⁹⁾於方圓・肥瘦・長短・老幼之間, 縱或形獲少似而神難盡得, 傳神云乎哉?

1) 『개주학화편논전신인물芥舟學畵編論傳神人物』은 1781년 청나라 심종건(沈宗騫)이, 『개주학화편』에서 인물을 사실적으로 표현하는 데 관하여 논한 것이다. *개주(芥舟)는 심종건(沈宗騫)의 호이다.
2) 「전신총론傳神總論」은 『芥舟學畵編論傳神人物』의 항목으로, 초상화에 관한 이론을 총괄하여 서술한 것이다.
3) 문류(門類)는 부문별로 나눈 종류를 이른다.
4) "전신사조傳神寫照"는 초상화를 이른다. 전신(傳神)은 정신을 전하는 것으로, 문학이나 그림 등에서 사실적으로 잘 표현된 것을 비유하기도 한다.
5) 수자(鬚髭)는 턱수염과 코밑수염이다.
6) 염(髥)은 구레나룻이다.
7) 황연(怳然)은 어슴푸레하여, 확실하지 않은 모양이다.
8) "모모某某"는 아무아무, 누구누구를 가리키는 말이다.
9) 대요(大要)는 대략의 줄거리, 전체의 요점을 간추려 뭉뚱그린 개요(槪要)를 말한다.
10) 의태(意態)는 마음의 상태, 심경(心境)이다.
11) 상량(商量)은 헤아려 생각하는 것이다.
12) 선운(渲暈)은 선염하는 방법으로 바림하는 것이다.
13) 주도(做到)는 어떤 정도나 상태로까지 …하다, …로 되다, 달성하다이다.
14) 형신(形神)은 모습과 정신을 이른다.
15) 체인(體認)은 몸소 겪어, 마음으로 충분히 이해하는 것이다.
16) 췌마(揣摩)는 남의 마음을 미루어 헤아리는 것이다.
17) 신리(神理)는 신령한 도, 정신과 이치, 혼령, 혼백 등을 이른다.
18) 가공(加功)은 더욱 노력하는 것이다.
19) 규규(規規)는 식견이 좁고 융통성이 없는 모양이다.

取神¹⁾

天有四時之氣, 神亦如之. 得春之氣者爲和而多含蓄²⁾, 得夏之氣者爲旺而多暢遂³⁾, 得秋之氣者爲淸而多閑逸⁴⁾, 得冬之氣者爲凝而多歛抑⁵⁾; 若狂笑・盛怒・哀傷・憔悴之意, 乃是天之酷暑・嚴寒・疾風・苦

雨之際, 在天非其之正, 在人亦非其神之正矣. 故傳神者當傳寫⁶⁾其神
之正也. 神出於形, 形不開則神不現, 故作者必俟其喜意流溢之時取
之. 目於喜時則稍紋挑起, 口於喜時則兩角向上, 鼻於喜時則其孔起
而欲藏, 口鼻兩傍於喜時則壽帶⁷⁾紋中間勾起向頰. 蓋兩顴之間, 笑則
起, 愁則下, 不起不下, 在人不過無喜無愁. 照此傳寫猶恐其板滯而
無流動之致, 故必略帶微笑乃佳爾. 又人之神有專屬一處者, 或在眉
目, 或在蘭臺⁸⁾, 或在口角, 或在顴頰. 有統屬⁹⁾一面者, 或在皮色如寬·
緊·疏·縐之類是也; 或在顔色如黃·白·紅·紫之類是也. 既能一
一無差, 復能筆墨淸潤, 無使重滯而有輕和圓轉之趣, 乃是妙手¹⁰⁾. 其
有一種面皮緊薄, 肉色靑黃¹¹⁾, 目定無神, 口紋覆下, 神氣¹²⁾短薄, 意
思慘淡¹³⁾者, 縱有絶世名手, 必不能呼之欲出也. <u>竹垞老人</u>¹⁴⁾謂<u>沈爾調</u>¹⁵⁾
曰: "觀人之神如飛鳥之過目, 其去愈速, 其神愈全." 故當瞥見之時神
乃全而眞, 作者能以數筆勾出, 脫手¹⁶⁾而神活現¹⁷⁾. 是筆機¹⁸⁾與神理湊
合¹⁹⁾, 自有一段天然之妙也. 若工夫未至純熟, 須待添湊²⁰⁾而成, 縱得
部位顔色一一不甚相違而有幾分相肖, 只是天趣²¹⁾未臻, 尙不得爲傳
神之妙也.

1) 「취신取神」은 『芥舟學畵編論傳神人物』의 항목으로, 정신을 취하는 것에 대하여 논한 것이다.
2) 함축(含蓄)은 속에 간직하고 있는 것이다.
3) 창수(暢邃)는 초목이 무성하게 자라서, 발육의 성질을 다 이룬 것이다.
4) 한일(閑逸)은 한가하고 안일하다, 속세를 떠나 유유자적하는 것이다.
5) 염억(斂抑)은 억누르는 것이다.
6) 전사(傳寫)는 본을 떠서 그리는 것으로, 밑그림을 받치고 그리는 것을 이른다.
7) 수대(壽帶)는 코끝의 양쪽 곁에서부터 턱에 이르는 주름을 이른다.
8) 난대(蘭臺)는 관상가가 코의 왼쪽을 이르는 말이다.
9) 통속(統屬)은 통틀어 관할함, 또는 예속된 것이다.
10) 묘수(妙手)는 기예가 뛰어난 사람, 뛰어난 솜씨를 이른다.
11) 청황(靑黃)은 청색과 황색으로, 아름다운 채색을 이른다.

12) "신기정성神氣情性"은 정신과 표정과 성격이다. *신기(神氣)는 신령한 정신, 표정, 태도, 기색, 풍격과 운치이다.

13) "의사참담意思慘淡"은 표정이 참담한 것이다. *의사(意思)는 생각이나 의도, 표정이나 기색, 정취나 흥취, 정서나 기분 등이다. *참담(慘淡)은 비참하고 처량한 것이다.

14) 죽타노인(竹垞老人)은 청(淸)나라 주이준(朱彝尊)의 호이고, 수수(秀水) 사람이다. 강희(康熙; 1662~1722) 연간에 홍박(鴻博)으로 등용되어 명사(明史)의 편수(編修)에 참여하였으며, 고증학(考證學)에 밝았다. 시사(詩詞)에 뛰어나 왕사정(王士禎)과 남북의 양대가(兩大家)로 일컬어졌고, 강진영(姜宸英)·엄승손(嚴繩孫)과 함께 강남삼포의(江南三布衣)로도 일컬어졌다.

15) 심소(沈韶)는 청(淸)나라 절강(浙江) 가흥(嘉興) 사람으로 자가 이조(爾調)이다. 증경(曾鯨)의 제자이며, 인물화, 특히 사녀(士女)의 인물묘사에 뛰어났다.

16) 탈수(脫手)는 손을 벗어남, 손을 떠나는 것이다.

17) 활현(活現)은 생생하게 나타남, 분명하게 드러나는 것이다.

18) 필기(筆機)는 작품의 구상이나, 영감(靈感)을 말하는 것이다.

19) 주합(湊合)은 하나로 모이는 것이다.

20) 첨주(添湊)는 모아지기를 보태는 것이다.

21) 천취(天趣)는 자연의 정취, 천연의 운치를 이른다.

約形[1]

以盈尺[2]之面而縮於方寸[3]之中, 其眉目鼻口方位若失之豪釐何啻千里? 故曰約. 約者束而取之之謂. 以大縮小, 常患其寬而不緊, 故落筆時當各各以寬泛爲防. 先以極淡墨取目及眉, 次鼻, 次口, 次打圍, 俱粗粗爲之. 再約量其眉目相去幾何, 口鼻與眉目相去又幾何, 自頂及頷, 其寬窄修廣一一斟酌而安排之. 安排旣定, 復逐一細細對過, 勿使有纖毫處不合, 卽無纖毫處寬泛, 雖數筆粗稿, 其神理當已無不得矣.

1) 「약형約形」은 『芥舟學畫編論傳神人物』의 항목으로, 초상을 축소하여 그리는 것이다.
2) 영척(盈尺)은 한 자 남짓한 것으로, 사방한 자 정도의 넓이, '협소함'을 이른다.
3) 방촌(方寸)은 사방 한 치의 넓이로, 얼마 안 되는 크기를 이른다.

夫面上邱壑[1]高高下下無些子平地, 乃以貼平之紙素狀之, 而能亦無
些子平地, 非用筆有法如何可得? 如不得法則無筆墨處皆必平平斯寬
矣. 今請抉其不使寬而致平之故, 俾學者得所依據焉. 眼包睛而高如
有細縐紋者, 則寫其縐紋以高之. 如無縐紋者則於傍睛處略深其色以
高之. 若眼眶深者須顯其勾筆, 若不深則不必故爲添設. 能四際[2]安排
得法, 亦必自然高起.

1) 구학(邱壑)은 깊은 산과 골짜기이다. 여기선 사람의 얼굴 부위를 오악(五岳)에 비
 유하여, 이마(額)를 남악(南岳), 코를 중악(中岳), 좌측 광대뼈를 동악(東岳), 우
 측 광대뼈를 서악(西岳), 턱을 북악(北岳)이라고 한다.
2) 사제(四際)는 4가지 구분으로 '이목구비耳目口鼻', 이마, 광대뼈, 코, 턱을 이른다.

山根本高, 卽有塌者亦必略略[1]高起, 故寫山根者須近眉處下筆斜透
至近頰處. 鼻尖兩筆有接著山根者, 直鼻也; 有不接山根者鼻梁中間
開大也. 又山根有止一層者帶塌者是; 有兩層者其中層或上透眉心,
或下連鼻尖, 須略見筆法, 約定骨幹, 不得專以模糊之筆多次虛籠[2]致
成顢頇[3]模樣. 兩顴骨亦皆隆起[4], 其高處帶蒼色者, 先擦以淡墨, 後用
色籠以高之. 或顯從眼梢下起一筆者, 或隱傍眼梢外上接眉稜[5]下連
頤輔[6]者, 亦當以淡墨勾取後, 以色籠之, 自覺隆隆隱起[7]矣.

1) 약략(略略)은 살짝, 약간, 조금, 조끔씩이란 뜻이다.
2) 허롱(虛籠)은 듬성듬성한 모양이다.
3) 만안(顢頇)은 얼굴이 큰 모양으로, 어수룩하다, 멍청하다, 사리에 밝지 못한 것을
 비유하는 말이다.
4) 융기(隆起)는 가운데가 볼록하게 일어난 것이다.
5) 미릉(眉稜)은 얼굴 가운데 눈썹이 차지하는 약간 도도록한 부위로, 눈두덩을 이
 른다.
6) 이보(頤輔)는 턱과 광대뼈이다.
7) "융릉은기隆隆隱起"는 우뚝 솟아서 도드라진 것이다.

眉稜無骨不起者, 但隱顯之不同耳. 隱者略施微暈, 顯者須見筆痕,
眉稜髮際[1]之間謂之天庭. 天庭有重起而高者, 則環勾兩淡筆於髮際
之內, 隱若圓起; 有自下削上者, 則傍眉稜以色暈入髮際; 有凹起而
堆前者, 則當以色從耳根髮際兩邊暈攏[2], 總要[3]使高下之形顯然[4]可
見, 而仍不著形跡爲得. 口角壽帶皆宜略爲抑上, 令得欣喜之意.

1) 발제(髮際)는 머리칼 경계로 머리칼과 이마가 연접한 부분의 선을 이른다.
2) 운롱(暈攏)은 운염(暈染)하여 하나로 합치는 것이다.
3) "총요總要"는 '꼭 …하지 않으면 안 된다.' '대개 … 할 것이다.' '아무래도 … 할
 필요가 있다.'는 뜻이다.
4) 현연(顯然)은 분명·뚜렷한 모양이다.

至於打圍[1]是寫其邊道側疊地面[2], 故輕重出入濃淡之間, 尤須用意斟
酌[3], 蓋一面之間無一絲空處[4], 卽是無一絲平處. 能使不空處皆不平,
是謂緊合, 不特癯而淸者筆當如是, 卽腴而偉者亦必如是, 細細較對,
無一處不合, 則不期神而神自來矣. 故作他畫或有宜於放筆而爲之者,
獨於傳神雖刻刻收斂[5], 尙慮有溢於本位[6]者, 若硏習旣久, 經閱亦多,
而絶無合作, 大都不免因平而寬之弊. 有因是說而能致力[7]於此, 則他
山[8]之助不無小補云.

1) 타위(打圍)는 사방에서 에워싸는 것인데, 얼굴 윤곽선을 그리는 것이다.
2) 지면(地面)은 땅의 표면, 어떤 사물의 내부와 외부의 장식된 겉모습을 이른다.
3) 짐작(斟酌)은 사정이나 형편 따위를 어림잡아 잘 헤아리는 것이다.
4) 공처(空處)는 빈 곳, 부족한 곳, 헛된 곳을 이른다.
5) 수렴(收斂)은 행동거지를 점검하여, 몸과 정신을 다잡는 것을 이른다.
6) 본위(本位)는 일의 책임 범위나, 사고 행동의 중심이나 중점을 이른다.
7) 치력(致力)은 있는 힘을 다하는 것이다.
8) 타산(他山)은 '타신지석他山之石'의 준말이다. 다른 산에 나는 보잘 것 없는 돌이
 라도 자기의 옥을 가는데 도움이 된다는 뜻이다. 다른 사람의 하찮은 언행도 자
 기의 수양에 도움이 될 수 있음을 비유하는 말이다.

用筆¹⁾

兩間²⁾之物無不可以狀之者惟筆而已. 夫以筆取物而欲肖之, 非用筆得法者不能, 況人之面貌尤爲靈氣³⁾發現之處, 若徒藉凹凸・蒼黃・白晳・紅潤之色, 不過得之形似而已, 其靈秀韶韻⁴⁾之致, 萬萬不能⁵⁾得也. 欲得靈秀韶韻之致, 而不講求於筆法之所在, 亦萬萬無由得也. 試觀古人所作人物, 但落落⁶⁾數筆勾勒, 絶不施渲染, 不但邱壑自顯, 而且或以古雅, 或以風韻⁷⁾, 或以雄傑⁸⁾, 或以雋永⁹⁾, 神情意態¹⁰⁾之間, 斷非尋常世人所易得, 苟以庸俗之筆仿而爲之, 則依然¹¹⁾庸俗之狀而已矣, 則甚矣用筆之足尙也. 今之傳神家全賴以脂赭之色添而成之, 縱得幾分相肖, 必至俗氣薰人, 難以嚮邇¹²⁾.

1) 「용필用筆」은 『芥舟學畫編論傳神人物』의 항목으로, 붓을 사용하는 것에 관하여 설명한 것이다.
2) 양간(兩間)은 하늘과 땅 사이, 하늘 아래를 이른다.
3) 영기(靈氣)는 영묘한 기운이나 효험, 신비스러운 기운을 이른다.
4) 영수(靈秀)는 뛰어나고 빼어남이고, 소운(韶韻)은 아름다운 울림이다.
5) "만만불능萬萬不能"은 '만만불가萬萬不可'로 아주 불가능한 것을 이른다.
6) 낙락(落落)은 쓸쓸한 모양, 단단한 모양, 뜻이 높고 대범한 모양, 뜻을 얻지 못하는 모양이다.
7) 풍운(風韻)은 멋스런 운치를 이른다.
8) 웅걸(雄傑)은 뛰어나게 호방한 것이다.
9) 준영(雋永)은 재능이 빼어난 것이다.
10) "신정의태神情意態"는 신기(神氣)와 표정 및 태도를 이른다.
11) 의연(依然)은 전과 다름없다. '여전히 …하다'는 뜻이다.
12) "향이嚮邇"는 …을 향하여 가까이 가는 것이다.

卽解以淡墨取凹凸爲邱壑¹⁾, 亦慮神氣²⁾不淸, 惟無筆也. 若能先相其人之面, 摘其應用筆處以筆直取之, 輕重恰合, 濃淡得宜, 旣不令其模糊, 復不使其著迹. 皆不模糊, 則渾融³⁾之中不沒淸朗神氣, 不著迹,

則顯豁[4]之中不失圓潤[5]意思. 於是淸神奕奕[6], 秀骨珊珊[7], 雖尋常形狀, 一經其筆, 無不風趣可喜, 而仍能宛以肖之. <u>東坡</u>所謂販夫販婦[8]皆冰玉[9]者也. 實由作者有不猶人之筆致, 因而所作者亦各有不猶人之意筆致, 豈非用筆之妙哉!

1) 구학(邱壑)은 깊은 산과 골짝이이다. 여기서는 얼굴의 들어가고 나온 부분들을 오악(五岳)에 비유하는 말이다.
2) 신기(神氣)는 만물을 만들어 내는 원기(元氣), 신령스런 기운, 정신과 기력이다.
3) 혼융(渾融)은 온전히 융합하는 것이다.
4) 현활(顯豁)은 명백하다, 뚜렷하다, 현저한 것이다.
5) 원윤(圓潤)은 기법이 원숙하고 미끈함, 물체의 표면이 빛나는 것이다.
6) "청신혁혁淸神奕奕"은 맑은 정신과 기세가 분명한 것을 이른다.
7) "수골산산秀骨珊珊"은 빼어난 골격이 맑고 깨끗한 것을 형용하는 말이다.
8) "판부판부販夫販婦"는 장사하는 남자와 여자를 이른다.
9) 빙옥(冰玉)은 얼음과 옥인데, 맑고 깨끗하여 아무 티가 없음을 이르는 말이다. 훌륭한 장인과 훌륭한 사위를 아울러 이르는 말이다. 진(晉)의 위개(衛玠)가 장인인 악광(樂廣)과 명망이 높아 당시 사람들이 '婦翁氷淸, 女壻玉潤'이라 한 데서 나온 말이다.

又面上皮縷及皴紋, 皆應顯其筆跡, 凡下筆必依其橫豎. 如額之縷橫, 故紋之粗細隱顯不齊, 而總皆橫覆. 至眉心則縷又豎, 纔過眉心至山根[1], 則其縷又橫. 鼻山之旁, 其縷又斜, 自印堂[2]揷近鼻管[3]兩顴之縷, 從眼梢魚尾紋[4]分下, 帶笑則長而深, 否則略見而已. 魚尾紋挑上則環到眉稜[5], 接著額之覆紋. 兩頤之紋皆依壽帶[6]分垂環向頦下. 頷下之紋又橫, 項之兩旁則又豎. 寫紋當以勾筆取之, 寫縷當以皴筆取之, 故知寫照惟用筆. 用筆之道譬如蓋造房屋, 勾取大槪則如梁柱牆垣, 寫及皴紋則如窗櫺墻砌, 雖未經丹艧[7]之施, 已具連雲之觀, 工夫大要全在用筆. 須將前代妙手如<u>曾氏</u>[8]一派細玩其下筆之道, 再於臨時能從面部相取下筆的確[9]道理, 勾勒皴擦, 用惟其宜, 濃淡輕重, 施得其

當. 無模糊著迹之弊, 有圓和流潤[10]之神, 則不僅獨步一時, 且將卓絶古今矣.

1) 산근(山根)은 양쪽 눈 사이에 코가 시작하는 부분을 이른다.
2) 인당(印堂)은 양눈썹 전체를 삼등분하여 그 중신을 명당(明堂)이라 하고, 아래로 접한 부분을 인당(印堂)이라 하며, 인당아래는 산근(山根)과 접한다.
3) 비관(鼻管)은 비공(鼻孔)과 같이 콧구멍을 가리킨다.
4) 안초(眼梢)는 눈초리 즉 눈 꼬리 부분이다. *어미문(魚尾紋)은 눈 꼬리와 귀밑머리 사이의 주름이다.
5) 미릉(眉稜)은 눈썹이 나는 두둑한 부위를 가리킨다.
6) 수대(壽帶)는 코끝의 양쪽 곁으로부터 턱에 이르는 주름으로 입가의 주름을 이른다.
7) 단확(丹臒)은 단청으로 색깔을 이른다.
8) "증씨일파曾氏一派"는 명나라 증경(曾鯨)의 한 유파를 이른다. *증경(曾鯨; 1568~1650)은 명나라 보전(莆田) 사람인데, 금릉(金陵)에 살았다. 자는 파신(波臣)이고, 초상화에 뛰어나 명성을 떨쳤다. 그의 초상화는 마치 거울에 비친 모습처럼 인물의 성정과 표정을 극명하게 묘사했는데, 특히 채색이 엄윤(淹潤)하고 눈동자가 생동하여 예쁜 눈매로 곁눈질하며 찡그린 듯 웃는 모습이 아주 박진감이 있었다. 또 귀인의 영매한 모습이나 얼굴의 굴곡·규방 여인의 아름다움 같은 것도 한번 그의 붓을 거치면 미추(美醜)를 여실히 드러냈다. 그는 초상을 그릴 때는 성심껏 대상에 몰두하여 남과 나를 모두 잊었으며, 짙은 먹으로 윤곽을 그린 뒤에 채색을 하되 덧칠을 수십 겹을 했다. 장기(張琦)·장원(張遠)·고기(顧企)·고운잉(顧雲仍)·김곡생(金穀生)·왕윤경(王允京)·요대수(廖大受)·심소(沈韶) 등이 모두 그의 화법을 따랐다.
9) 적확(的確)은 틀림없이 확실한 것이다.
10) "원화유윤圓和流潤"은 원만하게 조화되어, 널리 적셔서 윤색하는 것이다.

用墨[1]

傳神家不識用墨之道, 往往卽以赭色佈置部位, 不知面部雖有高下邱壑, 而其色實則一統, 或有幾處深色, 亦無關於凹凸者, 乃竟全以色添湊而成, 必至薰俗板滯, 縱得相似, 殊乏意致. 故必識用墨之道, 乃可以得傳神三昧[2]. 卽如作少年人及芳年[3]女照, 其邱壑自有凹凸之處,

若以赭取則太黃, 以脂取之則太赤, 苟非以墨取之, 何從憑藉⁴⁾? 卽如面色蒼老⁵⁾, 兩顴及鼻尖眼眶俱粗皴而有深黝之色者, 皆當以淡墨擦過, 復以色和墨籠之, 層層而上, 必如其色乃止. 第不可使墨浮於色, 致有黑氣耳. 其法當以淡墨漬過, 然後再以淡墨籠之, 務要墨隨筆痕, 色依墨態, 成後觀之, 非色非墨, 恰是面上神彩⁶⁾. 欲尋墨之所在而不可得, 不知皆墨之所成也. 又今人於陰陽明晦之間, 太爲著相⁷⁾, 於是就日光所映有光處爲白, 背光處爲黑, 遂有西洋法一派. 此則泥於用墨而非吾所以爲用墨之道也. 夫傳神秘妙⁸⁾, 非有神奇, 不過能使墨耳. 用墨秘妙非有神奇, 不過能以墨隨筆, 且以助筆意之所不能到耳. 蓋筆者墨之帥也, 墨者筆之充也, 且筆非墨無以和, 墨非筆無以附, 墨以隨筆之一言, 可謂盡洩用墨之秘矣. 誠攻於此而有得焉, 未有不以絶藝名於一世者.

1) 「용묵용墨」은『芥舟學畵編論傳神人物』의 항목으로, 먹을 사용하는 것에 관하여 설명한 것이다.
2) 삼매(三昧)는 학문이나 기예 등의 오묘한 경지, 온오(蘊奧), 극치 등을 이른다.
3) 방년(芳年)은 스무 살 안팎의 꽃다운 여자 나이로, 방령(芳齡)·방춘(芳春)이라고도 한다.
4) 빙자(憑藉)는 남의 힘을 빌려서 의지하는 것이다.
5) 창로(蒼老)는 용모나 목소리가 나이 들어 보이거나, 반백(斑白)의 노인을 이른다.
6) 신채(神彩)는 정신과 풍채를 이른다.
7) 착상(著相)은 사물의 형상에 집착하는 것을 이른다.
8) 비묘(秘妙)는 오묘함, 기묘함이다.

傳色¹⁾

作照²⁾而能有筆有墨, 則其人之精神意氣³⁾, 已躍然⁴⁾於紙素之上, 雖未設色, 已自可觀. 但旣有其色, 亦不可盡廢, 故傳色之道又當深究其

理, 以備其法, 特不宜全恃丹鉛[5]以眩俗觀耳. 蓋人得天地之中氣以
生, 故其皮肉之色正黃[6], 惟內映之以血, 則黃也而間之以赤, 於是在
非黃非赤之間, 人皆以淡赭爲之, 其色未免不鮮, 不如以硃砂[7]之極細
而浮於面者代之爲得.

1) 「부색傳色」은 『芥舟學畵編論傳神人物』의 항목으로, 색칠하는 방법에 관하여 설
 명한 것이다.
2) 작조(作照)는 초상을 그리는 것이다.
3) 의기(意氣)는 무엇을 해내려고 하는 적극적인 마음이나 기개(氣槪)를 이른다.
4) 약연(躍然)은 약여(躍如)와 같은 뜻으로, 뛰어 오르는 모양, 눈앞에 생생하게 나
 타나는 모양이다.
5) 단연(丹鉛)은 단사(丹砂)와 연분(鉛粉)으로, 옛날에 문서를 교정할 때 썼으므로
 '교정'을 이르고, 연지(臙脂)와 호분(胡粉)으로 단장하는 것을 이른다.
6) 정황(正黃)은 오방색 중에 가운데 속하는 황색(黃色)을 이른다.
7) 주사(硃砂)는 붉은 색 광물성 안료, 산호색의 부드러운 돌을 갈아서 물에 풀면,
 엷은 위 부분은 주표(朱標)이며 좀 무겁고 짙은 부분은 주사이다.

人之顏色, 由少及老隨時而易, 嬰孩之時, 其嫩理細, 色澤晶瑩, 當略
現粉光, 少施墨暈, 要如花朶初放之色. 盛年之際, 氣足血旺, 骨骼隆
起, 當墨主內拓, 色主外提, 要有光華發越[1]之象, 若中年以後, 氣就
衰而欲斂, 色雖潤而帶蒼, 稜角[2]摺痕, 俱屬全顯, 當墨以植骨, 色以
融神, 要使肥澤者渾厚以不磨稜, 瘦削者淸峻而不巉刻[3]. 若在老年則
皮皴血衰, 摺痕深嵌, 氣日衰而漸近蒼茫[4], 色縱腴而少爲顒頜[5]; 甚或
垢若凍梨, 或皴如枯木, 當全向墨求, 以合其形. 屢用色漬, 以呈其
色. 要極其斑剝[6]而不類於塵滓, 極其巉巖而自得其融和[7].

1) 광화(光華)는 빛나는 기운이나 광채이다. *발월(發越)은 밖으로 발산하는 것인
 데, 진(陳)의 하문발(賀文發)과 고월(顧越)이 함께 학문이 깊어 병칭된 것으로,
 기상이 뛰어나거나 준수한 것을 이른다.
2) 능각(稜角)은 모서리로 사물의 튀어나온 부분이다. 성격이 꼿꼿함을 비유한다.

3) 참각(巉刻)은 험준함인데, 말이 날카로움을 형용한다.
4) 창망(蒼茫)은 흐릿하여 밝지 못한 모양이다.
5) 초췌(顦顇)는 몸이 야위어 파리한 모양이다.
6) 반박(斑剝)은 얼룩져서 벗어진 것을 가리킨다.
7) 융화(融和)는 서로 어울려 화합하는 것이다.

凡此尚特言其大槪耳. 至於靈變¹⁾之處, 非可槪視²⁾, 如人皆以凸處色
宜淡, 而不知頭面之上, 其突出處動衝風日, 則色必深. 其窪處風日
少到, 則色必淺. 如槪用其凹處宜深之法, 則諸突出處必皆白矣, 何
以求肖耶? 又人皆以婦人及少年之色宜嫩白嫩紅, 而不知少年及婦人
亦有極蒼色者. 中年以往及老年之人, 亦有極嫩色者. 然少而色蒼,
究是少年之神色³⁾, 而不與老年類, 老而色嫩, 究是老年之氣色, 而不
與少年同. 若槪以色之蒼嫩配人之老少, 又何能便相肖耶?

1) 영변(靈變)은 신기하여 헤아릴 수 없는 변화와 변화가 빠른 것을 형용하는 말이다.
2) 개시(槪視)는 일률적으로 대하는 것이다.
3) 신색(神色)은 심기(心氣)와 안색(顔色)·태도·신채(神彩)를 이른다.

又用色有死活之分, 夫色之美者莫如牡丹, 又莫如綵繪, 然繪死而花
活, 試剪綵繪爲牧丹, 見者莫不賞其逼肖, 若置於眞牧丹之側, 則必
以彼爲人爲之僞, 而覺此則自有天然之妙. 如經徐 黃妙腕¹⁾, 以筆蘸
色點拂²⁾而成者, 其偏反華潤³⁾之致, 更足怡情. 夫綵色非不艷, 剪手非
不工, 而卒莫能及點拂以成者之能得其全神; 蓋點拂而成者, 雖無炫
耀⁴⁾之綵, 却有情態⁵⁾之流, 此卽所謂活色也. 且花植物耳, 其意致神情⁶⁾
尚如此, 況人爲動物之最靈者, 欲形其形而並色其色, 苟非參以活法,
安能得其全神耶? 故傅色之道, 必外而硏習於手法⁷⁾, 內而領會於心
神⁸⁾, 一經其筆, 便覺其人之精神丰采, 若與人相接⁹⁾者, 方是活色, 夫

活色者神之得也, 神得而形又何慮乎?

1) 묘완(妙腕)은 묘수(妙手)와 같이 뛰어난 솜씨를 이른다.
2) 점불(點拂)은 점을 찍어서 치장하는 것으로 그림을 그리는 것이다.
3) 편변(偏反)은 나부끼는 모양, 펄럭이는 모양이다. *화윤(華潤)은 아름답고 운치
 가 있는 것이다.
4) 현요(炫燿)는 밝게 빛나는 것이다.
5) 정태(情態)는 정상(情狀), 표정과 태도, 아리따운 자태, 감정이 나타난 모습 등을
 이른다.
6) 의치(意致)는 의취(意趣)·정취(情趣)·풍취(風趣)이다. *신정(神情)은 사람의 얼
 굴에 나타나는 기색이나 표정, 또는 정신과 감정을 이른다.
7) 수법(手法)은 방법이나 솜씨를 이른다.
8) 영회(領會)는 깨닫는 것이다. *심신(心神)은 마음이나 정신이다.
9) 상접(相接)은 서로 사귐, 서로 잇닿음, 서로 가까워짐. 영접함을 이른다.

斷決[1]

面部之位, 其起伏連斷處, 固無不圓渾[2], 而用筆之道, 又必於圓中存
梗骨爲得. 凡諸起伏連斷之處, 皆欲以筆爲主, 以墨爲輔, 如落筆時,
不能決定其處以下斷筆[3], 勢必至狐疑[4]無主, 旋改旋易, 迄無下筆之
的處, 卽欲不磨稜而稜早已磨去矣. 故於約定匡廓[5]之後, 將應落筆處
分作三等: 第一等是極固起陷下之處, 如鼻準·壽帶輪廓及眼眶顴骨
之深者, 以筆落定, 以淡墨層層輔之. 第二等是略見凹凸之處, 如眉
稜·兩頤·山根及眼眶顴骨之淺而可見者, 以淡墨落定, 以極淡墨略
暈之. 第三等是本無凹凸而微見高低之處, 如額上圓痕, 眉間竪筆,
兩腮有若隱若現之紋, 雙頰露似有似無之跡, 則亦以極淡之筆落定其
處以略暈之. 凡諸落定之處, 務要斟酌的當, 勿使出入, 其或宜側或
宜正, 或宜輕或宜重者, 則皆歸力於墨, 而墨又不得因有筆可倚而故
多塡湊[6], 以致煙薰[7]滿面. 所謂筆者猶行文家立定主見, 如鐵案[8]之不

可移易. 所謂墨者猶行文家輔以辭藻[9], 但當暢遂[10]其意, 不應故飾浮
華[11]以妨大體.　今因論斷決[12]之筆而復及輔佐之墨,　蓋以用墨之道其
多寡出入亦有分量, 不得以爲輔佐而可不論也.

1) 「단결斷決」은 『芥舟學畵編論傳神人物』의 항목으로 중단할 결정을 하는 것이다.
 결단을 내리는 것에 관하여 설명한 것이다. *단결(斷決)은 결단함, 막 잘라 결정
 함, 결단을 내리는 기백, 판결함이다.
2) 원혼(圓渾)은 모나지 않고 둥근 것이다.
3) 단필(斷筆)은 붓 잡기를 끊는 것으로, 저술이나 그림을 중단하는 것이다.
4) 호의(狐疑)는 여우에 비유하여, 의심이 많아서 결단을 내리지 못함, 또는 그 사람
 을 이른다.
5) 광곽(匡廓)은 윤곽(輪廓)이다.
6) 전주(塡湊)는 폭주(輻輳)하는 것으로, 한 곳으로 많이 몰려드는 것을 이른다.
7) 연훈(煙薰)은 연기와 그을음, 연기로 말미암은 훈훈한 기운을 이른다.
8) 철안(鐵案)은 좀처럼 변경할 수 없는 단안(斷案), 또는 확고한 의견을 이른다.
9) 사조(辭藻)는 시문의 아름다운 문채, 문장의 수식을 이른다.
10) 창수(暢遂)는 번성하고 순조로움, 순탄하게 잘 자람, 초목이 무성하게 자라서 발
 육의 성질을 다 이루는 것이다. 그림이나 글로 뜻을 마음껏 표현하는 것이다.
11) 고식(故飾)은 고의적으로 장식하는 것이다. *부화(浮華)는 실속 없이 겉만 화려
 한 것이다.
12) 단결(斷決)은 판단하여 결정하는 것이다.

分別[1]

天下之不相同者莫如人之面, 不特老少蒼嫩, 各人人殊, 卽一人之面
一時之間, 且有喜怒動靜之異, 況人各一神, 烏可槪以一法? 今請申
諸所以分別之故: 有部位之不同者, 長短闊狹是也. 有邱壑之不同者,
高下淺深是也. 有顔色之不同者, 蒼黃紅白是也. 有肌皮之不同者,
寬緊粗細是也. 人之面貌其豐歉盈縮, 長短闊狹之數, 若有一定, 故
豐於面者必歉於側, 盈於側者必縮其面. 長者必狹其側, 短者常闊其
面, 推而準之, 男女皆然.

1) 「분별分別」은 『芥舟學畵編論傳神人物』의 항목으로, 분별하는 것에 관하여 설명
 한 것이다. *분별(分別)은 사물의 이치나 세상 물정을 알아서 헤아림. 사물을 종
 류에 따라 나누어 가르는 일이다.

至於三停五眼¹⁾之數, 亦無或異. 三停者自頂至眉爲一停, 自眉至鼻爲
一停, 自鼻至頰爲一停. 若就其俯者而觀, 則上故豐而下故歉. 就其
抑者而觀, 則上故縮而下故盈. 五眼者人兩耳中間有五眼地位. 惟闊
面側處少故常²⁾若有餘, 狹面側處多故常若不足, 作者耳根及顴骨交
接處留心便得之矣.

1) 오안(五眼)은 불교에서 말하는 다섯 가지 안력(眼力)으로, 육안(肉眼)・천안(天
 眼)・법안(法眼)・혜안(慧眼)・불안(佛眼)을 이른다.
2) 고상(故常)은 옛 규칙, 상례(常例), 본래의 모습이다. '옛 모양 그대로이다', '변함
 없이 늘 그렇다'는 뜻으로 사용된다.

將爲人作照, 先觀其面盤¹⁾當以何字例之. 頂銳而下寬者由字形也. 頂
寬而下窄者甲字形也. 方而上下相同者田字形也. 中間寬而上下皆窄
者申字形也. 上平而下寬者用字形也. 下方而上銳者由字形也. 上下
皆方而狹長者目字形也. 上下皆方而區闊者四字形也. 其上下平準²⁾
不在八字之例者, 須看得確有定見, 然後下淡筆約之, 復再三斟酌以
審定其長短闊狹, 使無纖毫出入³⁾, 斯無不肖矣.

1) 면반(面盤)은 얼굴이나 용모, 또는 얼굴의 윤곽을 이른다.
2) 평준(平準)은 균형이 맞는 것이다.
3) 출입(出入)은 드나듦, 엇비슷함, 굽음, 널리 섭렵하여 두루 관통함, 이랬다저랬다
 함을 이른다.

面上邱壑難以言擬, 今略擧其大槪以俟學者例求. 其五岳高起者, 固
當尋其用筆之處, 其顯然應用勾筆者, 斷須見筆, 若平塌者雖不必顯

然見筆, 亦宜隱若其間. 至於落墨當以墨之濃淡分作十分量用, 如眼
覆筆及圈瞳點睛是十分墨¹⁾, 則眼上下重紋及老年眼眶壽帶口痕鼻孔
是七八分, 中年以後壽帶及眼眶深者應七八分, 淺者或五六分, 最淺
者或三四分, 山根及兩頤應四五分, 或二三分, 顴骨及眉稜應二三分
或一二分, 漸漸添起, 時時省察, 莫令過分, 務使凹凸隱顯無豪釐之
失, 此高下淺深之不同也.

1) "10분묵十分墨"은 1백 퍼센트 먹이라는 것이고, '7~8분묵七八分墨'은 7십~8십
퍼센트 먹이라는 것이다.

人之顏色自嬰孩以至垂老, 其隨時而變者, 固不可以悉數, 卽人各自
具者, 亦不可以數計, 今試論其大槪. 所謂蒼者乃是氣色最老之意,
不論紅白皆有之. 此色非脂赭所能擬, 要於未上粉色時, 先將淡墨捽
其重處, 若皮有細皺, 則當以淡筆依其肉縷細細皺好, 大約一面之最
蒼¹⁾處, 在天庭²⁾鼻準兩顴, 蓋風日所觸, 必先到數處, 故蒼色獨甚耳.
旣上粉色後, 或應黃或應赤, 再以色籠之, 如墨不足亦可補上也. 所
謂黃者卽蒼色之未甚者, 故其所著之處, 皆與蒼同. 若歷年數久便是
蒼色也. 在用墨時不必預爲計慮. 上粉色後以淡赭水漸漸漬上不可一
次便足, 致不潤澤. 且人之面色本如淺色花瓣, 無有一處勻者, 畫者
借此以著筆墨, 卽藉此以成氣韻, 粗心³⁾看去不過統是一色, 細意求之
則此重而彼輕, 此淺而彼深, 能一一無差, 自然神情⁴⁾逼肖矣.

1) 창(蒼)은 청색, 회백색, 연한 청색, 나이가 들어 보이는 것이다. *창로(蒼老)는
용모나 목소리가 나이가 들어 보이거나 나무 따위가 오래된 것이다. *창백(蒼白)
은 핏기가 없이 해쓱하고 푸른 기가 도는 상태를 이른다.
2) 천정(天庭)은 이마의 중앙을 이른다.
3) 조심(粗心)은 소홀함. 세심하지 못함을 이른다.
4) 신정(神情)은 사람의 얼굴에 나타나는 기색이나, 표정인 얼굴빛이다.

所謂紅者乃是人之血色也,　而血有衰旺之分,　於是面色有榮瘁之別,
當於黃色旣成之後,　觀其幾處是血色發現, 以臙脂破極淡水, 漸次漬
之, 便覺氣色融洽[1]. 又有一種通面紅潤之色, 當於上粉色後先通以淡
紅水敷之, 復於赭色內添少脂水加其應重處, 亦分作數層上之乃得.
白者人之肉色也, 肉色本白如玉, 血紅而皮黃, 三者和而成是色. 若
是靜藏之人, 不經風日, 自能白晳光瑩, 更須有一段光潤之色方爲有
生氣. 上色時須粉薄而膠淸, 粉薄則色不滯, 膠輕能令粉色有玉地.

　1) 융흡(融洽)은 어울려 합치되는 것으로, 조화롭다, 융화하다, 잘 어울리는 것이다.

今人不解其理, 不論老少早上一層厚粉, 一片平白, 雖有好筆已經抹
煞[1], 於是粉上加色, 無非痕跡, 且是死色. 夫色旣死矣, 安望神之活
動哉! 此則蒼黃紅白之不同者也.　面上肌理自少及老, 旣隨時而易,
而生而自具者, 又各各不同. 肌膚寬者若皮餘於肉, 骨格亦猶夫人而
處處寬泛, 遇有摺紋必深而長. 作者當於落墨時筆筆見法, 不可磨稜[2].
蓋膚理寬者非必肥胖, 或前肥而後瘦者, 若一磨稜, 便不是寬之神理[3]
矣. 有肌理緊者, 若皮不能包裹骨肉, 而處處有牽强之意, 雖無深紋
長摺, 亦大有起落高下, 且此種相必帶靑黃之色, 而常若病容者, 神
情[4]短薄, 最難摹寫. 作法當以極淡墨不論遍數, 層層潤起, 令極牽强
中少得自在意思[5], 極澁滯中略有流動之趣, 始稱斡旋[6]造化之手也.

　1) 말살(抹煞)은 뭉개어 아주 없애버리는 것을 이른다.
　2) 마릉(磨稜)은 모서리를 갈아내는 것을 이른다.
　3) 신리(神理)는 신의 도리, 신령한 도, 정신과 이치, 혼령, 혼백이다.
　4) 신정(神情)은 신색과 표정을 이른다.
　5) "자재의사自在意思"의 의사(意思)는 표정과 기색으로 스스로 가지고 있는 본래의
　　　표정이나 기색을 이른다.
　6) 알선(斡旋)은 방향을 돌림, 전환함, 함축된 맛을 이른다.

有肌理粗者, 或巖嵌¹⁾如柑皮, 或粗厲²⁾如樹縷, 且皴且麻, 點子與皴紋相雜, 非黃非黑, 斑痕與赤色相兼. 旣雜亂而無章, 復斑爛而無定. 然屬文雅之流, 就中却饒風趣, 苟不細心體會, 必至塗抹而成, 不但失其神, 且失其形矣. 作者須於應皴處, 應勾處, 應點・應暈處, 及應濃・應淡・應黃・應赤之處, 一一還淸, 則粗濁者其形耳, 而淸雅流利之神自流於筆墨之間矣.

1) 암감(巖嵌)은 험준한 바위로 준엄한 것이다.
2) 조려(粗厲)는 거칠고 사나운 것을 형용한다.

有肌理細膩¹⁾者, 或光潤如玉, 或鮮艷如花, 而邱壑高下, 亦復朗然²⁾如列, 作者幾歎無從下筆, 不知面之極細嫩者, 全賴用墨得法, 誠能以淡淡筆墨尋其下筆之處, 若隱若現, 漸次寫起, 邱壑凹凸已無絲毫之失, 乃傅以輕膠薄粉, 覺墨痕在隱約間, 然後於粉上用脂赭層層輕籠, 令部位高高下下, 非墨非色, 而晶瑩潤澤, 彌覺可愛, 形無纖微之失, 則神當自來矣. 此寬緊粗細之不同者也.

1) 세니(細膩)는 결 따위가 곱고 매끄러운 것이다.
2) 낭연(朗然)은 밝은 모양이다.

以上四條分十六目, 其用筆墨及脂赭之法已具於此, 而所以不同之故, 仍俟學者能盡力以究成規, 虛心以參活法. 求作者臨前, 自有種種法度. 熟極巧生, 不過無方之應; 文成法立, 乃爲有本之源, 到此時候, 下筆如印如鏡, 一涉其手, 覺世無難寫之面矣.

相勢¹⁾

傳寫²⁾之道, 原不必拘於一格, 不解道理者, 但知當面³⁾描摹, 豈知畫雖

一面, 而兩旁側疊之處實有地面[4], 何可略去? 則是動筆[5]便有三面, 方得神理[6]俱足. 若五嶽皆高起者, 但竭力以圖正面, 不過略得其意, 而高起之處斷斷[7]難取, 須帶幾分側相, 乃能醒露. 蓋寫人正面最難下筆, 若帶側, 則山根一筆, 已易着手, 而上下諸相照應[8]處, 俱有一氣聯絡之勢. 用筆旣得聯絡而墨以輔之. 安慮神情之不活現哉! 欲作側相, 須用心細相部位, 全見之半面覺寬而空, 却要處處緊湊[9], 使空處都有著落[10]. 偏見之半面覺緊而窄[11], 却要處處安舒[12], 使窄處俱有地面.

1) 「상세相勢」는 『芥舟學畫編論傳神人物』의 항목으로, 형세를 살피는 것에 관하여 설명한 것이다. *상세(相勢)는 측면의 형세를 살펴서, 익숙해진 다음에 여러 면의 형세를 이용하는 것을 논한 것이다.
2) 전사(傳寫)는 본을 떠서 그리거나 베끼는 것인데, 여기서는 초상화를 그리는 것이다.
3) 당면(當面)은 얼굴을 마주 대하는 것을 이른다.
4) 지면(地面)은 땅의 표면, 겉모습, 지구(地區), 지방(地方)을 이른다.
5) 동필(動筆)은 그림을 그리거나 글씨를 쓰는 것, 그것을 시작하는 것이다.
6) 신리(神理)는 신의 도리, 정신과 이치, 생각과 조리, 혼령, 혼백 등을 이른다.
7) 단단(斷斷)은 한결 같아서 변하지 않는 모양이다.
8) 조응(照應)은 호응, 서로 잘 어울림, 서로 통하는 것이다.
9) 긴주(緊湊)는 매우 밀착되어 있는 것이다.
10) "사공처도유착락使空處都有著落"은 빈 곳에는 모두 조치할 수 있어야 하는 것이다. 나타내거나 축소시키는 확실한 근거를 갖추어야 한다는 것이다. *착락(著落)은 드러나고 떨어지는 것으로 처리함, 조치함, 확실한 근거, 결론, 결말 등을 이른다.
11) 긴착(緊窄)은 좁고 작은 것을 이른다.
12) 안서(安舒)는 편안함, 마음이 홀가분함, 침착하고 느긋함, 태평함 등을 이른다.

初下筆時要定作幾分側意, 直到匡廓完全, 不得少有猶豫[1]. 匡廓已定, 漸漸添起, 總要依傍[2]初定數筆墨痕, 無使差失[3], 便稱得訣. 寫側面者以鼻梁一筆爲主. 此筆能寫鼻之高下及側之分數[4], 最爲要緊. 次則就側面寫顴骨一筆, 此筆若在正面卽百什筆所不能取者, 乃可以一

筆取之. 次則天庭⁵⁾一筆, 取額之圓正凸削. 又次則地閣⁶⁾一筆, 取頦之
方圓出入. 又將耳根一筆細細對定落準⁷⁾其頤頷相接之處. 此皆寫正
面者不知其幾費經營而得者, 此則俱可成於一筆也. 部位匡廓已定,
餘不過摺紋深淺, 顏色蒼嫩, 無難事矣. 又有凹額凸面, 及鼻梁分外⁸⁾
高起, 下頦分外超出者, 若不帶側, 必難相肖. 或數人合置一圖, 當必
各相照應, 尤須以側爲勢. 先相其數人中, 若者宜正, 若者宜側, 既易
於取神, 復各有顧盼, 是借其勢以貫串⁹⁾通幅神氣, 何便如之? 故欲能
相勢, 必先工於側面, 而後隨其勢而用之, 亦安往而不得哉¹⁰⁾!

1) 유예(猶豫)는 머뭇거리며 망설이는 모양이다.
2) 의방(依倣)은 의지하거나 모방하는 것을 이른다.
3) 차실(差失)은 착오·실수·과실을 이른다.
4) 분수(分數)는 비율로 나눔, 비례를 이른다.
5) 천정(天庭)은 양 눈썹 사이, 이마의 중앙을 이른다.
6) 지각(地閣)은 턱을 말하는데, 관상학에서는 하정(下停)이라고 한다.
7) 낙준(落準)은 그릴 기준으로, 표준을 삼아서 그리는 것으로 보았다.
8) 분외(分外)는 특별히·유달리·분수에 넘침·과분함을 이른다.
9) 관관(貫串)은 이해하여 널리 통하는 것이다.
10) "안왕이부득재安往而不得哉"는 어떤 면의 형세를 그리든, 잘 표현할 수 있다는 것을 비유한 말이다.

活法¹⁾

傳神固在求肖, 然但能相肖²⁾而筆墨鈍澀³⁾, 作法膠固⁴⁾, 烏得卽爲妙手
耶? 且同是耳目口鼻, 碌碌⁵⁾之夫, 未嘗無好相⁶⁾, 而與之相習⁷⁾, 漸覺
尋常⁸⁾. 雄才偉器, 雖生無異質, 而一段英傑不凡之槪, 時流溢於眉睫⁹⁾
之間. 觀杜少陵 〈贈曹將軍詩〉 可見矣. 今人但知死法, 不求變化之
妙, 依樣寫去, 祇是平庸氣息耳. 夫以平庸之筆, 寫平庸之人, 猶之可

也. 若以平庸之筆, 寫非常之人, 如何可耐? 方將以不平庸之筆寫平庸之人, 俾少減其平庸之氣, 奈何以平庸之筆寫不平庸之人哉! 且天地之間, 惟人也得其秀而最靈, 而造化之妙又惟筆能參之. 今以筆寫人, 是以靈致靈, 而徒憑死法, 既負人且負筆矣. 愈知寫照者不可但求之形似也. 然所謂活法者又未嘗不求甚肖, 惟參以靈變之機, 則形固肖而神更既肖且靈之爲貴也.

1) 「활법活法」은 『芥舟學畵編論傳神人物』의 항목으로, 생동하는 법에 관하여 설명한 것이다.
2) 상초(相肖)는 서로 닮음, 서로 비슷함을 이른다.
3) 둔삽(鈍澀)은 우둔하고 막히는 것이다.
4) 교고(膠固)는 아교로 붙인 것처럼 굳은 것으로, 융통성이 없는 것을 이른다.
5) 녹록(碌碌)은 옥돌이 아름다운 모양, 남을 따르는 모양, 바쁘게 애쓰는 모양을 이른다.
6) 호상(好相)은 좋은 용모나 훌륭한 인상이다. 불교에서 부처가 가지고 있는, 32종의 상(相)과 80종의 호(好)를 이른다.
7) 상습(相習)은 서로 연습함, 서로 잘 아는 것이다.
8) 심상(尋常)은 대수롭지 아니하고 예사로움, 범상(凡常)함을 이른다.
9) 미첩(眉睫)은 눈썹과 속눈썹으로 상(相)을 보는, 아주 중요한 곳을 이른다.

今有非常之人僑於庸衆, 識者必能物色[1], 以其氣象之不可掩也. 而正此不可掩之氣象惟筆可傳耳. 其傳之也或一時而得, 或經久而得, 或得其態於無人之際, 或得其神於酬酢[2]之交, 或因平直[3]而得之, 或藉巧變而得之. 筆到機隨, 心閑手暢, 脫穎[4]而出, 恰如乍見之神; 迎刃以披, 適値無心之合. 熟極之候, 動不踰矩; 會意所成, 多不如少. 出之也易, 既無張皇補綴[5]之痕; 得之也全, 有活脫圓融[6]之妙. 此所謂一時之得, 蓋出於偶然者也.

1) 물색(物色)은 물건의 빛이다. 인상(人相)에 의하여 그 사람을 찾음, 어떤 일에 쓸

만한 사람이나 물건을 듣거나 보고 고르는 것이다.
2) 수작(酬酌)은 주객(主客)이 서로 술잔을 주고받는 것으로, 응대(應對)함을 뜻한다.
3) 평직(平直)은 평평하면서도 곧음, 추산함, 계산하는 것이다.
4) 탈영(脫穎)은 송곳의 끝이 나온 것이다. 전국시대 모수(毛遂)가 주머니를 삐져나온 송곳으로 자신을 비유한 데에서 유래된 말로, 사람의 재능이 온전히 드러남을 비유하는 말로 두드러지게 눈에 뛰는 것을 이른다.
5) "장황보철張皇補綴"은 과장하여 보충해서 꾸미는 것이다. *장황(張皇)은 확대함, 과장함, 겉치레하는 것이다.
6) "활탈원융活脫圓融"은 꼭 닮아서 원만하게 조화되는 것이다. *활탈(活脫)은 '활탈상活脫像'의 준말로 꼭 닮음, 매우 비슷함, 활발함, 민첩함이다. *원융(圓融)은 원만하고 두루 융화하는 것이다.

揣摩[1]有日, 貫想[2]多方. 刻勵[3]以求, 旣徹終而徹始; 鑽硏而得, 亦見淺而見深. 往復尋求, 功深效見; 爬羅抉剔[4], 苦盡甘來[5]. 人十己千, 魯者獨能傳道; 先難後獲, 成時方信功夫. 此所謂經久之得, 蓋出於功力而非質之所能限也. 心與天遊, 尙未形其喜怒哀樂; 神歸自在, 更不關乎動作·語言. 若動·若靜之間, 非肆非莊之際. 澄泓無滓, 如秋水之在寒潭; 磊落[6]多姿, 若奇峯之凌霄漢. 和而泰, 覺道[7]氣之冲然[8]; 安而舒, 乃天機之適爾. 此所謂能得其無人之態者也. 非筆格絶高, 曷以臻此?

1) 췌마(揣摩)는 상대방의 뜻을 헤아려 그 뜻에 맞게 영합하는 일로 추측함, 짐작함, 연구함, 완미함이다.
2) 관상(貫想)은 깊이 생각하는 것을 이른다.
3) 각려(刻勵)는 고생을 이겨내면서 부지런히 애씀, 갈고 새기어 다듬는 것을 이른다.
4) "파라결척爬羅抉剔"은 긁어 모으고 발굴하거나, 들추어내는 것을 이른다.
5) "고진감래苦盡甘來"는 고생이 끝나면 즐거움이 온다는 것이다.
6) 뇌락(磊落)은 작은 일에 구애하지 않는 모양, 돌이 많이 쌓인 모양, 산이 높은 모양이다.
7) 각도(覺道)는 각득(覺得)으로 느끼거나 의식하는 것이다.
8) 충연(冲然)은 충연(衝然)으로, 높이 솟은 모양이다.

眼梢旖旎[1], 喜意流溢於雙眉; 口輔圓融[2], 樂事顯呈於兩頰. 疑眞而並
忘疑假, 接之如生; 載笑而惝聽載言, 呼之欲應. 想寤歌[3]之神味[4], 儼
對客之形容. 顧盼有情, 素識者固如逢其故; 歡欣無限, 素昧者亦恍
覩其人. 此所謂能得酬酢之神者也. 筆墨之輕圓靈活[5]蓋獨絶[6]矣. 眉
淸目秀, 鼻直口方, 條理井然, 無事深求巧法; 神情朗暢, 但須不失常
規. 看骨相之淸奇[7], 法以顯而愈妙; 觀儀容之周正, 形隨筆以成圖.
援筆立成, 更見丰神大雅; 披圖宛在, 翻疑擘畵徒勞. 此則以平直之
法而得之者也. 是在輕重隱現之間, 但以勾勒取之足矣. 或貌寢而格
奇, 或神淸而骨濁, 求其貌而失其格, 縱相似而實非; 寫其骨而違其
神, 雖已近而終遠. 是非巧思, 難致神全, 一成之法無所施, 百變之機
庶可濟. 法外求法, 乃爲用法之神; 變中更變, 方是求變之道. 此則所
謂藉巧變以得之者也.

1) 의니(旖旎)는 깃발에 바람이 나부끼는 모양, 여린 모양, 온유함을 이른다.
2) 구보(口輔)는 입언저리 또는 보조개이다. *원융(圓融)은 원만하고 온화한 모습이다.
3) 오가(寤歌)는 잠에서 깨어 노래를 부르는 것이다.
4) 신미(神味)는 안색과 정취, 신운(神韻)과 흥취를 이른다.
5) 경원(輕圓)은 가벼우며 원윤(圓潤; 원숙하며 미끈하거나 빛남)한 것이다. *영활(靈活)은 원만하고 순조롭다, 융통성이 있다, 능란한 것 등을 이른다.
6) 독절(獨絶)은 유독 빼어나서 유일무이함, 견줄 것이 없는 것이다.
7) 청기(淸奇)는 시문의 풍격에서 참신하고 기묘한 경계를 이르는 말로, 당나라 사공도(司空圖)가 분류한 24시품(二十四詩品) 중의 하나이다.

今之寫照者, 令人正襟危坐, 刻意摹擬, 或竟日不成, 或屢易不就, 不
但作者神消氣沮, 卽坐者亦鮮不情怠意闌. 縱得幾分相似, 不失之板
滯[1], 卽流於堆垛[2]. 騷人雅士見之定當攢眉[3], 亦何取於筆墨哉! 吾所
謂活法者, 正以天下之人無一定之神情, 是以吾取之道亦無一定之法
則. 學者參此而有得焉, 方知嚮之著相[4]以求者, 皆非有用功夫[5]矣. 然

人亦安能起手便知活法哉！　但於旣熟規矩之後，時須參此以希靈變，
而後可幾於阿堵傳神之妙⁶⁾. 按以上見『芥舟畵學編』「傳神卷三」.

1) 판체(板滯)는 판에 박은 듯이 변화가 없는 것이다.
2) 퇴타(堆垜)는 쌓아올리는 것이다.
3) "정당定當"은 반드시, 꼭 이라는 부사로 사용된다. *찬미(攢眉)는 눈살을 찌푸리는 것이다.
4) 착상(著相)은 형상에 집착하는 것을 이른다.
5) 공부(功夫)는 공부(工夫)로 시간, 때, 솜씨, 재주 등을 이른다.
6) "아도전신지묘阿堵傳神之妙"에서 아도(阿堵)를 '이것'으로 보면, 이런 초상화의 묘함으로 해석할 수 있다.

人物瑣論¹⁾

六書之象形, 已肇畵端, 山龍作繪²⁾, 圖象旁求³⁾, 由來尙矣. 於是踵事增華⁴⁾, 凡作人物, 必有所以位置者, 則樹石屋宇舟車一切器用之屬, 無不畢採以供繪事. 然必欲其神合而不徒以形取也. 學者當先求之筆墨之道, 而渲染點綴之事後焉. 其最初而最要者, 在乎以筆勾取其形. 能使筆下曲折周到, 輕重合宜, 無纖毫之失, 則形得而神亦在簡中矣. 又筆不可庸腐纖巧⁵⁾, 不庸腐可幾於古, 不纖巧可近於雅, 不失古雅, 其於畵也, 思過半矣. 間有出入⁶⁾, 亦其人之資力厚薄淺深所致, 而要各有所取也. 今者去古云遙, 虎頭 探微之蹟不可得見矣, 所偶見者, 宋元以來遺跡, 的有一脈相傳道理. 學者當於非道者雖精巧炫目, 悉宜屛絶⁷⁾; 是道者雖草率見意, 亦細推求; 久之而有得焉, 斯絶業於焉克紹矣. 何必親登顧 陸之堂, 面領⁸⁾曹 吳之訓, 而後可以名世也哉!

1) 「인물쇄론人物瑣論」은 『芥舟學畵編論傳神人物』의 항목으로, 인물화에 관하여 자질구레하게 논한 것이다.
2) "산용작회山龍作繪"는 『상서尙書』「익직편益稷篇」에 "나는 고인(古人) 상(象)의

복제(服制)를 법으로 보이려고 한다. 일(日)·월(月)·성(星)의 삼신(三辰)과 산
(山)·용(龍)·화충(華蟲; 꿩)을 보고 회(繪)를 만들고, 종묘의 제기(祭器)인 종이
(宗彝)를 장식하려고 조(藻; 本草)·화(火; 불꽃)·분미(粉米; 곡류)·보불(黼黻)·
치수(絺繡)로 오채를 분명하게 칠하고, 오색으로 복제를 만들려고 한다."라고 한
것에서 인용한 말이다.

3) "도상방구圖象旁求"는 초상을 그려 현인을 구하는 '초형구현肖形求賢'과 비슷한
의미이다. 『서경書經』 「열명說命」에 "은(殷)나라 제20대 왕인 고종(高宗; 武丁)이
아비 죽은 지 3년 상을 마치고도 말을 하시 않아서, 신하들이 임금의 말씀은 법
인데, 말씀하셔야 한다고 간하니 고종이 말하기를 나 대신에 말할 사람이 있다고
하며, 꿈에서 본 얼굴을 자세하게 그려 사방(四方)에 구하였다. 이때 부열(傅說)
은 바위굴에 살고 있었는데, 너무 가난하여 죄수들의 부역을 대신하고 품삯을 받
으며 사는 사람이었다. 그이가 초상 인물과 같아서 정승이 되었다."는 고사를 말
한 것이다.

4) "종사증회踵事增華"는 이전의 사업을 계속하여, 더욱 확장하고 발전시키는 것이다.

5) "용부섬교庸腐纖巧"는 용속하며 섬세하게 기교만 부리는 것이다. *용부(庸腐)는
평범하고 진부한 것이다. *섬교(纖巧)는 섬세하고 공교한 것이다.

6) 출입(出入)은 드나듦, 왕래함, 근사치, 엇비슷함, 굽은 것, 널리 섭렵하여 두루
관통함, 이랬다저랬다 함을 이른다.

7) 병절(屏絶)은 끊음, 거절하는 것이다.

8) 면령(面領)은 면전에서 받다, 깨닫다, 받아들이는 것이다.

學作人物, 最忌早欲調脂抹粉, 蓋畫以骨幹爲主, 骨幹只須以筆墨寫
出. 筆墨有神, 則未設色之前, 天然有一種應得之色, 隱現於衣裳環
佩¹⁾之間, 因而附之, 自然深淺得宜, 神采煥發. 若入手便講設色, 勢
必分心²⁾於塗抹以務炫燿³⁾. 不識畫理者見其五采鮮麗, 便已侈口⁴⁾交
稱, 任意索取, 遂令酬應馳騁之心⁵⁾, 不可自止, 於是驅遣⁶⁾神思, 無非
務外⁷⁾, 而鞭迫向裏之功⁸⁾日已疎矣. 久之而自顧無奇, 漸成退悔⁹⁾, 亦
已晚矣, 豈不可惜! 蓋初學時, 天資縱好而識見未能卓定, 且速成之
心人所不免, 因此隳廢¹⁰⁾者, 什恆有九, 故先論及以爲首懲.

1) 환패(環佩)는 몸에 차는 패옥(佩玉)인데, 후대에는 주로 여성이 패용하는 장신구
를 이르는 말로 쓰였다. 또 미녀를 이른다.

2) 분심(分心)은 마음이 산란하여, 주의(注意)가 분산되는 것이다.

3) 현요(炫燿)는 눈부시게 빛나다, 자랑하거나 뽐내는 것이다.

4) 치구(侈口)는 큰 입인데, 말이 많음, 또는 쓸 데 없는 말을 함, 허풍을 떠는 것이다.

5) "수응치빙지심酬應馳騁之心"은 남의 요구에 응하기 위하여, 자신의 재능을 충분히 발휘하려는 생각이나 마음을 이른다.

6) 구견(驅遣)은 내쫓거나 내보내는 것이다.

7) 무외(務外)는 학문을 깊이 연구하지 아니하고 겉으로 드러내는 일에 치중함, 밖으로 나돌아 다니며 유흥(遊興)에 힘쓰는 것이다.

8) "편박향리지공鞭迫向裏之功"은 마음 속으로 드러나지 않는 공을 다그치는 것이다. *편박(鞭迫)은 채찍질하여 다그치는 것이고, 향리(向裏)는 속으로 들어감, 담아두고 드러내지 아니하는 것이다.

9) 퇴회(退悔)는 후회(後悔)하는 것이다.

10) 휴폐(隳廢)는 훼괴(毁壞: 부숨, 무너뜨림)·파괴(破壞)·폐기(廢棄: 버림)·포기(抛棄) 등을 이른다.

初學作人物, 若全倚影摹舊本, 習以爲常, 將終身不得其道. 法當先將古人善本細細玩味, 如頭面部位, 須分三停五眼[1], 周身[2]骨骼, 要從衣外看出, 何處是肩, 何處是肘, 何處是腰, 是膝, 正立見腹, 側立見背及臀. 衣有寬緊長短之別, 勢有文武動靜之異, 而骨骼部位, 總無二致[3]. 作衣紋時, 須知此一筆是寫其肩, 則一身之正側俯仰, 及兩手之或上或下, 皆於此定. 肩旣定矣, 次及於手, 後及袖口, 袖口之上, 要知下此一筆是寫其臂彎, 又一筆是寫其肘, 則自肩及手之筋絡[4]亦於此定. 次及其腹, 則體之肥瘦, 勢之偏正定焉. 後及其兩足, 或屈或伸, 或開或並, 先從腰下落一筆, 再接下一筆, 是寫其膝. 其坐者其立而俯者, 膝當隆起, 若仰而立者, 不必見膝也. 凡此皆骨骼之隱於衣中, 而於作衣紋時隨筆寫出者. 此但言其一定之理, 至於衣紋筆法, 須從舊本求之, 能因吾說而尋繹[5]焉, 則頭頭是道[6]矣. 又一說凡初學者先將裸體骨骼約定, 後施衣服, 亦是起手一法, 但幾處最要勾勒之筆, 仍不外[7]上所言耳.

1) 삼정(三停)은 상정(上停), 중정(中停), 하정(下停)을 말하는 것으로, 얼굴을 세 부분으로 나누어 이마 부분을 '상정', 코 부분을 '중정', 턱 부분을 '하정'이라 한다. *5안(五眼)은 얼굴 생김새를 다섯 부분으로 나눈 것으로, 각각 육안(肉眼), 천안(天眼), 법안(法眼), 혜안(慧眼), 불안(佛眼)으로 부른다.
2) 주신(周身)은 온 몸. 전신(全身)을 이른다.
3) 이치(二致)는 일치하지 않는, 다른 것을 이른다.
4) 근락(筋絡)은 기혈(氣血)의 통로인, 맥락을 이른다.
5) 심역(尋繹)은 탐색하고 연구함, 되짚어 생각함, 돌이켜 생각하는 것이다.
6) "두두시도頭頭是道"는 '모두가 도리나 이치에 맞다.'는 뜻이다.
7) "불외不外"는 밖이 아님, 정해진 범위 밖으로 벗어나지 않음을 이른다.

旣知安頓部位骨骼, 務須留心落墨用筆之道. 夫行住坐立, 向背顧盼, 皆有自然之態, 當以筆直取, 若絶不費力而能無不中綮者, 乃爲得之矣. 今者正法無傳, 邪說雜起, 或故作曲屈, 或妄加頓挫, 或忽然粗細, 或猛如跳躍, 是皆庸俗之手, 無以見長, 但借此數端以駭俗目. 昧者從而和之, 至等於沿門擄黑而不自知, 故留心斯道者, 當初學時先須屛棄數種惡習, 徧覓前古正法. 遠則道子 龍眠, 近則六如 十洲, 類而推之, 有不大遠此數家者, 不論已經臨摹之本及石墨刻, 皆可取以爲楷式. 揣摩久之, 筆下自然古雅典則, 而有恬澹冲和之氣, 以之圖寫聖賢・仙佛及高隱・通達之流, 庶幾彷彿其什一. 若筆墨惡俗, 不但不能得其萬一, 且汚衊實甚, 何可列於尊彛典冊之間也? 自仇唐以來, 正法絶響, 而楊芝 呂學 顧源 董旭及閩中黃愼輩, 先後攪擾, 百年間人心目若與俱化. 同此者取, 異此者棄, 間有資性敏而功力深者, 以識之未定, 遂至沉溺其間. 趙松雪謂甛・邪・俗・賴爲四惡, 苟其無害於人, 君子惡之必不若是其甚也. 今則又非松雪之時矣. 百年不爲不久, 天下不爲不廣, 顧瞻其間, 誰爲紹仇 唐之後者? 吾故不得不歸咎於秾菁之太多, 以致嘉禾之難植也. 按甛・邪・俗・賴 乃黃公望之言.

1) 안돈(安頓)은 적절하게 배치하는 것이다.
2) 중경(中綮)은 '중긍경中肯綮'으로, 중관(中竅)과 같이 사물이나 중요한 부분에 딱 들어맞음, 정곡을 찌르는 것이다.
3) "연문착흑沿門揥黑"은 문호마다 검은 빛을 찌르는 것인데, 흑(黑)은 법이 아니기 때문에, 화파를 터득하지 못하는 것으로 이해해야 할 것이다.
4) 병기(屛棄)는 없애거나 제거하는 것이다.
5) 석묵각(石墨刻)은 돌에서 탁본한 것이나, 모각한 그림을 이른다.
6) 해식(楷式)은 본보기나 모범이다.
7) "고아전칙古雅典則"은 법칙과 규범이 고상해지는 것을 이른다.
8) "염담충화지기恬澹沖和之氣"는 명리(名利)를 탐내는 마음이 없는, 담박한 천지간의 조화로운 기운이다.
9) 오멸(汚衊)은 더럽힘, 명예를 손상시키는 것이다.
10) "준이尊彝"는 '준尊'과 '이彝'로, 모두 고대의 예기(禮器)를 뜻하며, 제사·연회 따위의 의식에 쓰이는데, 예기의 범칭으로도 사용된다. *전책(典冊)은 전장(典章) 제도 등을 기재한 중요 전적을 이른다.
11) 절향(絶響)은 진(晉)나라 혜강(嵇康)이 사형을 당할 때, 거문고를 타며 〈광릉산廣陵散; 琴曲名〉도 오늘로써 끊어져 없어질 것이라고 한 고사에서 나온 말이다. '풍류운사風流韻事'를 다시 볼 수 없는 것을 개탄하는 말이다.
12) 교요(攪擾)는 어지럽힘, 산란함이다.
13) 낭유(稂莠)는 논밭에 나는 강아지풀인데, 해로운 것. 보기 싫은 놈을 이른다.

古所傳名蹟人物, 其妙者多出於瀟灑流利[1]而不在於精整密緻[2]. 蓋精整密緻者, 人爲之規矩, 瀟灑流利者天然之變化也. 但初學者起手便欲瀟灑, 勢必至散漫而無拘束, 於是進取難幾, 終歸無得. 學者先當取極工整者以爲揣摩之本, 一勾一拂, 務窮其故. 深識當時運思落筆之意, 久久爲之, 必自有生發意思. 再以較量折算[3]之法, 時時照顧[4], 如古所謂丈山尺樹, 寸馬豆人, 一一無差, 是則所謂能盡乎規矩者也. 日漸純熟, 能至不深求而自合, 不刻意而無違. 規矩在手, 法度因心, 任我意以爲之, 無不合古人氣局[5], 乃瀟灑流利之致溢於楮素之間矣.

1) "소쇄유리瀟灑流利"는 맑고 깨끗하여, 막힘이 없는 것이다.
2) "정정밀치精整密緻"는 잘 정돈되어, 치밀한 것이다.

3) "교량절산較量折算"은 비교하여, 헤아리고 따져보는 방법이다.
4) 조고(照顧)는 관심을 두고 중시함, 주의함, 비추는 것을 이른다.
5) 기국(氣局)은 기량(氣量)과 기국(器局; 재능과 도량)을 이른다.

今之學者槪有二病, 皆關資稟: 天資駑下者, 狃於規矩, 死守成法, 起手工夫非不好, 而拘攣拙鈍¹⁾之弊已成, 雖好學不倦, 難幾古人地位; 天資高朗者, 心期縱逸²⁾, 忽易卑近³⁾, 涉心便解, 不耐深求, 而脫略率滑⁴⁾之弊, 遂至害事. 且前此築基之功未足, 以致心高手澁, 反因湊拍⁵⁾不來, 漸漸退落⁶⁾, 何暇問與古人合不合哉! 然愚則以爲二者未始不皆可成就也.

1) "구련졸둔拘攣拙鈍"은 사물에 얽매여, 흐리멍덩한 것, 영리하지 못한 것을 이른다.
2) 종일(縱逸)은 거리낌 없이 마음대로 하는 것, 호방하고 분방한 것을 이른다.
3) "홀이비근忽易卑近"은 비근한 것을 소홀히 여기는 것이다. *홀이(忽易)는 소홀히 함, 경시하는 것이다. 비근(卑近)은 통속적임, 심원하지 못함, 주위에서 가까이 듣고 볼 수 있으며 흔한 것, 알기 쉬운 것을 이른다.
4) "탈략솔활脫略率滑" 윤택하게 해야 할 곳을, 대수롭지 않게 여겨서 생략하는 것이다. *탈략(脫略)은 대수롭지 않게 여겨서 빠뜨림, 생략하는 것이다. *솔활(率滑)은 윤택하게 해야 할 것이다..
5) 주박(湊拍)은· 모여듦, 긁어모음, 형성됨, 부착함, 공교로움, 딱 맞는 것 등을 이른다.
6) 퇴락(退落)은 '도퇴낙후倒退落後'로 뒤로 물러남, 뒤떨어지는 것을 이른다.

駑下者稍識規矩, 日加開拓, 一見妙蹟, 刻意以求其合, 更得明師益友, 日爲補助, 讀書明理, 以通天地氣機¹⁾之化, 自得漸漸靈動²⁾, 日復有悟, 而求進不已, 不難心神朗徹³⁾, 所謂以魯而得之者也. 高朗⁴⁾者耐心煩瑣⁵⁾, 俯就⁶⁾規矩, 莫忽近以圖遠, 毋遺小以務大. 斂之束之⁷⁾以防其氣之矜, 沉之凝之⁸⁾以固其心之軼. 時時望古人之難到, 時時覺己習之難除. 功夫日進而無敢少自滿足, 自然內力⁹⁾日深, 而菁華¹⁰⁾卒不可

遏, 其瀟灑流利之致, 更非駑下所成者可及矣. 嗚呼! 中行[11]之質有幾
人哉? 有志者誠能先識資稟之何如而進退出入之, 各得其宜焉, 其所
成就總有可觀. 信今傳後, 何至獨讓古人?

1) 기기(氣機)는 천지가 규칙적으로 운행하는 자연의 기능, 식물의 생기, 문장이나
 그림의 기세(氣勢) 등을 이르는 말이다.
2) 영동(靈動)은 영활(靈活)과 같이 융통성 있게 잘 변화시키는 것이다.
3) 낭철(朗徹)은 밝고 맑은 것이다.
4) 고랑(高朗)은 고상하고 명랑한 것이다.
5) 번쇄(煩瑣)는 너더분하고 자질구레한 것이다.
6) 부취(俯就)는 자기를 굽혀 남을 따름, 아랫사람의 의견을 따르는 것이다.
7) 염속(斂束)은 단단히 다잡음, 제약하는 것이다.
8) 침응(沉凝)은 진중한 것이다.
9) 내력(內力)은 내부의 힘, 변형력(變形力), 물체 내에서 서로 작용하는 힘, 지구의
 내부에서 발원하여 땅의 형태를 변화시키는 힘을 말한다.
10) 청화(菁華)는 정화(精華)와 같은 뜻으로 빛, 광채, 사물중의 가장 뛰어나고 아름
 다운 부분을 이른다.
11) 중행(中行)은 행실이 중용(中庸)의 도리에 맞음, 또는 그런 사람을 이른다. 『論語』
 「子路」에 "중용의 도를 실천하는 자와 함께하지 못한다면, 나는 반드시 열광적인
 사람과 고지식한 사람일지니라. 不得中行而與之, 必也狂狷乎."라고 나온다.

凡圖中安頓佈置一切之物固是人物家所不可少, 須要識筆筆相生[1],
物物相需道理[2]. 何爲筆筆相生? 如畫人因眉目之定所向而五官之部
位生之, 因頭面之定所向而肢體之坐立生之. 作衣紋亦須因緊要處先
落一筆, 而聯絡襯貼[3]之筆生之. 及其布景, 如作樹, 須因榦而生枝,
因枝而生葉. 作石, 須因匡廓而生間破之筆, 因間破而生皴擦之筆,
以及竹木掩映, 苔草點綴, 無不有一氣相生之勢. 爲之既熟, 則流利
活潑之機, 自能隨筆而出矣. 何爲物物相需? 如作密樹, 需雲氣以形
其蓊鬱[4], 作閒雲, 須雜木以形其靉靆[5]. 是雲與樹之相需也. 屋宇多橫
筆, 掩之者須透直之長林; 樹枝多直筆, 間之者須橫斜之坡石, 是橫

與直之相需也. 至於烘托之妙, 則有處與無處相需, 而烟靄之致以明.
交接之間此物與彼物相需, 而穿挿之處乃顯. 繁亂者濃淡相需而條理
得以井然, 蕭疎者遠近相需而境界得以曠闊. 其或命題之不可缺者,
雖不常作之物, 當一一還他, 但要位置得宜而不傷大雅[6], 或露其要處
而隱其全, 或借以點明而藏其跡. 如寫帘於林端, 則知其有酒家, 作
僧於路口, 則識其有禪舍. 要令一幅之中無非是相生相需之道, 可以
剪裁[7]合度, 添補得宜, 令玩者遠看近看, 皆無不稱, 乃得之矣.

1) 상생(相生)은 오행설(五行說)에서 금(金)은 수(水), 수는 목(木), 목은 화(火), 화
 는 토(土), 토는 금을 낳아 서로 조화를 이룰 수 있다는 말로, 모순되거나 대립되
 는 사물이 공존하면서 전화(轉化)하여 끝없이 생성된다는 말이다.
2) "물물상수도리(物物相需道理)"는 사물마다 서로 제공하는 도리이다. *상수(相需)는
 필요에 의하여, 서로 제공하거나 필요로 하는 것이다. *도리(道理)는 어떤 입장
 에서 마땅히 지켜야 할 바른 길을 이른다.
3) 츤첩(櫬貼)은 물건의 밑이나 안에 다른 물건을 깔거나 받치는 일, 시문에서 문자
 를 서로 어울리게 운용하여 교묘하고 적절하게 묘사함을 이르는 말이다.
4) 옹울(蓊鬱)은 초목이 무성한 모양, 구름이나 안개가 짙은 모양이다.
5) 애체(靉靆)는 구름이 많이 모이는 모양이다.
6) 대아(大雅)는 『시경(詩經)』「육의(六義)」의 하나로, 재덕이 높은 사람, 품격이 높고
 바른 것을 이른다.
7) 전재(剪裁)는 옷을 마름질함, 대자연의 조화로운 배치를 비유함, 문장을 지를 때
 소재를 취사선택하여 배치하는 것, 빼내거나 줄이는 것 등을 이른다.

凡人物家布置景色, 但當作一開一合. 蓋所謂小景, 原不過於山水大
局中剪其一段, 而自爲局法, 若以一二工緻小人物而置之羣山萬壑之
中, 稍大人物補之重崗複嶺之下, 則皆不合法. 此二者論之於理未嘗
有乖, 繩之以法則大有碍, 作者但就法一邊論可也. 總之人物多則景
物可多, 人物少則景物斷不可拍塞[1], 蓋局法第一當論疏密, 人物小而
多者, 則可配以密林深樹, 高山大嶺, 若大而少者, 則老樹一幹, 危石

一區, 已足當其空矣. 以此推之, 則疏密之道自瞭瞭[2]矣.

1) 박색(拍塞)은 충만함, 가득히 채우는 것이다.
2) 요료(瞭瞭)는 명백함, 분명함이다.

作人物布景成局, 全藉有疎有密, 疎者要安頓有致, 雖略施樹石有淸
虛瀟灑之意[1], 而不嫌空鬆, 少綴花草有雅靜幽閑之趣, 而不爲岑寂[2],
一邱一壑, 一几一榻, 全是性靈[3]所寄. 令見者動高懷[4], 興遠想, 是謂
少許勝人多許[5]. 如倪迂老遠岫疎林, 無多筆墨而滿紙逸氣者, 乃可論
布局之疎. 密者須要層層掩映, 縱極重陰疊翠, 略無空處, 而淸趣自
存; 極往來曲折, 不可臆計[6], 而條理愈顯. 若雜亂滿紙, 何異亂草堆
柴哉! 凡畵當作三層, 如外一層是橫, 中一層必當多堅, 內一層又當用
橫; 外一層用樹林, 中一層則用欄楯房屋之屬, 內一層又當略作遠景
樹石以分別之, 或以花竹間樹石, 或以夾葉間點葉[7], 總要分別顯然.

1) "청허소쇄지의淸虛瀟灑之意"는 마음을 비우며, 깨끗하고 자연스러운 의취를 이른
 다. *청허(淸虛)는 마음이 깨끗하게 빈 것이다. *소쇄(瀟灑)는 속되지 않고 고결
 함, 맑고 시원함, 자연스러워 어색하지 않은 것이다.
2) 잠적(岑寂)은 적막함, 쓸쓸하게 높이 솟아 있는 것을 형용하는 말이다.
3) 성령(性靈)은 내심(內心)의 세계로 정신, 사상, 감정 등을 두루 이르는 말이다.
4) 고회(高懷)는 큰 뜻, 고상한 포부를 이른다.
5) "소허승인다허少許勝人多許"는 인물과 경물 중에서, 인물표현에 더 치중해야 한
 다는 뜻이다.
6) 억계(臆計)는 어림잡아 헤아리는 것, 억측하는 것을 이른다.
7) "이협엽간점엽以夾葉間點葉"은 협엽을 점엽에 섞어 넣는 것이다. *협엽(夾葉)은
 윤곽을 그린 나뭇잎이다. *점엽(點葉)은 먹으로 찍어 그린 나뭇잎이다.

夫畵雖有數層而紙素受筆之地, 只是一層, 是在細心體會. 其外層受
筆之外便是中層地面, 中層受筆之外又是內層地面. 惟能調劑[1]得宜,

不模糊, 不堆垜[2], 不失章法, 便可使玩者幾欲躍入其中矣. 一局之間 又當作股[3]數, 多不過三四. 一股濃中, 餘股當量其遠近而小疎淡, 若 通體拍塞者, 能以一二處小空, 或雲或水, 俱是畵家通靈氣[4]之處也. 有全露之叢林, 無全露之屋宇. 有成片之水面, 無成片之平地. 路必 求通, 泉必求源, 畵近處要濃重, 遠處要輕淡, 固是成說, 然又不當故 以輕重爲遠近, 要識遠近之法, 在位置不在濃淡. 攢而能離, 合而能 別, 葱翠盈前無非氣韻, 菁華滿目盡是文章[5], 乍見足駭人目, 細玩更 怡人情. 密而至此, 吾何間然.

1) 조제(調劑)는 조절함, 중재함, 구제함 등이다.
2) 퇴타(堆垜)는 쌓아 올리는 것이다.
3) 고(股)는 넓적다리이다. 사물이나 사람들의 한 갈래, 사물의 일부인 줄기나 가닥을 이른다.
4) 영기(靈氣)는 영묘(靈妙)한 심기(心氣)이다.
5) 문장(文章)은 뒤섞인 색채나 무늬, 문자, 글자, 재주와 학문, 곡절이 숨겨져 있는 뜻이나 내용 등을 이른다.

畵人物輔佐, 首須樹石而次則界畵, 花草之屬又其次也. 但同在一圖, 必當相稱. 若佐輔不佳, 亦足爲人物之累. 見有人物亦工整, 設色亦 有法, 旣界畵折算亦能無差, 而一涉樹石, 便現出幾許扭捏[1]而不可 耐, 蓋憑稿本而爲之者也. 夫至樹石, 雖有稿本而無平日功夫者, 一 筆難措, 卽勉强[2]爲之, 不足當識者之一笑, 故知作畵者諸可强而樹石 實不可强也. 且樹石全在筆法, 有筆法則信手寫去皆成氣象[3]; 如筆法 未合, 縱有曹 吳善本, 李 趙妙蹟, 何可供我摹揚[4]耶?

1) 뉴날(扭捏)은 억지로 끌어다 붙여 날조함, 견강부회하는 것, 인위적으로 안배하는 것이다.
2) 면강(勉强)은 힘써 함, 힘쓰는 것이다.

3) 기상(氣象)은 시문이나 서화의 운치와 풍격을 이른다.
4) 모탑(摹搨)은 실물대로 본떠 복제하는 것이다.

卽如樹法種類不一, 須曲直偃仰之合宜; 位置多方, 要掩映穿揷¹⁾之有致. 橫枝秀出, 直幹凌霄, 則其筆宜挺而爽; 老影婆娑²⁾, 虯枝屈曲, 則其筆宜折而蒼. 細柳新蒲, 不失飄揚之度; 蒼松翠柏, 具有斑剝³⁾之觀. 春樹拂和風, 老幹與新枝相映; 秋林披玉露, 丹楓與翠竹交輝. 蔽日沉沉, 一片綠雲⁴⁾蔥鬱; 凝空颯颯⁵⁾, 幾枝瘦影蕭疎. 老樹壓低簷, 論其年幾忘甲子⁶⁾; 蒼崖橫落⁷⁾潤, 擬其狀不啻龍蛇⁸⁾. 高呈骨相之奇, 葉以風霜而盡脫; 遠作迷離⁹⁾之態, 色以烟雨¹⁰⁾而如昏. 梅須瘦而淸, 相對者詩人詞客; 竹欲疎而韻, 宜稱者逸士佳人.

1) "엄영천삽掩映穿揷"은 그린 것들이 숨었다 나타나며, 서로 어울리는 것이다. *엄영(掩映)은 다른 물체와 어우러져 더욱 돋보이는 것이다. *천삽(穿揷)은 작품에서 주제를 돋보이게 하기 위하여, 끼워 넣은 부차적인 줄거리이다.
2) 파사(婆娑)는 너울너울 춤추는 모양, 산란한 모양, 그림자가 움직이는 모양을 이른다.
3) 반박(斑剝)은 여러 빛깔이 뒤섞인 모양, 얼룩진 모양으로 벗겨져 나간 것이다.
4) 녹운(綠雲)은 녹색의 구름으로, 초목의 푸른 잎을 비유하는 말이다.
5) 삽삽(颯颯)은 바람이 쌀쌀하게 부는 소리나, 쇠잔한 모양을 형용한다.
6) "연기망갑자年幾忘甲子"는 나이가 많아서, 얼마인지 모른다는 것이다. *갑자(甲子)는 10간(十干)과 12지(十二支)로 나이나 연령을 이른다.
7) 횡락(橫落)은 뒤섞여 마구 떨어지는 것이다.
8) "불시용사不啻龍蛇"는 용이나 뱀 같다는 것이다. *불시(不啻)는 …뿐만이 아님, …와 다를 것이 없음, 똑 같은 것이다. *용사(龍蛇)는 용과 뱀으로, 전하여 비상한 인물, 성현, 영웅을 이른다.
9) 미리(迷離)는 산란한 모양, 모호한 모양을 이른다.
10) 연우(烟雨)는 이슬비이다.

凡此形容皆筆墨所出而各得其神, 則作樹之道其庶幾矣. 至於石法旣無一定之形, 復非一家之筆, 或宜峭而嶮, 有森然欲搏之奇; 或當秀

而靈, 著莫測神工之巧. 可憑以案[1], 供坐臥[2]於園林; 彼列如屛, 待留
題於騷雅[3]. 映琅玕之戛玉[4], 間直者皴必多平; 伴拏攫之撐空[5], 配奇
者筆尤須橫. 遠而望之, 旣層疊而又崚嶒; 近而察之, 已皴瘦還兼漏
透[6]. 蒼苔碧蘇, 疑蹲獅臥虎之驚人; 竹映花遮, 儼髯袖飄裾之可意.
臨水濱而特立, 如招問字之船[7]; 當細徑以橫施, 故曲登山之展. 至若
湖山佳麗, 磵碣奇觀, 襯飛瀑於懸崖, 巉稜峻削; 映淸流於淺瀨, 高下
參差. 石之靈者, 出自天成, 惟筆墨乃可奪之, 可知筆墨之巧; 亦有出
而不窮之妙, 在作者胸中之所蘊. 而作者之所蘊, 又在於平日見聞之
廣, 學力之深, 臨時揮灑, 隨觸隨發, 一圖屢作, 各不相襲[8], 則能事畢
矣. 故欲作人物者, 必當先究心樹石而漸及[9]其他也.

1) "가빙이안可憑以案"에서 '以'자가 구본에는 '似'자로 되어 있다. 여기서『구본』은
 1984년 대북(臺北) 화정서국(華正書局)에서 초판 발행한 것이다.
2) 좌와(坐臥)는 앉거나 눕는 것으로 일상생활을 이르나, 여기서는 원림의 다양한
 모습을 말한다.
3) "대유제어소아待留題於騷雅"는 우수한 시문을 읊조리기를 기대한다는 것이다. 여
 기서의 의미는 그려진 그림을 보면 훌륭한 시문을 읊조리는 듯한 효과를 기대할
 수 있다는 뜻이다. *유제(留題)는 고적이나 명승지 등을 유람하며 읊어 남긴 시나
 노래이다. *소아(騷雅)는『이소離騷』와『시경詩經』의「대아大雅」·「소아小雅」를
 아울러 이르는 말인데, 전의되어『시경』과『이소』의 우수한 품격과 전통, 시문을
 짓는 재능, 멋스럽고 점잖음, 시문을 짓고 읊는 풍류의 도를 이른다.
4) 알옥(戛玉)은 맑고 아름다운 소리를 비유하는 말이다.
5) "반나확지탱공伴拏攫之撐空"은 짝을 이룬 것은 서로 어울려 싸우 듯이, 하늘을
 떠받 듯이 솟아 오른 것이다. *나확(拏攫)은 서로 어울려 싸우는 것이다. *탱공
 (撐空)은 하늘을 버티는 것인데, 하늘을 향하여 솟아 오른 것이다.
6) 누투(漏透)는 새어 나가거나, 새어 들어서 투명한 것을 이른다.
7) "문자지선問字之船"은 공부를 가르치는 배를 이른다. *문자(問字)는 남에게 글자
 를 배우는 것이다.
8) 상습(相襲)은 옛 것을 그대로 답습하는 것이다.
9) 점급(漸及)은 스며들어 널리 미치는 것이다.

今之論界畫者, 但用尺引筆而於折算斜整會意處[1]能一一無差, 便稱
能手, 不知此特匠心[2]所運, 施之極工細者乃稱. 若大幅人物不得用
尺, 用尺卽是死筆也. 凡作屋宇器具, 筆須平直, 當先以朽筆用尺約
定, 以豪筆飽墨, 運肘而畫之. 如今之書鐵線篆者, 便合古人作法, 則
雖是極板之物, 仍不失用筆之道, 是以可貴, 若以尺引筆, 豈復是畫
哉! 郭恕先<仙山樓閣圖>稱古今界畫之極, 若是用尺則與印本[3]中所
作臺榭何異哉! 又凡應用界畫之物, 必須款式[4]古雅, 斷不可照今時所
尙, 刻意求精巧. 且林木縱橫, 山石磊磊之間, 忽作一段整齊之筆, 亦
是散整相間之道也. 要知處處從筆端寫出者, 卽處處從心坎[5]流出, 如
作人物必於衣紋見筆法, 作樹石必於勾皴見筆法, 獨於橫直之紋, 乃
可不用筆法而爲之耶? 聞年雙峯有客無他能, 但能以素紙上運肘畫棋
局不爽銖黍[6], 雙峰固賞鑑家以其能得畫中界畫道理耳. 凡子弟於十
餘歲時, 日令其作徑尺[7]圓圈及橫豎[8]長畫, 後來作書畫, 得許多便宜.

1) "절산사정회의처折算斜整會意處"는 작가의 마음에 들도록 헤아려서, 기울게 그
 리거나 바르게 그린 것을 이른다. *회의(會意)는 깨달음, 터득함, 뜻에 맞음, 마
 음에 드는 것이다.
2) 장심(匠心)은 장의(匠意)와 같은 것으로, 작품을 구상하는 것이다.
3) 인본(印本)은 인쇄한 책을 이른다.
4) 관식(款式)은 양식, 서식, 형식을 이른다.
5) 심감(心坎)은 마음 속 깊은 곳을 이른다.
6) "불상수서不爽銖黍"는 조금도 어긋나지 않는 것이다. *수서(銖黍)는 1수(銖)와 1
 서(黍)로, 아주 작거나 사소한 것을 이른다.
7) 경척(徑尺)은 지름이 한 자 정도 되는 것이다.
8) 횡수(橫豎)는 종횡으로 엇갈리는 것인데, 여기서는 가로 세로이다.

一幅中人物樹石, 近者宜大, 遠者宜小, 畫理固然. 今人往往於近處
形體大而筆痕粗重, 於遠處形體小而筆痕亦隨而輕細, 近處遠處竟似

大小兩副筆墨, 豈理也哉? 夫畫以筆墨爲重, 起手數筆意思已定, 通幅不得少雜. 近處人物樹石理當大而筆痕不應故粗, 而意則同於遠處, 遠處理宜小, 但當少其筆數, 亦同於近處, 是畫理之大要. 於此未深者, 但解求諸形似, 何暇究心[1]畫理? 以致功日多而理日昧. 勞精弊神無非悖乎畫理, 吾甚惜之! 因願有志者能於筆墨間求道理不甚遠矣.

1) 구심(究心)은 전심으로 연구하는 것이다.

人物家固要物物求肖, 但當直取其意, 一筆便了. 古人有九朽一罷之論, 九朽者不厭多改, 一罷者一筆便了. 作畫無異於作書, 知作書之不得添湊[1]而成者, 便可知所以作畫矣. 且九朽一罷之旨, 卽是意在筆先之道. 張素於壁, 凝情定志, 人物顧盼, 邱壑高下, 皆要有聯絡意思. 若交接之處, 少不分曉, 再細推敲[2], 能使人一望而知者乃定. 意思旣定, 然後灑然[3]落墨, 免起鶻落[4], 氣運筆隨. 機趣[5]所行, 觸物賦象. 卽有些小偶誤, 不足爲病. 若意思未得, 但逐處塡湊, 縱極工穩[6], 不是作家. 每見古人所作, 細按其尺寸交搭[7]處不無小誤, 而一毫無損於大體, 可知意思筆墨已得, 餘便易易[8]矣. 亦有院體稿本[9], 竟能無纖毫小病, 而賞鑑家反不甚重, 更知論畫者首須大體.

1) 첨주(添湊)는 첨가하여 모으는 것이다.
2) 추고(推敲)는 퇴고(推敲)로 시문의 자구를 여러 번 고치는 것이다. 당나라 시인 가도(賈島)가 〈승고월하문僧敲月下門〉이라는 시를 지을 때에 밀 퇴(推)자를 쓸까 두드릴 고(敲)자를 쓸까 하고 생각에 잠겼다가 ,마침 지나가던 경조윤(京兆尹) 한퇴지(韓退之)의 행차하는 행렬에 부딪쳐, 고(敲)자로 하라는 지도를 받았다는 고사에서 나온 말이다.
3) 쇄연(灑然)은 시원한 모양이다.
4) "토기골락免起鶻落"은 토끼가 일어나고 송골매가 떨어지며 무엇을 낚아채듯이 붓을 운용한다는 말이다. 송나라 소식(蘇軾)의 『문여가화운당곡언죽기文與可畫篔

簹谷偃竹記』에 나온다.

5) 기취(機趣)는 정취, 운치, 풍치를 이른다.

6) 공온(工穩)은 시문 따위의 구성이 세밀하고 짜임새가 있는 것이다.

7) 교탑(交搭)은 배합시키는 것이다.

8) 이이(易易)는 쉬운 모양이다.

9) "원체고본院體稿本"은 원체화(院體畫)의 초고(밑그림)를 이른다. *원체화풍은 궁정 취향에 화원(畫院)을 중심으로 이룩된, 직업화가들의 화풍이다. 일반적으로 사실성과 장식성이 강한 특징을 보인다.

作畫氣體渾璞[1]爲貴, 明秀[2]次之, 竟能不失卷軸風流[3], 乃成士夫家筆墨. 夫渾璞明秀, 於山水則在筆墨之外, 於人物則在筆墨之中. 蓋山水是籠罩[4]出來者, 人物是發揮[5]出來者. 故人物之難當倍於山水也. 嘗見騷人逸士, 未曾究心六法, 偶見人作山水, 便效爲之, 或竟有可觀者, 從未有不學而能作人物者也. 學作人物者, 用數載工力已能創立稿本矣, 必博求古人所作, 如不得原蹟, 卽木刻石刻, 規模亦在, 取以參看而得其先後之所以同揆[6], 遇有合轍[7]者雖素未著名, 亦當取以佽助[8], 如其非道, 縱藉甚聲稱, 名高一世, 亦所屏絕[9]. 如是以進, 則志趣日益高, 筆意日益高. 先於明秀, 後期渾璞, 功夫極處, 則明秀處不失渾璞, 而渾璞之中其明秀又所不必言矣.

1) "기체혼박氣體渾璞"은 그림의 기세와 품격이 혼박한 것이다. *기체(氣體)는 정기와 신체, 사람의 기질과 용모, 문장의 기세와 풍격을 이른다. *혼박(渾璞)은 순후(淳厚)함이나 소박함을 이른다.

2) 명수(明秀)는 해맑고 빼어난 우수함을 이른다.

3) 권축(卷軸)은 표구하여 말아 놓은 그림이나 글씨를 이르고, 풍류(風流)는 품격을 이른다.

4) 농조(籠罩)는 새장, 우리, 뒤덮음, 능가함, 개괄함, 제압함, 제 마음대로 부림, 사로잡음 등을 이른다.

5) 발휘(發揮)는 재능이나 능력, 생각이나 도리를 드러내어 밝힘, 감정을 털어 놓는 것이다.

6) 동규(同揆)는 동일한 법칙으로 피차 서로 합치는 것이다.

7) 합철(合轍)은 수레바퀴가 차의 궤도에 맞는 것으로, 사상이나 언행이 상도(常道)
에 맞는 것이다.
8) 차조(佽助)는 도움, 원조함, 차례차례 도와주는 것이다.
9) 병절(屛絶)은 끊음이나 거절함을 이른다.

佈置景物, 及用筆意思, 皆當合題中氣象. 如讌會¹⁾則有忻悅²⁾意思, 離
別則有愁慘意思. 寫聖賢仙佛, 令瞻者動肅穆³⁾之誠; 寫忠孝仁慈, 令
對者發性情之感. 山林肥遯⁴⁾, 須瀟灑而幽閑; 鐘鼎賢豪⁵⁾, 須雅麗而典
則. 副閨房之美女, 雖奇石高枝亦呈斌媚⁶⁾; 稱恬退⁷⁾之幽人, 縱散樗亂
石亦具淸靈⁸⁾. 方外淸流⁹⁾, 但覺烟霞徧體; 才華文士, 可知廊廟¹⁰⁾雄姿.
農圃呈時世之昇平, 漁樵識湖山之放浪. 飛仙本不可見, 宜怳惚而飄
揚; 鬼物原無所憑, 宜奇變而詭譎¹¹⁾. 以及綺園歌舞, 極穠華美麗之
觀; 獵騎飛騰, 窮罄控縱送¹²⁾之態. 靡不各盡其致, <u>道子</u> <u>龍眠</u>卓越千
古, 亦不外是也.

1) 연회(讌會)는 술자리, 연회(宴會)이다.
2) 흔열(忻悅)은 기뻐함이나 즐거워하는 것이다.
3) 숙목(肅穆)은 엄숙하고 공손함, 어떤 사물에서 생기는 분위기가 사람으로 하여금
엄숙하고 두려운 느낌을 갖게 하는 것을 이른다.
4) "산림비둔山林肥遯"은 산림에 은둔한 사람으로 은자(隱者)를 이른다.
5) "종정현호鐘鼎賢豪"는 권세가(權勢家)인, 현인 호걸을 이른다.
6) 무미(斌媚)는 아리따움이다.
7) 염퇴(恬退)는 편안한 마음으로 은퇴한 것을 이른다.
8) 청령(淸靈)은 사물의 맑은 정기를 이른다.
9) "방외청류方外淸流"는 속세를 벗어난, 청렴결백한 사람들을 이른다.
10) 낭묘(廊廟)는 나라의 정치를 하는 궁전, 정전(正殿), 묘당(廟堂) 등을 이른다.
11) 궤휼(詭譎)은 이상야릇함이나 괴상한 것이다.
12) '경공종송罄控縱送'은 말을 잘 모는 것이다. *경공(罄控)은 말이 달리거나 멈추는
것이다. *종송(縱送)은 활을 쏘아 새를 쫓는 것이다.

布景大局已定, 而中間隨宜點綴古玩及花草之屬, 亦人物家之不可少者, 須位置得所方稱. 古玩或磁或銅, 款式宜古雅而不宜多, 多則類於骨董肆而反傷雅道. 平日所見佳製古器, 圖其數種酌而用之可也. 至於閒花小草, 補綴於樹根石隙, 以助淸幽閑適之趣; 宜以筆蘸色隨手點染, 雖工緻人物, 亦不宜用勾勒; 蓋以單筆點出, 具有生動之致, 若勾勒所成, 便傷於刻且失之板實[1], 反害大體矣. 但巖壑[2]之姿, 玉堂[3]之彦, 閨房之玩, 籬落之風, 其所點綴則又自有分別存乎其間矣.

1) 판실(板實)은 소박함. 질박함을 이른다.
2) 암학(巖壑)은 산과 계곡으로 산수를 이른다.
3) 옥당(玉堂)은 옥으로 장식한 전당(殿堂)이고, 궁전의 미칭, 부귀한 집을 이른다.

點勒苔草, 最關全局[1]氣韻, 非可漫爲增損. 所謂苔者, 施於石之巖嵌巓頂, 及樹之老幹與糾結[2]之處, 藉以明顯界限[3]而蒼然之致以出, 故一處不過數點, 宜用焦墨. 若重設色, 以靑綠嵌之. 其依理而密點者乃草耳, 不得與苔相混. 若地坡細草, 則或點或勒, 借以破地坡之平衍[4]而映出人物衣紋, 更使明白, 且氣韻姜迷[5], 尤可助通幅之神. 但疏密·濃淡·多寡之數, 須臨時斟酌[6], 非落墨布局[7]時所能預定也. 夫苔能明顯界限固已, 而草之爲用又能聯絡氣脈. 蓋布景用筆不過橫豎, 其境界地面不過平直, 凡豎而直者易於圖寫, 至平而橫者難以妥帖[8]. 而安頓諸色物件又多在平處, 而平處又不可多見, 若通幅數見平地, 最取人厭. 故當隨處有平地, 但隱而不見, 又曲折可通, 足令觀者色舞[9]. 且林木縱橫[10], 峰巒層疊之餘, 忽留一片平陽, 芊綿[11]草色, 騷人逸士, 藉以爲茵, 移時晤對, 亦愉快之絶境[12]也. 點苔是通局之眉目, 寫草是通局之鬚髮. 鬚髮眉目之間, 已自炯炯[13], 則不待偏見其五官百骸[14]而識其非凡品矣.

1) 전국(全局)은 전체 국면으로 대세(大勢)를 가리킨다.
2) 규결(糾結)은 서로 얼기설기 엮인 것이다.
3) 계한(界限)은 사물과 사물이 나뉘는 경계이다.
4) 평연(平衍)은 평평하고 넓은 것이다.
5) 처미(萋迷)는 초목이 무성한 모양, 스산함, 쓸쓸하고 어수선함을 이른다.
6) 짐작(斟酌)은 어림쳐서 헤아림, 사정을 미루어 살핌, 요량하여 처리하는 것이다.
7) 포국(布局)은 바둑에서 포석하는 것인데, 사물의 구성과 안배를 이른다.
8) 타첩(妥帖)은 온당함, 아주 적당함, 안정된 것 등을 이른다.
9) 색무(色舞)는 '색비미무色飛眉舞'로 풍채는 드날리고 눈썹은 춤추는 것 같은 것으로, 기쁨과 득의에 찬 기색과 표정을 형용하는 말이다.
10) 종횡(縱橫)은 많은 모양, 교차한 모양, 뒤섞여 어지러운 모양, 분산된 모양을 이른다.
11) 천면(芊綿)은 초목이 무성한 모양, 끊임없이 이어진 모양이다.
12) 절경(絶境)은 외부 세계와 단절된 곳, 매우 뛰어난 경치를 이른다.
13) 형형(炯炯)은 밝거나 빛나는 모양, 밝고 떳떳한 모양, 밝게 살피는 모양을 이른다.
14) 오관(五官)은 눈·귀·혀·코·피부의 다섯 가지 감각기관이다. *백해(百骸)는 온 몸을 이루고 있는 모든 뼈이다.

山靜居論畫人物¹⁾

清 方薫 撰

畫人物必先習古冠服・儀仗²⁾・器具, 隨代更易, 制度不同, 情態³⁾非
一, 雖時手傳摹⁴⁾不足法也.

1) 『산정거론화인물山靜居論畫人物』은 약 1795년 전후 청나라 방훈(方薫)이, 인물
 화에 관하여 논한 것이다.
2) 의장(儀仗)은 의식에 사용하는 무기(武器)와 일산, 기(旗) 등의 물건을 이른다.
3) 정태(情態)는 어떤 일의 사정과 상태, 정황과 모양을 이른다.
4) 전모(傳摹)는 모사(模寫)한 것이다.

寫古人面貌, 宜有所本, 即隨意爲圖, 思有不凡之格, 寧樸野¹⁾而不得
庸俗²⁾狀, 寧寒乞³⁾而不得有市井相.

1) 박야(樸野)는 꾸밈없이 소박한 것이다.
2) 용속(庸俗)은 평범하고 속된 것이다.
3) 한걸(寒乞)은 옷이 남루한 거지를 이른다.

眉目鼻孔用筆虛實取法¹⁾, 實如錐劃刃勒²⁾, 虛如雲影水痕.

1) 취법(取法)은 모범으로 삼거나 본받는 것이다.
2) 추획(錐劃)은 송곳으로 획을 긋는 것이다. *인륵(刃勒)은 칼날로 그리는 것이므
 로, 둘 다 중봉필을 사용하는 필획을 비유하는 말이다

古畫圖意在勸戒, 故美惡之狀筆彰, 危坦之景動色也. 後世惟供珍玩,
古格漸亡, 然畫人物不於此用意, 未得其道耳.

古畫人物狀貌部位與後世用意不同, 不奇而偉, 不麗而妍, 別具格法.

衣褶紋如吳生之蘭葉紋[1], 衛洽 諸本均作洽鄭註本作協[2] 之顫筆紋[3], 周昉之
鐵線紋[4], 李公麟之游絲紋[5], 各極其致. 用筆不過虛實轉折爲法, 熟習
參悟之, 自能變化生動. 昔人云: "曹衣出水, 吳帶當風." 可想見[6]矣.
按衛洽恐係衛賢之誤, 但衛賢並不作顫筆紋.

1) "난엽문蘭葉紋"은 난초 잎이 자연스럽게 꺾인 것 같은 옷 주름을 이른다.
2) "위흡衛洽"에서 '洽'자가 여러 본에는 모두 '洽'자로 되었는데, 오직 『鄭註本』에는 '協'자로 되었다.
3) "전필문顫筆紋"은 붓대를 곧게 세우고 떨리는 듯 묘사하는 옷 주름을 이른다.
4) "철선문鐵線紋"은 굵고 가는 데가 없이 두께가 처음부터 끝까지 똑같은 꼿꼿하고 곧은 필선으로 매우 딱딱하고 예리하여 철사와 같은 느낌을 주는 필선을 이른다.
5) "유사문游絲紋"은 부드럽고도 가는 첨필(尖筆)로 그려서 누에가 실을 토하는 것 같은 선묘를 이른다.
6) 상견(想見)은 생각하여 아는 것, 생각해 볼만한 것을 이른다.

衣褶紋當以畫石鉤勒筆意參之, 多筆不覺其繁, 少筆不覺其簡. 皴石
貴乎似亂非亂, 衣紋亦以此意爲妙. 曾見海昌 陳氏 陸探微<天王>
衣褶如草篆, 一袖六七折, 卻是一筆出之, 氣勢不斷, 後世無此手筆.

道子悟筆法於裴將軍舞劍, 宜其雄鷔[1]古今, 畫家宗法之, 亦如山水之
董源, 書法之羲之, 皆以平正[2]爲法者也.

1) 웅오(雄鷔)는 웅건한 것이다. *『說文』에 '務'는 '健也'라 하였고, '鷔'는 '務'와 통용한다고 하였다.
2) 평정(平正)은 단정한 것이다.

世以水墨畫爲白描, 古謂之白畫. 袁蒨有白畫<天女> <東晉高僧
像>. 展子虔有白畫<王世充像>. 宗少文有白畫<孔門弟子像>.

155

人物古多重設色, 惟道子有淺絳標靑一法. 宋 元及明人多宗之, 其法
讓落墨處以色染之, 覺風韻高妙.

古人畵人物亦多畵外用意[1], 以意運法, 故畵具高致, 後人專工於法,
意爲法窘, 故畵成俗格.

1) 용의(用意)는 마음을 씀, 어떤 일을 하려고 마음을 먹거나 문제를 처리함, 의향,
 의도, 주의를 기울임, 유의함 등이다.

點簇畵[1]始於唐 韋偃, 偃常以逸筆點簇鞍馬人物, 山水雲煙, 千變萬
態, 或騰或倚, 或翹或跂, 其小者頭一點尾一抹而已. 山水以墨幹水,
以手擦之, 曲盡其妙. 宋 石恪寫意人物, 頭面手足衣紋, 捉筆隨手成
之. 武岳[2]作<五帝朝元>, 人物仙仗[3], 背項相倚, 大抵皆如狂草書法
也. 『山靜居畵論』

1) 점족화(點簇畵)는 동양화 기법의 하나로, 용필에 점을 찍어 모아서 물체를 그리
 는 화법을 이른다.
2) 무악(武岳)은 송나라 장사(長沙) 사람으로, 무동청(武洞淸)의 아버지이며, 인물을
 잘 그렸고 특히 천신(天神)이나 성상(星象)에 뛰어났는데, 오도자(吳道子)의 화법
 을 배워 붓놀림이 아주 원숙했다.
3) 선장(仙仗)은 신선의 의장(儀仗)을 이른다.

過雲廬畵論人物¹⁾

清 范 璣 撰

山水人物, 古必兼精. 元 倪迂出而有 "空山無人" 之說, 疑其竟不留意者, 然曾爲顧阿英寫照. 明之各大家及文門諸子, 猶多擅場²⁾, 惟由山水及於人物, 必骨節屈伸, 衣紋轉折, 鮮有合度. 由人物拓於山水, 邱壑位置, 樹石襯貼, 必多窘態. 專家旣分, 趨向亦異. 故山水之點綴, 人物之境界, 必辨明³⁾其工拙學之, 始無歧途⁴⁾之惑, 含英咀華⁵⁾合而成之可也.

1) 『과운려화론인물過雲廬畵論人物』은 약 1795년 전후 청나라 범기(范璣)가, 인물화에 관하여 논한 것이다.
2) 천장(擅場)은 독무대를 벌이는 것인데, 기예가 단연 뛰어남을 이르는 말이다.
3) 변명(辨明)은 사리를 분별하여 명백하게 하는 것이다.
4) 기도(歧途)는 갈림길로 잘못된 길을 비유하는 말이다.
5) "함영저화含英咀華"는 꽃을 머금고 씹는다는 뜻으로, 문장이나 작품의 묘처를 잘 음미하여 가슴 속에 새겨두는 것을 이른다.

畵人物難於花卉, 而論人物與花卉之書較山水均少, 蓋山水之論, 大含細入, 已爲諸法指歸¹⁾, 宜其略於人物花卉矣. 而學爲人物花卉者, 却倍多於山水, 意謂習見則易狀, 局形則易明, 然傑出常少, 人物尤甚, 豈非其書不足故也? 人物卽不深論, 當講骨形, 古多神奇靈異²⁾, 此骨形之極所致, 今無聞見, 爲不極骨形耳. 諺云: "畵鬼怪易, 猫狗難." 略涉牽强³⁾, 人人能指摘之. 學者先求骨形, 後參山水秘奧, 資其識見, 乃正範⁴⁾也.

1) 지귀(指歸)는 의도한 곳으로 돌아감, 뜻을 둔 돌아갈 곳, 모범을 좇는 일을 이른다.
2) "신기영이神奇靈異"는 신묘하고 특출하며 영묘하고 특이한 것을 이른다.
3) 견강(牽强)은 '견강부회牽强附會'로 이치에 맞지 않는 말을 억지로 끌어 대어, 자신에게 유리하게 하는 것이다.
4) 정범(正範)은 모범이나 표준을 이른다.

畵人物須先考歷朝冠服・儀仗・器具・制度之不同, 見書籍之後先, 勿以不經見[1]而裁之, 未有者參之, 若漢之故事, 唐之陳設, 不貽笑於有識耶?

1) 경견(經見)은 경전에 보이는 것이나 흔히 보이는 것을 이른다.

今時制度多有不宜於畵者, 如畵必參古法用之, 手筆乃妙, 能寫俗物而不傷雅, 尤爲卓異矣.

寫仙佛聖賢必得世外之姿, 日星之表, 神鬼威厲[1], 隱逸蕭閒[2], 武人英偉[3], 文士秀發[4], 以及美人貞靜[5]之致, 皆非尋常[6]可以摹其神情. 今見吳中風氣[7]多背古意, 甚且有寫古事, 效演劇院本以形容之, 新稿偶出, 翕然[8]臨仿, 則使古人悉蒙塵垢[9]矣.

1) 위려(威厲)는 위엄 있고 용맹함을 이른다.
2) 소한(蕭閒)은 한가로움, 적막함을 이른다.
3) 영위(英偉)는 영민하고 훌륭함, 지혜와 재능이 뛰어난 사람을 이른다.
4) 수발(秀發)은 사람의 풍채가 빼어나고 재주가 걸출함을 비유하는 말로, 시문이나 글씨가 빼어나거나 산세가 빼어남을 형용하는 말이다.
5) 정정(貞靜)은 지조가 굳고 마음이 맑은 것으로, 정숙함을 이른다.
6) 심상(尋常)은 길이의 단위로 심은 8자(尺) 상은 1장(丈) 6자이다. 짧은 것이나 작은 것의 비유, 길거나 많은 것의 비유, 보통, 평소, 평범함을 이른다.
7) 풍기(風氣)는 풍속, 기풍, 풍치, 기후 등을 이른다.
8) 흡연(翕然)은 하나가 되는 모양, 일제히 칭송함, 갑자기, 홀연히 라는 뜻으로 쓰인다.

9) 진구(塵垢)는 먼지와 때로 속세, 오염되는 것이니, '오명汚名'으로 해도 될 것이다.

畵以有形至忘形爲極, 則惟寫眞一以逼肖爲極則, 雖筆有脫化¹⁾, 究爭得失於微茫²⁾, 其難更甚他畵. 璣不諳此事, 間亦以論山水之理, 反仰伸縮³⁾, 虛實明晦⁴⁾, 敎稚兒循訓習之, 進境⁵⁾却捷於他人, 而後知畵必先明理, 理明而功⁶⁾未至, 已有多分相應⁷⁾也.

1) 태화(脫化)는 낡은 것에서 벗어나, 새로운 것으로 변화하는 것을 말한다.
2) 미망(微茫)은 흐릿한 모양, 모호한 모양을 이른다.
3) "반앙신축反仰伸縮"은 돌아 있고 올려다보며 늘이고 줄이는 것을 이른다.
4) "허실명회虛實明晦"는 공허함과 꽉 채움과, 밝고 어두운 것을 이른다.
5) 진경(進境)은 진보한 경지를 이른다.
6) 공(功)은 공부(功夫)로 공로, 일, 시간, 재주, 재능을 이른다.
7) 상응(相應)은 서로 호응함, 서로 부합함, 적당함, 알맞음, 서로 일치함 등을 이른다.

寫眞秘訣[1]

清 丁皐 撰

小引[2]

寫眞一事, 須知意在筆先, 氣在筆後. 分陰陽, 定虛實, 經營慘澹, 成見在胸而後下筆, 謂之意在筆先. 立渾元一圈[3], 然後分上下, 以定兩儀[4], 按五行而奠五岳[5], 設施[6]旣定, 浩乎沛然, 充實輝光, 軒昂[7]紙上, 謂之氣在筆後. 此固寫眞之大較[8]矣. 然其爲意爲氣, 皆發於心, 領於目, 應於手, 則神貫于人, 人在於我, 我稟於法, 則自然筆筆皆肖矣. 皐以從來無譜, 立爲是書. 要在量部位而知長短, 論虛實而辨陰陽, 省開染而見高低, 潤神氣而見活潑, 可以意會, 不可以言傳. 可使審察於平時, 不能必其變通於當局所謂神而明之, 存乎其人者然耶? 惟在學者心領而自得之, 故弁是篇於其首.

1) 『사진비결寫眞秘訣』약 1800년 전후 청나라 정고(丁皐)가 초상화의 비결을 논한 것이다

2) 「소인小引」은 『사진비결寫眞秘訣』의 항목으로, 초상화의 비결에서 간단한 서문을 쓴 것이다.

3) "혼원일권渾元一圈"은 눈, 코, 입을 그리지 않은 얼굴의 둥근 외형을 말한다.

4) 양의(兩儀)는 하늘과 땅인데, 얼굴을 아래 위로 나누어 위를 '천天'이라고 하고 아래를 '지地'라고 한다.

5) 오악(五岳)은 얼굴에 두드러진 곳을 5악에 비유하는 말이다. 이마(額)를 남악(南岳), 코(鼻)를 중악(中岳), 좌측 광대뼈(顴)를 동악(東岳), 우측 광대뼈를 서악(西岳), 턱(地閣)을 북악(北岳)이라고 한다.

6) 설시(設施)는 계획하고 시행함, 재능을 펼치는 것이다.

7) 헌앙(軒昂)은 높이 올라감, 의기가 당당함, 기운참, 세력이 성한 것 등을 이른다.

8) 대교(大較)는 대략, 대개, 큰 법칙을 이른다.

9) "신이명지神而明之"는 사물의 오묘한 이치를 밝힌다는 말이다. 『周易』「繫辭上」
　　에 "화하여 재제함은 변에 있고, 미루어 행함은 통에 있으며, 신묘하게 밝힘은 사
　　람에게 있다. 化而裁之, 存乎變, 推而行之, 存乎通, 神而明之, 存乎其人."이라고
　　나온다.

部位論[1]

初學寫眞, 胸無定見, 必先多畫. 多則熟, 熟則專, 專則精, 精則悟.
其大要則不出於部位之三停五部, 而面之長短廣狹, 因之而定. 上停
髮際至印堂, 中停印堂至鼻準, 下停鼻準至地閣, 此三停竪看法[2]也.
察其五部, 始知面之廣狹. 山根至兩眼頭止爲中部, 左右二眼頭至眼
梢爲二部, 兩邊魚尾至邊, 左右亦各一部, 此五部橫看法[3]也. 但五部
祇見於中停, 而上停以天庭爲主, 左太陽, 右太陰, 謂之天三. 下停以
人中劃限法令, 法令至腮頤左右, 合爲四部, 謂之地四. 此亦部位之
法, 不可不知者也. 要立五岳: 額爲南岳, 鼻爲中岳, 兩顴爲東西岳,
地閣爲北岳. 將畫眉目準脣, 先要均勻五岳, 始不出乎其位. 至兩耳
安法, 上齊眉, 下平準, 因形之長短高低, 通變之耳. 凡此皆傳眞入手
機關, 絲毫不可易也. 果能專心致志, 而不使有豪釐之差, 則始以誠
而明, 終由熟而巧, 千變萬化, 何難之與有?

1) 「부위론部位論」은 『사진비결寫眞秘訣』의 항목으로, 얼굴을 여러 부분으로 나누
　어 명칭을 논하는 것이다.
2) 수간법(竪看法)은 얼굴을 세로로 구분하여 보는 방법이다.
3) 횡간법(橫看法)은 얼굴을 가로로 구분하여 모는 방법이다.

落筆絲毫不得移　　　　　붓으로 그림에 털끝 하나도 바꿀 수 없으니
對眞曲直總相宜　　　　　진면과 대비하여, 곡직이 모두 서로 마땅하여야 한다.

細開細省官星[1]位 관성의 자리를 자세히 열고 살펴야 하며,

五部三停要預知 5부와 3정을 미리 알아야만 하네.

1) 관성(官星)은 벼슬을 누릴 운수, 고관(高官)이 될 사람은 천성(天星)이 감응(感應)한다는 속설에서 비롯한 말이다.

起稿論[1]

起稿之法[2], 正無定格, 或大於人, 或小於豆, 要不外乎一理, 只在臨時立意. 上從巓頂[3], 下至地邊[4], 左右耳門[5], 照樣一圈, 從中分半, 上爲天, 下爲地, 中立日月之基[6], 再造土星[7], 以中宮[8]生生之象, 配合蘭臺廷尉[9], 鼻成, 則主星定矣. 下接人中闊窄, 加海口[10]之厚薄相宜, 以應承漿地閣[11]之方位. 再生法令[12], 托出兩頤, 完地庫[13]之輕肥. 然後勾右目上眼皮一筆, 再對左目上眼皮一筆, 以定五部之數, 而後添臥蠶[14], 安日月, 上蓋眉山[15], 排眼堂[16], 定陰陽格局[17], 下襯淚堂[18], 存陽光扶陰隲[19]之基. 其顴如岳, 透及魚尾[20], 以貫山林[21]. 分太陽位拱出天庭[22], 托凌雲[23]而對彩霞[24], 拱印堂[25]爲中正[26]. 邊城[27]上接髮際[28], 貫巓頂下通地邊[29], 托北岳, 推頸項, 而止於頷口[30]. 然後安兩耳於外宮[31], 應眉準之間, 皆不容有豪釐差也.

1) 「기고론起稿論」은 『사진비결寫眞秘訣』의 항목으로, 초상 초고를 그리기 시작하는 방법을 논한 것이다.
2) "기고지법起稿之法"은 초상을 처음 그리기 시작하는 방법이다.
3) 전정(巓頂)은 이마(머리) 꼭대기를 이른다.
4) 지변(地邊)은 변방(邊方), 변경(邊境)인데, 턱 끝을 가리킨다.
5) 이문(耳門)은 귓구멍이다.
6) "일월지기日月之基"는, 좌측 눈은 일(日)이고, 우측 눈을 월(月)이라 하니, 좌우측의 양 눈을 그릴 자리(터)를 가리킨다.

7) 토성(土星)은 관상학에서 코를 지칭하는 말이다.

8) 중궁(中宮)은 5행(五行)에서 중앙의 자리(位)라는 뜻으로 토(土)를 이르는 것이다. 토성인 코에서 안두(眼頭; 눈의 안)가 시작되는 곳을 가리킨다.

9) 배합(配合)은 알맞게 섞어 합치는 것이다. *난대(蘭臺)는 관상가가 코의 좌측을 가리키는 말이고, 정위(廷尉)는 코의 우측을 가리킨다.

10) 해구(海口)는 입술을 가리킨다.

11) 승장(承漿)은 경혈의 이름으로, 아랫입술 중앙에 오목하게 들어간 곳이다. *지각(地閣)은 턱을 가리킨다.

12) 법령(法令)은 코에서 입술 가장자리로 흘러내린 선을 가리킨다.

13) 지고(地庫)는 지각(地閣) 좌우 부분의 턱 주름을 가리킨다.

14) 와잠(臥蠶)은 좌측 눈 아래 주름을 가리킨다.

15) 미산(眉山)은 눈썹으로 미인의 눈썹을 형용하는 말이다.

16) 안당(眼堂)은 눈동자를 싸고 있는 부분을 가리킨다.

17) 격국(格局)은 관상가가 일컫는 정해진 격식이나, 표준에 합치되는 구조를 가리킨다.

18) 누당(淚堂)은 눈 아래 솟아나온 곳을 가리킨다.

19) "음척陰隲"은 한편엔 '음즐陰騭'로 되어 있다. *음척(陰隲)이나 음즐(陰騭)은 뺨 위에서 눈 꼬리 아래까지의 부분을 가리킨다. 하늘이 은연중에 사람의 행위를 보고 화복을 내리는 음덕(陰德)을 이른다. 음즐문(陰騭文)이나 음척문(陰隲文)은 옛날에 좋은 글씨를 격려하는 것이다. 관상가들이 운명을 추정하는 뺨 위의 주름을 가리킨다.

20) 어미(魚尾)는 눈 꼬리를 가리킨다.

21) 산림(山林)은 이마의 중앙 부분을 가리킨다. 눈썹 윗부분의 가장자리는 좌측이 태양(太陽)이고 우측이 태음(太陰)이다.

22) 천정(天庭)은 관상가가 이르는 사람의 두 눈썹 사이나 이마의 중앙을 가리킨다.

23) 능운(凌雲)은 관상용어로 이마의 아래 부분, 왼쪽 눈썹이 시작하는 윗부분을 가리킨다.

24) 채하(彩霞)는 관상용어로 이마의 아래 부분, 우측 눈썹이 시작하는 윗부분을 가리킨다.

25) 인당(印堂)은 눈썹과 눈썹사이를 이른다.

26) 중정(中正)은 관상용어로 인당(印堂)의 윗부분을 이른다.

27) 변성(邊城)은 이마의 양쪽 중앙 눈썹의 윗부분을 가리킨다.

28) 발제(髮際)는 머리털을 연접하고 있는 이마의 선이다.

29) 지변(地邊)은 발제(髮際)아래, 양쪽 관자놀이 부분을 가리킨다.

30) 영구(領口)는 옷깃의 둘레, 옷깃의 양끝을 여미는 부분, 멱살을 이른다.

31) 외궁(外宮)의 궁(宮)은 관상용어이다. 얼굴 가운데 12부위를 정하는 것이니, 외궁은 얼굴 윤곽선 밖을 가리킨다.

附起稿先圈說[1]

畫像先作一圈, 卽太極無極[2]之始, 消息[3]甚大, 如混沌[4]未開, 乾坤未
奠, 而此中天高地下, 萬物散殊[5], 活潑潑地, 氣象[6]從此氤氳[7]出來, 則
當未圈之先, 必先以己之靈光[8]與人之眉宇[9], 互相凝結[10], 然後因物賦
物[11]各肖其神. 若但置一空圈於此, 而後思若何安排? 若何點綴? 則
所謂差之豪釐, 失之千里, 欲得其眞, 不亦難乎?

1) 「부기고선권설附起稿先圈說」은 『사진비결寫眞秘訣』의 항목으로, 초상에서 먼저
 얼굴 윤곽선을 그리는 것에 관하여 첨부해 설명한 것이다.
2) 태극(太極)은 하늘과 땅이 아직 나뉘기 전 혼돈(混沌)한 상태로 있던 때이다. 곧
 천지의 음양이 나눠지기 이전이고, 무극(無極)은 천지간에 아직 만물이 생기기 전
 의 시초로 우주의 근원을 이른다. 여기서는 초상을 그리기 전의 상태를 말한다.
3) 소식(消息)은 사라지고 자라나거나, 천지(天地) 시운(時運)이 변화하는 일이다.
4) 혼돈(混沌)은 하늘과 땅이 아직 나누어지지 않은 상태를 이른다.
5) 산수(散殊)는 각양각색을 이른다.
6) 기상(氣象)은 공중에서 일어나는 대기의 물리적 변화 현상이다. 풍광·경관·자
 취·낌새·도량·기국·사물의 형태·기개(氣槪)·시문이나 서화의 운치와 풍격
 등을 가리킨다.
7) 인온(氤氳)은 천지의 음양의 기운이 서로 모여 뭉친 모양이다. 여기서는 초상이
 이루어진 모양을 형용하는 것이다.
8) 영광(靈光)은 영묘한 빛, 신령한 광채로 불교에서, 사람의 선량한 본성이나 정신
 을 이른다.
9) 미우(眉宇)는 눈썹 언저리로 용모를 이른다.
10) 응결(凝結)은 한 데 엉기어 뭉치는 것이다. 한 곳으로 집중하여 모우는 것이다.
11) 부물(賦物)은 인물이나 사물을 묘사하는 것이다.

心法歌[1]

傳眞得眞,　　　초상화가 참모습을 얻으려면
心眼手誠,　　　마음과 눈과 손이 정성스러워야 하고,

未定人格,	인격이 갖추어지지 않았으면
先定自心.	먼저 스스로 마음을 정하여야 한다.
目無旁矚[2],	눈은 두리번거리지 말고
耳無側聞[3],	귀는 전해 듣지 말아야 하니,
筆端造化,	붓 끝의 조화는
係己之靈.	자기의 정신에 달려 있는 것이로다.
渾元[4]定格,	처음의 격식을 정하는 것은
一圈準人,	얼굴선으로 인물을 표준삼아
齊中眼位,	눈을 가지런히 하고
二儀均分.	위 아래를 똑같이 나눈다.
三停直派,	3정은 세로로 가르고
五部橫分.	5부는 가로로 나눈다.
二精[5]應準,	양 눈은 법도에 맞고
三光[6]合明.	눈과 코가 합당하고 분명해야 한다.
鼻爲中岳,	코가 중악이니
先建中停.	먼저 중정에 세워야 한다.
人中法令,	인중과 법령을 그리고
腮旁四勻.	뺨 옆은 균등하게 하라.
審口位置,	입의 위치를 살펴서
寬窄點脣.	넓음과 협소함에 따라 입술을 그린다.
雙眸活部,	두 눈동자의 활발한 부분은
審明點睛.	분명하게 살펴 눈동자를 찍는다.
天庭太陽[7],	이마의 중앙은
三摺圓形.	세 겹의 원형이다.
鬚眉裁準,	수염과 눈썹을 기준하여

耳鈎廓輪.	양쪽 귀의 윤곽을 그린다.
骨格部位,	골격의 부위는
細理極精.	상세한 이치가 지극히 정밀하다.
實處畫定,	실처는 그려서 정하고
虛處傳神.	허처는 정신으로 전한다.
渾元圈染,	둥근 얼굴은
面部先圓.	면부를 우선 둥글게 선염한다.
分位突染,	위치를 나누어 돌출하게 선염하면
五岳高巒⁸⁾.	5악의 높은 봉우리이다.
見凸空白,	나온 곳은 공백으로 하고
見凹加黑.	오목한 곳은 검은색으로 표현한다.
從淡至濃,	옅은 데서 짙은 데까지
透皮現骨.	피부를 투과하여 뼈를 드러낸다.
豊如滿月,	풍만함은 만월과 같이 하고
瘦現筋脈.	수척하면 근맥을 드러내야 한다.
對准陰陽,	마주보고 음양을 견주고
辨明虛實.	허실을 변별하여 밝힌다.
低處迎陽,	낮은 곳은 빛을 맞이하고
照光空白.	공백에 빛을 비춘다.
各部細詳,	각 부위는 자세히 살펴서
無移無失.	벗어나거나 어긋나지 않아야 한다.
阿堵⁹⁾神明,	눈이 신과 같이 밝으면
一誠貫徹.	모든 정성이 관철된다.
秀雅淸奇,	빼어나게 고아하고 맑고 기이하면
筆端潤澤.	붓끝이 윤택하다.

細細描模,　　　　　　　세세하게 묘사되면

歡神自得.　　　　　　　즐거운 정신이 저절로 얻어질 것이다.

1) 「심법가心法歌」는 『사진비결寫眞秘訣』의 항목으로, 초상에서 마음으로 전하는
 법을 노래한 것이다.
2) 방촉(旁囑)은 두루 살펴보는 것이다.
3) 측문(側聞)은 바로 듣지 않고 전해서 들은 것이다. 자신이 알고 있거나 전해들은
 말을 남에게 겸손하게 이르는 말이다.
4) 혼원(渾元)은 천지자연의 기 또는 천지이다. 초상에서 얼굴을 처음 그리는 것을
 비유한 말이다.
5) 이정(二精)은 두 눈으로, 정(精)은 정(睛)과 통용된다.
6) 삼광(三光)은 일(日; 좌측 눈), 월(月; 우측 눈), 성(星; 코)을 이른다.
7) 천정(天庭)과 태양(太陽)은 이마의 중앙 부위를 이른다.
8) 고만(高巒)은 얼굴의 돌출 부분을 이른다.
9) 아도(阿堵)는 눈을 가리킨다.

陰陽虛實論[1]

凡天下之事事物物, 總不外乎陰陽. 以光而論, 明曰陽, 暗曰陰. 以宇
舍論, 外曰陽, 內曰陰. 以物而論, 高曰陽, 低曰陰. 以倍墣[2]論, 凸曰
陽, 凹曰陰. 豈人之面獨無然乎? 惟其有陰有陽, 故筆有虛有實. 有其
有陰中之陽, 陽中之陰, 故筆有實中之虛. 虛中之實. 從有至無, 渲染
是也. 實者着跡見痕, 實染是也. 虛乃陽之表, 實卽陰之裏也. 故高低
凸凹, 全憑虛實, 陰陽從虛而至實, 因高而至低也. 夫平是純陽, 無染
法也. 有高而有染, 有低纔有畵也. 蓋平處雖低, 而迎陽亦白也. 凸處
雖高, 必有染襯, 方見高也. 譬如一圓珠, 懸於室內粉壁之間, 珠壁皆
白, 外看其光之陰陽, 染珠乎? 染壁乎? 會得此意, 可與言渾元筆法
之虛實矣.

辨別陰陽虛實,　　　　　음양과 허실을 변별하면

筆端萬象傳眞.　　　　　붓끝으로 만물의 참모습을 전하리라

窮理毫無秘訣,　　　　　궁리함에는 조금도 비결이 없으니

一點靈機³⁾自神.　　　　　한 점 기발한 기지가 절로 신묘하게 될 것이다.

1) 「음양허실론陰陽虛實論」은 『사진비결寫眞秘訣』의 항목으로, 음양과 허실에 관하여 논한 것이다.
2) 배루(倍塿)는 언덕을 이른다.
3) 일점(一點)은 서화에서 하나의 필획을 이르고, 아주 작거나 적은 것을 비유하는 말이다. *영기(靈機)는 기발한 생각이나 기지(機智)를 이른다.

天庭論¹⁾

額圓而上覆, 故曰天庭, 上有巓頂, 極高處也. 有靈山²⁾屬髮際之上, 以髮作雲, 又曰雲鬢. 兩額角³⁾爲日月角⁴⁾, 以眉爲凌雲彩霞, 以目爲日月居中天, 所以上部爲天, 職是故也. 必染之使圓, 隆然⁵⁾下覆, 襯起五岳, 托出眉輪⁶⁾. 然後分太陽⁷⁾, 立山林, 配華蓋⁸⁾, 加染邊城⁹⁾. 重重堆出, 派定三分, 居中曰明堂, 明堂下接印堂, 印堂下接山根. 山根一路, 用渾元染法¹⁰⁾, 虛虛托出¹¹⁾一圓白光, 以作明堂之神光, 太陽外漸加重染, 及邊城, 以黑堆上髮際, 蓋至鬢下, 將及耳門如覆盆. 額上有紋皆爲華蓋, 但有覆載¹²⁾之辨, 有疏密之分. 有托出日月角如墩者, 有襯出山林骨如埂者, 有環抱天倉¹³⁾而圓覆者, 有曲勾太陽而穴隙者, 種種不同, 當因人而施.

1) 「천정론天庭論」은 『사진비결寫眞秘訣』의 항목으로, 이마 부위를 그리는 것에 관하여 논한 것이다. *천정(天庭)은 이마이다. 이와 관련된 명칭은 1. 전정(巓頂; 머리 꼭대기), 2. 발제(髮際; 머리칼과 이마의 경계), 3. 일각(日角; 좌측 이마 부위), 4. 월각(月角; 우측 이마 부위), 5. 산림(山林; 우측 이마와 머리칼이 연결되

는 곳), 6. 태양(太陽; 좌측의 눈썹과 귀 사이에 있는 머리칼 부분), 7. 태음(太陰; 우측의 눈썹과 귀 사이에 있는 머리카락 부분), 8. 천창(天倉; 이마의 우측), 9. 빈(鬢; 좌측 귀밑 털), 10. 화개문(華蓋紋; 이마에서 눈썹 사이에 있는 제일 아래의 주름), 11. 남악(南岳; 이마 부위의 명칭) 등이 있다.

2) 영산(靈山)은 머리칼이 있는 전체를 가리킨다.

3) 액각(額角)은 이마의 양옆을 가리킨다.

4) 일월각(日月角)은 이마의 왼쪽이 솟아 오른 곳을 '일각日角'이라 하고, 오른쪽이 솟아 오른 곳을 '월각月角'이라 한다.

5) 융연(隆然)은 높은 모양이다.

6) 미륜(眉輪)은 눈썹 자위의 윤곽을 이른다.

7) 태양(太陽)은 눈썹 위의 머리칼이 있는, 사이 부분을 이른다.

8) 화개(華蓋)는 이마에서 눈썹사이에 있는, 제일 아래 눈썹에 가까운 주름을 가리킨다.

9) 변성(邊城)은 이마의 가운데 부분인데, 눈썹이 시작되는 부위이다.

10) "혼원염법渾元染法"은 자연스러운 선염법으로 붓 자국이 나타나지 않게 칠하는 방법을 이른다.

11) "허허탁출虛虛托出"은 비우면서 돋보이게 '홍운탁월烘雲托月'하는 선염법을 이른다.

12) 복재(覆載)는, 하늘은 만물을 덮고 땅은 만물을 싣는다는 뜻으로, 하늘과 땅을 이른다.

13) 천창(天倉)은 관상학에서 천정(天庭; 이마)의 우측 부분을 이르는 말이다.

鼻準論[1]

人於賦形[2]之始, 鼻先受形, 是爲中岳, 實五官之主, 故畵家亦從此起筆. 其印堂發跡處曰山根, 盡處曰準頭. 左右二珠曰蘭臺廷尉. 大都要染得極高, 堆得極厚. 其用筆之法, 惟井竈[3]暨蘭臺廷尉, 宜用實染[4], 其餘則從鼻根[5]虛虛堆起, 漸至鼻尖, 中空一珠, 白光直透準頂, 以暢陽神. 夫鼻之論, 格式甚多, 大略有高・塌・肥・瘦・結・鉤・仰・斷數種. 高者準頭[6]從實染起, 虛虛上入印堂, 兩氣夾入鼻梁, 猶如懸膽[7]. 外從眼堂虛接山根染送, 下至蘭臺廷尉, 以起鼻根, 聳然拱出, 如嶺上高峰是也. 塌者準小而平, 蘭臺廷尉反大而抱, 微有山根, 虛

染⁸⁾分開兩顴, 準上虛虛圈染, 接蘭臺廷尉, 微露井竈是也. 肥者非謂
其大也, 爲其有肉也. 染用渾元豊滿之法, 見肉而不見骨是也. 瘦者
非謂其小也, 爲其露骨也. 染用淸硬隙凸之法, 見骨而不見肉是也.
結者鼻梁之中, 另拱一骨, 只用烘染之時, 從陰襯出陽處, 使其形若
葫蘆是也. 鉤者鼻尖拖下如鷹嘴, 蘭臺廷尉, 嗅似無門, 只用兜染筆
法⁹⁾, 以人中半藏於鼻尖之下, 其形如鉤是也. 仰者井竈外向蘭臺廷
尉, 圓薄形似連環抱兩鼻孔, 抬一準頭. 染用品字三圈, 顯然有兩黑
孔, 形自仰矣. 斷者斷其山根, 當在印堂之下, 兜染虛接眉輪, 以托上
蓋, 從年壽¹⁰⁾另起圈染, 襯出準頭平眼, 不畵山根. 所謂上染上高, 下
襯下凸, 其中低處, 迎陽空白, 形自斷矣. 此八法能細心體會, 變而通
之, 自百無一失. 至於鼻有歪邪偏側, 亦當臨時斟酌分數多寡, 以配
其形.

1) 「비준론鼻準論」은 『사진비결寫眞秘訣』의 항목으로, 콧마루를 그리는 것에 관하
여 논한 것이다. *비준(鼻準)은 콧마루이다. 코의 명칭은 1. 산근(山根; 코가 처
음 시작하는 곳), 2. 연수(年壽; 콧마루에서 산근까지), 3. 중악(中岳; 코), 4. 절
성(準星; 콧마루), 5. 난대(蘭臺; 좌측 콧방울), 6.정위(廷尉; 우측 콧방울) 등이
있다.
2) 부형(賦形)은 인간이나 사물이 형체를 부여받는 것을 이른다.
3) 정조(井竈)는 우물과 아궁이, 정원이나 고향집을 비유한다, 콧구멍을 가리킨다.
4) 실염(實染)은 옅은 것에서 시작하여 차차 짙은 것으로 색칠하는 방법이다.
5) 비근(鼻根)은 콧마루 위가 이마와 서로 이어지는 곳을 가리킨다.
6) 준두(準頭)는 코끝을 이른다.
7) 허염(虛染)은 짙은 것에서 시작하여, 점점 옅은 색으로 칠하는 방법을 이른다.
8) 현담(懸膽)은 매달아 놓은 쓸개인데, 흔히 사람의 잘생긴 코를 비유할 때 쓰는 말
이다.
9) "두염필법兜染筆法"은 채색을 덧칠하는 방법을 가리킨다.
10) 연수(年壽)는 콧등의 산근(山根)과 준두(準頭)사이에 자리한, 연상(年上)과 수상
(壽上)을 말한다.

印譜¹⁾無非印式型, 인보는 인쇄한 형식이라

不能渲染搆其眞. 선염에 참모습을 끌어낼 수가 없다.

人如貫徹陰陽理, 사람이 음양의 이치를 관철할 것 같으면

虛實分明處處神. 허실이 분명해져 곳곳마다 신묘할 것이다.

1) 인보(印譜)는 여러 가지 인영(印影)을 모아놓은 화보(畵譜)를 가리킨다.

兩顴論¹⁾

兩顴乃面之輔弼²⁾, 爲東西二岳. 上應天庭, 下通地閣, 中拱鼻準, 其形最多, 不離高低廣狹四法. 高者非闊大之謂, 是有峰巒橫於眼堂之下, 須用渾元圈染出陽光, 再從邊城魚尾染及淚堂, 以貫山根. 從法令兜染周圍, 陰追陽顯, 界出兩顴, 形自高矣. 低者從耳門染起, 虛入淚堂, 令淚堂高於兩顴, 再從䪼下虛染入鼻, 以顴與頰相連, 而形自低矣. 廣者兩顴闊出, 半遮耳鬢, 重染頰䪼, 窄而且陷, 虛入法令, 微微兜上淚堂. 顴上勾入太陽, 重染天倉, 使太陽瘩進³⁾, 其形自廣矣. 狹者從眼稍虛下, 兩顴尖尖在頰, 其外面匡寬, 兩顴逼窄, 正面對看, 旁及耳門, 其形自狹. 如此等臉, 最難得神, 是在學者, 沉思會出, 乃見專心.

1) 「양권론兩顴論」은 『사진비결寫眞秘訣』의 항목으로 양 광대뼈를 그리는 것에 관하여 논한 것이다. *양권(兩顴)은 양쪽 광대뼈이다. 광대뼈의 명칭은 1.동악(東岳; 좌측 광대뼈), 2. 서악(西岳; 우측 광대뼈), (3)시(䪼; 우측 뺨), 4. 이(頤; 좌측 턱), 5. 협(頰; 우측 볼), 6. 법령(法令; 좌측 코 옆주름), 7. 보(輔; 코와 광대뼈 사이의 좌측), 8. 필(弼; 코와 광대뼈 사이의 우측) 등이 있다.

2) 보필(輔弼)은 보좌하는 것이다. 코와 권(顴; 광대뼈)사이 좌측을 '보輔'라 하고 우측을 '필弼'이라고 한다.

3) 별진(瘩進)은 푹 꺼지게 그리는 것을 이른다.

附腮頤論[1]

腮頤者附顴之佐使[2], 其狀不一, 或方或圓, 或肥瘦, 總宜氣象活動, 隨嘴峭染而舒, 隨顴斜染而隙, 隨笑鉤染而提, 隨思直染而掛, 兼之髥鬚, 助之法令, 兜之承漿, 接以耳門. 老者之腮輕, 多縐紋. 少者之頤豊如滿月. 在淸處傳之, 愈增秀雅; 在豪處寫之, 愈加瀟灑. 最宜喜氣揚揚, 忽令愁容戚戚, 有接顴而重染地閣者, 有連地閣而輕分腮頤者, 是歸毫端穩稱[3], 尤宜處處精詳.

1) 「부시이론附腮頤論」은 『사진비결寫眞秘訣』의 항목으로, 뺨과 턱을 그리는 것에 관하여 논한 것을 첨부한 것이다.
2) 좌사(佐使)는 한나라 때 자사(刺史)를 보좌하던, 속관을 가리킨다.
3) 온칭(穩稱)은 균형이 잡힘, 온당하여 짜임새가 있는 것을 이른다.

地閣論[1]

下停一部, 名曰地閣, 於行屬水, 其峯爲北岳. 兩旁法令接鼻曰壽帶. 再旁曰頤, 樣式雖多, 不離肥·瘦·老·幼. 肥者從兩旁耳下起筆, 用渾元染法, 滿滿兜至頷下, 圓拱兩邊, 以作重頤地位. 內另起地閣, 隨方逐圓, 染內頤兜上, 襯出飽腮, 承漿覆染, 地閣超染, 合托出北岳. 耳門虛染[2], 外接邊城. 頷下重染, 推進頸項, 含現出重重豊滿. 乃腮瘦者狹而骨露筋 按箭字書不載 浮, 隙染[3]兩腮, 重染承漿, 托出拱嘴. 嘴角起隙染, 嗅及耳門, 襯出顴骨, 推下牙骨, 形象屈陷, 腮頤無肉, 明明見骨. 乃瘦老者地閣超出, 嘴脣瘟嗅而多摺. 對眞實筆開明染法, 分明易見. 少年地閣, 不肥不瘦居多, 務在因形而成其格. 有從兩顴虛染鉤向嘴角者, 有從承漿兜染向顴骨者, 皆塌地閣之法. 有從邊城

渾元染結地閣, 而飽滿腮頤者, 謂之俊品, 有從地閣隙染而接耳門者,
謂之尖削[4].

1) 「지각론地閣論」은 『사진비결寫眞秘訣』의 항목으로 턱을 그리는 것에 관하여 논
한 것이다. *지각(地閣)은 턱이다. 턱의 명칭은 1. 북악(北岳; 턱), 2. 승장(承獎;
아래 입술 밑에 들어간 곳), 3. 지고(地庫; 턱 아래 부분), 4. 중이(重頤; 중첩된
턱), 5. 경항(頸項; 목덜미), 6. 인후(咽喉; 목구멍, 목) 등이 있다.
2) 허염(虛染)은 실염(實染)의 반대개념이다. 짙은 곳에서 점점 옅게 칠하거나, 칠하
지 않고 비워서 선염하는 방법을 가리킨다.
3) 극염(隙染)은 구멍이나 틈을 칠하는 법으로, 약간 진하게 칠하거나 선을 사이에
두고 칠하는 방법이다.
4) 첨삭(尖削)은 뾰족하고 모진 모양을 말하는 것이다.

眼光論[1]

眼爲一身之日月, 五內[2]之精華, 非徒襲其跡, 務在得其神. 神得則呼
之欲下, 神失則不知何人. 所謂傳神在阿堵間也. 左爲陽, 右爲陰, 形
有長・短・方・圓, 光有露・藏・遠・近, 情有喜・怒・憂・懼, 視
有高・下・平・斜. 接連上胞下堂, 皆是活動部位. 尤宜對眞落筆,
曲體虛情, 染出一團生氣. 如眼上一筆似彎弓, 向下以定長短, 宜重;
眼下一筆又似彎弓, 兜上以定闊窄, 宜輕. 中點眸子, 當存神. 看上中
下旁鬥五光, 取其多而採之, 以作精華之氣. 其外實痕虛染, 總在對
準陰陽, 務求活動. 染出虛實濃淡, 襯出高低凸凹, 匡廂[3]氣足, 內法
有靈, 自然得神矣.

1) 「안광론眼光論」은 『사진비결寫眞秘訣』의 항목으로, 눈을 그리는 것에 관하여 논
한 것이다. *안광(眼光)은 눈이다. 눈과 관련된 명칭은 1. 능운(凌雲; 좌측 눈썹),
2. 채하(彩霞; 우측 눈), 3. 미륜(尾輪; 좌측 눈썹 자위), 4. 보골(輔骨; 우측 눈썹
자위), 5. 삼양(三陽; 좌측 눈), 6. 삼음(三陰; 우측 눈), 7. 어미(魚尾; 눈 꼬리),
8. 음척(陰隲; 우측 눈 꼬리 아래 부분), 9. 양척(陽隲; 좌측 눈 꼬리 아래 부분),

10. 누당(淚堂; 아래 눈꺼풀), 11. 와잠(臥蠶; 좌측 눈 아래 주름), 12. 중궁(中宮; 눈의 안이 시작되는 곳), 13. 간문(奸門; 어미와 눈썹 끝 부분), 14. 명당(明堂; 양 눈썹 사이에서 1촌쯤 들어간 곳), 15. 인당(印堂; 양 눈썹 가운데), 16. 중정(中正; 인당의 위), 17. 일(日; 좌측 눈동자), 18. 월(月; 우측 눈동자) 등이 있다.

2) 오내(五內)는 오장(五臟)을 말하는 것으로, 심장(心臟)·간장(肝臟)·비장(脾臟)·폐장(肺臟)·신장(腎臟)을 이른다.

3) 광상기(匡廂氣)는 용례가 없고, 광상(匡相)은 바로잡아 도와주는 것이다. 상(廂)은 본채의 양 옆에 있는 곁채나 다른 채를 이르는 것이므로, 눈으로 인하여 주변의 기를 바로잡는 것이다.

數十年來取目神,	수십 년 이래로 눈의 정기를 그리는 것은
對開實處染虛輪.	눈을 보고 그려서 윤곽을 비우고 선염한다.
盈盈潤色¹⁾匡廂外,	가득 채워 윤색하여 외모를 바로잡으면
毛秀光長若照人.	눈썹은 수려하고 눈빛이 길게 사람을 비추는 것 같게 된다.
老目神淺紋多,	늙은이의 눈은 신기가 얕고 주름이 많아서
實筆傳神易肖:	실제 필치로 정신을 전하면 쉽게 닮는다.
眼堂邱壑實紋纏,	안당과 구학은 실로 주름지고
匡小光微易了然.	눈자위는 작고 안광을 약하게 하면 분명해진다.
皮摺皴痕清白顯,	눈꺼풀 접힌 주름흔적이 맑고 분명하게 나타난다.
勾成略染自神全.	선으로 완성하여 약간 선염하면 절로 정신이 완전해진다.
笑目周圍邱壑	웃는 눈 주위의 구학은
合隴團來,	둥근 언덕에 합치되고
又生出花紋,	주름을 그리니
走動爲笑:	미소를 띤다.
懽喜雙眸順合彎,	기뻐하는 두 눈동자는 순한 활모양에 합하고
外蠶仰抱尾花²⁾環.	외잠은 우러르고 눈 꼬리를 에워싸 둥근 고리모양

	을 이룬다.
實開虛染層層活,	실로 남기면서 채색하니 점점 활발하여
嘴角眉邊襯笑顏.	입술과 눈썹이 웃는 얼굴을 돋보이게 한다.
暴目眼大而神露,	사나운 눈은 크게 그려서 신기를 드러낸다.
稍睜顯四面白光,	약간 부릅뜨면 사면에 흰빛이 드러나며
灼出托全,	환하게 완전하게 그리니
黑珠看人:	검은 눈동자가 사람을 본다.
暴露提神腫眼胞,	다 드러내어 정신을 떨치면 눈꺼풀이 두드러진다.
黑珠突出視人梟.	검은 눈동자가 돌출하게 그리면 사람을 사납게 본다.
其中取法皆容易,	그 가운데서 법을 취하여야 모두 용이하니,
虛襯三陽[3]對實描.	비우면 좌측 눈동자 돋보여 실묘實描를 대하는 것 같다.
近觀目;	가까이 보는 눈을 그리려면,
近觀眼光多上視,	가까이 보는 눈동자는 대부분 위를 보고,
瞳人大牛藏毛刺.	눈동자에 비친 사람은 절반이 눈썹에 가린다.
白珠兜處臥蠶低,	흰자위를 빙 두른 곳은 와잠이 나직하고,
另有幾種光殊異.	따로 몇 종류의 눈빛을 갖추니 특이해진다.

1) 윤색(潤色)은 문자를 수식하여 문채 나게 함, 광채 나게 하는 것이다.
2) 외잠(外蠶)은 눈 아래의 와잠(臥蠶)을 가리킨다. *미화(尾花)는 산뜻하고 아름다운 꽁지깃(눈 꼬리)을 가리킨다.
3) 삼양(三陽)은 한방에서 수족에 있는 경락인 태양(太陽)·소양(少陽)·양명(陽明)이다. 여기선 좌측의 눈을 가리킨다.

海口論[1]

海口曰水星, 接連北岳, 亦是活動部位, 滿面之喜怒應之, 不可不細

心斟酌. 大小厚薄, 名式不許其數, 無非要染法得宜, 機中生巧, 故脣
上脣下, 空出一邊白路, 以作嘴輪, 邊外虛虛染上接井竈². 其中另托
出³⁾人中, 脣下重染承漿, 以推地閣. 兜染嘴角, 虛接法令. 四方氣貫
活潑, 再看脣上染處, 有重染兩角, 拱出上脣若弓有弦, 下脣如二彈
子竝出者. 有上蓋下, 下蓋上者. 有高出者, 有癟進者, 有峭兩角者,
有垂兩角者, 有捲翻上遮人中, 下掩承漿者, 有一線橫而不見上下脣
者. 臨時對準落筆, 變而通之可也.

1) 「해구론海口論」은 『사진비결寫眞秘訣』의 항목으로, 입과 입술을 그리는 것에 관
 하여 논한 것이다. *해구론(海口論)은 입과 입술 부근을 그리는 것이다. 입과 관
 련된 명칭은 1. 인중(人中; 코와 입술사이의 우묵한 부분), 2. 구각(口角; 입아
 귀), 3. 수대(壽帶; 코끝의 양쪽 곁으로부터 턱에 이르는 주름), 4. 취순(嘴脣; 입
 술), 5. 승장(承漿; 아랫입술 밑에 오목하게 들어간 곳), 6. 지고(地庫; 턱 아래
 부분) 등이 있다.
2) 정조(井竈)는 우물과 아궁이인데, 인중(人中)을 비유하는 것이다.
3) 탁출(托出)은 '홍탁표출烘托表出'로, 선염하여 그려내는 것이다.

方寸不移部位準,	조금이라도 기준으로 삼은 부위를 벗어나서는 안 되고
生動得機春風哂.	생동하는 기미를 얻으면 봄바람 속에 미소 짓는다.
陰陽染法皆有憑,	음양의 선염법은 모두 기댈 것이 있으니
笑欲開脣取含脥.	웃는 입술은 벌리고 입은 다물어야 하리.

耳論¹⁾

耳曰金·木二星, 雖在邊城之外, 實係中停之輔弼也, 亦當對準落筆.
其式有寬窄·長短·大小·厚薄·方圓輪廓, 總要細心, 交代²⁾明白.
開染工緻, 令其圓拱托出. 肥人之耳, 多貼垂珠, 大而且長. 瘦人之

耳, 多招輪廓, 薄而反闊.

> 1) 「이론耳論」은 『사진비결寫眞秘訣』의 항목으로, 귀 그리는 것에 관하여 논한 것이
> 다. *귀에 관계되는 명칭은 1. 이변(耳邊; 귓가), 2. 수주(垂珠; 귀 바퀴), 3. 윤곽
> (輪廓; 귀의 가장자리) 등이 있다.
> 2) 교대(交代)는 설명하거나 해석하는 것이다.

眉論[1]

眉曰紫氣, 左爲凌雲, 右爲彩霞, 其形有長短·純亂之分, 則用筆有
濃淡淸濁之別. 高低派準, 寬窄詳明. 眉頭毛向上, 齊中紐轉. 梢復重
而向外, 莖莖透出, 自肖其形.

> 1) 「미론眉論」은 『사진비결寫眞秘訣』의 항목으로, 눈썹을 그리는 것에 관하여 논한
> 것이다.

眉兼疏密須先識,	눈썹은 소밀을 겸해야 함을 반드시 먼저 알아야 하고
輕重短長皆有式.	경중과 단장은 모두 법식이 있네.
對準揮毫展轉[1]開,	코를 마주보고 붓을 휘둘러 거듭 그리니
斷連多寡生荊棘[2].	많이 끊어지고 조금 연결되니 어수선해지는구나.

> 1) 전전(展轉)은 변화함, 거듭된 모양, 되풀이하는 모양을 가리킨다.
> 2) 형극(荊棘)은 가시나무이다. 간사한 소인, 혼잡하고 어수선함, 곤란하고 위험한
> 처지, 불만, 응어리, 악감정 등을 비유하는 말이다.

鬚論[1]

畵鬚有法, 宜先以淡墨勾其形式, 再以水墨濃淡分染其底色, 俟色乾
透, 以濃墨開其鬚痕. 其鬚有直有彎, 有勾有曲. 上鬚嘴脣之上, 筆筆

彎弓而直畫. 下髥地閣之下, 莖莖直掛而迴旋. 連鬚勾而飛舞, 微髭直
且垂簾. 鬚長要索索[2]分明, 鬚扭[3]宜條條生動. 起筆要尖, 住筆要尖,
不宜板重, 尤忌支離[4]. 爲花爲白[5], 莫不皆然, 五絡[6]三鬚, 終無二法.

1) 「수론鬚論」은 『사진비결寫眞秘訣』의 항목으로, 수염을 그리는 것에 관하여 논한
 것이다.
2) 삭삭(索索)은 얽힌 모양이다.
3) 수뉴(鬚扭)는 수염이 비비꼬인 것이다.
4) 지리(支離)는 갈라져 흩어진 '지리멸렬支離滅裂'한 상태를 이른다.
5) 화백(花白)은 머리가 희끗희끗한 것이다.
6) 류(絡)는 실·줄·머리카락 따위를 세는 단위로, 타래나 묶음 등을 이른다.

髮法[1]

密密絲絲純細,　　　　가는 머리칼마다 모두 자세하고

梳梳縷縷通梢.　　　　머리빗은 가닥마다 끝까지 통해야 한다.

挽髻務須順轉,　　　　틀어 올린 상투는 반드시 가지런하게 돌려야 하고

垂鬢切莫飄搖.　　　　늘어뜨린 쪽머리는 절대 날리지 않아야 한다.

1) 「발법髮法」은 『사진비결寫眞秘訣』의 항목으로, 머리칼을 그리는 법이다.

染法分門[1]

染有渾元淸硬[2]二法, 而渾元之法, 又自有別. 其一曰: 有全體渾元.
從耳門起染, 上接太陽, 貫巓頂而覆染, 下通地邊而兜染. 推邊城, 愈
邊愈重, 而托出面如滿月者是也. 其一曰: 分位渾元. 蓋五岳各有峰
巒, 對明大小, 空出白光, 作峰頂陽明之位. 用渾元追三陰起根[3]發脈
之處, 從濃至淡, 周染而突出高峰者是也. 大槪渾元本於陰陽二氣,

二氣旣明, 其像自然豊滿渾厚而得神矣. 至於黑白之分, 要辨明白,
如黑蒼臉, 只將硃磦[4]和墨, 對定陰陽虛實之筆, 應人濃淡, 從輕至重,
染成部位. 其尤重處, 加重開足[5], 而後上血提神, 此謂豊滿蒼老說法.
至白嫩臉, 只可用淡墨水, 輕染成格, 從輕至重, 切不可過, 要開得極
細, 以潔淨淸秀爲嘉, 而後上色提神, 自然風神瀟灑, 此固染法之大
較矣.

1) 「염법분문染法分門」은 『사진비결寫眞秘訣』의 항목으로, 채색법에 관한 부분이다.
2) 혼원(渾元)은 얼굴 전체를 선염하는 것이다. *청경(淸硬)은 부분에 따라, 맑고 기
 운차게 표현하는 방법을 이른다.
3) 기근(起根)은 기단(起端)으로, 시작하는 것이다.
4) 주표(硃磦)는 엷고 붉은 색의 광물성 안료이다. 주사(硃砂)보다 약간 밝은 색이며
 주사나 기타 식물성 안료와 마찬가지로 물을 섞어서 사용하는데, '표주磦朱'라고
 도 한다.
5) 개족(開足)은 기계 등을 움직이기에 충분한 정도에 이르는 것을 말하는데, 여기
 서는 충분하게 칠하는 것을 이른다.

淸硬者何? 若峻嶒瘦削之像, 用筆則宜淸硬, 其法有隙染, 有凸染, 從
實筆兩邊染爲隙染, 從實筆一邊染爲凸染. 務盡得其浮筋露骨之神而
後止. 至於鼻瘦要兩端夾凸, 染從鼻根齊齊直上, 拱起瘦骨. 鼻梁蘭
臺廷尉削而尖小, 自然現出高鼻之瘦骨矣. 如兩太陽用隙染推重, 自
然其凹如塘. 其眉骨之高, 又用凹染, 托出眉輪輔骨, 再加額上渾元
一染, 自然高聳矣. 如兩顴骨要高, 必先隙染淚堂如塘, 再凸染拱起
顴骨, 然後隙染兩腮, 貫嘴而通地閣, 自然腮癟[1]而顴高矣. 再染下牙
骨[2]之形, 隨彎轉角, 而襯於後, 自然瘦像神全矣.

1) 시별(腮癟)은 뺨이 여위어서 푹 꺼진 것이다.
2) 아골(牙骨)은 어금니의 뼈로, 광대뼈 아래의 뺨의 한가운데를 이른다.

染法原爲陰襯陽,　　선염법은 원래 짙은 것으로 밝은 곳을 돋보이게 하
　　　　　　　　　　는데
高低肥瘦各分光.　　높낮이와 비만과 수척함으로 각기 빛을 구분한다.
其間大有元機¹⁾貫,　　그 사이에 몹시 원기의 관통함이 있는데
仔細推敲²⁾仔細詳.　　심사숙고하고 자세히 살펴야 할 것이다.

1) 원기(元機)는 천기(天機)로, 조화(造化)의 기밀, 미묘한 이치를 이른다.
2) 퇴고(推敲)는 시문의 자구(字句)를 고심하여 다듬는 일, 또는 어떤 일에 대하여
　　거듭해서 요모조모 생각하는 것이다.

面色論¹⁾

古人用色, 必用粉底, 然粉雖善製, 久而能變, 今以蘆干石²⁾代之. 其
用有生熟之別, 生用雖白, 而凝筆難勻, 煅用其色緇³⁾而欠白, 大都面
色, 欲其肥厚, 特借以充實之耳. 若用紙畵, 必先於骨格上細細染足,
開明, 然後用蘆干石少許和硃磦滿上皮膚, 烘乾, 再上淸水, 潤色提
神⁴⁾, 方能滿足. 若夫絹畵, 雖有膠礬, 終不免於透漏, 必先淡標墨匡,
染其骨格. 正面只宜輕用蘆干和色一層, 反背多用襯筆, 直待絹不透
光, 再用淸礬水正面罩之, 然後對人細細開染, 分寸部位, 如法畵足,
要知皮色不離硃磦藤黃⁵⁾, 最要在於合色. 有白如玉者, 只用生蘆干,
不配硃磦, 上作底色而後潤色提神. 有紫黑蒼者, 多用硃磦, 且更兼
墨色, 蓋用色對眞皮膚深淺, 對色而兼對膠, 一一確當, 自不費力矣

1) 「면색론面色論」은 『사진비결寫眞秘訣』의 항목으로, 얼굴색에 관하여 논한 것이다.
2) 노간석(蘆干石)은 전고에 없으나 노석(蘆石)이라고 하는, 석종유(石鐘乳)인 종유
　　굴의 천장에 고드름 같이 매달려 있는 석회석의 일종인 것 같다.
3) 치(緇)는 흑색, 검은색이다.
4) 제신(提神)은 신기를 드러내는 것인데, 초상화를 그리는 것을 비유한다.

5) 등황(藤黃)은 해등(海藤)이라는 나무의 진으로 만든 식물성 황색 안료인데, 나무
 진을 굳혀서 막대기 같은 형태를 만들어두고 조금씩 물에 녹여서 사용한다.

氣血論[1]

氣者表也, 血者裏也, 陰陽旣濟, 氣血生華, 姸艶之色, 自拂拂然[2]透
出容顏之外. 其法當先上血, 用臙脂與硃砂礦合染之, 然後用硃砂礦
和藤黃, 細細勻皴之, 以提其氣. 夫氣與血雖分而實合, 其現於皮膚
者氣, 以顯血之用, 而蘊於肌理者血, 又助氣之神也. 染血之法, 故從
鼻準起, 至蘭臺廷尉, 却要分明止處, 再加兩顴之峯潤至腮頤, 當分
濃淡. 眼胞上下, 輕重須知位置, 天額高低·紅黃, 虛氣[3]分明. 地閣
染如秋水. 耳邊色若春花, 染來純潤無際. 血氣旣定, 然後提神, 而氣
與神又一色兩法, 總用硃礦和藤黃, 破水染其虛氣, 皴筆襯其神情.
細開止處以分界限. 界限旣淸, 陰陽自判. 自能高現峰巒, 低如缺陷.
對人神色, 毫末不差, 再斟再酌, 必至十分爲足, 其爲傳眞[4]不虛矣.

1) 「기혈론氣血論」은 『사진비결寫眞秘訣』의 항목으로 혈기에 관하여 논한 것이다.
2) "불불연拂拂然"은 바람이 가볍게 부는 모양이다.
3) 허기(虛氣)는 들뜬 기운, 헛된 욕망, 일시적인 기세, 기를 가라앉히는 것을 이른다.
4) 전진(傳眞)은 사람이나 사물의 모습을 그대로 옮겨 그리는 것으로 초상화를 그리
 는 것이다.

提神要法[1]

高有突光染法[2], 低有隙光染法[3], 皆要細細詳察. 若論面上, 突光處原
多, 何能盡說? 則指一二而言之, 其餘可類推矣. 卽如鼻梁之中, 眉輪
之上, 嘴光之邊, 皆有突光. 蓋因起突處, 定從根盤[4]上周圍夾染[5], 愈

高愈淡, 至白光而止. 但有各樣形像, 或如珠, 或如線, 或如半月, 或
如彎弓, 一如其光之所隆隆然托出, 自然高矣. 若論隙光染法, 亦難
盡述. 凡眼胞之上, 淚堂之下, 牙骨之旁, 每有隙光, 皆因低處迎陽之
謂也. 須先空出地位, 或兩邊分染, 或一邊起染, 向高漸淡, 至極高處
而止. 高處旣出, 白處自然隙矣.

1) 「제신요법提神要法」은 『사진비결寫眞秘訣』의 항목으로, 초상에서 정신을 드러내
 는 중요한 방법을 말한 것이다. *제신(提神)은 정신이나 신기를 드러내는 것인
 데, 원래 서법(書法)에서 사용하는 용어로 회화법에도 이용되고 있다. 정돈과 집
 합을 '提'라 하고 기운(氣韻)과 정신(精神)을 '神'이라고 한다.
2) "돌광염법突光染法"은 빛이 돌출하게 칠하는 채색법으로, 뛰어나오거나 높은 곳
 을 불룩 솟아보이게 하는 선염법이다.
3) "극광염법隙光染法"은 들어가거나 낮은 곳을 틈을 두며, 약간 진하게 칠하거나
 칠하지 않고 비워두어 들어가게 보이도록 하는 채색법으로, 서양화의 음영법(陰
 影法)과는 조금 다른 선염법이다.
4) 근반(根盤)은 뿌리가 깊은 것이다. 반근(盤根)으로 서리서리 얽힌 뿌리를 이르고,
 처리하기 복잡한 일을 비유하기도 한다.
5) 협염(夾染)은 틈새를 선염하는 것이다.

擇室論[1]

六時[2]之內, 候別陰晴[3]; 一室之中, 境分顯晦[4]. 朝曦[5]乍朗, 辰巳刻[6]未
便東朝; 夕照將沉, 未申[7]時不宜西向. 最忌斜光倒射, 尤防隙影旁通.
畫景方中, 顔色自然各別; 日輪微轉, 神情便不相同. 取象模糊, 端爲
參差日映; 吮毫閃爍[8], 定因先後光喧. 粉壁周遭, 偏多虛白; 高樓對
起, 易掠浮光[9]. 園亭四面全空, 無從着筆; 船舫三邊俱敞, 何處追神?
屋上陰篷, 特地軒窗盡黑; 階前樹蔭, 令人眉宇[10]皆靑. 旣避忌之多
端, 必如何而後可. 方隅有定, 却宜向北之房; 消息[11]最眞, 只在微陰
之候.

1) 「택실론擇室論」은 『사진비결사진寫眞秘訣』의 항목으로, 초상화를 그릴 때 방안의 빛을 선택하는 것에 관하여 논한 것이다. *택실(擇室)은 방안에 그늘진 것과 밝음을 선택하는 것이다.
2) 육시(六時)는 하루의 낮과 밤을 여섯 때로 나눈 신조(晨朝)·일중(日中)·일몰(日沒)·초야(初夜)·중야(中夜)·후야(後夜)를 가리킨다.
3) 음청(陰晴)은 하늘이 흐리고 맑은 것을 가리킨다.
4) 현회(顯晦)는 세상에 나타남과 나타나지 아니하는 것을 가리킨다.
5) 조희(朝曦)는 아침 해를 이른다.
6) 진사각(辰巳刻)은 오전 7시부터 9시까지의 사이이고, 방향은 동남을 가리킨다.
7) 미신(未申)은 오후 1시부터 3시까지의 사이이고, 방향은 서남을 가리킨다.
8) "연호섬삭吮毫閃爍"은 구상이 떠오르는 것이다. *연호(吮毫)는 붓을 입에 물고 있는 것으로 작품을 구상하는 것이다. *섬삭(閃爍)은 번쩍번쩍 빛나는 모양이다.
9) 약부광(掠浮光)은 '부광약영浮光掠影'으로 인상이 깊지 않고 희미한 것을 이른다.
10) 미우(眉宇)는 눈썹 언저리로 용모(容貌)나 미목(眉目)을 이른다.
11) 소식(消息)은 사라짐과 불어남인데, 변화, 증감, 동정, 사정, 안부 등의 의미로 사용된다.

旁背俯仰[1]

傳眞之法, 固已歷歷言之, 然皆屬正面一格. 至於行樂圖, 家慶圖, 或昆弟朋友徜徉於詩·酒·琴·棋, 男婦兒女追賞於亭前花下者, 在在皆有. 其臉合各種情事, 全在搬弄功夫[2]. 可以左, 可以右, 可以仰, 可以俯, 種種不同. 以反背部位論起分數, 從巓頂至頜? 長若干? 兩耳塘闊若干? 對準渾元[3]一匡. 如其人之腦後格式, 加兩耳長短闊窄定準. 至於肥頭, 染橫紋而突出餘肉. 瘦頸分竪染而骨露筋浮. 髮根有濃淡之別, 皮膚有黑白之分. 能開染其中神氣, 加分則不艱難. 只用偏一分, 使一分面出. 添左減右, 添右減左, 皆要恰好[4].

1) 「방배부앙旁背俯仰」은 『사진비결寫眞秘訣』의 항목으로, 초상의 옆이나 뒷모습과 굽히고 숙인 모양에 관하여 논한 것이다.
2) "반롱공부搬弄功夫"는 재주나 숙련의 정도를 자랑하는 것이다. *반롱(搬弄)은 자

랑하다, 도발하다, 야기하는 것이다. *공부(功夫)는 시간, 여가, 때, 숙련 정도,
재주, 조예, 노력 등을 이른다.
3) 혼원(渾元)은 천지의 기이므로, 여기서는 얼굴을 가리킨다.
4) 흡호(恰好)는 알맞거나 적당한 것을 형용하는 말이다.

至二三分[1], 一邊面漸多, 一邊耳漸少, 頭腦自然不同. 見形不準, 配
合方寸要緊. 至四分相, 則凡額角・華蓋・輔骨・眉輪・眼胞・魚尾・
顴骨・法令・嘴角・地閣・頷下・咽喉, 一一現出, 務要各處審定陰
陽, 染明虛實, 方能神似. 至於五分相是各得其半. 吾見向有寫半面
而隻眼畵全者, 此法差矣. 當取五官之半, 染托出來, 而後面始得圓,
若用全眼, 成扁片矣. 夫眼之半, 瞳之半, 神之半, 合其人之情事, 自
然神足矣. 至於六分旁相, 是六分眉目, 準・脣更要細加詳察. 七八
九分, 漸近正面. 其中有情事神氣之上下. 若操琴奕棋, 卽用意以貫
之, 亦爲得其致. 至於俯仰之勢, 亦有分法. 俯則以頭頂作主, 五官[2]
作賓. 仰則以頸頷作主, 面部作賓. 分寸入彀[3], 虛實染足. 入神[4]奇妙,
皆自一圈生出.

1) "2・3분二三分"은 얼굴형세가 거의 뒷모습에 가까운 것을 말하는 것인데, 얼굴
 형세를 정면으로 그리는 것을 '10분면十分面'이라 하고, 약간 옆모습을 '9분면九
 分面'에서 '8분면八分面', '7분면七分面', '6분면六分面', '5분면五分面', '4분면四
 分面'이라하고, 완전한 뒷모습을 '1분면一分面'이라고 한다.
2) 오관(五官)은 눈・코・입・귀・피부 또는 마음을 이른다.
3) 입구(入彀)는 일정한 격식에 맞다, 요구에 부합하다, 마음에 드는 것 등을 이른다.
4) 입신(入神)은 오묘한 경지에 들어감, 정묘함이 극에 달한 것을 이른다.

萬物一太極[1], 伏羲始畵八卦, 定陰陽, 判五行, 是萬物之祖也. 今特
弁此圖於其首, 亦以見傳眞而寓生生不息之機[2], 學者因心作矩, 其神
明[3]於變化中者, 正無窮盡耳.

1) 태극(太極)은 천지가 아직 열리지 않고 혼돈한 상태로 있던 때, 천지와 음양이 나누어지기 이전을 이른다.
2) 기(機)는 관건, 중추, 기밀, 사물이 변하는 원인, 조짐, 기회, 교묘함, 소질, 자질, 천성, 계책, 심정, 생각, 영감, 기지 등의 다양한 뜻으로 사용된다.
3) 신명(神明)은 사람의 마음이나 정신을 이른다.

膽像法[1]

人家[2]遺像至多, 每欲彙爲一軸, 或一兩代, 或三五代, 其間或大或小不一, 大則收之, 小則放之, 總要一樣其法. 先裁幾條窄紙, 以作四股尺[3], 諒用大小, 取一條對摺[4], 再摺均四股. 展開, 以四股尺極其中, 左右各派兩股. 用朽筆輕點五點, 作橫四股. 將尺竪

齊中平, 橫上一股, 下三股之間, 亦點五點爲直數. 然後另取窄紙一條, 在舊容之上, 齊耳門量定, 左右多闊, 亦摺做四股尺, 從地閣起, 齊中直上亦輕點五點. 尺橫上一下三亦點如數. 看下第一點, 起地閣, 第二點對嘴口, 第三點是準頭, 第四點平臥蠶, 第五點齊眉上至巓頂.

1) 「등상법膽像法」은 『사진비결寫眞秘訣』의 항목으로, 초상을 축소하거나 확대하는 방법이다. *등상법(膽像法)은 종이 가닥으로 자를 만들어, 초상화를 확대하거나 축소하여 똑같이 그리는 방법이다.
2) 인가(人家)는 사람이 사는 집, 남의 집, 백성이 사는 집 등을 이른다.
3) "사고척四股尺"은 고대 화가들이 초상을 그리는 중 만들어낸 초상을 베끼는 도구이다. 그것은 가로 세로 두 가닥으로 구성되어, 초상의 비례를 살펴서 크게 확대하거나 작게 축소할 수 있는 것이다. *4고척은 4칸이고, 양고(兩股)는 2칸이다.

　3고(三股)는 3칸이며, 1고(一股)는 접지 않은 전체가닥을 말한다.
4) 대접(對摺)은 똑같이 딱 맞게 접는 것이다.

另有尺之二股三分之數, 如帶帽酌量露額之多寡. 然後在川連紙[1]上,
對容起稿, 從點依形, 照式以耳塘結地閣, 匡其右半對摺, 印過展開,
面全而端正, 再細細穩準眉目, 與橫豎無差. 將二尺再兩處額頤上下
較定, 一毫不偏, 方可過紙落墨, 對虛實渲染, 工成無不像矣. 如旁面
改正面, 亦在四股尺上, 活量豎量, 蓋一法也. 橫量在左右增減得法,
先派眼珠於中, 二股之間, 鼻梁自正, 口自齊, 兩眼對明一樣, 兩眉審
定不移, 餘部位減多添少. 一耳分兩耳, 各部位派均, 自然可準.

1) 천연지(川連紙)는 용례가 없어서 확실치 않으나, 사천지방에서 나는 종이나 잠련
지(蠶連紙; 누에나방이 알을 슬어 놓은 종이)를 가리키는 듯하다.

但染法更難何也? 是陰陽之虛與實也. 正面染用渾元, 周圍相對托出;
旁面陰陽各別, 虛實自然不同. 必須以多潤寡, 以濃勻淡, 使兩邊一
樣而擬其神, 亦可肖也. 大都八九分者頗易, 六七分者疑難[1], 不過得
其大概. 而蓋旁之改正, 雖非懸想空追, 而已陰陽寬窄, 轉換難摹, 非
有靈機神會[2], 何能下筆哉!

1) 의란(疑難)은 의심스럽고 곤란한 것으로, 해결하기 어려운 것을 이른다.
2) "영기신회靈機神會"는 영묘한 심기로 깨닫는 것이다. *영기(靈氣)는 영묘한 심기
(心氣)를 이르고, 신회(神會)는 마음으로 깨닫는 것이다.

紙畫法[1]

用生紙寫生[2], 必將紙貼於板上, 豎在順手[3], 令其對光上坐, 自己凝心

靜氣, 以朽炭於竹紙⁴⁾上, 任其大小, 從渾元起法, 對準鼻・口・目・
眉耳, 分明部位, 方寸四全, 朽定草稿, 印於大紙之上, 細品印證⁵⁾無
差, 然後用硃礮和墨深淡得宜, 以狼毫筆⁶⁾調之. 左手取紙一方, 先試
其濃淡確當, 始從鼻尖起筆, 輕輕仰勾一筆, 再加兩鼻孔, 略重勾下
定其土星, 兩邊對正, 虛虛直上, 接山根以立中停部位. 法前各論, 合
成格式, 取乾淨筆, 掃去朽炭.

1) 「지화법紙畫法」은 『사진비결寫眞秘訣』의 항목으로, 종이에 초상을 그리는 방법
 이다. *지화법(紙畫法)은 종이에 초상을 그리는 방법을 이른다.
2) 생지(生紙)는 아교나 백반을 칠하지 않은, 뜬 채로 그대로의 종이이다. *사생(寫
 生)은 실경이나 실물을 있는 그대로 본떠 그리는 일, 사생방식으로 직접보고 그
 리는 것, 살아 있는 것처럼 묘사하는 것이다.
3) 순수(順手)는 일이 순조롭다, 쓰기 편리하다, 손에 알맞은 것을 이른다.
4) 후탄(朽炭)은 목탄이고, 죽지(竹紙)는 연한 대를 원료로 하여 만든 종이를 이른다.
5) 인증(印證)은 대조 비교하여 사실관계를 증명하는 것, 인가함, 승낙하는 것이다.
6) 낭호필(狼毫筆)은 족제비 털로 만든 붓을 가리킨다.

當深實處復加勾重. 用水筆滿上淸水. 將原用硃墨¹⁾筆, 從渾元邊城染
起, 深淡之間, 依次交代²⁾明白. 先染天庭, 發明陽處, 從虛起微微淡
染一圈, 漸旁漸重, 至兩太陽眉輪止. 從太陽發明陰處, 從實筆濃濃
染開二路, 愈高愈輕, 襯出眉輪凌彩³⁾, 推開髮際山林. 突兀處, 須追
根起染, 缺陷處當見底開明. 面上一切部位, 皆如前法畫足, 而後看
其形容笑貌, 以硃礮和蘆干敷其面色, 合臙脂染其血色. 單用臙脂染
出朱屑. 兩眼頭邊, 又用硃礮和藤黃提出神色⁴⁾. 悉如前法, 復還定性⁵⁾,
用毫筆濃墨開睛點珠, 細加睫毛⁶⁾. 揚眉綴鬢髮, 秋毫不可忽過. 淸濁
對定, 濃淡莫失, 則神完氣足矣.

1) 주묵(硃墨)은 주사(硃砂)로 만든 붉은 먹을 이른다.

2) 교대(交代)는 사정이나 의견을 말하거나 설명하는 것을 이른다.
3) 능채(凌彩)는 왼쪽 눈썹이 시작하는 부분인 능운(凌雲)과 우측 눈썹의 채하(彩霞)를 가리킨다.
4) 신색(神色)은 안색과 표정을 이른다.
5) 정성(定性)은 심신이 안정됨, 사물의 고유한 특성을 이른다.
6) 첩모(睫毛)는 속눈썹을 이른다.

絹畵法[1]

用絹寫照, 比生紙略異. 先以淡墨勾淸草稿, 襯在絹後, 對眞細細開染, 匡成就正面先罩蘆干石一層, 待乾後, 去稿, 反背重襯蘆干石一層, 至乾, 正面再上礬水一次. 以至絹不透光, 便於渲染. 渲染之法, 亦與紙上水染不同. 一手要握兩筆轉動, 一開一染, 以大指[2]內上靠虎口[3], 中指[4]勾名指[5], 托一狼毫筆. 調色, 匡勾, 又用一水筆. 以食指[6]勾中指, 托大指, 頂兩筆輪流轉動. 以色勾其實, 以水染其虛. 從虛至實, 染盡陰而托全陽, 此所謂推低而襯高也. 虛實得宜, 高低必現. 陰陽氣順, 神情姸艶[7], 比紙又覺厚潤一層.

1) 「견화법絹畵法」은 『사진비결寫眞秘訣』의 항목으로 비단에 초상을 그리는 방법이다.
2) 대지(大指)는 엄지손가락이다.
3) 호구(虎口)는 엄지와 검지의 연결부분이다.
4) 중지(中指)는 가운데 손가락이다.
5) 명지(名指)는 중지 다음의 손가락을 가리킨다.
6) 식지(食指)는 검지(집게손가락)를 가리킨다.
7) 연염(姸艶)은 아름답고 고운 것이다.

附膠礬絹法[1]

畵絹以耿絹爲良, 用麻襯卷極緊, 條直, 將木搥依次漫漫搥均, 轉旋

至熟, 張開看無生處, 通身潔白細熟方妙. 用木匡麵糊四圍繃緊, 待乾, 用明廣膠, 透明礬, 夏日宜六膠四礬, 冬日宜八膠二礬, 春秋宜三礬七膠. 用溫水置火上煮化. 礬只用冷水淸化成水, 卽與膠調和一處, 用一小絹濾去渣滓, 澄淸穢脚[2], 將潔淨排筆[3]調, 看不稠不稀. 先將正面上足, 待乾, 再上反面, 亦以足爲度. 冬日冷則凝, 必須用火蒸熱如滾, 略稀排上. 春秋煮熱則可上. 夏日氣熱, 膠不過宿, 且略稠冷上亦可. 大抵上膠礬, 必無紗眼, 潔白平伏[4]好用. 今另立一法, 不用搥絹[5], 只將木繃繃緊, 用滾水先排透一二次, 其絹似熟始上膠礬, 用之亦純. 若不搥不排, 卽礬必生澀難畵. 蓋絹乃生絲油機織成, 不以法製, 則不納矣.

1) 「부교반견법附膠礬絹法」은 『사진비결寫眞秘訣』의 항목으로, 아교와 백반을 비단에 올리는 방법을 첨부한 것이다. *교반견법(膠礬絹法)은 아교와 백반을 비단에 부착하는 방법을 이른다.
2) 예각(穢脚)은 더러운 찌꺼기를 이른다.
3) 배필(排筆)은 몇 개의 붓을 묶어서 납작한 솔처럼 만든 붓으로, 요즈음 세칭 평필이라고 한다.
4) 평복(平伏)은 평정한 것이다.
5) 추견(搥絹)은 다듬이로 두드린 비단이다.

衣冠補景論[1]

圖成品相, 還須整肅威儀[2]; 寫出衣冠, 更欲精明體格[3]. 量面作身材[4], 必是形端坐五; 因人評格式, 當知立七蹲三. 非我迂執[5]論量, 看彼身材加減. 臨時審確, 見體詳眞. 忖長短而立規模, 察肥瘦而成草稿. 如厚重之軀, 宜取乎襟胸坦坦[6]; 如瘦弱之質, 宜合乎風度[7]飄飄. 體材[8]秀雅, 全憑衣褶分明; 手足安舒, 總賴縐紋開合. 衣褶暗通骨筋, 縐紋

專理陰陽. 兩手最難穩當, 宜於操作, 操作則有安排; 一身不易周詳, 辨其行動, 行動自生活潑.

1) 「의관보경론衣冠補景論」은 『사진비결寫眞秘訣』의 항목으로, 초상화에서 의관과 경치를 보충하는 것에 관하여 논한 것이다.
2) "정숙위의整肅威儀"는 엄숙하고 바른 용모와 위엄 있는 거동이다. *정숙(整肅)은 용모가 바르고 엄숙한 모습이다. *위의(威儀)는 예의에 맞는, 위엄 있는 거동을 이른다.
3) "정명체격精明體格"은 체제와 형식에 분명한 것이다. *정명(精明)은 맑고 깨끗함, 매우 총명함, 분명함, 선명함, 정통함, 밝게 빛나는 것이다. *체격(體格)은 몸의 생긴 골격, 시문의 체재와 격식, 체제(體制)와 형식을 이른다.
4) 신재(身材)는 신체의 크고 작음과 비대하고 수척함을 가리킨다.
5) 우집(迂執)은 진부하고 고집스러운 것을 형용하는 말이다.
6) 탄탄(坦坦)은 평탄함, 광활함, 일반적임, 평범함을 이른다.
7) 풍도(風度)는 풍채와 태도, 인격을 이른다.
8) 체재(體材)는 몸의 모양, 생김새를 이른다.

或憑片石清幽[1], 宜帶牽蘿古樹; 或撫孤松挺拔, 自多出岫層雲. 或立而觀泉, 溪澗瀠洄, 隱有源頭可溯; 或坐而望月, 林皋瀟灑, 猶疑醉後方登. 或席地而啣杯, 侍立有執壺之僕; 或登山而採藥, 追隨有負笈之童. 或倚亭而啜茗看花, 或泛艇而囊書載月. 或釣魚於苔磯之上, 或聽鳥於柳岸之間. 或彈琴於竹林几上, 有香煙縹緲; 或敲碁於石磴榻前, 有茶沸氤氳[2]. 或遊春而攜酒抱琴, 或策杖[3]而尋梅踏雪. 或停車坐愛楓林, 或勒馬細看山色. 雅式園林佈置, 亦須山水幽居[4]. 亭沼陪襯[5], 莫若松筠. 密竹欲空虛[6], 仍用煙雲斷續; 曲溪辨深處, 尤憑樹石參差. 六法辨明, 罔非合理. 一題變化, 豈必拘圖?

1) "빙편석청유憑片石清幽"는 우뚝한 바위에 기대고 있는 모습이 수려하고 그윽한 것이다. *편석(片石)은 홀로 우뚝 선 바위나 돌이다. *청유(淸幽)는 풍경이 수려하고 그윽한 것을 이른다.

2) 인온(氤氳)은 음양의 두 기운이 서로 모여 뭉친 모양, 아득하거나 자욱한 모양, 짙은 향기를 이른다.
3) 책장(策杖)은 지팡이를 짚는 것이다.
4) 유거(幽居)는 세상을 피하여, 한적하고 궁벽한 곳에서 사는 것을 이른다.
5) 배친(陪襯)은 돋보이게 곁들이는 것을 이른다.
6) 공허(空虛)는 텅 빔, 아득히 멀고 넓음, 탁 트이고 활달함을 이른다.

筆墨論[1]

筆有法也, 曰骨力, 曰蒼秀, 曰淸雅, 曰中鋒. 能以肘肱運用者曰懸筆, 得法則龍蛇飛舞. 能以腕指運用者曰提筆, 得法則輾轉隨形. 衛協丹靑, 合釘頭鼠尾; 長康筆法, 做春蠶吐絲. 古人用筆, 井井然有法焉. 墨有氣也, 曰潤澤, 曰渾厚, 曰氣韻, 曰淋漓. 能以破水點綴者曰潮染, 得法則陰陽配合. 能以着色磨洗[2]者, 曰渲染, 得氣則姿態淸姸[3]. 探微神妙, 染聖賢容像[4]; 道子高超[5], 傳人物英威[6].

1) 「필묵론筆墨論」은 『사진비결寫眞秘訣』의 항목으로, 초상화의 필묵에 관하여 논한 것이다.
2) 마세(磨洗)는 비비고 씻어내는 것이다.
3) 청연(淸姸)은 아름다움이다.
4) 용상(容像)은 얼굴과 생김새나, 온몸의 모습을 이른다.
5) 고초(高超)는 고상하여, 속세에서 초탈한 것이다.
6) 영위(英威)는 뛰어난 위엄과 씩씩함을 이른다.

古人用墨, 混混[1]乎有氣焉. 故有筆法, 而有生動之情, 有墨氣而有活潑之致, 法當合氣, 氣當合法. 法得氣而脈絡通, 氣得法而陰陽辨矣. 定部位, 先開後染, 是從濃以至淡; 顯骨格, 染後重開, 乃因淺而加深. 墨氣精, 則全身生動於紙上; 筆法妙, 則五官隱躍[2]於楮間. 染成突兀, 如高峰滿月, 可玩可攀; 開出精神, 似美玉明珠, 堪珍堪重. 所

以畫山水而得筆法, 自然生動, 不同鋸樹捉鴉[3]; 寫形容而得墨氣, 定爾玲瓏[4], 豈比刻舟求劍[5]. 苟不知用筆運墨, 以法以氣者, 信手塗抹, 一味板滯, 雖優孟衣冠[6], 而神采[7]竭矣, 曷足貴乎?

1) 혼혼(混混)은 물이 많이 흐르는 모양, 물이 솟아나 흐르는 모양을 이른다.
2) 오관(五官)은 눈(시각)·혀(미각)·피부(촉각)·귀(청각)·코(후각)이다. *은약(隱躍)은 은약(隱約)으로 말은 간단하나 뜻이 깊은 것, 숨어 있는 것을 이른다.
3) "거수착아鋸樹捉鴉"는 전고를 찾을 수 없으나, 나무를 잘라서 까마귀를 잡는 것이니 어리석음을 비유하는 말이다.
4) 영롱(玲瓏)은 광채가 찬란한 것이다.
5) "각주구검刻舟求劍"은 시세의 변천도 모르고, 낡은 것만 고집하는 어리석음을 비유하는 말이다.
6) "우맹의관優孟衣冠"은 전국시대 초(楚)의 재상 손숙오(孫叔敖)가 죽은 뒤 우맹(優孟)이 손숙오 의관을 차리고서 그의 흉내를 냈는데, 초나라 장왕(莊王) 및 신하들이 분간을 못하여 손숙오가 되살아났다고 한 고사에서 유래한 말이다. 옛 것을 흡사하게 모방하거나, 작품에서 단순한 모방으로 외양과 형식만 비슷한 것을 비유하는 말이다.
7) 신채(神采)는 얼굴의 신기와 광채, 작품의 정취나 운치를 이르는 말이다.

量寫身法[1]

寫身之法, 亦有定規. 總從臉之大小應量. 從髮際至地邊, 長短量定, 下加七數爲立, 五數爲坐, 三數爲蹲. 盤膝[2]與蹲同. 要知出手與立同長. 直數三摺, 乳至股, 股至膝. 膝至足. 三摺量定, 加肩至頂, 亦出三摺之一. 橫數六彎, 二肩二肱二肘, 共六個, 四分臉長再加兩手. 每手皆有面長之八分. 所以橫豎皆以面八數爲法; 但有不應面之長短者, 當因人而變之.

1) 「양사신법量寫身法」은 『사진비결寫眞秘訣』의 항목이다. 전신의 비례를 헤아리는 방법에 관하여 논한 것으로 등신법(等身法)이다.
2) 반슬(盤膝)은 책상다리를 하고 앉은 것이다.

附錄退學軒問答八則[1]

<u>以誠</u>[2]問曰: "每見大人[3]提神染色, 雜用硃磦籐黃[4], 兒輩效之, 多不如
其色者何也?" 曰: "爾輩染色之時, 但知染黃, 未知復染紅也. 夫黃主
氣而紅主血, 有氣無血, 猶得肖生人之面乎?" 其一

1) 「부록퇴학헌문답8칙附錄退學軒問答八則」은 『사진비결寫眞秘訣』의 항목이다. 초
 상화에 관한 8가지 법칙을 그의 아들 정이성(丁以誠)과 문답한 내용을 첨부하여
 기록한 것이다. *퇴학헌(退學軒)은 정이성(丁以誠)의 서재명이다.
2) 이성(以誠)은 정이성(丁以誠)으로, 자는 의문(義門)이고, 정고(丁皋)의 아들이다.
 초상화가 그의 기예이다.
3) 대인(大人)은 아버지나 어머니에 대한 경칭이다.
4) 주표(硃磦)는 엷고 붉은색의 광물성 안료이다. *등황(籐黃)은 해등(海藤)이라는
 나무진으로 만든, 식물성 황색안료이다.

又問曰: "染血染氣, 同一法也, 每見大人染氣之功深於染血, 是黃蓋
於紅之上而又不過於黃者, 何也?" 曰: "染其血而復染其氣, 提其精
而復提其神. 雖一色而兩法具焉. 務使氣血精神交貫於皮膚之間, 自
能生動而不過於黃矣." 其二

又問曰: "當染之時, 往往淸渾莫別, 來去難分者, 何也?" 曰: "誠如
是, 其弊有二: 一則火候[1]未足, 但知淸者爲淸, 渾者爲渾, 而未知淸
之中有渾, 而渾之中又有淸也. 一則擇室之法未詳, 光背則筆墨反,
光正則虛實明, 此之謂也." 其三[2]

1) 화후(火候)는 음식을 만들 때 필요한 불의 세기와 시간으로, 도덕 학문 등의 수련
 이 성숙함·결정적인 순간·긴요한 시기 등을 비유하는 말이다.

又問曰: "譬如人之染法皆淸明知來去, 而又有太過不及者, 何也?"

曰:"法未盡得也. 蓋紙與絹, 性實不同, 紙宜上水潮染[1], 須稍留餘地,
以待其暈[2], 若當其位則過矣. 絹則宜著色渲染, 以水筆洗其虛處, 色
如不到則不及矣."曰:"亦有不得盡到者, 何也?"曰:"此疑其無也.
蓋因低處迎陽, 不同峰頂陽光顯而易見, 惟在似有似無之間, 渾融[3]渲
染, 先於骨格之上, 微微推之, 更於染氣之時, 稍稍提之, 其神自得.
若與諸陽處染成一色, 反覺不到, 不到則不能充滿矣."其四

1) 조염(潮染)은 물을 사용하여, 점철(點綴)하는 것을 이른다.
2) 운(暈)은 운영(暈映; 바림)하여, 점점 엷어지게 칠하는 선염법을 이른다.
3) 혼용(渾融)은 완전히 녹아서 한 가지가 된 것으로, 융합(融合)함을 이른다.

又嘗謂誠曰:"提神之要, 以己之神取人之神也. 夫作畵時, 類偏屋之
右首而坐定, 是左陽多而右陰勝也. 若如其色以取神, 則如陰陽界中
人矣, 是必減右陰而如 疑爲加字[1] 左陽, 神乃得耳."其五

1) "減右陰而如左陽"에서 '如'자는 '加'자의 오자일 것이다.

又謂誠曰:"凡人之七情六欲[1], 隱於內者必現於外, 當提神之時, 不可
偏於一也."誠曰:"請問其不偏之故.""蓋人之精神有常有變. 當平居
無事時, 語言擧止, 目光四注, 流動不拘, 及與寫照, 反覺拘牽恭謹[2],
雙眸下矚, 神采奔赴[3]筆端, 當擱筆[4]時自呼之欲下矣. 所謂阿堵傳神,
職是故也. 小子識之."其六

1) 칠정(七情)은 일곱 가지 감정이다. 유학(儒學)에서는 희(喜)·노(怒)·애(哀)·구
(懼)·애(愛)·오(惡)·욕(欲)을 이르고 불가(佛家)에서는 희(喜)·노(怒)·우(憂)·
구(懼)·애(愛)·증(憎)·욕(欲)을 이른다. *6욕(六欲)은 불가에서 말하는 6근(六
根)의 욕정(欲情)으로, 색욕(色欲)·형모욕(形貌欲)·위의자태욕(威儀姿態欲)·
언어음성욕(言語音聲欲)·세활욕(細滑欲)·인상욕(人相欲)을 가리킨다.

2) 구견(拘牽)은 구애되어 끌려 들어가는 것이다. 공근(恭謹)은 공손하고 근신하는
 것을 이른다.
3) 신채(神采)는 얼굴의 신기와 광채를 이르고, 분부(奔赴)는 급히 달려가는 것을 이
 른다.
4) 각필(擱筆)은 그림을 마치고 붓을 놓는 것이다.

誠又問曰: "傳眞大意, 端不外於陰陽乎?" 曰: "然." 曰: "誠如是, 則
陰陽之法, 無過於西洋景矣. 染成樓閣, 深可數層; 繪出波瀾, 遠涵千
里. 卽或綴之彜鼎¹⁾, 列以圖書, 無不透漏玲瓏²⁾, 各極其妙, 豈非陰陽
雖一, 用法不同?" "夫西洋景者, 大都取象於坤, 其法貫乎陰也. 宜方
宜曲, 宜暗宜深, 總不出外寬內窄之形. 爭橫豎於一線. 以故數層千
里, 染深穴隙而成; 彜鼎圖書, 推重影陰而現. 可以從心採取, 隨意安
排. 藉彎曲³⁾而成透漏, 染重濁而愈玲瓏. 用刻劃⁴⁾線影之工, 自可得遠
近淺深之致矣. 夫傳眞一事, 取象於乾, 其理顯於陽也. 如圓如拱, 如
動如神. 天下之人面宇雖同, 部位五官, 千形萬態, 輝光生動, 變化不
窮. 總稟淸輕渾元之氣, 團結而成. 於此而欲肖其神, 又豈徒刻劃穴
隙之所能盡者乎?" 其七

1) 이정(彜鼎)은 종묘(宗廟)에서 신주(神酒)를 따라두는 종정(鐘鼎)이다. 옛날에 공
 로가 있는 신하의 이름을 제기에 새겨서 오래도록 전하게 하였다.
2) 투루(透漏)는 새다, 누설하다, 알려지다, 드러나다, 폭로된다는 뜻이다.
3) 만곡(彎曲)은 활처럼 굽은 것으로, 솔직하지 않다, 꾸밈이 있는 것을 이른다.
4) 각회(刻劃)은 서화 따위로 실상을 묘사하여 표현하는 것이다.

又問曰: "凡人寫照, 僅能得其形似而不能得其神似, 卽或得其神似,
而多酒肉氣者何也?" 曰: "氣韻不足故也." 曰: "氣韻可得聞與?" 曰:
"靈明之神也, 生動之致也, 運用之機也, 虛無¹⁾之象也. 欲得氣韻, 是
在乎時, 守定²⁾性情, 充實精髓, 不爲外擾而自得之也." 曰: "請言外擾

之狀." 曰: "其緒無端, 其事不一. 如方寸瑩然, 靈光內照, 間有一物
焉, 以亂其神, 則神不足矣; 有一事焉以奪其氣, 則氣不足矣. 吾年近
六旬, 雅無嗜好, 此心瑩然不爲外物所擾也久矣. 往往用吾之氣韻,
取人之氣韻, 恆百不失一焉. 汝輩勉之哉! 誠能從事於斯, 雖入前人
之室而無難矣." 誠曰: "謹受命." 退而書之, 以志不忘. 其八

1) 허무(虛無)는 아무 것도 없고 텅 빔, 마음 속이 텅 비고 아무 잡념이 없음, 만물의
 본체가 몽롱하여 알 수 없는 것을 이른다.
2) 수정(守定)은 기다림, 단단히 지키는 것이다.

畫耕偶錄論畫佛像人物¹⁾

清 邵梅臣 撰

畫道始於佛像人物, 自秦漢至六朝, 名其家者, 皆有解脫²⁾之識, 神妙
之筆, 故其精彩³⁾可長留天地間. 今之畫佛像者, 但以底稿相傳⁴⁾, 不特
九寫而形貌已變. 如字之亥豕魯魚, 幾令觀者, 莫辨其面貌部位, 遠
離莊嚴⁵⁾本相, 猶以采粉塗抹相誇⁶⁾, 眞不可解矣. 余幼習此, 今荒蕪⁷⁾
有年, 固不能及古人之筆墨精妙, 竊意可免於俗.

1) 『화경우록논화불상인물畵耕偶錄論畵佛像人物』는 약 1820년 전후 청나라 소매신
 (邵梅臣)이, 불상과 인물을 그리는 것에 관하여 논한 것이다.
2) 해탈(解脫)은 기존의 격식에서 벗어남, 불교에서 속세의 변화와 미혹의 괴로움에
 서 벗어나거나 열반(涅槃)이나 원적(圓寂)과 같은 뜻으로, 생사(生死)의 인연을
 끊는다는 말이다.
3) 정채(精彩)는 아름답고 빛남, 활발하고 생기 있는 기상이다.
4) "저고상전底稿相傳"은 밑그림이 서로 전해오는 것이다. *저고(底稿)는 하도(下
 圖)로 사용하는 초고(草稿)를 가리키고, 상전(相傳)은 차례로 전함, 대대로 이어
 전하는 것을 이른다.
5) 장엄(莊嚴)은 엄숙하고 위엄 있는 모습이다.
6) 상과(相夸)는 서로 뽐내고 자랑하는 것이다.
7) 황무(荒蕪)는 논밭이 황폐함, 소홀히 함, 학식이 비루하고 졸렬함을 형용하는 말
 이다.

夢幻居畫學簡明論人物畫[1]

清 鄭 績 撰

人物總論[2]

寫山水點景人物以山水爲主, 人物爲配. 寫人物補景山水, 則以人物
爲主, 山水爲配. 此論主在人物也, 而畫人物有工筆意筆逸筆之分.
工筆·意筆·逸筆之中, 又有流雲·折釵·旋韭·淡描·釘頭鼠尾,
各家法不同. 如用某家筆法寫人物, 須用某家筆法寫樹石配之, 不能
夾雜[3]. 世有寫眉目鬚髮用工筆[4], 而冠履[5]衣紋用意筆[6], 又以工筆寫人
物, 而用意筆寫樹石, 一幅兩家, 殊不合法. 此近俗流弊, 因訛傳訛,
往往習而不察. 有志畫學者, 當分辨之.

1) 『몽환거화학간명논인물화夢幻居畫學簡明論人物畫』는 1877년 청나라 정적(鄭績)
 이, 인물화에 관하여 논한 것이다.
2) 「인물총론人物總論」은 『몽환거화학간명논인물화』의 항목으로 인물화의 총론이다.
3) 협잡(夾雜)은 혼잡함이나 뒤섞이는 것이다.
4) 공필(工筆)은 표현하려는 대상물을 어느 한 구석이라도 소홀함이 없이, 꼼꼼하고
 정밀하게 그리는 기법, 외형묘사에 치중하여 그리는 직업 화가들의 작품에서 자
 주 볼 수 있다. '세필細筆'이라고도 하는 공필화(工筆畫)의 기법을 이른다.
5) 관리(冠履)는 관과 신발을 가리킨다.
6) 의필(意筆)은 사물의 외형만을 중시해서 그리지 않고, 사물의 의태(意態)와 신운
 (神韻)을 포착하거나 작가의 내면세계의 뜻을 자유롭게 표현하는 사의화(寫意畫)
 의 기법을 이른다.

論工筆[1]

工筆如楷書, 但求端正不難, 難於筆活. 故鬚髮絲毫不紊, 衣裳錦繡

儼然²⁾, 固爲精巧, 尤貴筆筆有力, 筆筆流行, 庶脫匠派³⁾. 欲脫匠派,
先辨家法. 筆法爲下手工夫, 故衣紋用筆有流雲, 有折釵, 有旋韭, 有
淡描, 有釘頭鼠尾, 各體不同, 必須考究, 然後胸有成法.

1) 「논공필論工筆」은 『몽환거화학간명논인물화』의 항목으로, 공필화(工筆畵)에 관
하여 논한 것이다.
2) "금수엄연錦繡儼然"은 비단에 수놓은 화려한 옷이 근엄한 모습이다. *금수(錦繡)
는 비단에 놓은 수로 화려한 옷을 이르고, 엄연(儼然)은 근엄한 모습을 이른다.
3) 장파(匠派)는 전문적인 기술을 가지고 물건을 만드는, 장인(匠人)의 유파를 가리
킨다.

流雲法, 如雲在空中旋轉流行也. 用筆長靭, 行筆宜圓, 人身屈伸, 衣
紋飄曳, 如浮雲舒捲, 故取法之. 其法與山石雲頭皴同意. 寫炎暑凉
秋, 單紗薄羅, 則衣紋隨身緊貼, 若冬雪嚴寒, 重裘厚襖, 則衣紋離體
闊摺, 宜活寫之.

折釵法, 如金釵折斷也. 用筆剛勁, 力趨鉤踢¹⁾, 一起一止, 急行急收,
如山石中亂柴・亂麻・荷葉諸皴, 大同小異, 像人身新衣膠漿²⁾, 摺生
稜角也.

1) "역추구척力趨鉤踢"은 용례가 없으나 필력이 굽은 곳을 따라 발길로 차내듯이,
행필하는 것으로 행필의 강건함을 비유한 말이다.
2) 교장(膠漿)은 풀을 붙인 것으로, 옷에 풀을 먹인 것이다.

旋韭法, 如韭菜之葉旋轉成團也. 韭菜葉長細而軟, 旋迴轉摺, 取以
爲法, 與流雲同類. 但流雲用筆如鶴嘴畫沙, 圓轉流行而已. 旋韭用
筆輕重跌宕, 於大圓轉中多少攀曲¹⁾, 如韭菜扁葉悠揚輾轉之狀, 類山
石皴法之雲頭兼解索也. 然解索之攀曲, 筆筆層疊交搭²⁾, 旋韭之攀
曲, 筆筆分開玲瓏³⁾. 解索筆多乾瘦, 旋韭筆宜肥潤, 尤當細辨. <u>李公</u>

麟 <u>吳道子</u>每畫之.

1) 반곡(攀曲)은 의지하거나 감기면서 구부러진 것을 이른다.
2) 교탑(交搭)은 배합시키는 것이다.
3) 영롱(玲瓏)은 빛깔이 투명하고 고운 것을 형용하는 말이다.

淡描法, 輕淡描摹也. 用筆宜輕, 用墨宜淡. 兩頭尖而中間大, 中間重而兩頭輕. 細軟幼緻[1], 一片恬靜嬝娜意態[2]. 故寫仕女[3]衣紋, 此法爲至當.

1) "세연유치細軟幼緻"는 가늘고 연하며 어리고 고운 것이다. *세연(細軟)은 가늘고 연한 것이다. *유치(幼緻)는 어리고 고운 것이다.
2) "염정요나의태恬靜嬝娜意態"는 조용하고 날씬하며 아름다운 기색과 자태이다. *염정(恬靜)은 평온하고 조용함이다. *요나(嬝娜)는 날씬하고 아름다운 모양이다. *의태(意態)는 기색과 자태, 표정과 태도이다.
3) 사녀(仕女)는 벼슬살이 하는 집안의 딸을 이르는 말이다.

釘頭鼠尾法, 落筆處如鐵釘之頭, 似有小鉤. 行筆收筆, 如鼠子尾, 一氣拖長, 所謂頭禿尾尖, 頭重尾輕是也. 工筆人物衣紋以此法爲通用, 細幼中易見骨力, 故古今名家俱多用之, 學者亦宜從此入手.

論意筆[1]

意筆如草書, 其流走[2]雄壯, 不難於有力, 而難於靜定[3]. 定則不漂, 靜則不躁. 躁則浮, 漂則滑, 滑浮之病, 筆不入紙, 似有力而實無力也. 用浮滑之筆寫意[4], 作大人物固無氣勢[5], 卽小幅亦少沉著.

1) 「논의필論意筆」은 『몽환거화학간명논인물화』의 항목으로, 사의화(寫意畵)에 관

하여 논한 것이다.
2) 유주(流走)는 도망하여 떠돌아다님, 구속 받지 않는 것이다.
3) 정정(靜定)은 평온하게 안정된 것이다.
4) 사의(寫意)는 속박되지 않다, 마음을 편히 가지다, 유연하다는 것을 형용한다.
5) 기세(氣勢)는 시문이나 작품의 운치나 격조를 이른다.

作大人物衣紋筆要雄, 墨要厚, 用筆正鋒, 隨勢起跌, 或濃或淡, 順筆
揮成, 毋復改削¹⁾, 庶雄厚²⁾中不失文雅³⁾. 若側筆橫掃⁴⁾, 雖似老蒼⁵⁾, 實
爲粗俗⁶⁾, 殊不足尚, 宜鑑戒⁷⁾之.

1) 개삭(改削)은 내용을 삭제하여 고치는 것이다.
2) 웅후(雄厚)는 웅건하고 혼후함, 충족함, 풍부한 것을 이른다.
3) 문아(文雅)는 풍치가 있고 아담함, 우아한 것이다.
4) 횡소(橫掃)는 휩쓸어 없애버리는 것인데, 여기선 생각 없이 거칠게 휩쓸 듯이 붓
 질하는 것을 말한다.
5) 노창(老蒼)은 창로(蒼老)로, 시문이나 서화의 필력이나 풍격이 힘차고 노련함을
 형용하는 말이다.
6) 조속(粗俗)은 촌스럽고 저속함을 이른다.
7) 감계(鑑戒)는 거울삼아 경계(警戒)함, 본보기, 모범, 경계(鏡戒)를 이른다.

人物寫意, 其鬚髮破筆¹⁾寫起, 再用墨水渲染, 趁濕少加濃焦墨幾筆以
醒之, 雖三五筆勢, 望之有千絲萬縷之狀, 意乃超脫, 不可逐筆逐條²⁾,
分絲排絮³⁾, 意變⁴⁾爲工.

1) 파필(破筆)은 가지런하게 다듬은 필치의 반대 개념인 파묵(破墨)하는 필치를 말
 하는 것인데, '파묵'은 먹의 농담(濃淡)차이를 여러 단계로 나타내어 입체감, 공
 간감, 기타 조화로운 효과를 나타내는 것이다.
2) 축조(逐條)는 가닥 마다라는 부사이므로, 머리카락 하나하나를 이른다.
3) "분사배서分絲排絮"는 실오라기를 나누고 솜을 배열하듯이 관찰하는 것이다. *배
 서(排絮)는 서루(絮縷; 미세한 물건을 비유)를 배열하는 것이다. 따라서 '분사석
 루分絲析縷'와 같은 의미로, 아주 세밀하게 관찰함을 비유하는 말이다.
4) 의변(意變)은 무궁한 변화로 '천변만화千變萬化'하는 것을 이른다.

寫意衣紋筆宜簡, 氣足神閒, 一筆轉處具有數筆之意, 卽面目手足須
同此大筆寫成, 毋寫肉寫衣用筆各異. 寫一人分用兩筆, 則一幅挾雜
兩法矣. 鑑賞家弗錄.

論逸筆[1]

所謂逸者工意兩可也. 蓋寫意應簡略而此筆頗繁, 寫工應幼緻而此筆
頗粗, 蓋意不太意, 工不太工, 合成一法, 妙在半工半意之間, 故名爲
逸. 寫大人物有用工筆者, 其衣紋寫流雲旋韋等法甚爲的當, 必須筆
力古勁, 筋骨兼全, 乃無穉氣, 此亦工中寓意, 仍是逸筆. 若一味細幼
不見氣魄[2], 卽如市肆畫神像[3]者, 徒得模樣, 何足貴耶? 或問: "前論
一幅不能用兩筆, 此論半工半意, 豈非用筆夾雜, 前後矛盾?" 曰:
"否, 前論工筆寫人物寫鬚眉寫手足者用細筆也, 意筆寫樹石寫衣紋
者用大筆也. 先用細筆而後用大筆, 是大小兩筆混用故爲夾雜; 而逸
筆所謂半工半意者, 始末同執一筆, 但取法在工意之間, 由胸中腕中
渾法而成, 非寫一半用細筆一半用大筆云."

1) 「논일필論逸筆」은 『몽환거화학간명논인물화』의 항목으로, '일필화逸筆畵'에 관
 하여 논한 것이다.
2) 기백(氣魄)은 씩씩한 기상과 진취적인 정신이다.
3) 신상(神像)은 신의 형상을 이른다.

論尺度[1]

寫人物之大小因頭面大小, 從髮際至地間, 量取爲尺, 以定人身之長
短高矮. 古有定論: 立七, 坐五, 蹲三. 然有不盡然者, 執泥此論, 多

有未合. 要隨面貌肥瘦長短如何, 應長則長, 應短則短, 定論之中, 亦要變通, 不可拘爲一定不易.

1) 「논척도論尺度」는 『몽환거화학간명논인물화』의 항목으로, 인물화의 척도(비례)에 관하여 논한 것이다.

山水中論界尺[1]與人物中論尺度[2]同是取法, 但山水之界尺以天地萬物而言, 所有山石樹木之前後, 屋宇亭橋之高低, 人馬舟車之大小, 几席器皿之方圓, 俱包涵論及之. 此云人物尺度, 只在人身而言. 其中頭面耳目之闊窄, 口鼻鬚眉之高下, 手足背胸之長短, 與乎行立‧坐臥之屈伸, 皆爲分辨. 故界尺與尺度法同而論異也. 人身固以人頭爲尺, 而配山石‧樹木‧樓閣‧亭臺, 又要以人爲尺. 推之器用鳥獸, 凡物大小, 皆當以人較量, 以爲尺度, 自是秘訣.

1) 계척(界尺)은 괘선을 긋거나 종이를 누르는데, 사용하는 자로 수 치(寸)에서 한 자(尺)가량 된다.
2) 척도(尺度)는 길이를 재는 자를 말한다. 길이, 치수, 재량의 표준, 평가의 기준을 이른다.

論點睛[1]

生人之有神無神在於目, 畵人之有神無神亦在於目, 所謂傳神阿堵中也. 故點睛得法則週身靈動[2], 不得其法, 則通幅死呆[3], 法當隨其所寫何如, 因其行臥坐立, 俯仰顧盼, 或正觀或邪視[4], 精神所注何處, 審定然後點之.

1) 「논점정論點睛」은 『몽환거화학간명논인물화』의 항목으로, 인물화의 눈동자 그리는 것에 관하여 논한 것이다.

2) "주신영동週身靈動"은 전신이 영활하게 움직이는 것이다. *주신(週身)은 전신(全身)이나 혼신(渾身)이고, 영동(靈動)은 영활(靈活)과 같은 뜻이다.
3) 사매(死呆)는 생기 없이 멍청해지는 것이다.
4) 사시(邪視)는 곁눈질로 보는 것이다.

面向左則睛點左, 面向右則睛點右, 隨向取神, 人皆知之. 有時獨行尋句, 孤坐懷思, 身在圖中, 神遊象外, 則向左者正要點右, 向右者偏宜點左, 方得神凝, 更見靈活.

論肖品[1]

凡寫故實[2], 須細思其人其事, 始末如何, 如身入其境, 目擊耳聞一般[3]. 寫其人不徒寫其貌, 要肖其品. 何謂肖品? 繪出古人平素性情品質也. 嘗見＜磻谿垂釣圖＞寫一老漁翁, 面目手足, 簑笠[4]釣竿, 無一非漁者所爲, 其衣褶樹石頗有筆意[5], 惜其但能寫老漁不能寫肖子牙[6]之爲漁. 蓋子牙抱負[7]王佐之才, 於時未遇, 隱釣磻溪[8], 非泛泛漁翁可比. 卽戴笠持竿, 仍不失爲宰輔器宇[9]也. 豈寫肖漁翁便肖子牙耶? 推之寫買臣負薪[10], 張良進履[11], 寫武侯[12]如見韜略[13], 寫太白則顯有風流, 陶彭澤傲骨淸風[14], 白樂天醉吟灑脫[15], 皆寓此意. 倘不明此意, 縱鍊成鐵鑄之筆力, 描出生活之神情, 究竟與鬪牛匠無異耳. 肖品工夫, 切須講究.

1) 「논초품論肖品」은 『몽환거화학간명논인물화』의 항목으로 인품이 닮아야 한다는 것을 논한 것이다.
2) 고실(故實)은 예전에 있던 일, 전거(典據)가 되는 옛 일로 전고(典故)를 이른다.
3) 일반(一般)은 똑 같음, 모두, 전부, 전체, 보통, 통상, 한가지 이다.
4) 사립(簑笠)은 도롱이와 삿갓을 이른다.

5) 필의(筆意)는 작품에 나타난 작가의 뜻이다. 경영하고 운필하여 표현한 신태, 의 취, 풍격 등을 가리킨다.

6) 자아(子牙)는 주(周)나라 초기의 현신(賢臣)인 여상(呂尙)의 자(字)이다. 강태공 (姜太公)·태공망(太公望)이라고 한다. 문왕(文王)의 스승이었으며 무왕(武王)을 도와 은(殷)의 주왕(紂王)을 쳐서, 나라를 세운 공으로 제(齊)에 봉해졌다.

7) 포부(抱負)는 품에 안고 등에 짊, 품고 있는 계획이나 의지이다.

8) 반계(磻谿)는 섬서성(陝西省) 보계현(寶雞縣) 동남쪽에 있는 물 이름이다. 강태공 (姜太公)이 낚시하던 곳으로 강태공을 이르기도 한다.

9) 재보(宰輔)는 임금을 보좌하는 대신으로, 재필(宰弼)이나 재상(宰相)을 두루 이르 는 말이다. *기우(器宇)는 도량이나 포부, 풍채나 기개를 이른다.

10) "매신부신買臣負薪"의 매신이 나무를 지고 글을 읽었다는 고사이다. *부신(負薪) 은 섶을 등에 짐, 가난한 생활을 이르는 말이다. *'매신買臣'은 주매신(朱買臣)으 로 한(漢)나라 회계(會稽) 사람이고 자가 옹자(翁子)이다. 그는 무제(武帝) 때 엄 조(嚴助)의 추천으로 회계 태수(會稽太守)·승상장사(丞相長史)를 지냈고, 장탕 (張湯)을 탄핵하였다가 황제(皇帝)에게 복주(伏誅)되었다. 태수로 오(吳) 땅에 부 임하는 길에, 가난을 비관하여 도망간 아내를 만나, 물을 엎질러 한번 헤어진 부 부는 결합할 수 없다는 뜻(覆水難收)을 보이고 관사로 데려갔다. 아내가 부끄러 워하며 목매어 죽었다 한다.

11) "장량진리張良進履"는 '이교취리圯橋取履'로, 한(漢)나라 장량(張良)이 이교(圯 橋; 江蘇省에 있던 다리)에서 황석공(黃石公; 秦나라 末期의 老人)이라는 노인을 만났다. 그 노인이 그를 시험하고자 일부러 떨어뜨린 짚신을 세 번이나 주워 신 겨 줌으로써, 태공망(太公望)의 병법(兵法)을 전수받았다는 고사이다. *장량(張 良)은 전한(前漢)의 공신(功臣)으로, 소하(蕭何)·한신(韓信)과 함께 한(漢)나라 의 삼걸(三傑)이었다. 자(字)는 자방(子房)이고, 집안은 대대로 한(韓)나라 대신 (大臣)이었다. 한(韓)나라가 망하자 원수를 갚고자 박랑사(博浪沙)에서 역사(力 士)를 시켜 철퇴(鐵槌)로 진시황(秦始皇)을 쳤으나 실패하였다. 후에 하비(下邳) 의 이상(圯上)에서 황석공(黃石公)으로부터 태공(太公)의 병서(兵書)를 받고, 한 고조(漢高祖) 유방(劉邦)의 모신(謀臣)이 되어 진(秦)나라를 멸망시키고, 초(楚) 나라를 평정하여 한업(漢業)을 세우고, 공로로 유후(留侯)로 봉후(封侯) 되었다.

12) 무후(武侯)는 삼국시대 촉(蜀)의 제갈량(諸葛亮)의 시호(諡號)이다. 충무후(忠武 侯)를 줄여서 이르는 말이다.

13) 도략(韜略)은 6도(六韜)와 3략(三略)이다. 병서(兵書)나 군사상의 전략을 말하는 것이다.

14) 오골(傲骨)은 오만하여 굽히지 않는 성격을 비유하는 말인데, 당나라 이백(李白) 의 허리에는 오골이 있어 남에게 몸을 굽힐 수 없었다고, 당시 사람들이 평한 고 사에서 유래한 말이다. *청풍(淸風)은 맑고 시원한 바람이다. 맑고 은혜로운 교

화, 고결한 인품이나 풍격을 이른다.

15) 쇄탈(灑脫)은 성격이나 풍모가 속기를 벗어나, 시원한 것을 이른다.

前人畫壽仙每寫鬚眉盡白, 似像老態, 殊不思白鬚眉之老者, 乃凡間
稱壽耳, 不是神仙中人也. 何以見之? 考諸打老兒一事, 可想而知矣.
近世名手亦有想不及此, 予少時曾亦錯過, 皆因前輩偶然失檢[1], 後學
反以爲準繩[2], 錯不自知, 故劉道醇曰: "師法捨短."

1) 실검(失檢)은 찬찬히 살피는 과정을 놓치는 것을 이른다.
2) 준승(準繩)은 일정한 법식이나 규정을 이른다.

寫美人不貴工緻嬌豔[1], 貴在於淡雅淸秀[2], 望之有幽嫻貞靜[3]之態, 其
眉目·鬢髻[4]·佩環[5]·衣帶[6], 必須筆筆有力, 方可爲傳, 非徒悅得時
人眼便佳也. 若一味細幼妗麗[7], 以織錦裝飾爲工, 亦不入賞[8]. 世人有
寫<西施浣紗圖>, 滿頭金釵玉珥, 週身錦衣繡裳, 而紗籃[9]亦竹絲精
緻, 其矜貴[10]華麗絶世姣容, 莫不贊羨[11], 爲難得之畫. 不知西施之美
固不在於調脂抹粉, 而浣紗時更無錦繡華服也.

1) "공치교염工緻嬌豔"은 정교하고 치밀하며 교태가 있고 요염한 것이다.
2) "담아청수淡雅淸秀"는 맑고 아담하며 깨끗하고 빼어난 것이다.
3) "유한정정幽嫻貞靜"은 그윽하며 정숙한 것이다.
4) 빈계(鬢髻)는 귀밑털과 상투를 이른다.
5) 패환(佩環)은 허리에 차는 구슬 고리이다.
6) 의대(衣帶)는 옷과 띠를 이른다.
7) "세유과려細幼妗麗"는 가늘고 여리며 아름다운 것이다.
8) 입상(入賞)은 감상할 만한 것으로 여기는 것이다.
9) 사람(紗籃)은 깁으로 만든 바구니, 깁과 대바구니를 이른다.
10) 긍귀(矜貴)는 스스로 존귀함을 뽐냄, 자랑하고 으스대는 것이다.
11) 찬선(贊羨)은 칭찬하며 부러워하고 사모하는 것이다.

寫仙佛¹⁾不是繪出袈裟²⁾描成道服³⁾已也, 宜於面目間想其心術⁴⁾, 於擧動處想其生平, 不必標名⁵⁾自是阿彌陀佛⁶⁾, 雖在塵世亦有道骨仙風⁷⁾, 裝束⁸⁾須有古氣⁹⁾, 不可有俗氣. 佈置寧有怪物, 不可有時物¹⁰⁾.

1) 선불(仙佛)은 신선과 부처, 선도(仙道)와 불도(佛道)를 이른다.
2) 가사(袈裟)는 중이 입는 법의(法衣)인데, 장삼 위에 왼쪽 어깨에서 오른쪽 겨드랑이 아래로 걸쳐 입는다.
3) 도복(道服)은 도사(道士)가 입는 겉옷을 이른다.
4) 심술(心術)은 마음이 가지는 덕이나 능력, 마음, 내심, 마음의 지혜를 이른다.
5) 표명(標名)은 이름을 쓰거나 이름을 드러내는 것이다.
6) "아미타불阿彌陀佛"은 불교에서 서방정토(西方淨土)를 주재한다는 부처를 말한다.
7) "도골선풍道骨仙風"은 도를 얻은 자와, 신선의 기질과, 풍채가 있는 것을 이른다.
8) 장속(裝束)은 옷을 차려 입거나 차림새를 이른다.
9) 고기(古氣)는 예스러운 기운이나 운치를 이른다.
10) 시물(時物)은 일정한 시간 내의 사물이나 일, 때맞게 재배하는 농작물, 시절의 경물 등을 이르는데, 여기서는 그리는 당시의 경물을 가리킨다.

畵鬼神前輩名手多作之, 俗眼¹⁾視爲奇怪, 反棄不取. 不思古人作畵, 並非以描摹²⁾悅世爲能事, 實借筆墨以寫胸中懷抱耳. 若尋常畵本, 數見不鮮, 非假鬼神名目, 無以舒磅礴³⁾之氣. 故吳道子畵<天龍八部圖>, 李伯時畵<西嶽降靈圖>, 馬麟作<鍾馗夜獵圖>, 龔翠巖作<中山出游圖>, 貫休之<十六尊者>, 陳老蓮之<十八羅漢>, 俱是自別陶冶, 不肯依樣葫蘆⁴⁾. 胸中樓閣, 從筆墨敷衍出來, 其狂怪有理, 何可斥爲荒誕⁵⁾? 然必工夫純熟, 精妙入神, 時有感觸⁶⁾, 不妨⁷⁾偶爾爲之, 以舒胸臆⁸⁾, 亦不可執爲擅長⁹⁾, 矜奇立異.

1) 속안(俗眼)은 속인의 안목, 또는 얕은 식견을 이른다.
2) 묘모(描摹)는 본떠서 그리는 것이다.
3) 방박(磅礴)은 뒤섞여서 하나로 함, 혼합 함, 가득 찬 것을 이른다.
4) "의양호로依樣葫蘆"는 남의 것을 모방하기만 하고, 새로운 것을 창안하지 못함을

비유하는 말이다.

5) 황탄(荒誕)은 허황하며 터무니없음을 이른다.

6) 감촉(感觸)은 접촉에 의하여 느끼는 현상이다.

7) 불방(不妨)은 무방함, 상관없음, 뜻밖에, 생각지도 않게라는 부사로 사용된다.

8) 흉억(胸臆)은 가슴 속의 생각이다.

9) 천장(擅長)은 자기의 장점을 드러냄, 어느 한 분야에 뛰어남, 장기가 있음을 말한다.

畵人物自顧 陸 張 吳以來, 代有傳家. 虎頭意在筆先, 道子神生畵外. 虎頭用筆如絲, 循環超忽¹⁾. 道子用筆如蓴菜條, 變化縱橫²⁾. 後如趙子昻祖虎頭鐵線紋也. 李伯時祖道子蘭葉紋也. 顧 吳二派, 至今講筆法者, 不能出其範圍, 正如山水家之南北二宗.

1) 초홀(超忽)은 아득히 먼 모양, 멀리 떨어진 모양, 기분이 충천하고 상쾌한 모양을 이른다.

2) 종횡(縱橫)은 '종횡무진縱橫無盡'한 것으로, 자유자재한 것을 이른다.

人物衣褶要柔中生剛, 豪釐分寸, 須見筆力, 有重大而條暢¹⁾者, 有精潔²⁾而縝密³⁾者, 凡十八法, 其略曰: 高古琴絃紋, 游絲紋, 鐵線紋, 顫筆水紋, 撅頭釘紋, 尖筆細長撇捺 按此六字疑有誤 折蘆紋, 蘭葉紋, 竹葉紋, 枯柴紋, 蚯蚓紋, 行雲流水紋, 釘頭鼠尾紋, 總要順適緊峭⁴⁾, 以狀高深傾斜轉摺飄擧之勢. 白描貴潔淨勻細⁵⁾, 不滯不纖. 水墨貴蒼古雄偉⁶⁾, 沉著淸眞⁷⁾, 學畵者先求筆法淸眞勻細, 猶學書之先楷篆而後行草也.

1) 조창(條暢)은 막힘없이 잘 통함, 활달함, 달관함, 즐거움, 상쾌함을 이른다.

2) 정결(精潔)은 순수하고 고결함, 정갈함을 이른다.

3) 진밀(縝密)은 허술한 구석이 없고 세밀함을 이른다.

4) 순적(順適)은 순종, 영합, 순응, 적응, 유창한 것을 이른다. *긴초(緊峭)는 굳세고 씩씩함을 형용하는 말이다.

5) 균세(勻細)는 골고루 자세하게 하는 것이다.

6) "창고웅위蒼古雄偉"는 고색이 창연하고 남달리 우람하고 위엄이 있는 것을 말한다.
7) "침착청진沈著淸眞"은 침착하고 진실하고 자연스러움(순진 소박)을 이른다.

下筆先後在取順取勢, 人則先面, 面則先鼻, 先面後手足, 先肩後臂, 先衣後裳, 譬彼寫花卉, 亦葉因花附, 總之有主而後有賓, 先後之法不外是矣.

吳生作數仞之畵, 或自臂起, 或自足先, 卽取順取勢之意.

人物有行·立·坐·臥四勢, 古·怪·秀·雅四種. 下筆時要先得其氣象, 氣象旣得, 神采自眞, 不則何異優孟衣冠[1]?

1) "우맹의관優孟衣冠"은 초(楚)나라의 재상 손숙오(孫叔敖)가 죽었을 때 손숙오의 아들이 매우 빈곤하자, 명배우인 우맹(優孟)이 장왕(莊王)을 감동시켜, 손숙오의 아들을 침구(寢丘)에 봉하게 한 고사에서 나온 말이다. 옛 것을 흡사하게 모방하거나, 작품 따위를 단순하게 겉모습만 흉내 내어 외양과 형식만 비슷한 것을 비유하는 말이다.

人之難畵者手足, 手之執持[1], 足之行立, 一乖於法體[2]且僵矣. 手大可掩半面, 足履長過手半. 肩無三面闊, 身體縱三橫五, 屈伸結構[3], 能於手足安頓[4], 脈絡[5]自然通暢[6].

1) 집지(執持)는 장악함, 제압함, 지조, 몸가짐, 확고한 주관이나 소신인데 여기서 잡는 것이다.
2) 법체(法體)는 우주 만물의 진상(眞相), 승려의 몸에 대한 경칭이다.
3) 결구(結構)는 구조물의 틀을 세우는 것인데, 시문이나 서화의 짜임새나 구조를 이른다.
4) 안돈(安頓)은 사물을 잘 정돈하거나 적절하게 배치하는 것이다.
5) 맥락(脈絡)은 혈관의 계통인데, 일관된 계통, 조리(條理), 무슨 일의 앞뒤의 연결됨을 비유하는 말이다.
6) 통창(通暢)은 막힘없이 잘 통하는 것을 이른다.

四體妍媸¹⁾無關妙處, 傳神²⁾寫照正在阿堵中, 此爲寫眞³⁾言之, 其實凡 畫人物皆然. 人之一身英爽⁴⁾俱發於兩目, 下筆稍不合法, 便無精采⁵⁾. 畫目宜方, 方則風雅耐觀⁶⁾. 點睛先要寫其圓圈, 然後以淡墨實之, 纔 有神氣. 鬚髮毛根出肉, 疎密相間, 不可排列整齊. 畫鼻宜高聳豊隆 則近古, 身之長短以面爲主, 立七, 坐五, 蹲三.

1) "사체연치四體妍媸"는 신체가 아름답고 추한 것이다. *4체(四體)는 '4지四肢'인 두 팔과 두 다리, 곧 사람의 팔다리를 이른다. *연치(妍媸)는 아름다움과 추함을 말하는 것이다.
2) 전신(傳神)은 사실적으로 잘 표현된 것을 이르는 말이다.
3) 사진(寫眞)은 사람의 얼굴을 그림, 사실처럼 그려내는 것, 진실한 감정을 표현 해내는 것 등을 말하는 것이다.
4) 영상(英爽)은 풍채가 빼어나고 시원스러운 것을 이른다.
5) 정채(精彩)는 활발하게 넘치는 기상을 이른다.
6) 풍아(風雅)는 풍치, 멋, 풍류를 이른다. *내관(耐觀)은 그런대로 볼 만한 것이다.

人物傳采, 輕色與用墨水同, 或染著, 或借襯, 或實塡. 重色亦須薄 著, 然後逐徧勻加. 惟粉色不宜疊著. 著色時亦有次第, 重者爲後, 生 紙色上罩礬水再著不沁, 驗礬入水得味足矣. 凡色切忌塗, 薄施爲妙, 花卉色重者墨輕, 墨重者色輕, 亦有色重墨重者, 純色沒骨者, 純墨 寫意者, 各隨體裁¹⁾, 神寓約略濃淡之際, 韻生紙墨相發之間, 無若翦 綵²⁾者則善矣. 山水著色亦在用水. 水澤³⁾要經營, 色黼⁴⁾ 按黼音楚. 說文: 合五采鮮色. 詩曰: 衣裳黼黼⁵⁾. 要慘澹⁶⁾. 錯采而成片段⁷⁾, 不傷氣而色厚. 錯 采則不平, 成片段則不碎.

1) 체재(體裁)는 이루어진 틀 또는 됨됨이, 시문이나 작품의 형식, 체제(體制)를 이른다.
2) 전채(翦綵)는 음력 정월 7일에 금박지나 은박지나 채색 비단을 잘라 사람·꽃·새의 모양으로 만들어, 머리에 꽂거나 문에 붙이거나 나뭇가지에 걸던 일, 또는

그 장식물, 많은 꽃이 활짝 핌을 형용하는 말이고, 대자연의 조화로운 배치를 비유하는 말이다.

3) 수택(水澤)은 강과 호수를 이른다.

4) 색초(色髓)는 오색이 선명한 것이다.

5) "색초色髓"에서 '髓'는 음이 '초楚'인데, 『설문說文』에서 "5채五采를 합한 선명한 색이다."라고 하였다. 『시경詩經』에서 "衣裳髓髓."라고 하였나.

6) "참담경영惨澹經營"은 그림을 그리기 전에 연한 색으로 그림의 윤곽을 잡으며, 마음을 다해 구도를 생각하는 것이다. *참담(惨澹)은 마음을 다하여 '심사숙고深思熟考'하는 것이다.

7) 편단(片段)은 나름대로의 안정된 경지나, 체계를 이룬 상태를 이르는 말이다.

重色粉色用膠, 要當夏如漆, 冬如水, 此大略也. 著色後罩礬水, 膠性滑, 礬性澀, 則併結, 過分則脆裂¹⁾. 冬月不礬亦可. 膠重黏滯, 膠輕易脫, 膠宿敗色, 生紙烘染, 墨水中略入膠便和得開. 烘卽烘雲托月²⁾之烘, 非用火也, 生紙水沸用副紙覆抑卽止.

1) 취열(脆裂)은 약하다, 무르다, 꺾이거나 부스러지기 쉬워서 갈라지는 것을 이른다.

2) "홍운탁월烘雲托月"은 달 주위의 구름을 짙게 칠하여 달을 더욱 드러나게 표현하는 회화 기법이다. 주위의 것들로 대상이나 주제를 더욱 두드러지게 표현하는 방법을 비유하는 말이다.

烘染暈痕¹⁾以淸水筆雙管相調, 不可使筆頭相撞, 其法一管豎用, 一管橫匿入虎口²⁾及中指無名指³⁾之間, 相調俱如是. 調法將指皆伸, 則豎筆亦橫. 大指食指⁴⁾緊夾豎筆及虎口橫筆, 小指名指⁵⁾向掌曲, 則橫筆頭垂出, 遂將中指鉤進豎筆, 順用中指甲挑出橫筆, 與食指鉗住⁶⁾, 鬆虎口探出. 『藝海一勺』

1) 홍염(烘染)은 먹이나 물감을 사용하여 음양과 농담을 대비시키는 동양화의 채색 기법으로 '홍운탁월烘雲托月'과 같은 것이다. 장식하여 돋보이게 한다는 의미도 있다. *운흔(暈痕)은 색칠할 때에 한쪽을 진하게 하고 다른 쪽으로 갈수록, 차차 엷고 흐려지거나 점점 짙어지게 바림한 흔적을 이른다.

2) 호구(虎口)는 엄지와 검지의 연결부분을 이른다.

3) 중지(中指)는 가운데 손가락이고, 무명지(無名指)는 약지를 이른다.

4) 대지(大指)는 엄지손가락이고, 식지(食指)는 두 번째 집게손가락으로 검지라고도
 한다.

5) 소지(小指)는 새끼손가락이고, 명지(名指)는 무명지(無名指; 약지)를 이른다.

6) 겸주(鉗住)는 용례는 없으나 집어서 멈춤, 집어서 세우는 것으로 보았다.

頤園論畵人物[1]

淸 松 年 撰

古人初學畵人物先從髑髏[2]畵起, 骨格旣立, 再生血肉, 然後穿衣. 高矮肥瘦, 正背旁側, 皆有尺寸, 規矩準繩[3], 不容少錯. 畵祕戲[4]亦係學畵身體之法, 非圖娛目賞心[5]之用. 凡匠畵無不工於祕戲, 文人墨士, 不屑爲此, 所以稱爲高品[6]. 後世人多好色[7]爲樂, 畵此作閨房[8]宣淫之具, 盛行海內, 恬不爲怪, 由此引誘[9]童年男女, 蕩檢踰閑[10], 斲喪眞元[11], 病成勞療, 皆祕戲圖之罪案[12], 吾輩畵山水・花鳥・竹・蘭, 怡情適性[13], 風雅淸高[14], 已屬盜名惑世, 折人福澤, 何況淫畵壞人敗俗, 更屬罪過[15]? 但能不畵, 積德尤多. 『頤園論畵』

1) 『이원논화인물頤園論畵人物』는 1879년 청나라 송년(松年)이, 『이원논화』에서 인물화에 관하여 논한 것이다.
2) 촉루(髑髏)는 백골이 된 머리뼈, 해골(骸骨)을 이른다.
3) "규구준승規矩準繩"은 컴퍼스, 곱자, 수준기(水準器), 먹줄이란 뜻으로, 사물의 준칙이나 지켜야할 법도를 이르는 말이다.
4) 비희(祕戲)는 후궁들이 은밀히 행하던 희극인데, 후대에는 남녀 사이의 음탕한 유희를 가리키는 말로, 기묘한 놀이, '잡기雜技'를 이른다.
5) 오목(娛目)은 눈을 즐겁게 하는 것이다. *상심(賞心)은 경치를 완상하는 마음이나 마음이 즐거운 일이다.
6) 고품(高品)은 고수(高手; 기예에 뛰어남, 또는 그 사람), 명류(名流; 명성이 세상에 널리 퍼진 사람)를 이른다.
7) 호색(好色)은 여색을 좋아하고 즐김, 탐색(貪色), 탐음(貪淫)하는 것을 이른다.
8) 규방(閨房)은 부녀자가 거처하는 방, 안방을 이른다.
9) 인유(引誘)는 유혹하는 것이다.
10) "탕검유한蕩檢踰閑"은 방탕하여 예법을 지키지 않고 법도를 벗어나는 것을 이른다.
11) "착상진원斲喪眞元"은 원기를 손상시키는 것이다. *착상(斲喪)은 손상시킴, 주색에 빠져 몸을 망가뜨림을 이르는 말이다. *진원(眞元)은 현묘함, 사람의 원기나

본성을 이르는 말이다.

12) 죄안(罪案)은 범죄 사실을 적은 기록, 죄를 지은 실상이다.

13) "이정적성怡情適性"은 마음을 즐겁게 하고 성정을 도야하는 것이다.

14) "풍아청고風雅淸高"는 품격이 맑고 고상한 것을 이른다.

15) 죄과(罪過)는 죄가 될 만한 과실을 이른다.

찾아보기

김대원(金大源)

• 1955년 경북 안동(安東)생으로, 1977~1982년에 경희대학교 사범대학 미술교육과와 교육대
학원을 졸업하고, 2012년에 고려대학교 대학원에서 한문학 전공으로 문학박사학위를 취득
했다. 1981년~1985년 대한민국 미술대전에서 인물화와 동물화로 특선 두 번과 우수상을,
1995년 제3회 월전미술상을 수상하였다. 1982년~현재까지 개인전 17회, 단체전 200여회를
하였다. 1988년~현재까지 경기대학 예술대학 교수로 재직 중이며 조형대학원장과 박물관
장을 역임하였다.

• 저역서
중국역대화론(中國歷代畫論) Ⅰ~Ⅴ. 도서출판 다운샘(2004~2006)
집자묵장필휴(集字墨場必攜) 1~8. 공역. 고요아침(2009)
중국고대화론유편(中國古代畫論類編) 1~16. 소명출판(2010)
중국화론집성주석본(中國畫論集成注釋本) (일반론). 학고방(2013)
중국화론집성주석본(中國畫論集成注釋本) (산수편). 학고방(2013)
중국화론집성주석본(中國畫論集成注釋本) (인물편). 학고방(2013)
중국화론집성주석본(中國畫論集成注釋本) (감장 표구 공구 설색편). 학고방(2014)
중국화론집성주석본(中國畫論集成注釋本) (화조축수, 매난국죽편). 학고방(2014)
원림과 중국문화(園林與中國文化) 1~4. 학고방(2014)

중국화론집성 주석본 - 인물편

초판 인쇄　2014년 4월 01일
초판 발행　2014년 4월 10일

편　　저 | 유검화(兪劍華)
주　　석 | 김대원(金大源)
펴 낸 이 | 하운근
펴 낸 곳 | 學古房

주　　소 | 서울시 은평구 대조동 213-5 우편번호 122-843
전　　화 | (02)353-9907　편집부(02)353-9908
팩　　스 | (02)386-8308
전자우편 | hakgobang@naver.com, hakgobang@chol.com
홈페이지 | http://hakgobang.co.kr
등록번호 | 제311-1994-000001호

ISBN　　978-89-6071-380-2　04600
　　　　　978-89-6071-330-7　(세트)

값 : 13,000원

이 도서의 국립중앙도서관 출판시도서목록(CIP)은 e-CIP홈페이지(http://www.nl.go.kr/ecip)
와 국가자료공동목록시스템(http://www.nl.go.kr/kolisnet)에서 이용하실 수 있습니다.
(CIP제어번호 : CIP2014010576)